曼生與曼生壺

MANSHENG & YIXING WARE

黃振輝／編著

藝術家 出版社

曼生與曼生壺

MANSHENG & YIXING WARE

黃振輝／編著

藝術家 出版社

目　錄

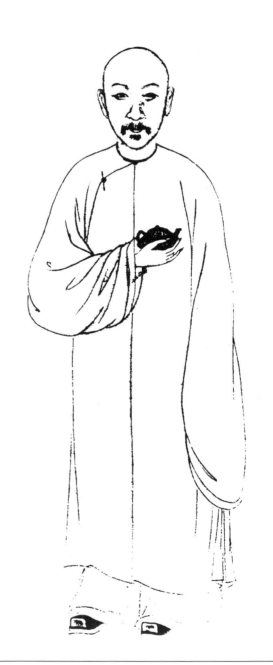

是二是一　我佛無說

——《曼生與曼生壺》序

　　宜興所產紫砂陶與中國其他陶區最大的不同，就在於它所獨具的人文魅力。人者，人物也，即以陶工為主軸，旁及參與的文人、藏家及愛壺者；文者，文采也，即是由文人雅士為動力，所共構共築，相激相盪而成的文化氛圍。

　　換言之，紫砂陶文化實是一種以陶文化為載體，以茶事、文學、藝術為表徵的文化形貌。而「以坯作紙」，「或撰壺銘，或書款識，或刻以花卉，或刻以印章，托物寓意，每見巧思。」（民國張虹・李景康《陽羨砂壺圖考序》）這種將紫砂陶作為寄情之物的銘刻書畫藝術，正是宜興紫砂文化的具體典範，亦是其它任何陶瓷器所不及的。

　　文人在紫砂器上題銘，最早的記載可追溯到元末蔡司霑《霽園叢話》：「余於白下獲一紫砂罐，有『且吃茶、清隱』草書五字，知為孫高士遺物。每以泡茶，古雅絕倫。」(0-1)可說是文人撰寫紫砂銘文的先河。若從考古所得，如陝西延安明崇禎十五年楊如桂墓出土的「吟餘養浩然　大彬」紫砂提樑壺，及四川綿陽明末窖藏出土的「茶附　石鼎屯文火　雲鐵品惠泉　大彬倣古」紫砂壺，俱是目前所知最早的考古實物(0-2)。發展迄今，書畫陶刻早成為宜壺的主要裝飾風格。

　　當然，在砂壺上刻銘並不全是文人所為，最遲在明末紫砂銘刻裝飾便已在陶工體系中形成風尚，單就此一發展歷程而言，應是先由陶工的名款、紀年開始，終而和文人一樣記事、詠物、抒懷。明末周高起《陽羨茗壺系》載：「鐫壺款識，即時大彬初倩能書者落墨，用竹刀畫之，或以印記，後竟運刀成字，書法閑雅，在黃庭樂毅帖間，人不能仿，賞鑑家用以為別。次則李仲芳

　　亦合書法，若李茂林硃書號記而已。仲芳亦時代大彬刻款，手法自遜。」生動而具體地描述了明代陶人在壺身落墨刻款的學習歷程。初時，陶人只單純地在砂器刻署個人名款，這既是一種宣示的意味，亦帶有負責的意識。稍後受到文人銘壺的啟發，有些紫砂陶人或見賢思齊，或附庸風雅，也開始追隨此風。陶刻部位也由壺的底部，轉移到肩腹及蓋面等明顯地位；這也意味著：壺身銘文的地位是從消極的附屬功能，漸次提升為積極的裝飾功能，甚至部份用以言志寄情的佳器，更提升到文學功能的高度，「字依壺傳，壺隨字貴」，銘文反成為主角。

　　紫砂陶藝發展到清代中期，漸趨俗巧，陳曼生的出現，與其說他是將砂壺銘刻藝術發揚光大的代表人物，毋寧說他是將文學、藝術注入砂壺，使宜壺從內層的底韻賦予了新的生命與動能。奧蘭田《茗壺圖錄》收錄一持曼生壺，其銘文說的極好：「笠蔭暍，茶去渴，是二是一，我佛無說」。笠能遮日卻非僅能遮日，茶能止渴亦非僅能止渴，同樣地，曼生將砂壺銘刻藝術發揚光大只是「表」，真正的「裡」是他讓茶器不再只是茶器，由此而解放出的是——茶器即是竹簡、是彝鼎、是碑版、是金石，更是絹紙，準此，則茶器是可以「托志言情」、可以「微言大義」、可以「文以載道」的。「是二是一」之間其實是蘊藏著無限的可能，無限的活路！

　　陳曼生以一介文士在砂壺「題銘」，與陶工的「刻飾」壺身，前者藉壺抒懷、聯誼，主體仍是在「人」，後者藉字飾壺，主體則是在「物」，這兩者仍存在著動機、立場的根本差異。與陳曼生合作的主要陶人是楊彭年，一般以「重名士、

〔註0-1〕　本條轉引自談溶1934年發表於《國學論衡》的〈壺雅〉一文。孫高士即元朝隱士孫道明，「且吃茶處」為其居室名。昔時雖稱壺為罐，但此條文獻所指若為有流有把的紫砂壺，則涉及了宜興紫砂壺的起源論証，需更進一步的資料支持。因未涉本文，茲不贅言。

〔註0-2〕　前述兩件紫砂壺雖署「大彬」款，但個人以為從其胎質與內部做工觀之，是否為大彬真跡，仍待詳考，所以此時並不宜將「壺身銘文風格的確立」與「時大彬個人風格」相提並論。

輕名工」的觀點，認為陳楊兩人的主從關係是「壺隨字貴」。對此，前南京博物院宋伯胤副院長曾為文為紫砂陶人正名，認為「傳播的天平太傾斜於曼生壺」，將紫砂陶史上應與時大彬、陳鳴遠齊名的楊彭年冷淡了，「這實是歷史的謬誤」[0-3]。宋老是極具人文史觀的文博學者，常發人所未見，是筆者甚為孺慕的紫砂導師。他主張的「名壺是以名工聞名」，為紫砂陶人爭取歷史地位，彭年若地下有知，想必亦當感念知遇。筆者爰引此文，並非要另抒他見，而是宋老此文啟發了我們對於「研究觀點的差異」的反思——當世人皆曰曼生壺風是「字依壺傳，壺隨字貴」時，我們是否曾嘗試著用「非主流」的觀點，去思索主從之間的對等關係真的是如此高低懸殊嗎？同樣的啟發在於——為什麼歷來的文獻，對於在紫砂發展史產生重大影響的陳曼生，所作的記述都是從「立足於紫砂陶的視野」看過去的呢？陳曼生既是著名的清季文人，為什麼極少人會從「文學、藝術的彼岸」望過來呢？所謂「橫看成嶺側成峰」，「研究觀點的差異」事實上也制約了研究的視野與成果，研究之路應是「雙向道」，而非「單行道」！清人錢泳《履園叢話》：「曼生司馬，書畫、篆刻無所不精，不意竟傳於曼壺也。」其實也「牧童遙指杏花村」地提醒了諸多為曼壺真偽所惑的人——曼壺的真相不在壺肆，不在府藏，乃隱藏在圖書館中也！這豈不是又應驗了曼生所說「是二是一，我佛無說」的偈語！

在筆者淺陋的紫砂之路上有幾位良師益友，振輝兄是其中一位，他用功之勤實令我自嘆弗如。他或即是勇渡「文學、藝術的彼岸」的那人，說是「勇渡」，乃因文、藝並非他的本業，但他竟能以一顆愛壺人「求知求真」的心，在數年間踏遍各大圖書館、善本室，在書海中孜孜屹屹，焚膏繼晷地求索探尋，部份資料尚且托人遠赴東瀛尋覓。姑且不論其「曼壺研究」成果若何，單憑這股志邁移山的傻勁，便足以折人。

雖然資料繁賾，但經過振輝兄博徵精纂的梳理，從篆刻、書法、史料中一一尋找曼壺定位。將陳曼生的生平、周遭親友、環境時局的史料重新整理，去誤補正，為目前敘述曼生生平最詳實的書籍，尤其是曼生年譜的考証，並加入此一時期紫砂壺的相關紀事，本末淵源，咸依時空序列，實是重要貢獻，因為史料傳記只能作平面之敘述，而年譜則可為立體之排比。透過本書得以重新認識陳曼生，他多才多藝，氣度翩翩，為官清廉，戮力為民，生活卻困頓連連。曼生任溧陽縣宰六年，治行最優，為江南各省唯一無虧欠朝廷稅糧之縣，卻因無錢捐升，久懸一職，只能以「匏瓜無匹」（曼壺銘）自嘲。

振輝兄也撥開了不少圍繞在曼生周遭的迷霧，例如解開上海博物館、楚州博物館均有收藏的「香蘅」款曼生壺之謎，乃知「香蘅」為曼生長子寶善的印款，並從而找到曼生第二代參與製作砂壺的事實。此外，對乳鼎壺系列的探討，也勾勒出曼壺數量眾多，且一銘多用的現象。在眾多曼生家族史料的交叉比對下，甚至可以精確地釐清「阿曼陀室」始用於嘉慶十六年，「曼公銘」、「曼翁銘」的砂壺則始見於嘉慶廿一年。

更難得的是，振輝兄以筆跡鑑定法，對清末民初仿曼壺風潮進一步探討和釐清，依筆者淺見，以壺身銘刻的筆跡進行鑑定「雖不易鑑真，卻足以辨偽」，振輝兄這項研究成果相信可為曼生仿作提供重要參考。

振輝兄此一大作敘事詳明，考訂精審，尤擅於將紫砂實物與史料互証，多能發覆甄微，正誤補遺，迭有新見，讀來如飲醇醪，的是紫砂研究的難得佳作。蒙振輝兄錯愛，囑我寫序，忝為同好，謹以此拙論應命。

乙酉初春　黃健亮
序

〔註0-3〕 宋伯胤，〈名壺是以名工聞名〉，《紫砂苑學步》，頁131-140，1998，台北，盈記唐人工藝出版社

自　序

　　賞壺者，無不以擁有曼生壺而自樂，筆者二十年來，朝思暮想有朝一日見「佳人」－曼生壺。五年前，在古董舖裡洽購一斷把題「茶仙作字」，底鈐「少峰」，把鈐「彭年」的半瓜壺，欣喜望外，日夜撫玩，越看越起疑，為解決心中的謎團；展開對曼生多方面的了解。壺書所載曼生資料，不過百字，相互援引，錯對皆然。請教專家人言人殊，立論何據？遂窮追乾隆後至光緒朝，各類筆記小說、詩鈔，搜羅有關曼生與曼生壺的記載，彙集整理。有關書法，金石篆刻方面分別就教於專家，歷時五載，於今面世。

　　曼生書法、篆刻，均有一席的地位，有別於時大彬、陳鳴遠。銘文、書法、篆刻，無法對一般砂壺，提供判斷的依據。對曼生壺恰相反，提供最直接、有力的證據。

　　判別曼生壺，除對曼生生平、時空背景有一輪廓的了解，才能了解銘文精意，尚須具備書法基本常識；判別「臨帖」、「臨碑」字體的區別，和清朝書法特色、曼生書法風格。金石篆刻則須認識「浙派」、「皖派」印風，「衝刀」與「切刀」的不同。曼生被稱為「西冷八家」之一，且為八家之變者。曼生「變」的特色何在？周三變所稱頌的「用刀如用筆」、「鏤冰削至手」指的是什麼？如能一一通解，判別曼生壺，並非難事。將曼生生平、文學、書畫、篆刻、砂壺融合在一起，相互印證與勾稽。乃本書特色。

　　發行前，編者無法取得陳鴻壽書〈西湖詁經精舍題名碑記〉碑文（可能已沒荒湮）及《蔗根集》一書。前者內文約1500字，由孫星衍撰文，陳鴻壽書，此文可提供讀者更詳實題碑真蹟。後者書內有吳慶恩（蓋山）作〈陽羨陶器歌〉歌頌宜興楊彭年，以致無法更進一步了解楊彭年事蹟，不無缺憾，縱有解脫之樂，亦有未竟之功。

　　本書立論，以還原當代的時空為主軸，盡量忠於原味。引用古人古語，雖生澀難懂，卻不失真。以當時人評當時人，避免以今評古，時空倒置現象，或個人過於主觀評價。篇幅有限，遺珠難免，立論長篇，瑕瑜互掩，切瑳磋瑜，尚祈諸賢。

2006.10

《再版序》

　　距初版已歷七年，個人對《曼生與曼生壺》探討未曾稍懈，學界研究雨後春筍，至為可喜。再版商得，藝術家出版何政廣先生的支持，重新增輯，以饗讀者，深致謝忱。

　　初版時，未能取得《蔗根集》吳慶恩作〈陽羨陶器歌追懷陳丈曼生兼示陶工楊彭年並邀姚雪堂同作〉（全文附於書後）；經臺師大教授呂昌明先生，請藤井倫明先生從東京大學東洋研究所圖書館影印回台。得窺道光12年，對曼壺、鬈翁楊彭年及尤水邨仿雪堂石銚壺敘述；原是彭年製仿尤水邨石銚壺，姚雪堂刻字。更正李景康的《陽羨砂壺圖攷》的記載；尤水邨仿雪堂石銚壺。

　　「西湖詁經精舍題名碑記」，此碑經其弟陳文述拓印保存（見《頤道堂詩選》卷28，24頁），雖不見今，但《陳曼生許君墓誌》完整保存於圖書館。該書約1100字隸書書成，民初上海求古齋印行，對曼生壺銘文考證不可或缺。

　　書內增兩篇論文，一是楊彭年的「大富千萬」壺考，釐訂該壺壺主孫均（古雲），及道光後，楊彭年壺印的依據。另一篇「得一知己他何論－清中後的文人紫砂情」，敘述曼生死後，文人壺蓬勃發展與曼壺評價。發表於唐人工藝出版社黃健亮、彭清福主編《紫砂藏珍》26~29頁。

　　月之運行，有圓有缺。書之發行，有得有失。書為研究可也，仿舊造舊可也。近年來；仿造封面飛鴻延年壺，不僅「飛鴻滿天」，更是「哀鴻遍野」。曼生題枇杷圖：「枇杷不是者琵琶。只謂當年識字差。若使琵琶能結果，滿城簫管盡開花」。似已預知曼壺「漫」天下，依圖買壺所宜深慎。

　　每次買壺回來總得編個故事交待，內人不勝其煩，屢虛應以對「…沒時間聽，乾脆寫下來，有空再看，…」孕育寫此書之動力。書行二版，惦惦於心，聊寄薄意於附尾。

2013.09月

陳鴻壽（曼生）概論

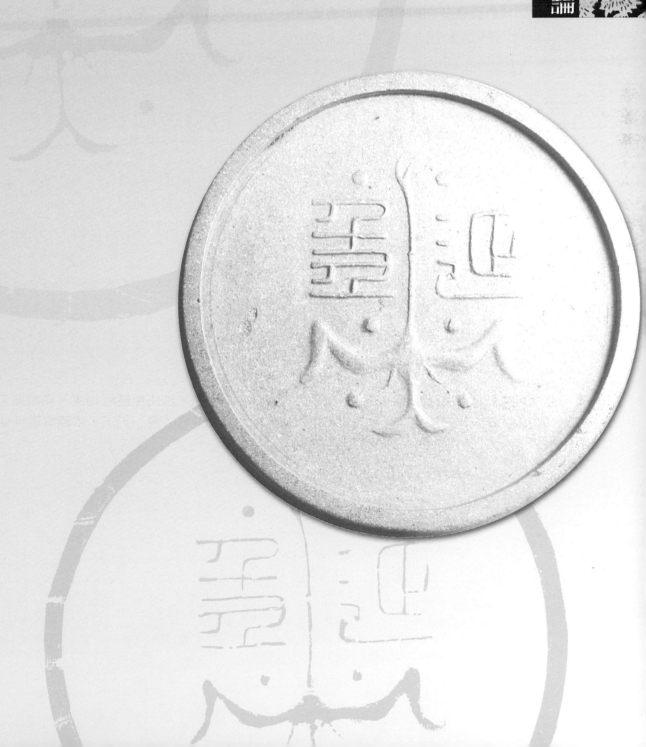

壹、陳鴻壽(曼生)概論

一、生平

　　陳鴻壽錢唐人，字頌又字子恭，其號曼生又號老曼，夾谷亭長、胥谿漁隱、恭壽、種榆僊客、種榆道人、兆湖長、曼陀羅館主、翼齋。生於乾隆33(1768)年，死於道光2(1822)年。祖父陳士璠號魯齋，乾隆丙辰（1736）舉博學鴻詞，官瑞州知府。杭堇甫編修所撰誌銘：「任戶部時大學士公某以素精岐黃，召之，曰吾知為郎官，不知為醫，竟不往，以是十年不得遷，後某公事敗，始出為郡守」(1-1)。其父名京字次馮，科考不順與妻弟至滇經營銅礦失敗，貧歸鄉里。(1-2)一弟名鴻豫（汝銛）字仲恬，母早死，兄弟二人寄居於海昌舅氏家，其舅許鏈字蔚堂先生教以詩文，《種榆僊館詩鈔》寄舍弟汝銛讀書海昌：「頻年吟望北山隈，客路迢迢白髮催，年少升沉馮自立，家貧聚散逼人來，看書要具胸中眼，下筆休疑劫後灰，謝舅深恩肯相忘，陽春雨露動根荄」。早年家貧以書記遊於幕府，頗獲長官的器重與禮遇，《靈芬館全集》記載；有子寶善（呂卿、小曼）、寶成、寶恒，有女嫁趙祖玉（漱厓）。《種榆僊館詩鈔》，因趙氏的保存，免遭亂火，得以流傳。

　　乾隆57(壬子，1792)年，方溥堂(維翰)參軍和陳春噓（昶）明府來訪，曼生奉束：「餘光東壁付雕鎪，敢悔從前盡暗投，一束生芻仍害馬，三年虛刃尚全牛，柯亭竹許如椽取，爨下桐經入聽收，廣坐春風勞解珮，中郎水鏡幾停酬」(1-3)。25歲前，投效不如意，落魄的心情映照〈蘇隄偶步〉：「隄上日三竿，樓頭夢未闌，年年桃李後，萍影倩誰看」(1-4)。

　　乾隆60年（乙卯，1795）11月6日阮元接任浙江學正，嘉慶2年1月22日選兩浙經古之士分修經籍纂詁，至是集諸生於崇文書院分俸與之，是日至者共20餘人(1-5)。曼生於此前被阮元延攬入幕。協助校訂《兩浙輶軒錄》、《疇人傳》、《淮海英靈集》、《經籍纂古》。

　　嘉慶2年(丁巳，1797)，對曼生而言，雖是「風雪滿驢背」(1-6)，也是否極泰來的轉捩年，此年曼生隨督學浙江的阮元，宦遊各地。

種榆道人三十九歲小象　嘉慶丙寅七月古崖華冠寫
越百十年西泠印社吳隱重摹

曼生畫像

〔註1-1〕　《兩浙輶軒錄》
〔註1-2〕　〈陳次馮先生家傳〉
〔註1-3.4〕《種榆僊館詩鈔》。方維翰：《清畫家詩史》官浙江石門知縣，書畫詞章無不精妙，舒鐵雲、陳曼生俱在幕中。
　　　　　《石門縣志》嘉慶3-5年任知縣，《平湖縣志》：乾隆60年任平湖縣丞，曼生於乾隆57年始與方氏有往來。
〔註1-5〕　《雷塘庵弟子記》
〔註1-6〕　《種榆僊館詩鈔》

隔年隨阮元任滿回京，好友為他餞春送行，渡江北上，感慨「十年曾經地，清江自在流，金焦如舊友，招我話離愁，日氣中冷澹，鐘聲北固浮，亂帆飛不定，閒適媿沙鷗」(1-7)，開始籌劃如何「努力問長途」(1-8)。其〈贈艾圃〉的七言書軸：「我欲振衣千仞岡，天風吹落松花香，朝騎白鳳暮黃鶴，歷覽九州窮八荒。」(1-9)

在京城二年，得問津於國朝諸老輩及各方才智

像小歲七十三主館芬靈

頻伽畫像

之士，尤得黃易、桂未谷（馥）相授，金石考據，篆刻書畫方面，開闊了視野，奠定一代書家和西冷八家之列。

嘉慶5年(庚申，1800)，阮元官浙江巡撫，曼生再回江南，隔年阮元在杭州西湖成立「詁經精舍」，江南才學之士無不聚於此，如：汪家禧、陳鴻壽、陳文述、屠倬、張燕昌、張廷濟、朱為

弼、錢林等皆為詁經精舍生。過二年〈詁經精舍題名碑記〉即由當時山東督糧道孫星衍撰，陳鴻壽書(1-10)。

嘉慶6年(辛酉，1801)是曼生拔貢仕途的分水嶺，在此之前，壯志未伸，乾隆59年（甲寅，1794），作〈敝裘〉詩：「一裘三十載，檢點劇生憐，尚為嚴寒禦，難同敗絮捐，感如新白髮，雅稱舊青氈，阿母曾縫處，相看淚湧泉。故交吾與女，歲晚不勝情，策蹇江南夢，投竿富渚盟，清貧人跌宕，奇煖酒縱橫，舉世多皮相，披襟為不平。」(1-11)〈除夕述懷〉：「平生未肯受人憐，詎料難耕是石田，六詔山川人萬里，一家骨肉夢三年，愁添良友間相訊，語愛嬌兒學漸便，鐙下團欒成一笑，世間何處不神仙。」(1-12)

嘉慶元年以前的曼生，浪跡他鄉，投效不如意，貧窮纏身的夢噩，在異鄉寒冬的夜裡，孤燈下，想念家中妻兒，是否也是在燈下團圓呢？乾隆60年（乙卯，1795）〈元旦〉詩：「索逋聲斷心初靜，投刺人來跡又忙，慚愧大書如意帖，強支倦眼趁晴光」(1-13)，討債人走後，拖著疲累的身軀，揮毫書寫應酬書畫，賺點潤筆討生活。這種情況持續到嘉慶2年（丁巳，1797），同樣一首〈敝裘〉寫得更寒酸：「風雪滿驢背，江湖多雁聲，士窮愁晚歲，金盡滯歸程，何忍吹毛急，終憐集腋成，卅年交不敝，儉節慕齊卿。」(1-14)應驗科舉時代，窮文人功名未到，生活潦倒的寫照，曼生也不例外。

清朝科舉制度，除三年正科選取進士外，尚有學政案臨時，於科考之後舉行拔貢考試，就府、州、縣之廩、增、附生中選擇最優者，貢於京師稱為「拔貢」，每十二年舉辦一次，錄取人數少，競爭激烈。各省拔貢生依限到京後，由禮部奏請廷試，統一於6月京師舉行朝考，取一、二等者，再於正大光明殿覆試一場，按等第由皇帝分別錄用而出任縣官。

嘉慶6年（辛酉，1801）曼生拔貢，7年入京

〔註1-7.8〕 《種榆僊館詩鈔》
〔註1-9〕 《中國真蹟大觀》
〔註1-10〕 《詁經精舍文集》
〔註1-11.12.13.14〕 《種榆僊館詩鈔》

朝考分發廣東，因其父病故，嘉慶8年才往廣東報到，曼生請奏留江南服闋（回原籍服三年之喪），嘉慶10年8月南下廣東履任，11年被兩江總督鐵保調回江南任河工。在廣東的時間不長，曼生〈39歲自題畫像〉詩：「早梅庾嶺香，荔支未飽啖，握手多故人，曷勿傾肝膽」(1-15)。

嘉慶7年到嘉慶13年(1802-1808)，是曼生篆刻，書畫的盛產期，應是拔貢授官後，人出名作品也跟著出名。留世或有記載的作品，不少出於此時期。任河工期間，恩師阮元任浙江巡撫，恩師的恩師（阮元的恩師）——鐵保任兩江總督，曼生在此環境下，力求表現，以不辜負恩師提拔。在〈月明滿地相思〉印跋：「……自余于役三江（邗江境內）未能朝夕論古……」(1-16)，另題梅菴宮保（鐵保）〈吳淞籌海圖〉：「門生門下士，我出四公門，愧未韜鈐習，偏誇衣缽存，雪途來李愬，澤國走孫恩，更讀河渠志，從公細討論。」(1-17) 幾年的河工生涯，歷練從政的資歷，往後代理贛榆縣宰，因疏河而令名立傳。

《贛榆縣志》：「嘉慶13年6月大水壞民廬」，14年2月曼生調往贛榆代理縣宰正好施展河工長才，疏河濟運。嘉慶15年6月，由新進士譚鵬霄接任。在職前後二年，捕鹽梟、築橋樑、清積牘、躅減稅賦，有令名。《贛榆縣志》為其立傳：「陳鴻壽，浙江錢塘人，拔貢清廉有惠政，先是大沙河壅塞，水漲輒沒田廬，鴻壽之官，即躅金為倡，刻日疏濬、河以暢通，民無水患。書法宗董其昌，人至今珍之。」

嘉慶16年(辛未，1811)3月29日任溧陽縣宰(1-18)，大兒子呂卿寶善在這年結婚(1-19)，揭開曼生最輝煌的時代——桑連理館時代。「阿曼陀室」章也在這個時候開始烙記，創興文學，延名士修邑志，發帑賑饑，首先勸捐，紳士咸踴躍，一時辦賑之善，無如溧者。溧向無育嬰堂，曼生捐俸創始。《靈芬館詩》：「吾友洮湖長（曼生），廣矣太邱道，交結皆名流，一半已蒼老，大木喜

陰人，不計此身稿，昨過田父飲，嘆息長官好，紛紛塵土中，忽見不貪寶，豈知素交心，此段非意表。」

郭頻伽題〈陳曼生墓誌銘〉：「君吏事敏，溧陽歲飢，振貧勸分，民不莩死，治行為一時之冠，以催科事迕上官，彊直不屈，卒紓民於艱，眾咸指目以為彊項」。儘管為官有些未盡人意，無法完全展現自己的抱負，但不能否認宰溧陽時期，其人生最為愜意。嘉慶16年初冬，書行書聯軸：「歸去南湖弄小舟，石橋東畔數家秋，碧梧影裡人吹篴，紅滿花中月上樓」(1-20)，嘉慶17年（壬申，1812）題提樑壺壺銘：「左供水，右供酒，學仙學佛付兩手」，可為生活的寫照。

嘉慶19年（甲戌，1814）《溧陽續志》：「夏旱不雨，災傷偏吳會」，被災四十餘州縣。曼生賦〈枯樹賦〉，頻伽詠〈水車謠〉記此旱相。曼生致親家許榕皋信札：「壽處入夏後亢旱殊常，事多啾唧，幸皆化險為夷。而尤甚者，初大司馬勒提上忙，只照額征，不准民欠，名曰截流清源。以至全省驚惶，兩方伯無辜被議，壽因舊款全清，毫無罅漏，理直氣壯，遂以一稟觸怒此公，絕大奇文，傳鈔殆遍，旅見時幾至攘臂，旋復揖讓為禮，叫跳不休，不得已，又以侃侃數語折之，周旋而出，見者咋舌，聞者快心。然為藩府牢籠，仍不免墊解，以顧大局，今年運氣之惡劣，實為平生所未有，徒博強項之名，未脫折腰之苦。而現在成災，七分地漕全緩，又須趕辦賑務，可危可怕。挑河會稟請免，尚不知准行與否，已添急遁巨萬，後此非賠累二三草，不能挨至夏秋。此時欲暨卸仔肩而不可得，真令薖惱萬狀耳。」此信寫於此年仲冬朔日，記錄曼生為民躅免田賦，賑貧救災，不惜觸怒長官，雖得「董宣第二（彊項令出）」(8-1)的美譽，亦是為官以來，最艱苦的歲月，從此年開始，書信多蓋了一個「彊項」的印章(4圖3-6A)，以為紀念。

嘉慶20年（乙亥，1815）4月，大兒子寶善

〔註1-15〕《種榆僊館詩鈔》
〔註1-16〕《七家印跋》
〔註1-17〕《種榆僊館詩鈔》
〔註1-18〕《溧陽縣志》
〔註1-19〕《靈芬館全集》
〔註1-20〕《中國真蹟大觀》

又生一女，自己的小妾李氏懷龍鳳胎，三子寶恆與一女同出世（見《陳鴻壽の書法》與許榕皋書），10月15日前又生一男孫。兩番添丁，對一向人丁單薄的陳曼生而言；喜出望外。自嘉慶21年（丙子，1816）後，書畫或茶壺銘刻上均稱曼公，也為後世考據多一條辨正資料。隨著兒孫的出世，「桑連理館時代」也將卸幕，府內賓客以書畫、茶壺題名相送留念，如郭頻伽題晴厓〈桑連理館錄別圖〉、錢杜的「寒玉壺」…等。

嘉慶22年（丁丑，1817）曼生轉任河工，由王含章接任，曼生在溧陽縣連任縣宰，長達6年的桑連理館時代隨之結束。

10月中旬在袁江（楊州境內）春水舍中畫一幅〈蕉陰午夢圖〉，上題：「年來情味最無聊，小築山中隱未招也。……」(1-21)可見當時，已無桑連理館人氣鼎沸，吟詩唱和之聚。

過一年，曼生生病。嘉慶24（1819）年後，向親友舉債，變賣古董，貼補開支，10月清仁宗60大壽，為壽禮傷神(1-22)。在官場上；河工好景不再，治河不力，浪費公帑，河帥李鴻賓去職，葉觀潮因疏防漫口，革職枷號工次，雖再補河東道總督，但拔去頂帶待罪立功，吳璥、琦善拔去花翎帶罪圖功，皇帝下詔：「朕聞向來興舉大工。每於工次搭蓋館舍。並開廛列肆。玉器鐘表，紬緞皮衣無物不備，市儈人等趨之若鶩，且有娼妓優伶爭投覓利。其所取給者，悉皆工員揮霍之貲。工員財賄，無非由侵漁帑項而得，此種惡習，歷次皆有，惟十九年睢工較為謹約。此次吳璥等務當嚴禁浮靡，將所發帑項實歸工用。不特吳璥、那彥寶、李鴻賓、琦善四人應一塵不染，所有在工文武員弁，俱當嚴行約束。勿以國家重大工程為伊等漁利行樂之地。如有違背，小者枷示，大者正法，法在必行，朕言不再」(1-23)更派官員暗察，以致河工不再和以前一樣是「江防一缺是通工第一極樂世界」(1-24)，大有興「不如歸去」(1-25)之嘆。25年舊病復發，養病於河上。

道光元年（辛巳，1821）春，曼生已無法參加秋白、屠倬、郭頻伽、范崇階、殳積堂、許玉年的湖舫小集之約，（《是程堂二集》屠倬謂：白雲先生、曼生、梅史近況甚劣）往吳門就醫，過年後，3月死於河工任上。

從嘉慶22年夏天到嘉慶25年，共4年的時間，曼生任「揚州江防同知，在制河節暑司章奏有年，調淮安府海防同知，續刊南河成案。凡量委局員，籌畫經費等事皆具兼人之量」。唯任事之精明，不敵人事之排擠。頻迦：「百里之宰遷秩河埦，群欺眾紿，乃以博施為懷」(1-26)。此時為曼生的灰暗期；養病、舉債、升官無望，連提拔他的恩師阮元遠赴南方任兩廣總督。自己承認多年未涉河工，再回任河工，已沒有以前的熱誠，對於官場的領悟，不再惦於官位升沈，也算是無可奈何的「豁達」。

曼生一生；為官從河工開始，歷任兩縣宰，最後死于河工任上。從早年貧窮，拔貢到北京廷試，「才華被肯定，貧窮眾惋惜」（郭頻伽題〈江亭錄別圖序〉）。當上縣宰，四處舉債，轉到河工除舉債外，更賣珍藏古董，貼補家用。死後潦倒；如其自題句：「幾度消魂悲楚客，半生落魄謝東風。(1-27)連其弟隔一年死于京師，都靠曼生的朋友聚資儉殮才得歸骨家鄉，真可謂「窮其一生」也算是宿命。

只有書法、金石篆刻、和曼生壺，普受世人的青采與珍寶，應驗陪阮元看九里州梅花詩：「踏遍花間三萬頃，只知香重不知寒」(1-28)。

二、文學

《種榆僊館詩鈔》是目前唯一留下的曼生詩文集。詩集中所錄的詩偏於未當官前，私人心境的舒懷，且多為應酬唱和之作。當官後詩作不多，吳清鵬在詩引中：「先生所詣實能品，而金石諸篇尤徵典博，則以先生固深於說文之學

〔註1-21.22〕《陳鴻壽の書法》書牘篇
〔註1-23〕《清仁宗實錄》
〔註1-24.25〕《陳鴻壽の書法》書牘篇
〔註1-26〕郭頻伽〈祭陳曼生文〉
〔註1-27.28〕《種榆僊館詩鈔》

也。」吳隱：「讀其詩則典雅流麗，情韻柔愉與冬心龍泓輩絕不相類。然句如『白髮懷歸空有淚，新詩垂老不嫌貧，茅屋長依晴旭暖，布衣自度歲華新』亦足覘其襟抱。」(1-29) 法式善《梧門詩話》：「錢塘陳曼生鴻壽，犖犖大才，具兼人之稟。與荔峰，雲伯為族兄弟，詩清微孤峭，與雲伯迥異而名相垺。」《歸田老人詩話》：「陳曼生七絕極有風致，贈漁者云：『東津打網北津收，載取霜鱗問別舟。一夜西風何處醉，滿江紅樹不知秋。』，溪上夜坐云：『流螢如雨竹間飛，荷氣撲人香滿衣。遙聽隔溪打門急，知君何處夜深歸。』，江頭送客云：『無數青山送客航，兩邊紅樹飽經霜，幕天惟有雁聲遠，秋水不如人意長。』，孤山遣興：『林逋宅畔有提壺，醉倒壺頭不用扶，見慣青山如我懶，梅花開老一詩無。』」

吳澹川云：「錢塘陳曼生（鴻壽）；才敏過人、性靈獨鑿，為詩不事苦吟，自然朗暢；如過楊大夜話云：『數數謀良覯，子雲居未遙。簷禽歸獨樹，湖月冷雙橋。緩步荊重欵，深談燭屢燒。因緣託文字，不敢負良宵』。詠老伎云：『人歸涴浦三千里，夢斷秦准二十秋，莫怪門前車馬絕，王孫敝盡黑貂裘』。往返天台不得入山

《種榆僊館詩鈔》書面

云：『不曾真箇入天台，嬾甚劉郎空去來，一飯胡麻重有約，桃花須為我遲開』。他句如途次云：『蟲聲荒岸草，人語隔船燈』。元旦云：『索逋聲斷心初淨，投刺人來跡又忙』。錄其一斑，可知全豹矣。憶僕初見曼生時，垂髫玉立，讀書日目百行，心頗愛之。及僕自楚旋里，相隔逾二十年，曼生已賦壯游，歷燕齊返吳越，幕府交辟。嘉慶四年，芸臺（阮元）司農師巡撫浙江，僕與曼生同在幕中，時方籌海防，曼生隨司農輕車往返多次，走檄飛章百函立就，暇與諸名士及其族弟雲伯，刻燭賦詩，每一搖筆，輒若有梅花香氣從冰雪中來，或作破膽奇句，則又若生龍活虎走出，腕下才麗以壯，誠不可及。而僕以衰老無用之身，蟣蝨其間，作壁上觀亦甚可樂也。曼生贈僕詩云：『大造有真氣，先生得正聲，居然後陶杜，復此見生平，思極鬼神下，心高河漢橫，三危多瑞露，一滴仰金莖』又云：『長嘯華山頂，吟詩滄海秋，步兵餘白眼，從事有青州，草長柴門遠，花開野水流，相看不知老，爛醉更何求』。二詩佳甚，媿之乎？抑憐之也。老年心事一醉便了，曼生其知我哉！曼生〈秋蝶詩〉為時傳誦，其佳句云：『幾度銷魂悲楚客，半生落魄謝東風』。又云：『此日早驚團扇妾，前身慣傍荔枝奴』真才子之筆」(1-30)。

郭頻伽《曼生存印記》：「曼生詩文皆工，後以不能過人不復作，作亦不存」，曼生題郭頻伽《靈芬館詞》序：「昔楓江漁父為詞苑叢談一書，余覽之而惑焉，夫流品別，則文體衰。摘句圖而詩學蔽，花庵淫縟，爭價一字之奇，草堂噍殺，惜片言之巧，乖道繆典，鮮能通圓……」此乃曼生對詩詞創作的看法－自然、曠達、不事苦吟。如同篆刻，講求神韻、生辣，而捨支枝末葉。頻伽對曼生題其詞集「東澤綺語，家世番陽，草窗笛譜，淵源歷下，鴂以剪舌而語彙，杏必嫁而實繁，豈薄虹亭，而心折小長蘆釣師耶。」笑而不答。曼生未當官前，文章自有可取

〔註1-29〕《種榆僊館詩鈔》
〔註1-30〕《南野堂集》

之處，否則不會被阮元延攬入幕，舒位《乾嘉詩壇點將錄》封陳曼生為玉臂匠飛書走檄頭領，可知曼生檄文之功力。

阮元：「杭州諸生之詩，當以陳雲伯（文杰）為第一，其才力有餘於詩之外，故能人所不能，其詩舒和雅健，自然名貴，於七言歌行，尤得初唐風範，同時能詩者有陳曼生（鴻壽）其才略亞於雲伯，而峭拔秀逸過之⋯⋯」(1-31)。

至於是否有《桑連理館集》存世，各書記載均不同，《靈芬館詩話》：「⋯⋯曼生才藝可了十人，詩宗太白長吉，灑然而來，不屑於于字句，而標致自高。嘗以手稿一卷寄余，後乃悔其少作，以為不足傳。而亦不樂與時流爭名，尊前酒邊間一染翰，差取快意而已⋯⋯」。《墨林今話》、《履園叢話》二書離曼生死後不久問世，均無記載。《清人畫像贊》：「所著有桑連理館詩文詞集若干卷又雜著等若干卷均未行世。」

清代樸學之風盛行，考證訓詁是每一位文人學者必修功課，阮元是清中期的儒學大師，其著作及幕客編纂的書籍，為當世之冠，諸如《經籍訓詁》、《十三經注疏》、《積古齋鐘鼎彝器款式》、《學海堂經解》、《皇清碑版錄》⋯⋯等甚夥。曼生為其門下客，經籍訓詁、金石考證，焉有不涉獵。從其詩鈔中詠〈後漢李忠印〉、〈西漢黃龍磚〉、〈商子執戈觚〉詩可窺之。曼生在「一醉一陶然」印跋：「余性好游覽，每逢名勝之區，登山躋嶺，摩挲石碑，考據金石文字，樂而忘返者垂十餘年⋯⋯」，此乃當時環境使然，一位文人，尤其是當官的不懂金石考証之學，即不入流。

三、書畫

清代書法有二大特色：

1.館閣體式微，明董其昌書法風貌，一改前人，清初八大隨之，金農、鄭板橋、李方膺等均隨自我個性，揮灑自如。

2.訓詁學興起，出土鼎銘的研究，學者絡繹不絕，阮元集乾嘉儒學宗師，大力提倡「抑帖尊碑」論，臨碑遂成風尚。

薛龍春《論清代碑學以振興漢隸為起點》文：「清代碑學分二期，咸同前為漢碑期，此後為魏碑期」又云：「乾嘉道三代的桂馥、鄧石如、伊秉綬、黃小松、陳鴻壽、何紹基等皆為一時之選。」楊守敬：「桂未谷（馥）、伊墨卿（秉綬）、陳曼生（鴻壽）、黃小松（易）四家之分書，皆根底漢人或變或不變，巧不傷雅自足超越唐宋。⋯⋯曼生行書峭拔，風骨高騫。」

曼生以古學受知於阮元，為阮元編書、校審，攀碑載道。其刻「能解事自愛民」送屠倬的印跋：「余與琴鄔君閭里相望時相過從；凡詩詞書畫無不問難析奇，為忘形交。暇日或步橫塘、或駕小舟，追尋山水深癖之地，摩古碑究文字，樂而忘返竟十有餘年⋯⋯」(1-32)。曼生書法以聖教座位帖為主。《書人輯略》：「開通褒斜道石刻跋、元明以前無人肄習，此體近則錢唐陳曼生司馬心摹手追幾乎得其駿，惜少完白山人之千鈞腕力耳」。曼生贈〈舫齋老夫子扇面書〉：「米海嶽書無垂不縮，無往不收，此八字真言無等之咒也。然須結字得勢，海嶽自謂集古字蓋於結字，最留意晚始自出新意耳。」曼生刻「書畫禪」印跋：「書畫雖小技，神而明之，可以養身，可以悟道，與禪機相通，宋以來；如趙、如文，如董，皆不愧正法眼藏。余性耽書畫，雖無能與古人為從，而用力積欠，頗有會於禪理，知昔賢不我欺也。⋯⋯」

《甌缽羅室書畫過目攷》：「筆意高古書味盎然，曼生之於篆隸，師古而不泥於古，自為創格，宜其歷久而愈重之。」其行楷偏左輕右，呈左下斜右上排列，隸書呈扁平偏右低斜。整體風格以書面佈局為重，筆畫次之。以當時環境而言：其書法風格，頗受時人珍重，阮元在杭州的

〔註1-31〕　《定香亭筆談》
〔註1-32〕　《七家印跋》

詁經精舍題名碑記，即由曼生所書。詁經精舍人才濟濟，將近一百八十名，皆一時之俊，書法非無可取。曼生脫穎而出，自有其評價。《愛日吟廬書畫續錄》：「曼生書懸腕，中鋒得力在空際盤旋，故著墨處如泰山壓卵，結體儘險，終歸穩妥，蓋由以筆力勝也。」

曼生於「與花傳神」印跋：「余性好染翰，每當月夕花晨，晴窗淨几，案無塵牘，座有嘉賓，或弄柔翰，或撫古印，酌玉川之茶，斟金谷之酒，生綃一幅殺粉調鉛，愧無江淹五色筆細，與群芳譜姓名也。」(1-33)

《墨林今話》：「（曼生）山水不多著筆，脩然意遠，在姚雲東程孟陽間，亦工花卉蘭竹……」從曼生遺存的書畫中，可知評語不虛，筆到意隨，鮮少精工細描，然逸氣橫陳，無匠氣之俗。曼生自題〈花果圖冊〉：「作畫以空靈奇想為上，一花一葉，隨意寫來便成逸趣，非拘拘於形似者所同日語也。」〈垂絲海棠圖〉：「郝陵川云：『無意皆意，不法皆法，誠妙諦也』，余謂畫之道，不必求異於人，亦不必尋求工整。而落落寫來自合於意。」，此與石濤寫意畫法不謀而合。

阮元：「錢塘陳秋堂深於小學篆隸皆得古法，摹印尤精，曼生齊名。秋堂專宗丁龍泓兼及秦漢，曼生則專宗秦漢旁及龍泓，皆不苟作者也。曼生工古文擅書畫，詩又其餘事矣。」(1-34)

四、篆刻

周三燮（南卿）題曼生《種榆僊館印譜》序：「……顏晁久莫傳，吾趙疇能繼，文歸王何蘇、汪朱各樹幟，國朝首小顧，程沈徐許類，專門自名家，風格渺未墜，前丁而後黃，吾鄉作者二，秋堂崎鼎足，得受生有四，前輩今已無，俗目焉敢議，曼生擅書名，篆刻尤能事，用刀如用筆，刀勝筆鋒恣，寫石如寫紙，石勝紙質膩，聞

其上手時，絕若不經意，意匠慘經營，神溯期籀際，胸中蝌蚪蟠，腕下龍蛇舞，方圓離合間，游也有餘地，奇情鬱老蒼，古趣變姿媚，秦漢及宋元規撫胥得詣，丁黃近取材，諸法皆略備。龍泓善用鈍，曼生間用利，小松間用渾，曼生間用銳，秋堂善用正，曼生間用戲，弇有三家長，不受三家蔽……造化忌鑴劖，何苦工絕藝，鏤冰削至手，他日誰可替。」對曼生刀法細膩的描述，及浙派各家特色的比較進一步的評論。

其刀法縱恣豪邁蒼茫渾厚，似有雷霆萬鈞之力，為前人所不及。黃易的論印名言「小心落墨，大膽奏刀」曼生領悟力行。其豁達的個性能容納四方之友，無奚岡的僻介與蔣仁的孤僻，卻共有不妄予取的個性。

郭頻伽《曼生存印記》：「浙人自丁敬身精研篆隸於刻印，專以漢人為法之作者奉為矩矱。吾友陳秋堂恪守其說，曼生天才亮拔，宗其意而少變，其體跌宕縱橫，時出新格。秋堂始頗不然，後乃服膺。」另題《種榆僊館印譜》引：「余於今世，最服膺小松司馬、蔣山堂處士。小松以樸茂勝，山堂以逋峭勝。其所作不同，而有所餘於心手之外者，無不同。吾友曼生，繼兩家而起，而能和合兩家，兼其所長，而神理意氣，又於兩家之外，別自有其可傳者，益信余前說之不謬也。」(1-35)

張鏐（老薑）題《種榆僊館印譜》：「曼老鐵筆有力絕虎牛，真能嘯傲凌滄洲。其人如春氣則秋，規秦攀漢超群流。其才豈獨工鑴鏤，文章政事亦我酋。別開生面匠心苦，餘子不達徒笑尤。郭君積歲得此譜，如以千腋成一裘。故交好事不及此，日愁薪米供炊槱。針磁味氣故相感，豈若誼重如山丘。」(1-36)

陳豫鐘題「陳鴻壽印」印跋：「余至丙午歲始與曼生交，至今無間，言學問文章，固不能望其項背，即書法篆刻，生辣而氣橫亦為余所未逮。至工緻具體，自謂過之。」(1-37)

〔註1-33〕 《七家印跋》
〔註1-34〕 《定香亭筆談》
〔註1-35〕 《靈芬館全集》
〔註1-36〕 《歷代印學論文選》
〔註1-37〕 《中國篆刻叢刊》陳鴻壽部

曼生「平生金石結良朋」印跋：「余性好古，於金石為尤。結於夢寐，形諸歌詠。由平生之篤嗜，致結習之難移。雖嗤我為迂，目我以怪，不辭也。暇時興到，輒假石君以宣鄙志，並示交好中，與余有嗜痂之癖者。」(1-38)
另在「癖印書生」印跋：「落拓生涯，耽筆硯，癖性疑癡，金石供。清玩斐几，芸窗何足羨，書生自笑區區願。花乳桃紅爭燦爛。刻琢摩娑，鎮日情無厭。錦裏香薰徒，點染題詞，韻事垂文苑。」(1-39)

曾燠（賓谷）《賞雨茅屋詩集》〈贈陳明府鴻壽之官嶺南〉：「陳生赴嶺南，為我留十日。十日不能去，名動廣陵客。躄跛鐵門限，裹中各有石，請生為手雕。一日遂盈百，來者生不拒。去者意各得，得者必誇予，精妙世無匹。我初見數章，謂是王冕刻，意匠煩經營，定不受促迫。及茲歘有神，速過書家筆。問生何能爾，生言無異術，君不聞庖丁，解牛奏刀騞，官止神欲行，導窾或批卻，又不聞輪扁。手應心而出，有數存其閒，不徐仍不疾，吾藝亦如之。學古化糟魄，妙處吾獨喻，豈能為君述。嗟生進乎道，此道通治國，敷政無競絿，乃與民大適。今生懷利器，嶺外試宰邑，薪硎割小鮮，游刃有餘力。此邦多寶玉，寶玉不可食，煮石以為糧，家足人偏給。」

《前塵夢影錄》：「曼公任溧陽時，以官帑緩解，為胡果泉方伯檄取上省，文極嚴厲，合署皇皇。謁見時方伯略問數言，即款入書齋，云有友人惠我五色青田石印，係巨材而完善，的是明時出土，必得名手如君者，方不辱此舊物。曼公云：束裝匆遽，徵幕中，雖有而嫌刀薄小，乃假諸木工，已而奏刀若然，頃刻即成。方伯大喜，慰藉云，欠解款已與幕友商略，撥他款填解」。胡果泉為巡撫胡克家（安徽、江蘇巡撫），可見當時曼生篆刻聲名張揚。

此後，摹印者皆以浙派曼生為宗，《履園叢話》的作者錢泳，雖不以為然，但亦承認，仿效曼生司馬治印風行，成當時一股主流。

浙江以出產青田石聞名，普受西泠金石家的使用於治印素材，石材質地堅硬而脆弱，下刀用力不均，便可能挑碎，而且一筆一書未必盡如人意，此是石印的缺點，也是石印的特色。任何一位金石家重刻二印石，不可能刻出完全一樣的印，因為印石紋理不同，碎裂程度當然不同，何況石印具有永不變形的特色（除非砸碎），蓋在砂壺上的印款烈火燒冶，會有收縮的比率，但不會改變印款的風格，因為石印刻畫不像刀切蔬果一樣整齊，刀法不同，印款的筆畫亦不同，曼生的石刻印款讓刻仿印者難仿。

浙派善用切刀法，曼生刀法突顯其個性，其言：「凡詩文書畫不必十分到家乃見天趣。」其在篆刻表現亦然。《天衡印話》中陳鴻壽刻「輔元私印」(4圖6-2)，即可與周三燮的序文相互嚼咀自能體會曼生風格。

五、提攜

1.阮元：儀徵人，貴為相國，禮賢下士，督浙江時，設置杭州詁經精舍，提倡經籍訓詁，對於碑學搜集不遺餘力，一時江南才學之士皆出杭州詁經精舍，如陳文述、張廷濟、朱為弼，屠倬等。以至後來的俞樾均在此講學。阮氏特闢別室署「曼雲吟館」供其與弟雲伯下榻。若無阮元提拔，曼生的命運與曼生壺均須改寫。

2.鐵保：字冶亭，號梅盦，嘉慶11年，曼生調回江南，佐河工，乃鐵保所提拔，其言：「余於淮安工次得二陳焉，曰雲伯、曰曼生，俱出余及門門下…曼生詩筆挺健，卓然成家，兼通篆隸，尤留心吏治，為有體有用之學。二生皆一時傑出，而余無意中得之，其慶幸何如也。」

3.黃易：博通金石，精工篆隸，曾任濟寧運河同知，嗜金石六書碑版考據之學，宦遊名山大川，到處跋涉登臨，搜訪殘碑斷碣，巨細無遺，

〔註1-38〕 《七家印跋》
〔註1-39〕 《七家印跋》

對於鐘鼎彝器，詳為考證，並立書目。曼生在篆刻方面以黃易為師，承襲黃易的「寫意」精神——「去泥古而不化」，正是黃易的「不師古不襲人，我行我法」的具體表現。其在「南薌書畫」印邊款刻下「平生服膺小松司馬一人」(1-40)

4.何元錫：錢唐人，字夢華，曼生贈夢華詩：「我家南城西，君居北郭東，相距既數里，談笑無由同」(1-41)，乾隆57年重午日（端陽），曼生與奚岡、夢華聚葛林園文酒會連吟，後來夢華往山東，入幕於山東學政阮元，乾隆60年1月16日，阮元調任浙江學政，夢華隨其至杭州，曼生得入幕於阮元門下，應是何夢華引薦之功。其人博雅嗜古，精審金石，為阮元所贊賞。

六、摯友

1.郭麐：字祥伯，號頻伽，又號白眉，晚號邃庵居士，江蘇吳江人。一眉瑩白如雪，風采超俊，故號「白眉」。少時家境貧寒，謀生四方，輾轉至姚鼐門下。喜金石篆刻，工詩詞，書法效黃山谷為阮元所賞識。撰《金石例補》，對歷代金石碑刻作了研究和補充。尤以古錢收集成癖。吳德旋在《初月樓聞見錄》；以「頻伽狂態」為題，描述頻伽對古錢投入，與當時社會習俗，背道而行，如〈金錯刀圖序〉描述：「抱此無用之鎦鉄，誇談尚古之制作，名士如畫地作餅。饑不可食…性既違俗趣復戾今」，吳德旋譏為狂態。

頻伽與曼生相交三十年，為曼生最知交的朋友，壺銘、研銘部份出自頻伽之手，頻伽在呂卿寶善新婚贈詩：「我與若翁交，異姓實兄弟」(1-42)，〈桑連理館主客圖記〉、〈後記〉、〈祭陳曼生文〉、〈陳曼生墓誌銘并序〉，皆出自頻伽之手。尤以《靈芬館全集》記載清中期江南人文事跡重要的史料。本書資料引述頗多出於此書。

道光3年（癸未，1823），〈小曼自杭州迎仲恬靈柩是夜夢曼生仲恬〉感而有作：「魂來魂返有無間，忽夢平生冰雪顏，眼底交知皆白髮，意中慚負是青山。文章於世何輕重（小曼乞作傳誌），子弟通家要往還，自覺衰年不多別，相逢清淚制餘潸」(1-43)。兩兄弟不到一年相繼病故，對頻伽而言情何以堪。

頻伽書法脫胎于黃山谷，其行筆時的提按澀進更加明顯、露鋒、側鋒交替使用，使書體變得遒媚多姿。字體在橫畫且行且提，又提又按，屋漏之痕十分明顯，有時幾乎成斷筆，可謂筆斷意連，筆勢的流動帶來節奏變化，從而增添了欣賞情趣。曼生銘句，若無頻伽參與，將無此燦然。

2.張鏐：，字子貞，號老薑，江蘇江都人，老薑善畫山水，工八分兼長篆刻，性懶不修邊幅，不飲酒而嘗以詩代飲。頻伽贈詩：「薑桂不擇地，所恃惟一辛，以其惟獨至，不與果木鄰，胡然賦此質，造物固不仁，物有人宜然。張子真其人面目既醜惡，骨相尤嶙岣，鳩蠻鏘佩玉，峨冠拖長紳。偶焉蝨其間，結那得申然。而意不屑百媚供，一聱詞章吐，磊落肝膽傾，輪囷論詩別。唐宋識字窮，秦漢家無儋，石儲妄謂富者，貧身不妻子，庇乃欲利及賓。一錢不名手，一滴不濡脣，喜人嗜杯杓，怒人識金銀，凡此違世具，一一叢其身。」(1-44)

曼生周遭朋友，不乏江南才俊。《靈芬館詩話》：「張老薑溧陽齋奉」。〈桑連理館主客圖記〉：「五客之中有久與居及暫至時往來者……」老薑是屬於久與居者，道光元年，曼生臥病後，老薑先行歸西，曼生過完年後三月隨之。

3.奚岡：

自號蒙泉外史，亦稱蒙道士，錢唐人，工詩，善書畫山水花卉皆稱妙品，高潔孤介不減雲林。汪稼門官浙中方伯，屏車騎往訪拒不見，以孝廉方正徵亦不就。晚遭回祿，所藏前人名跡俱盡。畫成以「丙後之作」小印為識，臨歿殮，友人乞寫未竟之幅悉取潤筆還之。身後故交為輯梓《冬花菴遺詩》。曼生於乾隆57年起，與之過從最密。

〔註1-40〕　《中國篆刻叢刊》陳鴻壽部
〔註1-41〕　《種榆僊館詩鈔》
〔註1-42.43.44〕　《靈芬館全集》

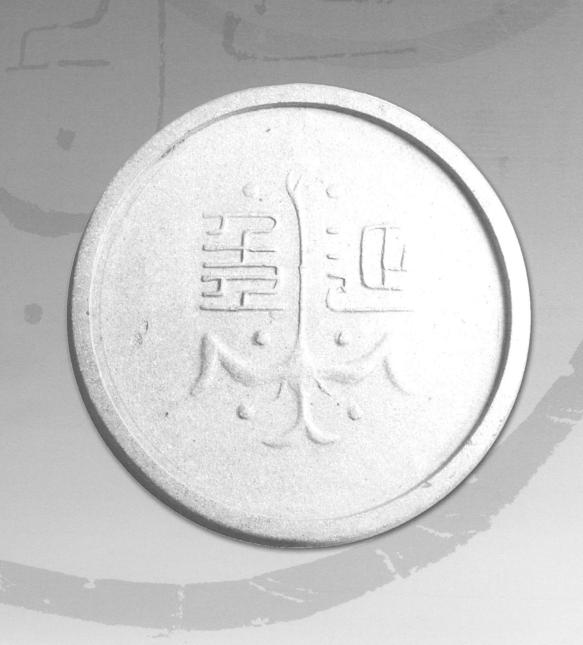

貳、曼壺產生背景

曼生壺受後世的重視在於壺銘及壺本身的精雅，一般對於壺胎土及壺形的研究用力頗深，相對於壺銘的書法、金石研究著力較少，看法也多分歧。曼生壺的探討，除壺胎土外，宜從其為人、學識、金石篆刻、時代背景和書法切入，多層次的瞭解，更能透析曼壺的「本質」——壺面碑版化。至於「曼生十八式」是外在形式襲古或創新而已，非曼壺的靈魂。

一、時代背景

十八世紀，產業大革命，歐洲各國競相尋找海外據點，通商貿易或尋找資源。印度茶、中國磁器、絲綢，由海陸交通銷往歐洲各國，頗受歡迎。於是規模化的生產形成，紫砂

（2圖1）邵旭茂製描金壺

壺(2圖1)雖不似瓷器那麼大宗，銷往國外亦不少，這幾年陸續從歐洲找回的貼花或無款壺，即是當時產品的明證。相對於歐州各國輸往中國科學產物也陸續而來，阮元題〈種榆僊館〉詩：「抽筒疊鏡窺窈冥」—望遠鏡的普遍使用，西洋產業革命思想，亦影響士大夫的觀念。

政治遞代，清朝政權初握，以文字獄誅殺異己，與開科取士籠絡士大夫階層，雙管齊下，維持政權的穩固。明末的經世致用之學，強調學問之道，活用所學濟世救民，不再是書生空談誤

國。原本可與歐洲產業革命相提並彰，導入科學的啟蒙。經世致用最後的目標，無非富國裕民，談到富國裕民，難免觸及政治，在文字獄的籠罩下，一句「清風不識字何必亂翻書」(2-1)，就得丟官被誅。學者走向研經訓詁，追慕秦漢，作為求取功名的途徑。有的寫盡兒女私情的小說《紅樓夢》，不屑於仕途者，如吳敬梓寫《儒林外史》道盡社會的浮面，加以諷之。政治高壓下，文人不碰政治問題，轉向研經訓詁，以求真實。造就考證學發達的原因，使清朝尚真求實的樸學邁越前朝，最為輝煌。

二、皇帝欣賞

清朝皇帝的提倡，飲茶風氣的盛行，當然帶來相關器物的流行。清史載；康熙廿四年宮中建茶庫、瓷庫，足見清宮茶事之盛。故宮博物院收藏為數不少的景德鎮與宜興燒制的精妙茶具。清代早中期宜興紫砂的製作達歷史高峰。江南一帶文仕官賈好紫砂，皇帝亦視紫砂為品茶之佳器。康熙晚期出現了御製款法琅彩牡丹紋紫砂壺。雍正帝素日飲茶喜用紫砂壺，凡見砂壺中的妙品，即諭旨命景德鎮御窯照樣仿燒。雍正七年八月初七日內務府檔，圓明園來帖，內稱郎中海望持出

（2圖2）葵瓣壺

[註2-1] 語出徐駿

菊瓣式宜興壺^(2圖2)一件，奉旨做木樣交給年希堯，照此款式做鈞窯。將霽紅霽青釉燒造，景德鎮御窯奉命燒造的仿鈞釉菊瓣壺，至今仍藏於故宮博物院。壺扁腹式，通體以玫瑰紅色掩映著仰覆菊瓣紋，造型別緻，與紫砂壺式⁽²⁻²⁾相同。

乾隆是第一位將文圖同時印畫在紫砂壺面的皇帝；印花烹茶圖御製詩壺（紅泥高六角方壺）高153mm，口徑48mm，壺身銘：「雨中烹茶泛臥游書有作；溪煙山雨相空濛，生衣獨坐楊柳風。竹爐茗碗泛清瀨，米家書畫將無同。

(2圖3) 御製方壺

松風瀉虎牛魚眼，中冷三峽何須辨。清香仙露沁詩脾，座間不覺芳隄轉。」^(2圖3)另一邊是壓模烹茶圖。除壺外尚有御詩茶葉罐、專屬的泡茶亭—試泉悅性山房。乾隆39年（1774年）正月初八日在重華宮舉行茶宴，有28位王公大臣應選赴宴。飲茶吟詩附和。（乾隆皇帝對有功臣屬，常賜茶宴招待。）

新壺可交臣屬訂製，喜歡古壺用硬要，尤蔭的東坡煎茶器⁽²⁻³⁾，被乾隆徵用，對壺的失落只能畫在紙上——東坡石銚壺，聊解思念。

清仁宗在位時，用宜興壺泡茶不輸乾隆，詩也許比乾隆遜色（未見仁宗題壺御詩）。那文毅公（那彥成）《初任直隸總督奏議》：記載嘉慶19年聖駕駐蹕行宮（熱河），所需準備器物，宜興壺60把，大小罏細，磁器備用。清朝《起居注》中，皇帝送給藩屬的回禮以絲綢、端

硯、磁器、紫砂壺為常見的禮品，紫砂壺的興起因清朝皇帝的喜好，功不可沒。

所謂上行下效，官宦之家隨之風行，齊召南《寶綸堂詩鈔》：余甲辰年（雍正2年）貢入成均，舟過陽羨買一茗壺，歷今二十五年矣。丙寅（乾隆11年）歲服闋，仍挈入都。雖提柄梢缺，竹以續之，鐵以絡之。客來輒置席上，石帆學士一見歎為古物，摩挲不忍釋手，因作長歌。余亦次韻，物雖陋得詩可以不朽矣：「斯壺石大沙復驪，製作更與銀槎殊。不知何時始折角，補缺翻藉長鬚奴。竹筒鐵線緊束縛，便如良冶摻錘爐。用以煮茶煨活火，朋儕見者多胡盧。我憐其質頗古樸，偏為寶貴同商瑚……」

宜興壺、若琛杯，稱得體面，文人在泡茶玩壺之際，對相關器物的探索，相繼投入。吳槎客的《陽羨名陶錄》，朱石梅的《壺史》、張燕昌的《陶說》、顧驤（南卿）畫24開冊《茶藝圖》、張廷濟得時大彬壺，到處展示親友，吟詩附和，比當官還高興。社會品茶賞壺蔚為風尚。

三、禮尚往來

陳文述的《畫林新咏》，對鐫錫畫描述：「山陰朱石梅仿古，以精錫製茗壺刻字其上，余在江都水陸通衢，嘉賓蒞止例饋肴烝，因其虛擲受者未必屬饕徒，損物命乃易製器，以訂永好，茗壺其一也。易字而畫花卉人物皆可奏刀。友人王善才、朱貞士、劉仁山并工此技，以比曼生砂壺曰雲壺。余不欲與寒士競名，故仍歸之石梅舊製焉。」此段雖說錫壺，但亦勾勒出紫砂壺、錫壺，在乾嘉時期當做贈送紀念品的原因，不像食品容易腐敗，不一定合受贈者口味，茶壺不腐壞，可在壺上刻字，如同碑文永久留傳，當禮品送最合適。又鑒於砂壺容易打破，才有錫包砂壺的出現，希望永久留傳，總比「秀才人情紙一張」，來得特別。何況砂壺可把人情紙一張「貼」

〔註2-2〕 王莉英撰〈茶文化與陶瓷茶具〉
〔註2-3〕 《明清江蘇名人年表》

在壺上，永不脫落，符合一舉兩得之妙——字依壺傳，壺依字貴，泡茶袪渴，望銘思故人。

四、西湖環境

明清經濟重心南移，江南成為糧食產物供應中心，借南北運河漕運到北方，經濟的豐饒，帶動文化、藝術各方面相對提升，以山水聞名江南的西湖，管他今夕是何夕？品茶論詩，文讌酒酢不歇，笙歌達旦，舞榭畫舫相接。郭頻伽題《吳門畫舫錄》：「時際昌明，地當饒樂，肥魚大酒之場，紙醉金迷之窟，游閑公子無忌知名，窈窕佳人莫愁新字……」詩人墨客，無不流連西湖。曼生詠〈西湖秋柳詞〉：「徐娘老去韻猶存，搖落西冷舊墓門，何似青青松柏在，冷煙疏雨儘銷魂。」(2-4) 題《吳門畫舫錄》：「綠葉成陰感歲華，青衫不敢泣琵琶。我家群從風流甚，評到吳宮第幾花」、「二分憨態十分柔，待燕開簾不上鉤。一舸鬧紅拋未得，素春閣與綠雲樓」，至於曼生欣賞嬌姿豔冶，嬝娜臨風的姚小筠(2-5)，就得問作者箇中生是「吳宮第幾花」？

錢杜（叔美）更直接地將西湖的浪漫刻於「寒玉壺」上：「一枝兩枝翠蛟影，千點萬點春煙痕，忽憶西溪深雪裡，櫓聲依軋到柴門。」

生活奢華，器物隨之講究。喝茶；講究碧羅春，茶壺得推龔、時、陳。問題是沒有那麼多的龔、時、陳壺。張廷濟得一支大寧堂款時壺，就樂得比當官還高興，急著請親朋好友吟詩附和。唐仲冕自己仿古造茗壺送人，吳槎客詠詩五首記之。有創意頭腦的曼生，與其得不到，不如自創，將文學溶入壺銘，送人賣壺，兩相宜。

五、移情作用

清代文人攀碑載道，研經訓詁為首務。烈女守節數十年，尚有貞節牌坊，士人苦讀一世，也

許墓碑一方。攀碑容易，立碑難，清朝律典規定，現任官不得隨便立碑，只有特別事故，或豐績偉業、節孝忠義，方得立碑（墓碑除外）。

紫砂壺上刻鑴，只要不觸及「清風不識字，何必亂翻書」等政治禁忌，均可隨性而為。將壺面視為碑版，文人的思緒情懷，刻於壺上，隨壺永傳，如同座右銘，朝夕相薰，茶煙嬝嬝，相隨繚繞。

六、砂壺特色

納蘭常安《宦遊筆記》：「冬夏瀹茗，總以宜興之砂壺稱最，茗生於山得泉石之清，孕靈挺秀，則其氣味還當與泉石為宜。晉杜毓荈賦；所謂器擇陶揀，茶經之熟，盂貯熟水，或瓷或砂皆不外此意。今砂壺之製，澄泥細膩，夾以白沙，品重陶匏，遠勝甌越姿州所產。所以包漿層裏，滋潤含芳，既鮮囂塵，尤離火氣。至於壺口脣蓋動如含苞結蒂，圓小峻削，凝固而不解，能使之茶之精英，隨氣融於內，雖逾宿味終不變。以之擣滌煩，析醒蠲病，實足以袪鄙吝而招神明。在前明時，有時大彬者精其業，每必於袖中，恐人見而學之也。及出精完堅好，冠絕一時。凡士大夫家，湘簾棐几之間，得一、二點綴以為韻事。國初猶有寶而藏之者，至今則不可復得矣。余觀茶譜中，言碾、言甌、言瓶、言盞，於茶事甚詳，而未有若壺之尤為親切者也。昔支廷訓備言茶之為用，而立湯薀之傳，蓋昌黎毛穎之比也。其大指亦以陽羨為言，則宜壺之著名也舊矣。」

納蘭常安《宦遊筆記》成書於乾隆11年，可見砂壺從明末到清初被當時普遍肯定與愛好。

曼生〈紗帽籠頭自煎吃〉印跋：「茶飲之風盛於唐，而玉川子之嗜茶又在鴻漸之前。其新茶詩有云：閉門反關無俗客，紗帽籠頭自煎喫。使後之人眛其詞意，猶可想見其七碗喫餘，兩腋風生之趣。余性嗜茶雖無七碗之量，而朝夕所啜惟

〔註2-4〕 《種榆僊館詩鈔》
〔註2-5〕 《吳門畫舫錄》

茶為多，自來荊谿愛陽羨之泥細膩，可以為飲器，故創意造形，範為茶具。當午睡初回，北窗偶坐，汲泉支鼎取新茗烹之，便覺舌本香清，心田味沁。自謂此樂不減陶公之羲皇上人也。顧唐宋以來；之茶尚碾、尚搗，或製為團、或造為餅，殊失茶之真味。自明初取茶芽之精者採而飲之，遂開千古茗飲之宗。使盧公生此時，其稱賞又不知當如何也。余故刻盧公詩句於石而并為跋，亦以增藝林一韻事也，曼生陳鴻壽識。」(2-6)

七、經濟拮据

曼生生活浪漫，然不失赤子心，〈洗心池〉詩：「身垢不忘浴，心垢不忘洗，身心了無殊，垢淨乃得已，嗟彼齷齪者，視此冷冷水。」(2-7)表露隨俗不合流的態度。〈三十九歲畫像〉自題：「古人皆可師，今人皆可友，一鏡湛虛明，方寸別妍醜。」(2-8)潔身自愛的品德，空留美名而已，以他鑽研訓詁、書畫、篆刻、求之者夥。又當個縣宰，當時的環境；「三年清知府，十萬雪花銀」理應過富裕的生活才是。事實不盡然；早在他還沒拔貢前，是苦哈哈，乾隆59年（甲寅，1794）除夕述懷：「結綠青萍氣未藏，錢神巨耐肆猖狂，送窮文好防悠謬，避債高台任激昂，寒氣和從今夕減。」(2-9)在敝裘寄懷：「風雪滿驢背，江湖多雁聲，士窮愁晚歲，金盡滯歸程，何忍吹毛急，終憐集腋成，卅年交不斁，儉節幕齊卿。」(2-10)

當官後；也好不到那裡，乙亥（嘉慶20年）與孫古雲札：「乞以四五十分惠寄為荷……近狀水窮山盡，悉向店鋪零借度日自哂。……」(2-11)看來九秋快到、要辦乙亥桑連理館文會的錢還沒著落呢！除向孫古雲挪借外，也曾跟親家許乃大（榕皋）寫信告窮（嘉慶19年）：「今年惡劣，實為生平所未有，徒博強項之名，未脫折腰之苦，而現在成災，七分地漕全緩，又須趕辦賑

務。可危可怕，挑河會稟請免，尚不知准行與否，已添急遄巨萬，後此非賠累二三草，不能挨至夏秋……，仲冬朔日民刻」(2-12)，隔年四月又跟親家訴苦：「壽自去荒歉之後地漕分別蠲緩。催科不事，年餘一無所入，而墊解民欠上忙之外，浚河辦賑，以為日用所需陡增。私遘三萬餘兩，度日如年。望九秋猶在天上，食指繁重如故，戚友之雜遝如故。號寒蟲得過且過而已……。欽案之後仍有續虧二萬以外，江南作官之難如此，年姻愚兄陳鴻壽頓首　五月廿五日。」(2-13)從這兩封信推斷前封應在嘉慶19年（甲戌）值夏旱歉，後一封信在嘉慶20年（乙亥），適去年荒歉為解繳公款，私補差額四處借貸。

嘉慶22年（丁丑，1817）離溧陽後，就任揚州海防同知，已是風燭殘年，嘉慶25年，臥病於河上，生活更窮，與萬瀚筠的信札中：「…弟半年來寓中耗費僅未盈千，舊雨渣來萬難膜視。有來而即去者，有久羈於此者。浦上盡屬新知。稱貸頗覺厚顏，牙根咬定，不輕向人啟齒。亦復鐵鐵錚錚，有疑我本保素對者，不知暗中之苦累，惟知已如吾……愚年陳鴻壽頓首。伯冶尚可支吾否？甚念甚念，嘉平廿六日。」(2-14)從乾隆晚期至嘉慶朝，曼生過好日子的時間不多，尤其是嘉慶十九年荒歉後自掏腰包代墊官銀，差點惹上彈劾，以後的日子只好靠舉債過日，造成曼生一生：才藝風采翩翩，生活困頓連連的原因：

（一）曼生嗜好古物如癡：

其題〈趙北嵐（曾）國山碑亭圖為太倉王子若作〉：「我生嗜古同嗜痂，楚詛魯鼓搜盈車，高張四壁臥其下，畫肚細讀脣為甞……」(2-15)，秦漢印石，如西漢黃龍磚瓦五字曰「黃龍元年建」，金石、碑帖、古董均在其收藏範圍，費用浩繁因之一也。

嘉慶7年刻「癖印書生」跋：「落拓生涯，耽筆硯，癖性疑癡，金石供，清玩斐几，芸窗何足羨，書生自笑區區願，花乳桃紅爭燦爛，刻琢摩

〔註2-6〕《七家印跋》
〔註2-7.8.9.10〕《種榆僊館詩鈔》
〔註2-11〕《中國墨蹟大全》與孫古雲札
〔註2-12.13.14〕《陳鴻壽の書法》—書牘篇
〔註2-15〕《種榆僊館詩鈔》

婆，鎮日情無厭，錦裏香蕉徒，點染題詞，韻事垂文苑。余平生篤嗜金石，人皆嗤我為迂，琴南出是句屬鐫竟應其所求，喜其同有嗜痂之癖也」。(2-16)

（二）交遊廣闊：

曼生交遊廣闊，慕名求索金石、字畫，或論詩品茗，「相姦者絡繹不絕」(2-17)。阮元題其〈種榆僊館圖〉：「白雲飛斷天空青、抽筒疊鏡窺窈冥，上有神仙之福庭，壽星廳次開畦町，白榆落莢如堯蓂，呼龍耕煙種不停，仙人山館敞未扃……」(2-18) 可知種榆僊館人跡鼎盛。高日濬（犀泉）《種榆僊館詩鈔》書後序：「…辛未自贛榆移任溧陽復得追隨官廨，一時舊雨溱來。郇賢之聚，壇坫之張，有桑連理館主客圖紀事」；〈與古雲札〉：「吳山爽泉，當即來館舍，菽畦（王學浩）先生在吳門否，晤時望詢其有暇，能惠然一來否，作一兩句之盤桓、殊思一探書理也…」。曼生古文、書畫、篆刻，博古均有聲名，所以就教，索贈絡繹不絕，平時與頻伽，孫古雲、汪巳山，朱理堂，高塏、江聽香、張晴嵐等時常相聚唱和切磋。有的數日即走，有的吃住數月賴著不走，真是「仙人山館敞未扃」。

（三）本性耿介：

曼生為官清廉，不屑同流，曾吟責鼠一首：「爾質既苦微，爾性亦云惡，爾視殊眈眈，爾行但索索，畏人故歛聲，須臾襲帷幙，爝跂與楮尾，到處肆剽掠。衣裳爾顛倒，筐篋爾柄鑿，几上餘肉留，過門快大嚼。有牙墻欲穿，有口金且鑠，憑社謝灌薰，處倉幸依託。咄哉爾么髒，胡不受束縛，我有丸可轉，我有刀可捉，殲類麛子遺，寒鐙花亂落。」對當時社會浮世面的露骨反諷，另與〈敝裘〉對話：「舉世多皮相，披襟為不平。」(2-19)

清高的節操，必須忍受經濟上的拮据和內心的煎熬，藉機吐幾口苦水，人所皆然。曼生追隨阮元多年，阮氏為人急公好義，慷慨解囊的精神，對曼生影響不小，《夜雨秋燈錄》：「翁（阮元），江南儀徵人。性惻隱、好義。壯為鹺夥，歲入八十餘金。往往憫卹親友。一揮數十金，貧不能贍妻子，泚如也。」到廣陵時見火災，房屋被焚千餘家，求鄉人賑濟，不果，自掏腰包搭建房屋供災民住，把自己的俸祿預支用完，回家過苦年。阮元的清操影響曼生的作為。曼生的才名，眾所皆知，曼生的苦只能借詩吐露。在〈九里洲看梅花奉和中丞師（阮元）〉：「梅花自解迎詩客，村犬何妨吠長官，踏遍花間三萬頃，只知香重不知寒。」(2-20)，不知阮元了解曼生的苦處否？別人當官是，五花馬千金裘，呼兒將出換美酒。自己當官是「一林黃葉讀書床」(2-21)，浪得「騷壇畢竟屬吾家」(2-22) 的空名，反不如一位鹽場大使。《履園叢話》用「陋吏銘」（以劉禹錫的陋室銘為本）」描述：「官不在高，有場則名。才不在深，有鹽則靈。斯雖陋吏，惟利是馨。絲圓堆案白，色減入秤青，談笑有場商，往來皆灶丁。無需調鶴琴，不離經。無刑錢之聒耳，有酒色之勞刑，或借遠公廬，或醉竹西亭，孔子曰何陋之有」。

（四）重情義濟貧苦：

《初月樓聞見錄》卷十：「湯點山名禮祥……溧陽令陳曼生其姻家也。以白金二斤餽之曰：以歲之不易，薪半得毋有缺乎。點山卻不受，曰吾資用未嘗乏絕也，曼生改辭曰，敬以為太夫人壽，乃受之，介如此……」，曼生當溧陽令時，只是生活稍加改善，不富有，有時還到處跟朋友借錢，對湯禮祥的濟助，白金二斤，（當時幣制：制錢一百錢為一斤，白金二斤為二百錢）。情義感人。郭頻伽《靈芬館全集》〈寄曼生溧陽兼束一二相知〉：「淮海元龍氣、當官不厭堯、千金隨手散，此病與生俱，好客恒滿座，論交心自孤，明明如目意，欲語若為呼」，可見曼生不只對湯禮祥如此，其他親朋亦然。《靈芬館詩話》：張老薑為溧陽齋俸（供養）。曼生所到之處，張老薑隨之。

〔註2-16〕 《七家印跋》
〔註2-17〕 與孫古雲札
〔註2-18〕 《詁經精舍文集》
〔註2-19.20.21.22〕 《種榆僊館詩鈔》

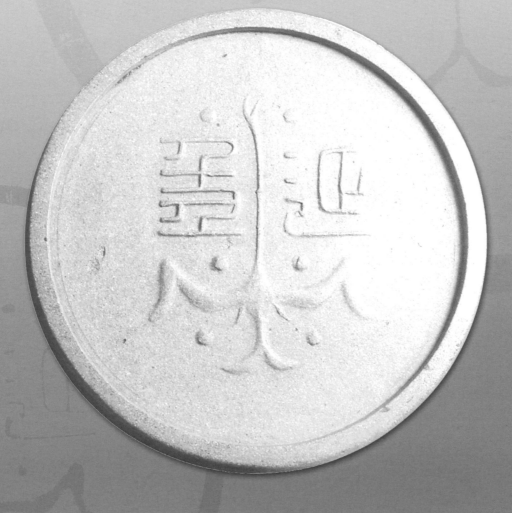

參、曼壺考證

討論曼壺，宜將曼壺重點，及迄今尚存在的困惑或疑點加以考證釐清，將有助於對曼壺概括性的了解。

一、曼壺始於何時？

曼生竹節壺出土於王坫山墓，王氏生前為湖北宜昌府，歷官候補道，嘉慶5年3月4日以疾終，嘉慶8年3月8日葬於華亭縣，該件紫砂壺在嘉慶8年前即存在。

飛鴻延年壺，無蓋曼生印，也無刻銘，只蓋飛鴻延年模版。此一符號，與二玄社出版《中國篆刻叢刊》〈陳豫鐘與陳鴻壽合輯〉中的飛鴻延年的印款風格相同。僅有小部分的更動，該書放的位置約在嘉慶元年左右。《明清名人尺牘》曼生給〈刺史大人〉信中（4圖3-2A.B），書箋前後，蓋二枚「飛鴻延年」章，證明「飛鴻延年」章為曼生自用章，從該箋的內容記載：「昨歲自都門還歷下，旋遊吳閶，復歸鄉井，謬充選士，得步後塵……」，此信應在嘉慶辛酉（6年1801）之後的壬戌（7年），則此印款在嘉慶7年之前即有，與竹節壺時間相同。

嘉慶4年，《種榆僊館詩鈔》〈消寒八詠之四，次胡西庚祭酒〉，其一湯瓶：「一瓶春似海，資爾夢魂清，新樣宜詩角，奇溫敵酒兵，此中真混沌，是處極和平，老嫗竟何物，稱名笑欲傾」此詩寫於〈次中丞師杭州度歲原韻〉之前，嘉慶4年，曼生陪阮元在杭州過歲。

湯瓶即砂壺，「新樣宜詩角」，乃新壺題詩句，「老嫗竟何物，稱名笑欲傾」，意指砂壺取名，稱天雞、乳鼎、汲直、卻月…對老嫗而言，砂壺就是砂壺，哪來那麼多名堂，真是滑稽、好笑之至。此為曼生存於書籍中最早為砂壺刻銘、命名的記載。嘉慶11年，《頤道堂文鈔》：翼齋39歲像贊有「作器能銘，登高能賦」句。

《種榆僊館詩鈔》曼生題〈桑閑居士傳後為陸丈晴峰〉作：「束髮嗜金石，雕潤到今古……」（3-1），此詩作於乾隆57年左右，桑閑居士為張廷濟的外舅（岳父）沈寬夫（潞），詩中提到香光（董其昌）書，士衡（徐友泉）語、眉公（陳繼儒）亦吾宗，這三人皆愛壺之士，可見曼生在嘉慶前對紫砂壺即有研究。乾隆51年（丙午，1786）吳騫的「陽羨名陶錄」出書。乾隆55年曼生為吳騫（兔床）、張廷濟（叔未）刻印，曼生與張廷濟、吳騫均有往來（吳騫亦言曼生為其金石交），那麼，曼生壺從嘉慶元年開始應不算早。

二、曼壺數量有多少？

研究曼生壺前，如果無法深入了解曼生生平作為，所有對壺的聯想和臆測都將失真。

從嘉慶元年到道光元年，最少也有25年，以粗估五千隻壺為計（事實上有高過此數量的可能），每年約生產200支，每月15～20支。一般以為曼生宰宜興三年（宜興縣舊、續誌、新誌、沒記載曼生當宜興縣宰），怎麼有可能造出4600隻壺，殊不知他還沒當官前就開始造壺了。高日濬（犀泉）記載「辛未自贛榆移任溧陽……」時為嘉慶16年3月29日，溧陽與宜興相鄰，又言：「吾師奇姿卓識，敏特過人，全盛北至燕，南游粵中，歷齊魯吳楚豫章之勝，江河湖海之大……」可說走過大江南北。如同索印有求輒應，每月20把，只題銘，不作壺（彭年或他人作）應不難，何況還有江聽香、郭頻伽及其他文友代筆。

〔註3-1〕 原文：懷舊訪䅵呂，貞珉十二三，——駕虯柱，韞如辰匿輝，爛若金耀虎（士衡語），云是香光書，環溪有餘矩（居士號環溪），眉公亦吾宗。

嘉慶22年以後，經濟結据的他，製壺量更大。目前留下的曼壺多偏向嘉慶晚期的作品。曼生製壺數量雖多，經太平天國、清末民初內亂、二次世界大戰的摧殘，所剩也屬鳳毛麟角之數。

存世有編號的曼生壺：第二千六百十一壺，送給沈容（春蘿）的半瓦延年壺，和送給小舅子犀泉（高日濬）的「曼公督造茗壺第四千六百十四壺」，至於存世第1793或1379號的桑連理館壺，則有鑑確的必要。

三、曼壺何價

順治初年之例，以錢1文當銀1釐，每1000文作銀1兩，民間出入均得1文當1釐之用，康熙29年議准制錢，照例每銀1兩不得不足1000之數，乾隆9年諭江南搭放餉銀自乾隆9年為始，仍照定每銀1兩給錢1000。(3-2)

嘉慶23年（1818年）錢銀兌換比率約為1350：1，白銀1兩折合錢約1350餘文(3-3)。《陽羨砂壺考》：「尋常貽人之品每壺值240文，加工者價三倍」。

《履園叢話》〈米價〉：雍正乾隆初米價每升10餘文，20年蟲荒四府相同，長至35～6文，餓死無算。後連歲豐稔價漸復舊。然每升亦祇14～5文為常價也。50年大旱，則每升至56～7文，自此以後，不論荒歉，總在27至34之間為常價矣。如以當時米價一升30文計，一支普通曼壺約可換8升米。一支精製曼壺約可換25升米。

《揚州叢刻》：嘉道年間，「運河挑工每日20文」。一個挑夫須工作12天不吃不喝，換一支普通曼壺，做工37天才能買支精製的曼生壺。《溧陽縣志》：知縣俸銀45兩（歲俸），每月不過4兩銀，折合錢約5200文，祇能買7支精製曼壺。一個月做7把壺，等於縣老爺一個月的俸祿。曼生任江防同知，年俸為77兩6錢1分8釐，月俸約8400文，僅可購買11支精製壺，這對嘉慶晚期的

曼生，為挹注拮据的生活，不得不量產。如此高價，無怪乎《履園叢話》：「于是競相效法，幾遍海內。」

四、曼壺評價

嘉慶24年（己卯，1819）仁和錢林所撰《玉山草堂續集》第二：〈瓊膏冰齒齋吟稿〉（己卯正月至四月），「陳大　兄鴻壽寄自製瓦壺詩三首」
（一）茗壺製比龔春好，珍重題詩遠寄將。寒意漸融如願起，晴窗小碾試頭綱。
（二）二十二郎墨奇絕，顧孃子研又新儲（齋中有金農自製墨及顧十二娘所琢的研），齋頭乞取成三友，柿葉紅時伴著書。
（三）甌茗壺口念二十八字
床橫白木作安置，鶴與一琴同此清，卻笑著書頭仰屋，泥鑪石銚足平生。

詩中顯示曼生壺受重視的程度；曼生壺與二十二郎墨、顧娘子硯，三者並列，得者若獲珍寶，尤以第三首，在床上釘個白木架放置（是怕砸破吧），「卻笑著書頭仰屋，泥鑪石銚足平生。」這跟台灣這些年來瘋壺情況，不分軒輊。

同年，屠倬《是程堂集》二集卷一：「陳曼生同年新製陶壺數事，各系以銘，刻畫精好，攜置行篋，終日淪茗相對，賦詩卻謝：篷窗啜茗終日坐，自出風爐煎活火，偏提手自斟酌之，重自陳侯昔貽我。知君胸有太古春，土坯摶出栗玉溫，規模自足撰壺史，肯訪龔春時大彬。沈沈閃色兼栗色，貫耳提梁具精式，東坡石銚故自佳，我卻少戀宜汲直。（石銚、汲直皆君所贈壺名）其餘古樣皆樸緻，陶寶圖中出新意，選泥合是趙莊山，祕傳尚說金沙寺。雕鏤五字銘合姬，讀君款識尤瑰奇，陳三獃子仿鍾帖（明陳用卿製陶壺款仿鍾太傅帖人呼陳三獃子）何似先生沙畫錐。錦綈包裹光螫眼，手注春芽不須揀，桃花水試歷下泉，壓倒碧瓷官字璦。」

〔註3-2〕 《皇朝政典類纂》
〔註3-3〕 《中國貨幣史》

《履園叢話》：「陳鴻壽用時大彬法，自製砂壺百枚，各題銘款，人稱之曰「曼壺」。于是競相效法，幾遍海內。余謂曼生詩文、書畫、印章無所不精，不意竟傳于曼壺，亦奇事也。」

《履園叢話》：「宜興砂壺，以時大彬製者為佳，其餘如陳仲美、李仲芳、徐友泉、沈君用、陳用卿、蔣志雯諸人，亦藉藉人口者。近則以陳曼生司馬所製為重矣，咸呼之曰曼壺」。

《履園叢話》成書於道光6年，可見曼生壺風行始於嘉慶晚期，經道光歷今不衰。

五、種榆僊館

曼生齋館中，「種榆僊館」(3-4)不是最早使用，但用最久，直到曼生晚年。

《定香亭筆談》成書於嘉慶5年，記載乾隆60年底，阮元督學浙江時隨筆疏記近事，到嘉慶3年（戊午，1798）冬，任滿還京整理後訂刊。在卷一：「陳曼生種榆僊館詩；道場山……湖樓夜集」約18首。嘉慶9年（甲子，1804）阮元題曼生〈種榆僊館〉詩：「白雲飛斷天空青、抽筒疊鏡窺窈冥，上有神仙之福庭，壽星躔次開畦町，白榆落莢如堯蓂，呼龍耕煙種不停，仙人山館敞未扃，十行高樹圍盧亭，銀河珊珊聲可聽，河邊大石挑蒼屏，石破漏雨驚秋霆，瑤枝玉葉敲瓏玲，仙人館中睡不醒，一夢下墮一百齡，精光在心耿耿靈，有時如珠復如熒，枌陰古社春風馨，館中書卷甘石經，夜半起看天南星，門前歷歷疏如檽。」

書畫中蓋「種榆僊館」印較常見，在砂壺上未曾發現，僅書中記載。或許是曼生於此時期僅製贈人，數量不多留存有限。偶於書籍中看過底有「種榆僊館」印的曼生壺，無曼生刀法的特色和浙派風格，故寧存疑記。但不能否定曼生亦曾於壺上蓋「種榆僊館」印。

六、桑連理館

一、桑連理館

桑連理館時代是曼生當官的顛峰期，在仕途方面雖非官位高升，仍是據地一方的父母官，穩穩做完二任安定的生活，促使他各方面的長才得以發揮，不論金石、書畫、製壺均能蜚聲江南，且確立書家、篆刻家的地位。

嘉慶16年（辛未，1811）3月29日任溧陽縣

（3圖6-1）溧陽縣衙（左上方框內即桑連理館）

宰(3圖6-1)，連任至嘉慶21年，22年由王含章接任，在任期間長達6年。《溧陽縣誌》：「縣治東南二十七里（9公里）至余山並荊溪縣界，東北三十里（10公里）至楊巷宜興縣界……」，緊鄰砂壺產地，此一時期為曼生壺的輝煌期，目前傳世之壺，不少出自此時期的產物。而桑連理館正是士林雅士流連唱酬之地，也是曼壺的「經銷所」。

《溧陽縣誌》：「古連理桑，其下兩本，一在縣署，一在丞署，中隔牆垣樛枝上合，高可數丈許，百年舊物也。」《松壺畫贅》描述陳曼生〈桑連理館主客圖〉：「聞君官舍傍，十丈青桑枝，交柯結連理，盤屈雙雲螭，疑在太古前，裂

〔註3-4〕 樂鈞著《青芝山館駢體文集》卷一〈種榆仙館記〉：「種榆仙館者，錢唐陳曼生大令舊隱也。……然而；館故無榆，今且無館。惟館額一方，劉文清公所書也，所至居室率以為顏。王生蜀舍，在鄭猶名。……鈕回庭前之槐，初無半樹，圖而存之，寓意而已……」

地穿之而。庭雀不敢巢，神鬼呵護之，使君開軒館，掃逕支山籬。窗橫玉玲瓏，簾映青琉璃，焚香綠陰合，理牘清風吹，午倦移胡床，吏散張琴絲。我曾扁舟來，正及春深時，脩然入圖畫，秀色沾須眉，圖中有主人，紗帽風前欹，兀坐笑不言，樹底方題詩。」

《是程堂集》屠倬為曼生作〈連理桑歌〉：「白沙沃若桑萬株，天風一半吹欲枯。國僑開畝鄭人謗，比戶那得聞繅車。陳侯異政傳瀨上，惠澤及人人挾纊。官齋忽睹連理桑，車蓋童童兀相向。其高十丈大蔽牛，女牆離立跨兩頭。岐分嘉蔭落丞署，坐看東西糾結如雙虯。朝陽夕陽遮兩面，六月炎威埽庭院。昨來肯下仲舉榻，三宿浮屠有餘戀。我疑；星精上應翁舌箕，仙梯吹落扶桑枝。不然；四衢交覆伏蛇起，或自帝女宣山移。況君；天上白榆曾手種，笑我樗材合無用。中牟馴雉不足多，漁陽之民，獨為張堪歌。」

鈕匪石題〈桑連理館主客圖〉：「白榆列天上，若木榮湯谷。託根非不遙，臭味自相屬。曠矣六合間，日出紛追逐。所適豈所期，展轉空拘束。我欽陳仲良，矯矯超凡俗。壯遊歷邅阰，中道沾微祿。下榻延同心，開尊招琴局。琴言清若水，歡賞日不足。綿綿主客圖，漠漠刪繁縟。四面起峰巒，一庭蔭花木。金谷徒豪奢，玉山終炫煜。流風仰蘭亭，千秋繼高躅」。

連理桑對他人來說，充其量也不過是百年老樹一顆而已，無足掛齒。對曼生而言，天佑我也，是一種手足相依的好吉兆，剛真除縣令，即是溧陽。《靈芬館詩話》：「瀨上（溧陽）多搢紳，處世學問皆有淵源。勝國時，處承平之盛席，豐亨之世，園亭臺榭甲於江左。今則文獻翳然……」，連理桑如同曼生與仲恬（鴻豫）兩兄弟，自幼相攜相扶，盤根錯結、冀望百年屹立不搖。故題其齋為「桑連理館」以徵吉兆。那知兩兄弟相繼於道光2、3年過世。應驗有連理桑之命，無連理桑之壽。

高犀泉在《種榆僊館詩鈔》書後引：「…辛未自贛榆移任溧陽，得追隨官廨。一時舊雨杳來，郇賢之聚，壇坫之張，有桑連理館主客圖紀事……」

桑連理館時代是曼生壺創作的顛峰，從早年「余性好游覽，每逢名勝之區，登山躋嶺，摩挲古碑，考據金石文字，樂而忘返者垂十餘年。今一官勼繫，無復曩時豪興矣」(3-5)（〈一醉一陶然〉印跋），及壯追隨阮元、山東、京城、浙江，到處遊幕，嘉慶7年拔貢後派往廣東，因丁憂服闋（服喪）3年，被兩江總督鐵保調為河工，「于役三江（楊州府境內）未能朝夕論古」(3-6)。後派往贛榆代理縣令，一直到任溧陽令，在溧陽6年間，曼生酬酢最多。記載這段期間活動的《桑連理館集》是考據曼生與曼生壺重要的史料。《清人畫像贊》：「所著有桑連理館詩文詞集若干卷又雜著等若干卷均未行世。」以致無法挖掘更多的史料，只能從曼生周遭友人的著述中拾補。

二、桑連理館壺考證

桑連理館壺，壺底蓋「阿曼陀室」，把蓋「彭年」，壺面「弟陶作壺其永寶用」，壺邊刻「嘉慶乙亥秋九月　桑連理館製」，另一邊刻「茗壺第一千三百七十九　頻迦識」，壺底刻「江聽香，錢叔美，鈕非石、張老薑、盧小鳧、朱理堂、張晴嵐、施辛羅、高犀泉、釋嬾堂、高午莊、繆朗夫、孫仲疋、沈春蘿、陸星卿　同品定」。此壺所列人名16人，加上製壺的彭年共17人，都是曼生的親朋好友，一支壺中，列人名之多創為空前。

江聽香：名步青，浙江錢唐人，與高爽泉同時工書《定香亭筆談》。為曼生幕友，曼生曾為聽香刻「夢花盦」、「論道當嚴，取人當恕」印款。

錢叔美：原名錢杜，名榆，字種庭，號叔美，又號松壺，候選主事。嘉慶17年（壬申，

〔註3-5〕《七家印跋》
〔註3-6〕《七家印跋》

1812）完成《松壺畫贅》一書，楚州博物館藏淮安王光熙墓出土的小周盤（乳鼎壺），有「香蘅」印款，得知為曼生之子小曼（呂卿、寶善）館齋，源出於該書，嘉慶21年（丙子，1816）錢氏於曼生齋中（桑連理館）讀鐵生自書詩冊，悵然題下：「黃鶴白雲飛已殘，松風宿草墓門寒，故人收得遺詩在，風雨秋堂忍淚看」且題製寒玉壺贈疊如。

鈕非石：鈕樹玉，字非石，鈕氏在《瞿子冶印譜》題辭：「昔游吳門始與陳君（謂曼生）遇迄今將二紀，繾綣常依附，太邱雖道廣，最契唯金石，偏搜鐘鼎文，力摹篆籀跡，海內數名流，卓然為巨擘……」

張老薑：名鏐，字子貞，江蘇江都人，老薑善畫山水，工八分兼長篆刻，性懶不修邊幅，不飲酒，而嘗以詩代飲《墨香居畫識》。揚州張老薑布衣工詩善書，兼精篆刻，不求聞達，窮老以終。《匏廬詩話》

盧小鳧：名昌祚，為錢唐諸生，仁和（浙江杭州）人，嘗為《種榆僊館印譜》題詞。

朱理堂：名為燮，浙江平湖人，朱為弼弟。附生與嘉善郭頻伽、錢唐陳鴻壽倡和，能寫飛白竹，隨興偶作，不多見，著有《傳石齋詩集》（平湖縣誌、新安先集）。《靈芬館詩話》：「理堂讀書於曼生官署，余歲訪瀨上與數晨夕，辱以兄禮見事，有作必就……」

張晴厓：名迎煦，《靈芬館詩話》：「往在溧陽張君晴厓以一冊主題，每葉畫花果翎禽各一，並嶺南所產，凡12葉別紙具，疏其土俗之名，恐閱者不悉也……」，張晴厓冷泉詩云；「虛亭大可枕流眠，一鏡澄泓浸碧天，終古在山清到底，不知人世有溫泉。」有一青樓女子見之沈吟數回，決意委身於人，杭州傳為美譚。

施辛羅：杭州詁經精舍生，《是程堂集》：施辛羅（應心）舍人過訪遂同遊白沙翠竹江村。《定香亭筆談》卷一為施應心編校。

高犀泉：名日濬，曼生妻弟，以曼生為師。

《種榆僊館詩鈔》書後引：「濬年十三，從吾師負笈海昌，閱歲就傅宜居家塾及城西陸氏佇蘭室中，間師贄居石經樓（曼生書齋）尤得朝夕撰杖……」，印藝受曼生指導，清勁不俗。

釋嬾堂：名見初，為曼生方外交，工鐵筆。

高午莊：名樹新，號青雨，嘗受知于儀封張懋敏，以薦舉為陽穀簿。《靈芬館詩話》：「仁和高午莊與犀泉弟兄行，曼生妻弟也。壯歲客遊，中年道長孤貧失學，每出必攜其先人手札於行篋，今歲相遇瀨上，因獲讀一過七言如；『入夜更看新上月，將離還倚舊登樓，鬢已漸蒼羞脫帽，腰因屢折怕登高』。皆善寫情事，又揚州即事一絕云；『欲界仙都亦混茫，莫嫌老去易頹唐，五更絲竹一聲磬，敲散人間百戲場。』見道之言，可醒昏夢。」曼生曾書〈張旭桃花溪詩〉一幅：午莊三表弟屬，贈午莊（二玄社《陳鴻壽の書法》）

繆朗夫：《待考》

孫仲疋：疋（釋：趾之初也），孫苗字仲初，江蘇太倉人，善山水，學黃公望。

沈春蘿：名容，字二川，號春蘿，錢唐人，諸生。為常熟知縣陳文述司刑席，工詩詞，善山水，嘗為文述畫劍門圖，亦善花卉。為沈廷炤寫芍藥，丰姿縹緲，凌空欲舞，無半點畫家習氣，可稱逸品（《墨香居畫識》、《墨林今話》）。曼生臨張即之帖幅，「春如一兄表妹倩屬」，另行草書尺牘有「防如先生前丈，春蘿二兄」，與曼生為表兄弟。

陸星卿：《待考》

從上述所列人名，除二位目前無法考據外，其餘與曼生不是親友，即是金石、文筆之交。曼生在乙亥九秋未到前，即開始籌劃，並四處張羅財源。〈與古雲札〉(3-7)：「近狀水窮山盡，悉向店舖零借渡日，而相嘬者，仍絡繹不絕，食指愈繁，殊堪自哂，然距九秋不及三月，當無過不去事，承垂念輒復靦縷。點山爽泉，當即來館

舍，菽畦先生在吳門否，晤時望詢其有暇，能惠然一來…」。

　　此信在嘉慶20年（乙亥，1815）6月13日寄出〔孫古雲夫人墓誌銘刻于嘉慶19年（甲戌，1814，10月19日）〕。乙亥桑連理館聚會可說曼生的士林文會。曼生題壺送客，物薄心意長，總比「秀才人情紙一張」來得實用。何況來者都是騷壇墨客，大家都能「紙一張」。所以此壺應有一定的數量，它像現代的開會紀念壺一樣，不可能只造一兩支。

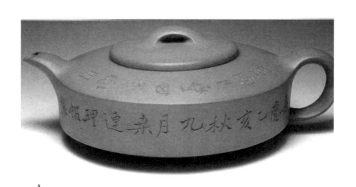

A

B　　（3圖6-2）　取自《名壺郵票特展專輯》

C

D

三、桑連理館壺之謎思

　　〈桑連理館主客圖紀〉(3-8)記載為客者26人(3-9)，〈主客圖後記〉補記19人(3-10)，共計45人，若每客一支，最少應有26支壺，二篇記文相隔9個月（前記甲戌6月15日，後記乙亥三月穀雨日），二文均為頻伽所記。若以後記為準，至少也有19人，以保守估計45支應不為過。世傳桑連理館壺：有A.《I-HSING WARE》P41頁記載：茗

壺第一千三百七十九頻迦識(3圖6-3)，B.《名壺郵票特展專輯》，P72頁記載：茗商第一千七百九十三頻迦識(3圖6-2)，C.《紫玉金砂》55期封面記載：茗商第一千三百七十九頻迦識。

迷思一──數字迷思

　　A‧C都是一千三百七十九頻迦識，只差A是茗壺C是茗商，分不清誰是「本尊」、「分身」，B與A,C，是1793與1379，二者相差414號，巧的二壺號碼只差3往第二位擺而已，此壺為紀念壺，有這麼多支壺嗎？沒有這麼多？二者皆為「本尊」不合邏輯。既有編號，不容重複，若有一真何者？若三者皆非，則本尊何處？原壺尚在人間否？那麼多的問號有待釐清。

迷思二

　　三者均是「乙亥秋九月桑連理館製」，但三支壺土胎和顏色不同，A壺偏鐵灰色，B壺為鍛泥，C壺偏橄欖紅，為何同一時期，造出有三種不同的顏色和胎土，違反紀念壺齊一原則，何者為真？抑或全部待徵？

迷思三

　　壺底蓋「阿曼陀室」印，三者款皆同一風格，且迥異於曼生刀法和風格，每一筆均無切刀的鑿痕。桑連理館聚會乃曼生感於人生之無常，世事之幻化，約合文士好友之會，曼生四處告貸，只為辦好此會。壺上連人名都一一刻上，在用印方面，豈會隨便刻一印或用別人贈印蓋上。此印風格與其他蓋在曼生壺上的「阿曼陀室」印

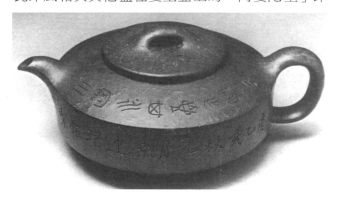

（3圖6-3）　　　　　桑連理館壺
《I-SHING-WARE》

〔註3-8〕　《靈芬館全集》。
〔註3-9〕　前記有鈕非石、王子若、周松泉、汪小迂、史恆齋(炳)、樂蓮裳、戴金谿、查伯葵、陳仲恬、朱杏江、陳曼生、高飲江、徐石林、呂卿(小曼)、吳更生、馬棣園、趙北嵐(曾)、屠琴鄔、張晴厓、施辛羅、趙雲門、何夢華、高犀泉、朱子調、張子貞(鏐)、孫蔚堂、釋嬾堂、郭鏡(頻伽)、江聽香、孫雨村、陳石琴、楊彭年。
〔註3-10〕　後記補記有錢叔美、改七薌、高邁菴、汪審菴、汪儼亭、陳春浦、許榕皋、許青士、徐西潤、李四香、萬澥筠、范小湖、高爽泉、沈春蘿、孫補年、馮放山、汪均之、高午莊、盧小鳧。

完全不同，此印真乎？假乎？或說是玉印；浙江出產青田石，就地取材，那有捨石就玉，何況曼生「用刀如用筆」[3-11] 若要用磨玉的方法來刻印，應無此耐性，刻玉的筆法也無法顯示出豪邁的風格，從二玄社的《中國篆刻叢刊》到《西冷後四家印選》都以石材為主，未曾見用玉。

迷思四

此三壺，壺形與王東石做，蓋「苦窳生作」

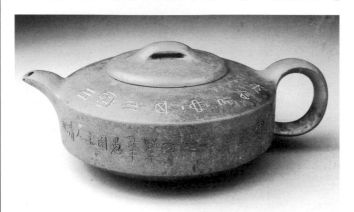

（3圖6-4）　王東石製愚園主人壺
取自《宜興茶壺精品錄》

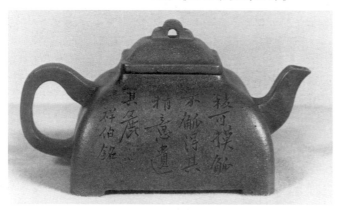

（3圖6-5）　祥伯銘舢稜壺
取自《I-SHING-WARE》

（3圖6-7）　瓢瓜提樑壺 取自《宜興紫珍賞》

印「愚園主人壺」(3圖6-4)（《宜興茶壺精品錄》，歷史博物館出版）外形相同，壺面刻「東石作陶其永寶用」的篆文，桑連理館壺刻「弟陶作壺其永寶用」，兩者只差一個「弟陶」，一個「東石」，其餘刻字分不出有兩人的筆跡。壺面書法與頻伽不同(3圖6-5.6-7)。

《陽羨砂壺考》云：「八壺精舍藏豬肝色大壺一把，有草書銘：石可袖亦可漱，雲生滿瓢

（3圖6-6）阿曼陀室款花器
取自《宜興古陶瓷鑑賞》

嚥者壽，胡公壽題。底鈐『陽羨王東石摹曼生壺』九字篆印，一面刻「傑三（盧先駱）仁兄大人雅玩，程先氏臨於上海。字法學趙撝叔行書。」（詹動華著《宜興陶器圖譜》P257頁）王東石摹曼生壺特刻印記之，表示王東石看過曼生壺，仿過曼生壺。至於看過幾支，仿摹幾支，不得而知。看了桑連理館壺，再和王東石的「愚園主人壺」相較，形式相同，所產生的聯想和疑慮。有待進一步的資料祛疑。

再看《宜興古陶器鑑賞》（130　P290）「阿

〔註3-11〕　周三燮《種榆僊館印譜》題詞。

曼陀室方形小花器，規格：高9cm　表寬各11.1cm，印款：阿曼陀室，銘款：翠竹，丙戌小春小松黃九。」^(3圖6-6)

　　底印「阿曼陀室」^(3圖6-8A.B.C.D)印款、刀法工整非曼生篆刻特徵，從出土的「香蘅」^(3圖6-8K)款或七薌款壺的「阿曼陀室」^(3圖6-8I)章、乳鼎壺蓋「曼生」^(3圖6-8H)章的曼生刀法皆同，但與此花器的印款扞格不入。從落款的時間論，小松是黃易的字號，「黃九」的刻法在《中國書畫印鑑款式辭典》黃易的部份裡有此印。如果不刻「黃九」，只刻「小松」尚有可言，既然全落，與事實背離更遠。丙戌一在乾隆31年（1766），此時曼生（乾隆33年生）尚未出世，更無「阿曼陀室」印可蓋，另一丙戌在道光6年（1826），此時曼生已死4年。延用「阿曼陀室」印，還可理解，問題是小松司馬早在嘉慶7年（1802曼生拔貢後1年，時子冶23歲）去逝，怎會有死後24年才出現的作品，分明此壺銘刻為後人仿製，以此推之；印款也是仿製，那麼凡蓋此印款的壺能否當真？就胎土而論，內紫砂外披鍛泥是清末民初才有的做法，也有內為鍛泥，外覆墨綠泥，經挑刻後，所畫的畫面或書法更加突出，造就立體的感覺。以題畫出名的瞿子冶沒有一把壺是用這種方法刻出，子冶晚黃易36年，如果子冶用此法，其壺畫將更出色。此款與王東石，何心舟等製作花瓶筆筒類似，讀者不妨兩相比較，細細品味。

　　《古壺之美》書中；亦有一支「顧景舟」配蓋的「桑連理館壺」，底蓋「種榆僊館」、把蓋「彭年」印，其刀法不像曼生印款的特色，壺的胎質類似民初的墨綠泥，壺銘則與上述相同筆法亦一致，何以一支乙亥的紀念壺，竟然支支壺胎不相屬。印款風格卻相似。

迷思五

　　以筆跡鑑定的立場而論，一人書寫一篇文字第二次重寫，不可能和前一次完全一致，所謂一致是筆畫、結構、行間、字與字的間隔，難能可

紫玉金砂55期封面
A

小松款方形花器
B

（I-HSING WARE）
C　桑連理館壺

茗壺郵票特展專輯
D

愙齋曼陀華館印
E

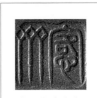

俞國良傳爐壺
F 愙　齋印

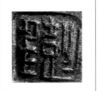

（I-HSING WARE）
G　桑連理館壺

漱厓 款乳鼎壺
H

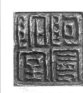

七薌壺底印
I

漱厓款乳鼎壺
J　　彭年印

乳鼎壺香蘅印
K

七薌壺彭年印
L

（3圖6-8）　　壺上留下的印款

貴的A.B.C.三壺，刻款都一致，問題是題款非蓋印，不免一致得讓人懷疑。

迷思六

　　三壺印款的「阿曼陀室」印風格一致，刀法頗為接近，但非曼生的浙派刀法。與曼生壺印款^(3圖6-8H.I.J.K.L)相比，即可瞭然。若與「愙齋」、「曼陀華館」^(3圖6-8E.F)之印相比，風格較為相似，再看吳金培（吳隱）為愙齋製竹溪款三足鼎壺（歷代紫砂瑰寶P71頁），不禁讓人懷疑清末民初的仿曼壺風潮中，吳大澂會缺席嗎？吳氏於俞國良製底印「愙齋」的四方傳爐壺側面刻：「步武曼生誰得似，模夌坡老我何如」^(3圖6-9)，似乎已

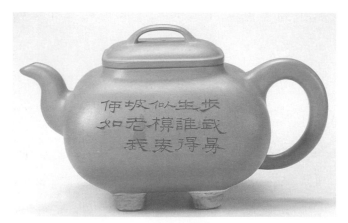

（3圖6-9）　俞國良製愙齋印傳爐壺

給了吾輩答案。

迷思七

　　鄒安（1864-1940）字景叔，號適廬，浙江杭縣人，博覽古器，考訂精詳，寫金文極古拙，藏有《種榆僊館詩鈔》初印本。與吳昌碩、吳隱、陳曼生的曾孫陳毓楠均有來往。著《廣倉硯錄》有桑連理館壺拓本^(3圖6-10)，文字和底印「阿曼陀室」，清晰可見，唯印款只能看到筆跡，無法看到篆刻的筆劃稜骨。書中除本壺拓外，尚有「左供水」提樑壺、「天茶星守東井」壺、張廷濟道光10年訂製的宜壺銘、大寧堂時大彬壺……等三十把壺拓，部份是馬起鳳的（馬思贊的後人）拓本。其序：「……己未（1919，民國8年）3月杭州鄒安屬子祖憲集鈎顏書仙壇記字并題耑」，可見桑連理館壺拓本早在清末民初，即已流傳。則現存桑連理館壺是否根據此拓本複製而來，才發生印款與曼生刀法不同的困擾，尚待釐清。

　　桑連理館文會，確有其事，有史可查，而桑連理館壺，留下的迷思，有待日後史料的充實，詳加研究。

　　桑連理館壺在砂壺史上，創開會紀念壺先驅。曼生在篆刻、書法擁一席之位；且在經濟材術方面，有過人的眼光，經營砂壺，對一向手頭拮据的他不無小補。嘉慶22年以後為曼生壺的盛產期。

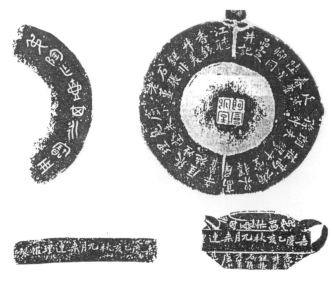

（3圖6-10）　取自《廣倉硯錄》

七、阿曼陀室

（一）阿曼陀的意義：

　　曼生一生所用的館齋印款中，有「石經樓」、「種榆僊館」、「桑連理館」、「曼陀羅館」、「阿曼陀室」。「種榆僊館」在嘉慶5年（庚申，1800）之前即已使用，一直到老。桑連理館在嘉慶16年（辛未，1811）任溧陽縣宰後使用的齋名，嘉慶22（丁丑，1817）年，曼生離開溧陽，就任河工後結束。嘉慶24年（己卯，1819），曼生致澣筠、浣筠（萬臺）兄弟的信箋上蓋有「阿曼陀室」印，嘉慶25年秋天自刻「阿曼陀室主人」印，因此了解「阿曼陀室」，對研究曼生壺是必要的。

　　「阿曼陀」在佛學辭典無此語，只有「阿難陀」其意為「眾多賀喜」⁽³⁻¹²⁾，至於「阿曼陀」是否即「阿難陀」有待考證。

〔註3-12〕　《佛學辭典》。

清中期，「阿曼陀」是相當口語化的佛語，陳文述（曼生族弟）在《畫林新詠》（成書於道光七年）有二則「阿曼陀」語辭的描述：

1.張鐵瓢，名紹貞，吳人。花卉設色古雅，入宋元人室。體羸多病，性好奉佛，常于朔望寫諸佛像乞人供養，惜中年殂謝，所作未多也。詩云：「頻羅寫罷寫庵羅，莫是前生阿曼陀，微笑拈來纖手散，一龕金粟影維摩。」

2.趙次閑，名之琛，錢唐人，深通內典，善畫佛像，詩云：「天花散處墮秒權，人說前生阿曼陀，我是南游杜陵客，乞君金粟影維摩（維摩詰意為佛在世時的大居士）」。

《南野堂筆記》卷三：「……摩尼在照，真諦流行，於以覺世開蒙，為民請命。庶幾曼陀之雨，布濩秦疇，逆香之風，遍滿隴樹，無非佛子青蓮隨地而生，長現宰官，金粟前身，如是酒標勝契，載頌淵襟……」

金粟為佛名；《唐詩紀事》：「佛家有金粟影如來，王摩詰援筆寫之，放大毫光，觀者倍施其財。」維摩居士、古來盛傳為金粟之應化身但未詳所據，李白答湖州司馬問詩：「湖州司馬何須問，金粟如來是後身。」

上述描述；「阿曼陀」應是佛教的在世居士之稱，頻伽在〈桑連理館主客圖記〉：「種榆主人門本道素……」；曼生〈答伊濤亭中丞詩〉：「胸中常繡佛，花下只吟詩……」[3-13]，題《吳門畫舫錄》：「提鷗掣鷺亦因緣，況是維摩悟後禪，縱不銷魂也難說，燭花紅瘦木蘭船。」

（二）阿曼陀室的由來：

曼生在「邁沙彌」印跋：「甲寅（乾隆59年）春二月邁庵（高樹程）自泰山歸，因極道天門之勝，枕蹟峰巒競秀，岩壑爭奇，千態萬狀，目不暇給，每向岩石間坐，令人有蕭然出塵之想。回視塵寰擾擾，俗務營營，誠不若削髮披緇，入山栖寺，尋本來面目，究出世根本之為，愈也。因自己為邁沙彌。今命刻諸石以明素志。夫古來高

人奇士結山水之緣，具煙霞之趣，往往皈依淨土，一志空門，非夙有大智者，不能勇決若斯也。爰承叔命刻以奉上，他日或能嗣衣鉢，以結一重香火因緣也。」[3-14]

1994年《香港茶具文物展》第216頁所載彭年作的曼生壺，壺面刻有「乳泉霏雪沁我吟頰」底蓋「曼生」把蓋「彭年」印，此壺特色是壺面不留「曼生銘」，僅刻「卍」符號，在曼生書畫軸亦曾留有此符號。《十駕齋養新錄》；錢大昕對「曼」字釋：「左傳桓五年曼伯為右拒，釋文；曼音萬，古有重脣輕脣，故曼萬同音，今吳中方音，千萬之萬如曼，此古音也……」

〈桑連理館主客圖記〉中記載：「立中庭觀調鶴者為釋嬾堂」（釋見初），為曼生方外交。曼生自號「種榆道人」，《十駕齋養新錄》釋「道人」：「六朝以道人為沙門之稱」，從這些資料中不難發現曼生是一位禮佛的居士，那麼他題齋名為「阿曼陀室」自不意外。曼生的齋名中，蓋「阿曼陀室」章的出現在茶壺中最多，在書信中蓋此印者，出現於嘉慶24年給萬臺兄弟信箋上[3-15]。

屠倬的《是程堂集》和《耶溪漁隱》分別成書於嘉慶19年與22年，《是程堂二集》刊於25年，凡與曼生詠詩附和，均未見「阿曼陀室」一詞。《靈芬館集續集》記載到道光3年，無半字記載，唯皆提及「種榆僊館」及「桑連理館」。但「阿曼陀室」印早在嘉慶2年前即出現於陳鴻壽的印譜上。

西泠印社藏曼生刻「阿曼陀室主人」正方白文印，邊款為「嘉慶庚辰（25年，1820）秋日，陳鴻壽」、「余自白下返里，泊舟維揚，得於市肆，其石溫潤精美，有原刊『阿曼陀室主人』六字，乃曼生司馬自刊書齋之章，篆法工正，不忍湮泯，留與好事者共賞之，故跋數語，粟夫」[3-16]。此印今藏西泠印社。粟夫即嚴坤，字慶田，號粟夫，歸安（今浙江吳興）人。工繆篆，詩筆倔強，著《溲勃叢殘》，為人沖和樸實，論印以丁敬、陳鴻壽為宗。（《廣印人傳》）

〔註3-13〕《種榆僊館詩鈔》。
〔註3-14〕《七家印跋》。
〔註3-15〕致〈瀚筠浣筠書札〉。
〔註3-16〕《篆刻年歷》。

曼生刻「阿曼陀室主人」，是否有意讓人知道，他才是真正的阿曼陀室主人，而非楊彭年。「種榆僊館」在曼生拔貢之後，阮元、郭頻伽，均詠詩賀開館，到溧陽當縣宰後，「桑連理館」時代更是賓客盈門，吟詠不絕；屠倬、郭頻伽、鈕匪石、錢叔美，皆詠詩記之。唯「阿曼陀室」，連相交30年的頻伽竟無一文半字記載，不亦怪哉。合理的解釋是此印用來作蓋紫砂壺的專用章，如果「阿曼陀室」印是曼生刻贈彭年，那麼「阿曼陀室主人」，當然送給彭年，為何彭年製壺章有好多種，但不曾看過蓋有「阿曼陀室主人」或「彭年」同時出現在同一壺上。

值得進一步聯想是〈桑連理館主客圖記〉，寫於嘉慶19年（甲戌，1812）6月15日：「…竹外茶煙，寸寸秋色，司茗具者搏埴之工曰楊彭年，其製茗壺得龔時遺法，亦無使其無傳也…」阿曼陀室提梁壺「左供水、右供酒，學仙學佛，付兩手」製於嘉慶17年（壬申，1812），郭頻伽《皋廡集》記載日期是：嘉慶16年（辛未，1811）11月～嘉慶17年（壬申，1812）8月，一首贈沙壺者楊彭年：「其人有絕伎，於世必奇窮，物外崎嵜意(3-17)，手中搏�工，茗柯(3-18)皆實理，罨畫(3-19)此遺風，能為坡公製，休將石銚同」(3-20)將三者合併在一起的結論：曼生和楊彭年合作製壺，蓋「阿曼陀室」章，是嘉慶16年開始，亦即曼生當栗陽縣宰時，但不能否定在此之前，無合作關係。曼生與彭年，應是在此前即有合作過，否則，〈桑連理館主客圖記〉也不會將彭年立傳入列。

曼生用「阿曼陀室」印在壺上，是身為縣宰不能營商牟利，圖私利已有關。《清刑律》有「不得私役部民夫匠」規定，曼生身為縣宰，當須遵守。

阿曼陀室有了認識後，對「阿曼陀室印」才能進一步的判斷。將「阿曼陀室」、「彭年」印(3圖6-8I.L)與曼生篆刻(4圖6-1)、原刻(4圖6-2.3)、清末民初壺上留下的印刻(3圖6-8E.F)相比，較有心得。

（三）「阿曼陀室」的後續經營：

曼生死後，一般認為彭年沿用「阿曼陀室」，沒人懷疑曼生第二代是否繼續父業經營。淮安王光熙墓「香蘅」款乳鼎壺(5圖3-1)出土，無疑推翻彭年沿用的觀點，意味著不僅彭年家族沿用，曼生第二代也繼續沿用。

嘉慶21年（丙子，1816）冬，曼生連任屆滿將離開溧陽，曼壺聲名日隆，楊彭年也跟著水漲船高，除了為「阿曼陀室」造壺外，也以「楊彭年造」自立品牌，與其他文人合作製壺

曼生死後，家道中落，三個兒子；呂卿寶善（小曼）、寶成、寶恒，以寶善最為活躍。託父親的關係與當時父輩朋友交往頻繁，其妻許宜芳與許乃普、許乃濟、許乃釗為親屬，寶善雖無乃父才華，卻有乃父廣結善緣之風，家道中落的他，怎會放棄能聚財的「阿曼陀室」店號，何況他也用自己的齋名「香蘅」當壺的印款製壺。

《鈕匪石詩文集》〈五月上旬晤小曼於廣陵（揚州）索書香蘅吟館詩一首〉，小曼為呂卿寶善，依《鈕匪石文集》推算是嘉慶23年5月，此時曼生任揚州江防同知駐紮於淮安。

「香蘅」款乳鼎壺(3-21)，在1986年1月出土於淮安市河下鎮清王光熙墓，此壺出土地點，與曼生離溧陽改任河工的駐紮地相同，壺上刻款是曼生筆跡，可推斷此壺最晚不會超過嘉慶25年。

此壺出土的意義，除了提供曼生壺不僅在溧陽任內才做壺的觀念，更是曼生第二代在嘉慶23年以後繼續做壺的佐證，也是曼生死後，第二代家屬，繼續經營的合理推理邏輯。

（四）桑連理館與阿曼陀室的關係

「阿曼陀室」是虛擬的空間。「桑連理館」是曼生生活最愜意的時期，是存在的地點，曼生從嘉慶16年（辛未，1811）入宰後，到嘉慶17年（壬申，1812）秋，1年的時間「阿曼陀室」印出現於壺上，在這一年內，不能否認曼壺沒有蓋過

〔註3-17〕 崎嵜為山不平處，崎嵜意，意指與眾不同的理念。
〔註3-18〕 茗柯語出《世說新語》，謂如茗之枝柯雖小，中有實理，非外博而中虛也。
〔註3-19〕 罨畫即西溪。
〔註3-20〕 石銚為宋周種所作，周非端人。
〔註3-21〕 參《宜興紫砂》P112頁。

其他章或款諸如「桑連理館」、「種榆僊館」、「曼生」……等，若蓋這些印即代表陳曼生開設工廠牟利，這是當縣宰所不宜，選擇一個當官前較少使用的閒章以避嫌，「阿曼陀室」當為首選，既有佛緣討喜，又能代表自己。到了嘉慶晚年，自己已非縣宰身份，壺也出名，才將「阿曼陀室」印蓋書信上，甚至刻「阿曼陀室主人」印，意在表明自己才是「阿曼陀室主人」。

「阿曼陀室」，始於桑連理館時期印於壺上，如同連理桑立於桑連理館旁。「阿曼陀室」壺的發揚則肇基於桑連理館。「阿曼陀室」印，是一種產品的商標，代表「曼生壺」的部份款式。是嘉慶16年以後，出產的曼生壺標記，並代為當時與曼生有往來的文人訂製所需的砂壺，如頻伽的「左供水提樑壺」、錢杜的「寒玉壺」、閔笏山(3-22)的「鈿合壺」，高犀泉送朱理堂的「井欄水丞」(3-23)。至於曼生在嘉慶16年以前所製之壺，則非「阿曼陀室」印所屬。曼生壺不一定蓋「阿曼陀室」印，蓋「阿曼陀室」也不一定是曼生壺，尤其是道光後「阿曼陀室」壺，不計其數。（〈桑連理館與阿曼陀室〉一文，曾發表於國立台灣藝術大學造形藝術研究所《塑形‧塑藝2003，茶與藝國際學術研討會論文集》，原文略加增損。）

八、曼生壺多少款式

朱石梅摹本，頻伽題《陶冶性靈》(參附錄1-5)記載茗壺二十品，係根據汪小迂所畫的壺形為樣本，在末頁有：「楊生彭年作茗壺廿種，小迂之圖，頻伽曼生壽之著銘如右，癸酉（嘉慶18年）四月廿日記」。小迂工花鳥兼新羅南田法，秀出時流，其中壺銘，有頻伽字跡，也有曼生字跡，可清晰的分辨出。

《前塵夢影錄》：「陳曼生（鴻壽）司馬在嘉慶年間官荊溪宰，適有良工楊彭年善製砂壺，創為捏嘴不用模子，雖隨意製成亦有天然之致。一門眷屬，並工此技，曼生為之題其居曰阿曼陀室，並畫十八式與之，其壺銘皆幕中友如江聽香、郭頻伽、高爽泉、查梅史所作，亦有曼生自為之……」，後來研究者率以此文為引據，殊不知，徐康著此書是在光緒年間，有些未經確實考據，以致後人以訛傳訛。

此文誤謬：

①「官荊溪宰」，應為「官溧陽宰鄰荊溪」

②曼生為之（彭年）題其居曰「阿曼陀室」正確應是曼生自號其齋名「阿曼陀室」為造壺專用印，彭年沿用之。

曼生十八式的由來亦出於此文。道光6年出版的《履園叢話》記載：「陳鴻壽用時大彬法，自製砂壺百枚」，並無十八式記載。現今謝瑞華整理的曼生十八式(參附錄8-1-6)，無四方壺、竹節壺、飛鴻延年壺、提樑匏瓜壺……。

若以《陶冶性靈》來說，二十款茗壺是嘉慶18年（癸酉）的記載，曼生死後，道光年間頻伽和朱石梅重摹本。曼生從嘉慶元年到嘉慶17年的壺形到底有多少與二十式或十八式重疊，吾人不得而知。

嘉慶18年以後到嘉慶25年，製壺量更多，諸如曼公銘、曼翁銘即出自嘉慶21年以後，那麼這七年間無新壺形產生乎？答案是否定的，嘉慶24年，屠倬既言「規模自足撰壺史」(3-24)，壺量多，壺形應不只十八、二十式。

曼生〈紗帽籠頭自煎吃〉印跋：「余性嗜茶雖無七碗之量，而朝夕所吸惟茶為多，自來荊谿愛陽羨之泥細膩，可以為飲器，故創意造形，范為茶具」。

從上述資料，可以瞭解曼壺量多是事實，壺形十八式、二十式皆不足式。曼壺中沿襲（屠倬：「其餘古樣皆樸緻」）、創新（屠倬：「陶寶圖中出新意」）(3-25)兼而有之，形式的軀殼，多少式意義不大。重要的是，壺銘所代表的內涵和文學思潮，才是曼壺的「靈魂」所在。任何一個壺面在曼生心裡，是碑版一塊，記錄其文學思潮而已，也是當時士大夫的心聲。

〔註3-22〕 《清儀閣所藏古器物文》。
〔註3-23〕 敬華2003春拍
〔註3-24〕 《是程堂二集》
〔註3-25〕 《是程堂二集》

九、製作曼生壺的陶工

1.萬泉：

　　目前出土砂壺中，有考證記載最早的壺是竹節壺，腹面刻「單吳生作羊豆亨　曼生」。該壺為嘉慶8年前的墓葬品，也是接近曼生拔貢時的作品，亦即尚未與彭年合作前的陶工。

2.楊彭年：

　　《靈芬館全集》四集卷五（辛未嘉慶16年11月至壬申17年8月）《皋廡集》頻伽〈集桑連理館試陽羨茶疊前韻〉：「生平往往誤虛名，一笑真成畫地餅，此閒紫筍本肩隨，王後盧前見楊炯，已令陶氏作時壺，更遣水符調唐井，月團拜賜獲我求，雨前得到徼天幸，細思一事真少恩，甕邊棄置酒瓢罄」。同年另一首〈贈沙壺者楊彭年〉：「其人有絕伎，於世必奇窮，物外崎峯意，手中摶挽工，茗柯皆實理，罨畫此遺風，能為坡公製，休將石銚同（周種非端人東坡後嘗刻之）。」

　　嘉慶癸酉（18）年4月20日，「楊生彭年作茗壺廿種……」，既稱彭年為楊生，此時彭年至少二十來歲的年輕人。

　　嘉慶19年（甲戌）夏6月15日，頻伽撰〈桑連理館主客圖記〉：「竹外茶煙，寸寸秋色，司茗具者摶埴之工，曰楊彭年，其製茗壺得龔時遺法，亦無使其無傳也。」(3-26)

　　嘉慶24年（己卯，1819），宜興縣尉謝元淮《養默山房詩稿》卷十〈贈楊彭年工製茗壺〉：「陽羨有楊生，家貧技最精，世人皆逐利，愛爾獨能名。倣古尊彝鼎，摶沙具性情，蜀山三百戶，列艇載餅罌。」點出楊彭年製壺之精，數量之多。

　　道光12年（1832），吳慶恩（蓋山）《蔗根集》作〈陽羨陶器歌追懷陳丈曼生兼示陶工楊彭年並邀姚雪堂同作〉「……髯翁匠心獨擅美，不脛而走驥尾蠅，揭來瓦缶等金玉，知於此事三折肱……」稱年老的楊彭年的紫砂藝術閱歷多，經驗豐富，

造詣精深讚譽有加。(3-27)

　　從以上資料，可知楊彭年為曼生製壺，早在嘉慶17年之前。嘉慶21年（丙子），曼生題銘「方山子、玉川子，君子之交淡如此，楊彭年造」，更證明彭年和曼生合作製壺，直到曼生於道光2年死後，尚繼續沿用「阿曼陀室」的事實。此外彭年家族楊寶年、楊鳳年兄妹亦加入。

　　屠倬《是程堂集》二集卷一：「陳曼生同年新製陶壺數事……知君胸有太古春，土坯摶出栗玉溫，規模自足撰壺史，肯訪龔春時大彬。沈沈閃色兼栗色，貫耳提梁具精式，東坡石銚故自佳，我卻少戀宜汲直（石銚、汲直皆君所贈壺名）……」。詩中；「土坯摶出栗玉溫」、「沈沈閃色兼栗色」已對彭年製壺的土胎明確表達。同時顯現彭年的壺形多樣化。

3.少山：

　　上海博物館藏器37473號紫砂壺腹款「曼銘頻伽書」，蓋內印「少山」，頻伽於道光11年過世。余亦有一器有膽壺「玉川以樂　少山」底蓋「符生鄧奎監造」。少山，應是道光期的作壺者，在砂壺上，尚無曼生銘蓋少山的壺出現。在道光期署名少山刻字的壺不少。故少山有製頻伽書曼生題銘的曼生壺，尚未見曼生親自題銘的曼生壺蓋少山印。

〔註3-26〕《靈芬館全集》
〔註3-27〕《倉石文庫》

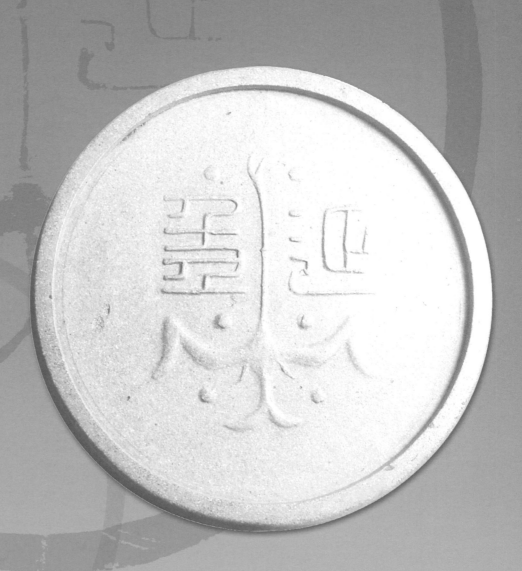

肆、曼生書法、壺銘、印款特徵

一、筆跡鑑定

　　古今中外，筆跡鑑定被廣泛採用，是一門較為客觀的科學採樣。在書畫界裡，筆跡鑑定自古即被用於書畫真假的依據之一。「永」字八法，人人知之，用筆寫出，個個不相屬，對砂壺銘刻而言，刻於砂壺與寫於紙上，雖有差別，但筆法風格不會改變，可為判別贗鼎之功。

　　人的筆跡受外在環境教育、內在涵養、意志、偏好、個人審美觀點及握筆運姿不同，寫出的字體，即顯現本身風格的獨特性，非他人所能完全摹擬，臨神韻者忘筆法結構，臨筆法結構顯現不出神韻。

　　模仿者只能模仿外在的「形」，無法模仿原作者當時外在環境和內在的心靈及所欲表達的訴求，正如每人從小都由「顏、柳」體開始學書法，寫出的字體，不可能和「顏、柳」體完全一樣，所謂「人者心之器」，筆跡蘊含於心，藉手筆而形於外，因人、因時、因地而不同，因此筆跡鑑定是運用「不同個人所書寫筆跡之差異性」作為判別的依據。

　　筆跡的形成，是歲月的累積，幼時的臨摹教養，屆乎成年而定型，經過人事的滄桑、塑造壯年的風格，隨著年齡增長，身體健康因素或生活習慣的改變字體，亦會稍加變化，但其特色乃可一脈相連，故筆跡以早年、中年、晚年三個時期為背景來分析較為客觀，在評論曼壺前，對曼生筆跡有所了解，當有助於解開曼壺之謎！

　　筆跡的鑑定可分為；初步的觀察、文字分解後鑑析筆劃字跡、特徵的比對。

（一）初步觀察就對一篇文字或一個字作一般或個別的觀察，應包括下列各點：

1、文字的風格：即字跡的全盤氣勢。
2、佈局的疏散、緊湊、平勻、偏窄、正樸或奇巧。
3、字書的體裁：如鍾、王、顏、柳、蘇、米、趙，以 至古文及漢碑……等。
4、字的神態：如遲澀、飛動、侷促、玲瓏、庸俗、柔弱、剛健、潔淨、污濁。
5、字形的大小、長短、鬆緊、肥瘦、老嫩。
6、字的數量及標點符號的位置和式樣。
7、起筆與落筆的態勢：如藏鋒與露鋒、正鋒與偏鋒、直筆與側筆、圓筆與方筆、縮筆與方筆、仰筆與方筆等。
8、點的仰覆，劃的平準，直的剛健，以及趯、策、掠、啄、磔與轉折承接處的角度。
9、簡體字和別字的檢舉

（二）文字分解後筆劃的鑑析，就是把每一個字的筆劃再作分解、研究，其方為：

1、測量法　將文件中，揀其相同的字跡，依次測量其字體的長短、寬狹及筆劃的弧度，以便決定其類型。進而測量其筆劃間的交錯角及距離，兩相比較。
2、筆序的檢查　檢視各字筆劃的次序如何？是否自然、顛倒或錯亂？兩相比較，可以發現其真偽異同。
3、筆癖的比對　書法因人的個性而不同，每一個人在其字書中往往流露出其慣性，因而形成文字上的筆癖。這種筆癖在筆跡鑑定上是極為有力的佐證，所以必須加以比對。
4、同字同筆劃的比較　凡屬一人所寫的字書，其筆序、筆癖、筆勢，都極難掩飾。

5、異字同筆劃的比對　相同的字固然容易比對，不同的字雖屬異形，但其組織筆劃如點、撇、捺、鉤、直等，都可作為比對的對象。在從事這種比對時，應注重其起落筆的輕重和神趣。

6、異字體同字形的比對　如果沒有相同的字可資比較，則可以擇取其相同的一部份作比對，如「立」字和「童」字，「長」字和「張」字等。

7、別字或簡體字的比對　若在兩種文書內發現相同的別字或簡體，也應加以比對。

8、同字異字照相之比對　有問題的字，經過剪貼整理，分類排列後，用攝影方法將其照相放大，再加觀察，字跡清晰易於辨別。(4-1)

二、曼生書法特徵

曼生筆跡的特點如下：

1、行楷書時字體由左下往右上斜，重左而輕右，為求重心穩定，左「撇」拉長，向左斜下「捺」收斂，以穩定右偏旁拉高的重心。

2、「貝、口」字類的筆法，上方兩角誇張突出，下方二角收縮內斂，諸如「幀、贈、四………等」皆然

3、整幅書面的神韻及和諧重於筆劃之工整，純然是神到、意到、筆到，盡情的發揮。

4、隸書與行楷書相反，有左上向右下微傾。

5、受碑學影響，筆畫深鑿，無蠶頭燕尾之病。

6、曼生長期浸淫在金石篆刻，其隸書常夾存篆筆，行楷相融，書無定體。

7、以中鋒寫隸體尤為特色。

這些特色，必須多看陳鴻壽的書法墨跡後，即能貫通領悟，以便對曼壺壺面銘刻多一層的了解。

三、曼生、頻伽書畫作品

（4圖3-1）　曼生題《靈芬館詩四集》書面

〔註4-1〕參考陶鳴義著《票據、印章、簽字鑑定學》、《警察百科全書》

閣下从驅驣驤猶在天上自汗顏而已

後塵視

乂去書仍走丞臺珠咖淂已隆兩秋事

含伺何時思一實鎧拂署以律藥二

先補古來批〻後輙那寫書

左右以仲積懷鄰此一切詢到旧書

乘事鼇豈知此可论于今人

賢大夫再肅请

卅安伏希

寵譽愚弟陳鴻壽謹再拜

七月念二

（4圖3-2A）　曼生嘉慶7年拔貢後之信箋　　（取自《明清文人尺牘》）

愚弟陳鴻壽頓首謹陪

刺史三先大人閣下西来蘭若結想前

趙奉陽

清輝遂圍歲紀時於家之而平陛

備嘗五於邱報闊志

昇國井華遊於帷帳使山中部人口坐

雀踊三百也漢東剌治新偕

題君伏惟

治績愾張

鳴絃多賑新秋薦凉

起居萬福為頌弟自爐素香久成執居

頻年流派無垕覿繡姑歲自都門遠別歷

下旋趨吳閶復歸鄉井謠兑送士浮寿

(4圖3-2B)

也昨歲予來權贛榆事徐明經輶山鍾門謁
純和介樸無於容躁穎自譽博揚佐以邁士盛
交口譽之且謂予曰足所謂柳仲郢肩父風矩者
以為邑人士勸
嘉慶十有五年歲在庚午夏五月權知贛榆
縣事錢唐陳鴻壽譔并書

（4圖3-3） 徐氏四同堂序世 （取自二玄社版《陳鴻壽の書法》）

嘉慶十九年秋八月
陳鴻壽題

（4圖3-4）曼生題屠倬書面 （取自《是程堂集》）

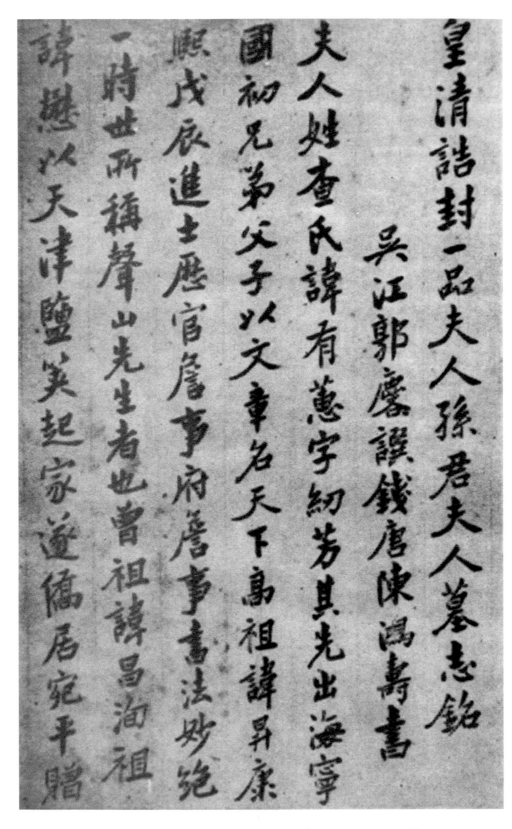

皇清誥封一品夫人孫君夫人墓誌銘

吳江郭麐譔 錢唐陳鴻壽書

夫人姓查氏諱有蕙字紉芳其先出海寧
國初兄弟父子以文章名天下高祖諱昇康
熙戊辰進士歷官詹事府詹事書法妙絕
一時世所稱聲山先生者也曾祖諱昌濟祖
諱繼以天津鹽笑起家道儒居宛平贈

游龍羅雀異於崇朝此雖賢豪之士不
能無感慨俯仰于其間而夫人始終如常顯
晦一節倚富貴於屏幛視章服如暴展
此其雅量高致有士君子之所致婉焉為
已夫人天性諄孝事兩生母發事祝太夫人孝
敬孫隆不忘朝夕離室蓉人黨視之如已出
其婦也移其孝於姑廣其愛於女公兄弟

豔海昌之畫蔚為世華黃門嗣之再大
其家婉婉爛爛繁如朝霞波一品服鶯七
香車英英孫伯相國之孫玉貌鉛華承
天恩版輿在堂白駒在閒馨尒膳饌潔
尒朗尊尒公尒侯于蘋于藻崇高富貴
峯世奔走薰華榮華欣感恒肴一朝賽
蒙殿脫章綬能成其高乃稱其稱謂

故其卒也兩家之尊早皆泉畫馬夫人以嘉
慶十九年七月六日暴得疾不起春秋四十有二
嘉慶四年誥封一品夫人三產不育以從子
長廣為子女一卹功孫君以其年十月十九日葬
於杭州民山門外二十里睦山之兆銘曰
詩歌碩人修張齊衛韓銘婦人盛李譜系
誰其閨幃國爵貴猗與洴姿踏是清

宜階隱逸妻菜婦降年鳳隕凋此華秀
睦山高高流泉左右琢石刻詞以永靈壽

(4圖3-5C)

給事中中憲大夫考諱瑩乾隆丙戌進士
由翰林歷官史科給事中毋曰祝太恭人
夫人年二十歸於仁和孫君古雲敬相國文
靖公家孫評事府君長子也是時兩家隆盛
隆共文靖以遷遂事駐蜀西川造孫既婚急師
查民既席豐摩給事公性言家遜喜之游
兩藏典籍書畫甲於神下一時賢士大夫

德雅望不妄交際敬鄉知名之士如查伯
蔡陳易生雲伯高桑泉至京師者皆主
於其邸傾襟開懷敦帝衣昆弟之好夫
人內奉君姑外潔尊姐下勸僮奴指使
溫恭靡莊無榮微貴琚凌忽意其視金
玉錦歸回之珠裳著靡不矯激以示儉六
不知以華美為容飾也造古雲以疾聲祿

暗樂道之游惟生一女甚懷館甥之夕賓
涉雜容音樂無會彩楢蘭室珠輝玉
光見者以為嵩岳嫁女不是過也嘉慶
三年古雲承龕伯爵為散秩大臣以選為
蕭引大臣名在日月之旁參屬車同衛之
閒年又甚少王公貴人望之如神人秀主
朗出天外不可梯接君以厚自振屬非名

涓請歸田其閒南遷塿除墳隴巷頓廬
舍往往留一半載始至京夫人持家慈
肅自省母外屏以外無陝翰一視朝夕供
其起居承順顏色雖太夫人忘其子之
不在側也夫勢位之榮利祿之路恒人之
兩馳鶩高驤者或能自兌至於聲貴而既
賤降尊而即卑朱門蓬戶易於轉燭

(圖3-5B)

菊以為殘否 測如先生有補輯金石萃編之業

以原稿相付田招鈕君小石云此搜訪採次視

前刻已增三分之一

呈不所得凡在海外者乞以目錄

見寄如都云而無再當奉來

鈔示原文以資補入並寄去國山碑一校官碑

並樣文一溧陽唐井文一乞

譽收修項竟得德寄也桐上兩次過訪祇

鳥株之助以附

雅意同舊穀以事墨更議官海風波而難以

蕤鐵珊君項已完結否一家數口何日南下饋問

首蓿作小玄之天馬邵甚念 嘉令歲晊

番溺丁茞而博

嘮餘不足云一切

詢桐上自畫大際 諸同門在都者勝時均希

致悃兩閑

文祺石戴 世愚兄陳鴻壽頓

十月五日

吉甫世老仁兄足下 夏初桐上兄来接

惠書纏綿惻惻

情見乎辭 感前

眷注不啻詢生志

文儀多福 鶯膠院德

重親致歡研錬之餘益羅金石

澤古者保藏墨固書籍涵志志

夫子連璧張宏

倚昆金重搭夢求倦於景時惟

昆玉農昏提侍接近騰驤持瞻秋闈毋任

凛切迺執拘者偏以新佑荊蓬至大聲療呼

鷲驂辰俗而負累更不可支夏初筬有朔釜

生虞夫景勉強敷衍以玄於雞民困稍獨

官情孫若但以義命自安屢凈邏調此後山

而息肩毋寧所習笄木之枝底不失塵應之

性也云

(4圖3-7A) 與郭頻伽札 （取自《名人翰札墨蹟》）

（4圖3-7b） 與郭頻伽札 （取自《名人翰札墨蹟》）

（4圖3-8）　嘉慶24年年底與萬漈筠信箋之一　（取自《陳鴻壽の書法》）

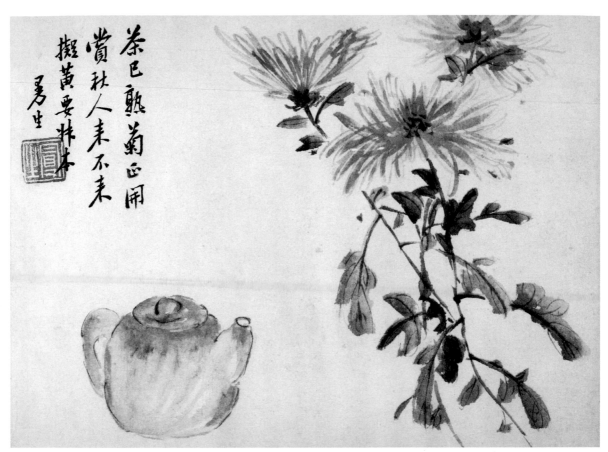

茶已熟菊正開
賞秋人來不來
擬黃要林本
曼生

(4圖3-9) 壺菊圖 （取自《陳曼生花卉冊》）

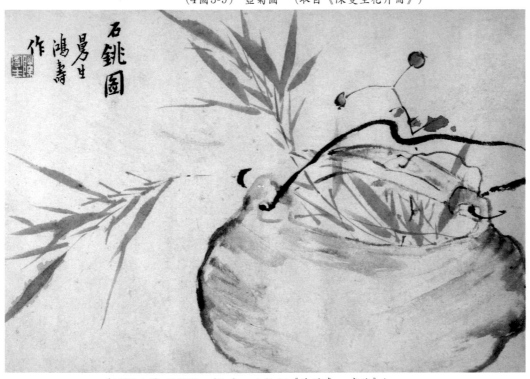

石銚圖
曼生
鴻壽
作

(4圖3-10) 石銚圖 （取自二玄社版《陳鴻壽の書法》）

（4圖3-11）　曼生題郭頻伽書面　　　　　　　　（4圖3-12）　行草　（取自《中國墨跡經典大全》）

46

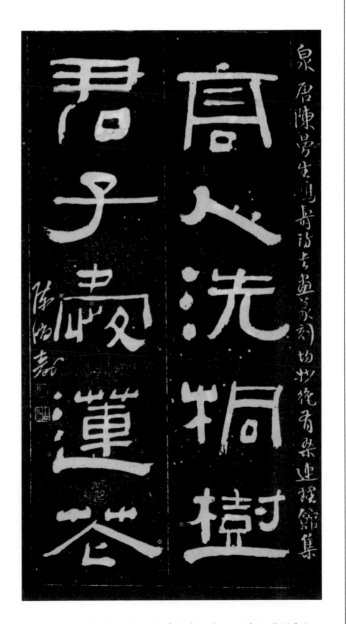

研翁二兄同年屬

單父琴多益弟音

勸庚身有神傸肩

勿生而陳鴻壽

高人洗桐樹

君子處蓮茶

泉唐陳曼生鳴壽訪吉金家刻坊州後青榮連琴館集

陳鴻壽

（4圖3-13）　對聯　（取自二玄社版《陳鴻壽の書法》）　　　（4圖3-14）　對聯　（取自《明清名家楹聯書法集粹》）

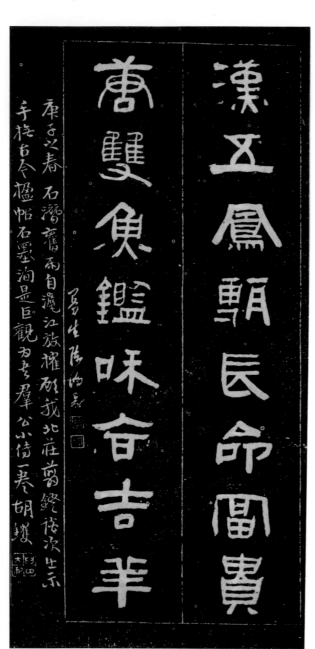

（4圖3-15）　對聯　（取自《明清名家楹聯書法集粹》）

（4圖3-16）郭頻伽書法　（取自《中國墨跡經典大全》）

（圖3-17） 郭頻伽書法 （取自《中國墨跡經典大全》）

四、曼壺壺銘：

（一）曼生壺銘

1、鈿合丁寧改注茶經（鈿合壺）
2、青山箇箇伸頭看看我菴中吃苦茶
3、笠蔭喝茶去渴是二是一我佛無說（斗笠壺）
4、蟹眼鳴和以牛鐸清（牛鐸壺）
5、作胡盧畫悅親戚之情話（胡盧形壺）
6、鴻漸於磐飲食衎衎是為桑苧翁之器垂名不刊（飛鴻延年壺）
7、飛鴻延年兩腋習習招飛僊（飛鴻延年壺）
8、君子有酒、奉爵禰壽（石銚壺）
9、天雞鳴寶露盈（天雞壺）
10、一勺水八斗才引活活詞源來（煙斗壺）
11、斛天漿潤渴墨（合斗壺）
12、合之則全偕壺公以延年（延年半瓦壺）
13、注以丹泉飲之延年（延年半瓦壺）
14、不求其全酒能延年（延年半瓦壺）
15、不全為全，非人乃天，全人肩肩（延年半瓦壺）
16、不員不破，不為瓦合，彊飲則吉（延年半瓦壺）
17、提壺相呼松風竹鑪（提樑壺）
18、左供水右供酒學仙學佛付兩手（提樑壺）
19、煮白石泛綠雲一瓢細酌邀桐君（一面畫石老曼銘頻伽書）
20、天茶星守東井占之吉得茗飲（井形壺）
21、汲井匪深挈瓶匪小式飲庶幾禮以為好（井欄壺）
22、八餅頭綱為鸞為翠得雌者昌（合歡壺）
23、有扁斯石砭我之渴（合歡扁壺）
24、是茶僊勝歡伯君子以蠲忿養德（合歡壺）
25、玉乳泉宜延年（乳鼎壺）
26、水味甘茶味苦養生方勝鍾乳（乳鼎壺）
27、台鼎之光壽如張蒼（乳鼎壺）
28、吾愛吾鼎彊食彊飲（乳鼎壺）
29、乳泉霏雪沁我吟頰（乳鼎壺）
30、洄尋玉女餐石乳顏色不襄如嬰兒（乳鼎壺）
31、中有智珠使之不枯列仙之儒（智珠壺）

32、方山子玉川子君子之交淡如此（方壺）
33、內清明外直方吾與爾皆臧（方壺）
34、鑑取水瓦承澤泉源源潤無極（鏡瓦壺）
35、簾深月迴敲碁 鬥茗器無差等（碁奩壺）
36、不肥而堅是以永年（匏壺）
37、飲之吉瓠瓜無匹（瓜形壺）
38、五石無用合世則重（瓜形壺）
39、無用之用八音所重（瓜形壺）
40、吾豈匏瓜汲龍泓以品茶（瓜形壺）
41、為惠施為張蒼取滿腹無湖江

（二）頻伽宜壺銘

1、石銚
 銚之制搏之工自我作非周橦
2、汲直
 苦而旨直其體公孫丞相甘如醴
3、卻月
 月滿則虧置之座右以為我規
4、橫雲
 此雲之腴澆之不懼
5、百衲
 勿輕短褐其中有物傾之活活
6、合歡
 蠲忿去渴眉壽無害
7、春勝
 宜春日彊飲吉
8、古春
 春何供供茶事誰云者兩丫髻
9、飲虹
 光熊熊氣若虹朝閶闔乘清風
 （以上見靈芬館雜著）
10、觚稜可摸觚不能觚得其精意遺其麤（觚稜壺）
11、傾不損、受不溢，用二缶則吉（合升壺）
 《桂留山房詩集》

五、曼壺壺拓：

(4圖5-1A)　漱厓款乳鼎壺

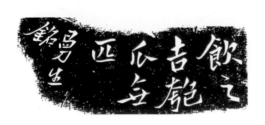

(4圖5-1B)　漱厓款乳鼎壺

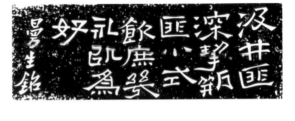

(4圖5-2)　井欄壺（取自《紫玉金砂》）

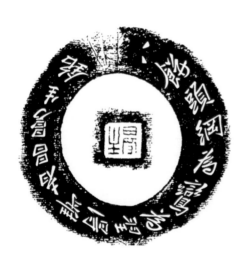

(4圖5-3)　合歡壺（取自《中國紫砂》）

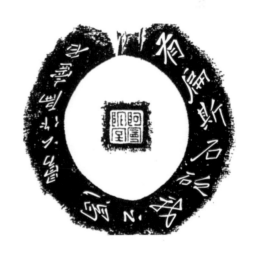

(4圖5-4)　合歡壺（取自《中國紫砂》）

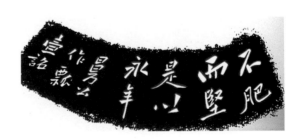

(4圖5-5)　匏瓜壺（取自《中國紫砂》）

(4圖5-6)　石瓢壺（取自《紫玉金砂》）

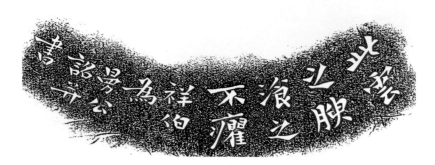

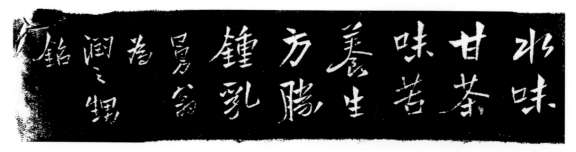

（4圖5-7） 乳鼎壺（取自《宜興紫砂珍賞》）

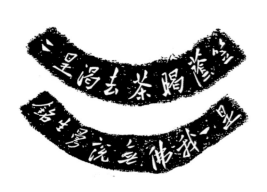

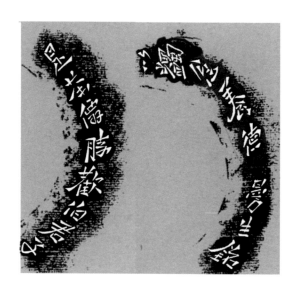

（4圖5-8） 斗笠壺（取自《中國紫砂》）　　　　　　（4圖5-9） 合歡壺（取自《紫玉金砂》）

（4圖5-10） 乳鼎壺銘（戚陽基金會提供）

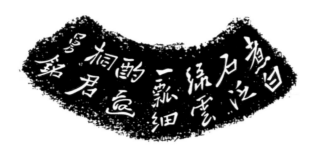

（4圖5-11）　瓢瓜提樑（壺取自《紫玉金砂》）

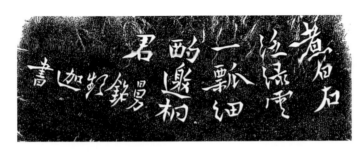

（4圖5-12）　瓢瓜提樑壺（取自《宜興紫珍賞》）

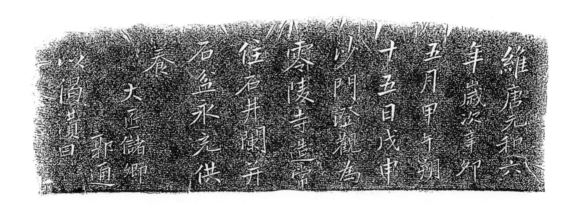

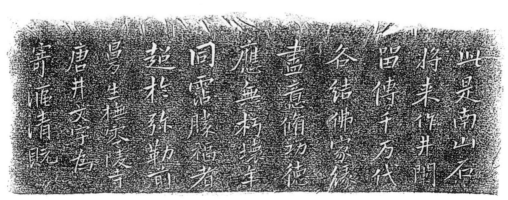

（4圖5-13）　唐井欄壺壺銘　（取自《宜興紫珍賞》）

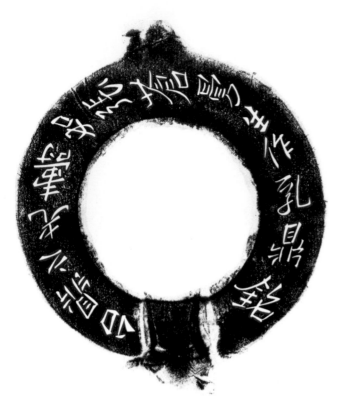

（4圖5-14） 乳鼎壺壺銘（取自《宜興紫砂》）

（4圖5-15） 合歡壺壺銘（取自《紫玉金砂》）

（4圖5-16） 乳鼎壺壺銘 （取自《宜興紫珍賞》）

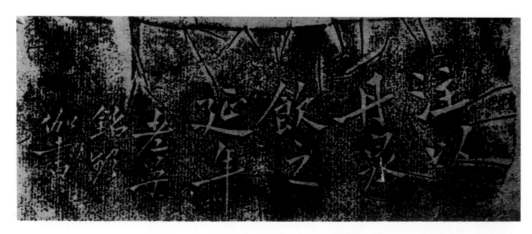

（4圖5-17） 取自詹勳華著《宜興陶器圖譜》

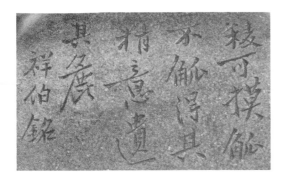

(4圖5-18)　觚稜壺（取自《I-shin stoneware》）

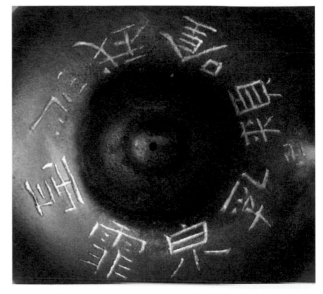

(4圖5-19)　乳泉霏雪款乳鼎壺壺銘

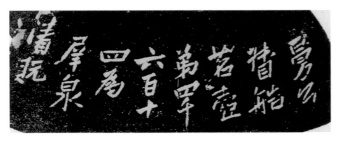

(4圖5-20)　犀泉款石瓢壺壺銘

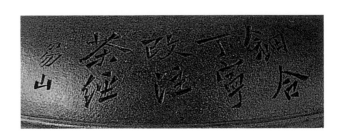

(4圖5-21)　笤山款石瓢壺壺銘

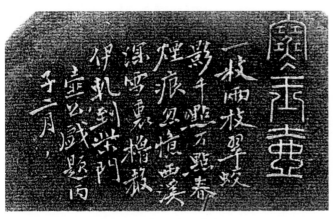

(4圖5-22)　寒玉壺壺銘

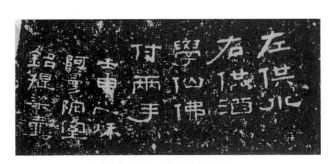

(4圖5-23)　曼生提梁壺壺銘

六、曼生的篆刻

　　印款蓋於書面，只見表面印文的輪廓，仿刻較易。印款蓋於壺泥上，刻印者的刀法、印痕的深淺，呈立體的表現，最易判別真偽，仿刻不易。

　　曼生生前製作的砂壺，不論曼生自印或陶工印，皆曼生所刻，有別於一般砂壺，曼生冶印以豪放出名，仿造不易。

　　研究曼生壺、印款辨別是必要的方法。

（一）曼生的金石刻款

吳氏兔床書畫印

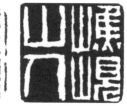
西冷釣徒

范崇階印

阿曼陀室

琴書詩畫巢

嶰峴山人

小湖

奚岡啟事

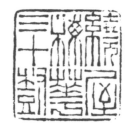
繞屋梅華三十樹

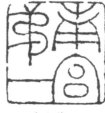
南宮第一

七薌詩畫

靈芬僊館

非若馬牛犬豕豹狼麋鹿然

陳曼生

問梅消息

陳鴻壽印

山靜似太古日長如小年

錢唐孫古雲書畫印記

高樹程

江郎

飛鴻延年

寫經樓

十年種木長風煙

我書意造本無法

二、曼生所刻「輔元私印」
　　原石與印款 對照

(4圖6-1)二玄社版　　　(4圖6-2)取自《天衡印話》
《陳鴻壽篆刻》　　　　　南天書局提供

（三）、砂壺上印款放大後的刀痕

漱厓款乳鼎壺底印原寸

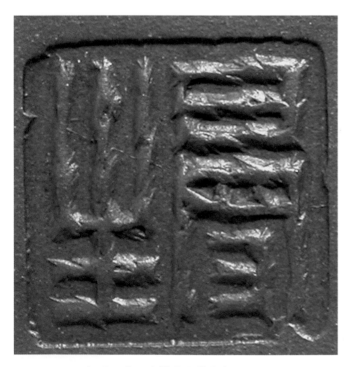

(4圖6-3)　漱厓 款乳鼎壺底印放大

（四）砂壺上所留下的印款

　　萬泉款竹節壺　　

　　飛鴻延年款環鈕壺　　

　　吾愛吾鼎款香蘅乳鼎壺　　

　　台鼎之光款香蘅乳鼎壺　　

　　漱厓款乳鼎壺　　

　　潤之甥款乳鼎壺　　

　　寄漚款唐井欄壺　　

 八餅頭綱款合歡壺

 不肥而堅款石瓢壺

 不求其全款半月瓦當壺

 煮白石款曼銘提樑壺

 試陽羨茶款合歡壺

 笠蔭暍款若笠壺

 方山子款方壺

左供水款東坡提梁壺

 七薌款唐井欄壺

橫雲款乳甌壺

犀泉款石瓢壺

鈿合丁寧款疊線壺

鈿合丁寧款笋山壺

乳泉飛雪款合歡壺

飲之吉款匏瓜壺

有扁斯石款合歡壺

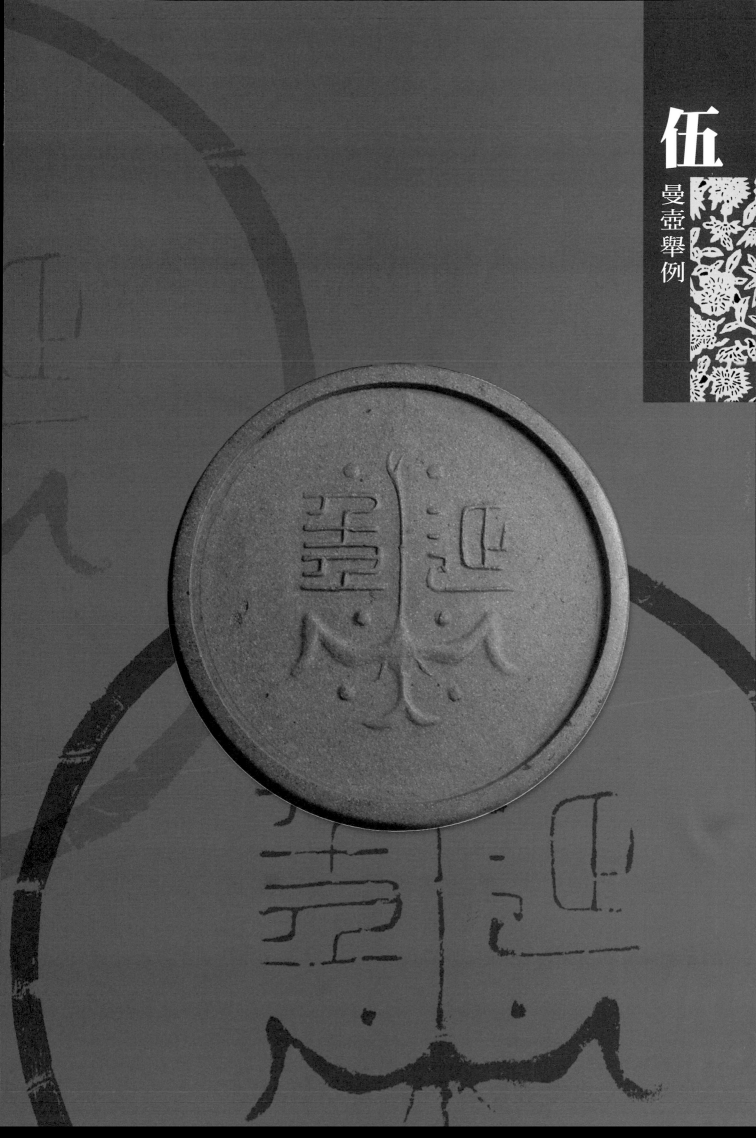

伍、曼壺舉例

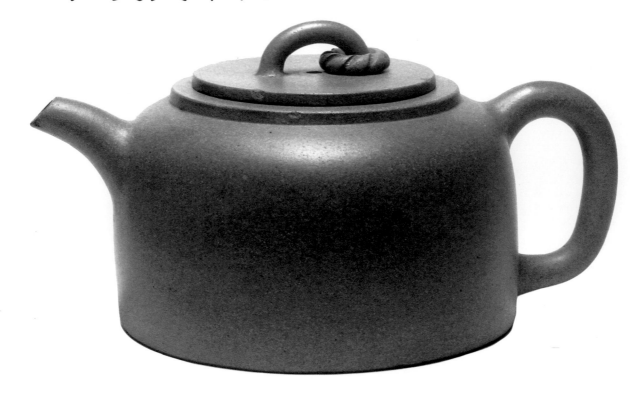

(5圖1-1)無款飛鴻延年壺

一、飛鴻延年壺

（一）無款延年壺(5圖1-1)

口徑67mm，寬180mm，高90mm，
底印：飛鴻延年

《易》〈漸〉：初六鴻漸于干，六二于磐，九
三于陸，六四于木，九五于陵，皆以次而進，漸
至高位至上鴻漸於逵，其羽可用為儀，則最居上
極。

底印「飛鴻延年」(5圖1-6)有6個圓點，左右各
3，相對並列，乃取「六二于磐」之意。曼生以
阮元為師，冀望將來能層層而上，居廟堂之高，
以憂其民，壺鈕半圓如陵立於蓋頂，環繫於中，
活動自如，曼生心志壺已代言。

壺蓋與壺口雙凸的周緣層層堆疊，規制嚴

謹。其形制源自17世紀。《YIXING Teapots of
Europe》記載Simonis Paulli's，於1665年（康熙4
年）出版《Commentfar uis de Abuse Tabaci[….]》
et Herba Thee Asiaticurum in Europa. Novo,
Argentorati, 1665…..)此書第一版發行於丹麥，
1681年（康熙20年）發行第二版時，圖中Fig, IX
的R部份(5圖1-2)的蓋頂相同。

二玄社出版《中國篆刻叢刊》第16卷，陳豫
鐘、陳鴻壽的篆刻部份第125頁，曼生所刻「飛
鴻延年」(5圖1-3)印，如照書面所排應在嘉慶初年
所刻，直徑約2.7公分。源於古時的瓦當(5圖1-4)。

唐人工藝出版《宜興紫砂辭典》附錄〈陶冶
性靈〉記載：「茗壺廿種小迂為之圖，頻迦曼生
壽之著銘如左，癸酉（嘉慶18年，1813）四月廿
日記」，後一年甲戌（嘉慶19年，1814）〈桑連理
館圖記〉已將楊彭年入傳。

曼生所刻的「飛鴻延年」係自刻自用章，

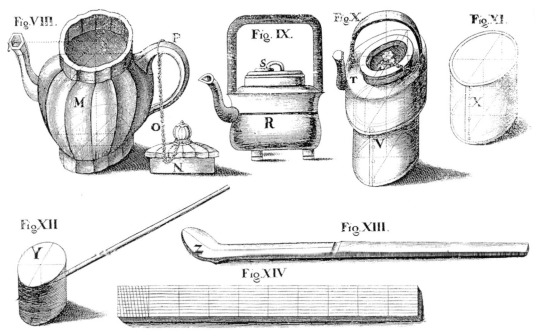

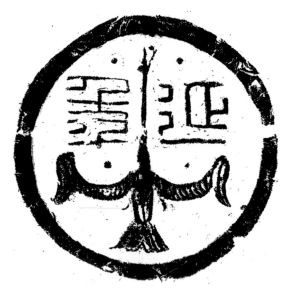

「飛鴻」圖案即鴻字。《漢書禮樂志》安世房中歌：「德施大，世曼壽」，註：曼，延也。「延年」即壽，既是鴻壽，當然不用再蓋「鴻壽」、「曼生」，「阿曼陀室」章。壺底印款大約直徑7公分，約二玄社《中國篆刻叢刊》陳鴻壽部份書面上印款的三倍大，且加以修整過，二印不同。和《宜興紫砂辭典》附錄〈陶冶性靈〉內的「飛鴻延年」(5圖1-7)底印相同。與其說是印款還不如說是碑版，來得恰當。

　　汪鴻，字延年，號小迂，似可解釋飛鴻延年是汪鴻（小迂）的代表，汪氏是曼生任溧陽縣令時的幕客，擅工筆，曼生刻此印在嘉慶初年，此時曼生為阮元幕客，或許尚未相識，所以不該是代表汪氏，何況曼生是縣令，他是下屬，倫理上也不會僭越。

　　《明清名人尺牘》中；陳鴻壽寫給刺史大人的信(5圖1-5)中，前後蓋有二枚「飛鴻延年」印章，證明「飛鴻延年」是曼生自用章，書信內容記載：「昨歲自都門還歷下，旋遊吳閶，復歸鄉井，謬充選士得步後塵……」，推論此信在嘉慶6年（辛酉，1801）之後的壬戌7年（1802）。

(5圖1-2)《Commentfar uis de Abuse Tabaci[….]》et Herba Thee Asiaticurum in Europa. Novo, Argentorati, 1665…..)

(5圖1-3)（陳鴻壽自刻印）
二玄社

(5圖1-4)延年瓦當《中國古代瓦當圖典》

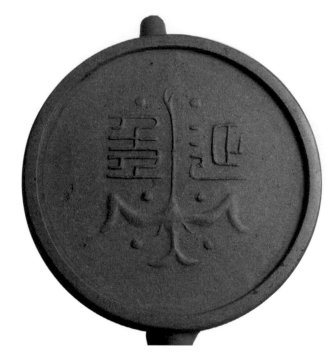

（5圖1-6）（飛鴻延年壺底款）

（5圖1-5)取自《明清名人尺牘》

書箋上印款的使用日期，不能等同壺底蓋款的日期，從壺嘴瘦短的造型，是乾隆晚期的特徵，此壺印款，雖無法確定早於嘉慶8（1803）年的萬泉竹節壺，必定早於「阿曼陀室」印款壺，則毋庸置疑。

壺嘴採用捏塑法，可確定是彭年做法，那麼曼生與彭年合作製壺，必早在頻伽於嘉慶17年（壬申，1812）及歌頌砂壺者楊彭年之前，只是未落「彭年」章而已。

從另一個角度來看；不管飛鴻延年代表陳曼生的「鴻壽」，或說是汪鴻的字號「延年」，還是楊彭年的「彭祖之年」，皆是福壽吉祥之語，唯一可確定此符號印於壺上，始於曼生製壺之時，但不能否定此一印版到道光乃被沿用。蓋人死，碑版不爛。

此壺做法與漱厓的乳鼎壺^(5圖3-8)相同，雖無刻款，但雍容大度，非一般俗品，亦無「阿曼陀室」滿天下之疑慮，其壺嘴捏塑而成，無彭年之章，符合彭年做法，為曼生的早期壺。

（二）楊彭年款曼生銘延年壺^(5圖1-8)

口徑：90mm，寬：110mm，高：98mm，

壺正面：刻隸書 "延年壺"

　反面：刻「鴻漸于磐，飲食衎衎，是為桑
　　　　苧翁之器，垂名不刊曼生為止侯銘

　　《易》〈漸〉：「鴻漸于磐，飲食衎衎」其意
鴻飛于磐（水中凸石），飲食無缺和樂安祥，壺乃
桑苧翁（陸羽）使用茶器，不用再留名。

　　止侯即祝德麟，字止堂、一字芷塘，浙江海
寧人。乾隆28年未冠登弟，官至御史以言事不合
鐫級辭官歸里。不以字號直稱，改以止侯敬稱。

　　此器為北京故宮博物院所藏，亦是〈陶冶性
靈〉記載，茗壺廿種，小迂為之圖的第一式，所
不同者，〈陶冶性靈〉所載之壺銘是郭頻伽的字
跡，此壺為曼生題銘送給止侯的砂壺，係由高身
龍且壺矮化而成，重心沉穩，顯現飽滿敦厚之
感，也是曼壺低腰寬腹的特色。兩壺均有襲古創
新的輪廓。延年壺從無款到有款，印證曼生壺的
多樣化，和彭年製壺的精緻與器度。

　　道可道，非常道。名可名，非常名。無名天
地之始。有銘無銘同列，可謂：「無銘曼壺之
始，有銘曼壺之宗」。

(5圖1-7)取自《陶冶性靈》

(5圖1-8)北京故宮博物院所藏
止侯款延年壺

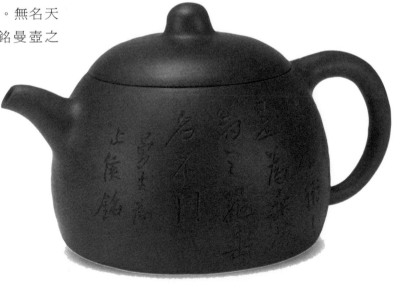

二、萬泉款竹節壺

高88mm　　寬122mm　　印款　萬泉
銘款　單吳生作羊豆用享　曼生

《七家印跋》〈十六椽竹館〉「昔王黃州言：黃岡地多竹，大者如椽，刳竹破節用代陶瓦，蓋竹之為利溥矣。余酷愛竹，有王子猷之風。舊家無數椽，而館中所植森森挺立，玩其風枝霧葉之奇，冬夏異態，晴雨殊姿。令人坐嘯其傍，蕭然有忘世之想。筆墨之暇興會所寄，輒以十六椽竹館鐫諸石，以見余與竹君情好無間如此云　曼生自製」，可見曼生對竹的偏好。曾題法梧門（式善）的〈移竹圖〉：「種竹勝種花，花謝竹尚香，種竹勝種樹，樹短竹已長，江南好潬水，土潤宜蒼筤…」(5-1)法梧門最為推崇(參附錄1-4)。

曼生不論在文學、篆刻、書法上，他的過程有相當的一致性；師古食古，再蛻化成自己獨特風格。在《種榆僊館詩鈔》中，屢屢夾雜古字。對單吳生相當崇拜，給研谿先生的七言聯「研谿二兄同年屬、鄴侯身有神仙骨，單父琴多豈弟音」(4圖3-13)（研谿聯軸），鄴侯藏書豐富聞名於唐朝。單父：《逸論語知道》宓子賤治單父鳴琴身不下堂，而單父治。此壺入土時間為嘉慶6年，是阮元任浙江巡撫時，早在乾隆60年阮元督學兩浙後，於西湖成立詁經精舍，曼生為經舍生，講學於詁經精舍，對宓子賤於

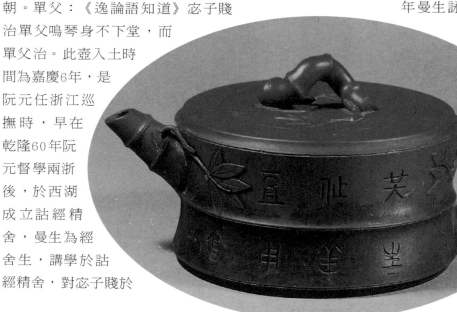

單父鳴琴教化而治，應有相當領悟與嚮往。所以在竹節壺中所題單父銘文和對聯中所寫一致；充滿對宓子賤鳴琴而單父治的崇仰。曼生寫給族弟雲伯（陳文述）的對聯：「漢室賢良傳、周人豈弟詩」，後半聯亦與宓子賤兄弟治單父有關。

嘉慶7～9年曼生守喪，留巡撫節署（杭州武林），協助表弟朱為弼為阮元編校《積古齋鐘鼎彝器款識》，手�1〈仲駒父敦銘〉，載錄於書。其云：我生嗜古同嗜痂

此一銘文跟嘉慶中期後的曼生銘文不同。也可說曼生壺銘早期的特色，值得一提此壺銘是由《宣和博古圖》中錄下，非曼生所創，所以只署名「曼生」而非「曼生銘」，從「單吳生生作羊豆享」到「飲之吉匏瓜無匹」印證曼生壺銘，由泥古回歸到現實生活環境的創意話題

蓋內的「萬泉」印為石印，「白」字內圈有石片崩落現象，和後來的「萬泉」印，皆不相同，可見當時曼壺用印仍以石印為最普遍。另短肥圓的竹葉為清初的塑形。

嘉慶8年（1803）3月8日，此壺隨墓主王坫山葬於華亭縣，王氏死於嘉慶5年（1800）3月4日(5-2)。本壺出土揭開曼生早期壺面紗，和嘉慶4年曼生詠〈湯瓶〉：「一瓶春似海，資爾夢魂清，新樣宜詩角，奇溫敵酒兵，此中真混沌，是處極和平，老嫗竟何物，稱名笑欲傾。」二者時間相近，相為佐証。

萬泉款竹節壺

〔註5-1〕《梧門詩話》
〔註5-2〕《文物》月刊1985.12.82

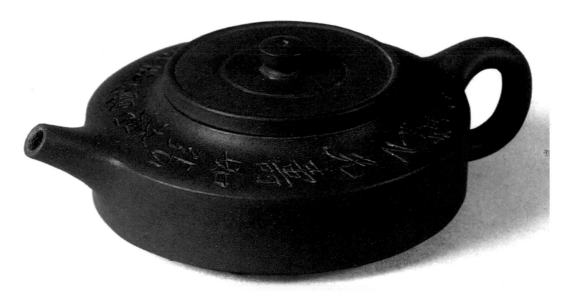

(5圖3-1)　王光熙墓出土乳鼎壺
（淮安博物館藏）

三、曼生乳鼎壺—福祿壽壺

（一）香蘅款乳鼎壺^(5圖3-1)

底印「香蘅」把下「彭年」印，通高37mm、口徑58mm、底三足、銘：「台鼎之光，壽如張蒼，曼生作乳鼎銘」

舊稱三公為台鼎，如星有三台，鼎有三足。漢蔡邕《蔡中郎集》五〈太尉汝南李公碑〉：「天垂三台，地建五岳，降生我哲，應鼎之足。」《後漢書》五六〈陳球傳〉：「公出自宗室，位登台鼎。」

張蒼，享年105歲（公元前256－前152年），漢陽武人。初仕秦為御史，因罪亡歸。從劉邦起兵，以攻臧荼有功，封北平侯。蒼精曆，通曉圖書計籍，任計相，以列侯居相府，主郡國上計事宜，後升為御史大夫。文帝時為丞相十餘年，定律曆，以病免。史記、漢書都有傳。

「台鼎之光，壽如張蒼」，象徵權尊壽永，非一般人所能同時擁有。以此銘刻壺贈人，如張蒼一樣，祿壽雙臨，福（壺）亦隨之。若無文學素養，何能寫出？以福（壺）、祿、壽贈人焉有不

(5圖3-2)　曼生書《兩浙輶軒錄補遺》書面

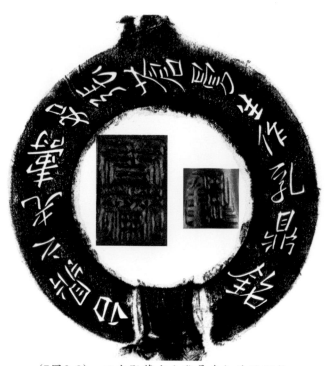

（5圖3-3）　王光熙墓出土乳鼎壺拓片及印款

被視為珍寶，佳銘若此，捨曼生其誰乎？若以福（壺）祿壽壺稱之有何不可，只是難掩俗氣。

「香蘅」為曼生兒子小曼陳寶善（道光10年卒）的齋名，錢杜（叔美）題〈小曼香蘅吟館〉橫卷：「蘅似葵而香，名見於騷經，古人未有圖之者，余以意寫之，觀者不求形似可耳。」「秋蘅如露葵，搖曳野籬下，手擷供朝餐，芳香欲盈把，幽人自掃地，傍午開山堂，微雨生秋陰，一院青苔香，苔深江堵寒，詩思碧雲裡，秋葉打琴弦，孤吟殊未已。」（見《松壺畫贅》）。

郭頻伽題〈呂卿香蘅館圖〉一滿庭芳詞：「蘅帶飄煙，荔裳褰雨，高館盡好吟秋。楚詞課罷，容易畔牢愁。是處疏簾不捲，盪瀟湘一片雲浮。閒行遍，芷畦蕙圃，隨意小勾留。前修，思屈宋，美人香草，寄託深幽。便微詞多有，也足風流。好在桐花萬里，肯同他，憔悴江頭。只憐我，王孫游倦，歸思滿芳洲。」(5-3)

《匪石山人詩》五月上旬晤小曼於廣陵（揚州）索書香蘅吟館因題於後：「淮海一分手，頻

年見面稀，浮蹤今復聚，吟館舊常依，壯志君方遂，頹齡我倦飛，邗江明月夜，相與弄清輝。」

錢杜的《松壺畫贅》成書於嘉慶17年，小曼香蘅吟館記載，在該書的下卷後半，呂卿寶善結婚在嘉慶16年尚無「香蘅」記載(5-4)，此壺最早不出嘉慶17（1812）年。

依《鈕匪石文集》推算，晤小曼於廣陵詩應是嘉慶23年5月，此時曼生任揚州江防同知駐紮於淮安。「香蘅」款乳鼎壺，在1986年1月出土於淮安市河下鎮，清嘉、道間王光熙墓。此壺出土地點，與曼生離溧陽改任江防同知的駐紮地相同，壺上刻款是曼生筆跡(5圖3-2.3)。可推斷此壺最晚不會超過嘉慶25（1820）年。

此壺銘為曼生之跡，且為晚年之筆。底、把各蓋「香蘅」，「彭年」章(5圖3-3)，可推判彭年做壺，曼生題銘，小曼訂製自用或贈人之壺。壺為出土之物，無論胎土，造形或銘跡均可作曼生壺認定標準器之一。將「香蘅」章印刻的刀法與二

A　（輔元私印）
南天書局提供

B
吾愛吾鼎款
乳鼎壺底印
香蘅

C
吾愛吾鼎款
乳鼎壺把印
彭年

D 七薌詩畫　　E 嶕峴山人　　F 小湖

（5圖3-4）

〔註5-3〕　《靈芬館全集》
〔註5-4〕　《靈芬館全集》—曼生令嗣寶善新婚索詩為贈，尚無「香蘅」字號。

玄社《篆刻叢刊—陳豫鐘、陳鴻壽》中曼生所刻「七薌詩畫」、「嶕峴山人」、「小湖」及「輔元私印」(5圖3-4A.D.E.F)相較，風格一致。

《宜興紫砂珍賞》書裡083小周盤與此壺把印「彭年」，底印「香蘅」(5圖3-4B.C)相同，只差銘刻不同。銘曰：「吾愛吾鼎，彊食彊飲」意即呵護吾鼎（壺）善食善飲，努力加餐飯。其字跡筆法均與「台鼎之光」款乳鼎壺一致。

「香蘅」印款的曼壺出土，是曼生刻印蓋在砂壺上，經燒成後典型的代表，從此印中，可看出刀法的特徵，為留世曼生砂壺印款提供最佳的辨偽資料，亦是曼生第二代參與砂壺的事證。

（二）稼庭款乳鼎壺(5圖3-5)

詹勳華《宜興陶器圖譜》李景康、張虹《砂壺圖考》記載：郭頻伽贈范稼庭作。也許是年代久遠之故，考據有誤；甲戌即是民國23年(5-5)，離嘉慶朝約100年以上，正確是徐稼庭而非姓范。

徐稼庭為郭頻伽相交30年的好友，友誼深固，如同頻伽與曼生，死於嘉慶25年10月27日，享年59歲，官至淮安府河務同知，此時曼生為江防同知駐紮淮安。頻伽在其〈祭文〉中載明：君

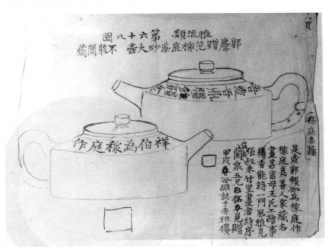

(5圖3-5)稼庭款乳鼎壺　取自《宜興陶器圖譜》

諱寶善字稼庭、湖州德清人(5-6)。《靈芬館詩話續》：「吾友徐稼庭寶善往在金陵，嘗一姝，號藕香，纏綿甚至，有嫁娶之約，中間多故，幾不克踐，今卒歸於徐，徐有種藕成蓮圖，……先時稼庭屬人畫藕香小影，自紀七律四首，曼生和云云。餘人題者甚多。」

曼生題〈藕香小影〉：「似籠芍藥煙中影，欲覓薠蕪夢後魂。生長華鬘原跌宕，隔重香霧更玲瓏」，可知，郭、徐、陳三人感情之深。此銘款雖留，不知原壺尚在人間否？

（三）漱厓款乳鼎壺(5圖3-6A.B)(5圖3-6A.B.C.D.E.)

把印：「彭年」，底印：「曼生」
銘：「玉乳泉宜延年曼生銘　　漱厓清翫」

漱厓 為曼生女婿(5-7)；梁章鉅《浪蹟叢談》卷十一〈邗江記遊〉：「上元（丁未道光27年）次日吳蔪生太守鍾渭雲、童石塘、謝默卿、李敘堂四郡丞、趙漱厓（祖玉）、洪芹野（上庠）、許小琴三分司（朝廷監臨各路的御使），招同夢坡方伯觀劇六疊前韻謝之：八仙偕陸海，一叟樂堯天，笑柄正頭責，老饕聊腹便，春韶花月夜，歌吹竹西篇。我欲斟商爵，齊登福壽筵。」

葉一葦先生《重論浙派》一文中提到趙懿活動於清代嘉慶、道光年間，初名祖仁、字穀庵，號懿子，為趙之琛（次閑）猶子（姪子），工書，擅畫梅，篆刻宗陳曼生風格，那麼趙祖玉是否為趙祖仁的兄弟，以曼生和趙之琛、趙懿叔姪為金石交，不無可能。

《種榆僊館詩鈔》序「種榆僊館詩鈔二卷，錢唐陳曼生先生撰稿，為其女夫趙君漱厓 所藏，屢欲付手民未果，及余與漱厓 同官兩淮，出是編屬為校閱……道光甲辰（24年）春正月江右新城 陳延恩記」，陳文述在《種榆僊館詩鈔》引：「此集為先族兄曼生先生前所作，前年在邗上，

〔註5-5〕原文為「甲戌谷雛誌于赤雅樓」，谷雛即張虹。
〔註5-6〕《靈芬館全集》一雜著。
〔註5-7〕《前塵夢影錄》謂：趙蘭友為陳曼生女婿。經考證有誤；趙蘭友，名廷熙，奉天（關東）人，辛未進士，與林則徐同年。趙祖玉，錢唐人，趙鉽之子。兩人同官兩淮。

（5圖3-6A） 漱厓款乳鼎壺側面

（5圖3-6B） 漱厓款乳鼎側面壺銘

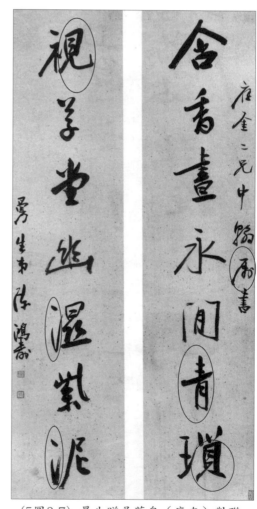

（5圖3-7） 曼生贈吳蘅皋（應奎）對聯

「兄館甥趙漱厓 屬余校正……昌黎文字得李漢而始傳。拭目觀成，是所望於微雲快婿也，癸巳（道光13年）三月五日族弟文述書於惠山舟中」。

　　壺底「曼生」款章，與《茗壺圖錄》內田寒泉藏「繡衣御史」印章一致。《茗壺圖錄》刊行於1876年，距曼生死後（1822年）50年出版，為記載曼生壺印款最早出現的書，此圖章與曼生印款，用切刀法只求神韻，不拘工整的刻法一致。將「曼生」印（5圖3-8E）和曼生所刻「輔元私印」（5圖3-4A）（《天衡印話》），相互比較，刀法均一致。

　　壺銘列壺腹兩邊，一邊「漱厓清貺」（5圖3-6B），「漱」「清」同樣三點水，寫法不一致，如陳曼生寫給嘉興吳應奎的對聯（5圖3-7），「舍香晝永閒青瑣，視草堂幽濕紫泥」（5-8）中的「濕」「泥」二字的三點水寫法相同，從「中、應、奎、屬、永、視」字中撇畫雖有變化，但不離其「本性」——撇後往上拉提筆，「青」字寫法只少三點水，「視、瑣」二字中的「目」寫法無分。此幅聯可與本壺銘相互印證。

〔註5-8〕 見《明清書道圖說》。

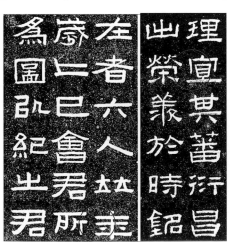

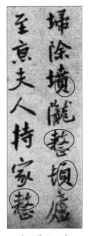

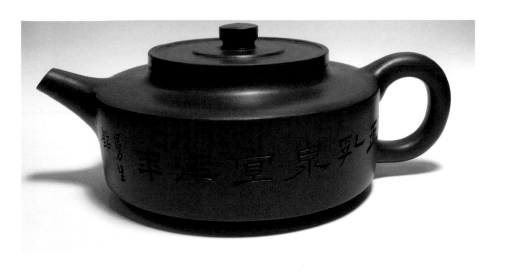

(5圖3-8A) 漱厓款乳鼎壺正面

(5圖3-8C) 內刻

(5圖3-8D)把印

(5圖3-8E) 底印

(5圖3-8B) 漱厓款乳鼎正面壺銘

　　《定香亭筆談》：「孝豐吳蘅皋（應奎）余兩試其文，均置高等，不知其能詩，試畢自呈其〈讀書樓初稿〉，苦吟綺思，絕似長吉，樂府歌行尤佳，始知錦囊佳句，不受風簷迫促也。」此幅對聯乃曼生送吳應奎（吳澹川之子）書軸。

　　「漱」字可與孫夫人墓誌銘(5圖3-9)「整頓廬舍……持家整肅」的「整」字相對照。「年、宜」

(5圖3-9) 孫夫人墓誌銘

(5圖3-10) 許學范墓誌銘

與曼生的隸書(5圖3-10)許學范墓誌銘相較當可了然。「玉乳泉宜延年」(5圖3-8B)六字不僅隸篆相融，行楷兼之，此乃曼生書法的特色。信筆就書，一氣呵成。

　　曼生與〈孫古雲札〉：「弟夫人志銘刻手甚佳，拙書本不著於脩飾，若有所改恐致拙滯，不如就此捶拓，他日到省就原石親改其不足者，較為直捷耳…」(5-9)，此乃曼生意到筆至，首尾一貫，重氣韻而略小節。

　　品茗除了壺與茶外，水質優劣影響茶湯的品味，尋求優質泉源，成為品茗者追求的目標，曼生題《吳門畫舫錄》「小蒼浪水繞城隈，曾見蟠根仙李來，嘗遍名泉七十二，愧無花史記瑤台。」歷來名士，尋泉詠詩不斷。

　　《煮泉小品》：「玉泉：玉石之精液也。」，《十洲記》：「瀛洲之玉石高千丈，湧出之泉似酒而味甘，名之曰玉泉，飲之可長生。」，《說泉》：「玉泉位在頤和園以西的玉泉山南麓，出露在奧陶系石灰岩縫隙中，水清而碧，澄洁似

〔註5-9〕 見《中國墨跡經典大全》。

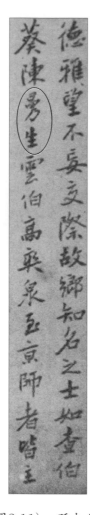
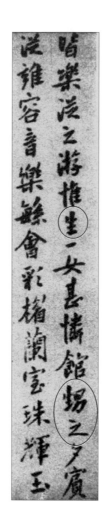

玉，故稱玉泉，乾隆御賜為第一泉。

《煮泉小品》：「乳泉；此為鍾乳石之泉水，山骨之膏髓也。其泉色白，比重亦重，極甘而香，有如甘露焉。」

文震亨《長物誌》對地泉描述：「乳泉漫流，如惠山泉為最勝，次取清寒者。泉不難清而難於寒，土多沙膩泥，凝者必不清寒。又有香而甘。然有甘易而香難，未有香而不甘者也。」，曼生〈惠山春遊詞〉：「湘簾高下卷初齊，白白朱朱眼欲迷，就裏個人真似玉，品泉坐到夕陽西。」(5-10) 另在〈遊惠山口號〉：「……踏殘落葉西風路，來試人間第二泉。」(5-11) 從上述記載中；不難看出曼生對玉泉、惠山乳泉的贊賞。送給女婿的乳鼎壺上銘「玉乳泉宜延年(5圖3-8B)，不但切壺對味又祝福女婿延年益壽，福（壺）亦隨之，並勉女婿為官清廉如玉、乳泉清香才能留名。

壺內有竹刀刻「魁」字(5圖3-8C)；錢大昕釋〈魁星〉：「凡物之首，人之帥皆以魁名之……宋人稱狀元為廷魁，上舍第一人，稱為上舍魁，由來已久，無可置議……」(5-12) 故此「魁」字應是代表曼生自選精品，特定用途的符號，曼生製壺甚多。陶工在壺內刻字以便區別用途或意義，避免混淆。

鄧秋梅砂壺拓本刊曼生提樑壺銘曰：「左供水、右供酒、學仙佛、付兩手、壬申之秋阿曼陀

(5圖3-11)　孫夫人墓誌銘

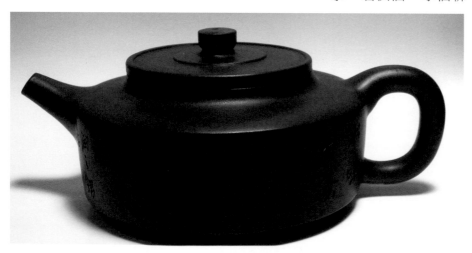

(5圖3-12A)　潤之甥款乳鼎壺（財團法人成陽藝術文化基金會藏）

(5圖3-12B)　把印

(5圖3-12C)　底印

〔註5-10.5-11〕《種榆僊館詩鈔》
〔註5-12〕《十駕齋養新錄》

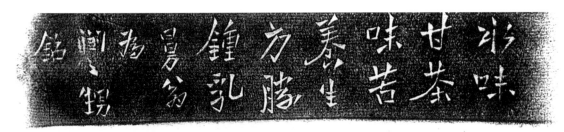

室銘」(5-13)，壺底蓋「阿曼陀室」，印上有「眉」字隸書，乃郭白眉（頻伽）所訂製。其作用應與壺內刻字作記號，有相同的作用或涵意。

《靈芬館詩》四集卷五日期是辛未（16）年11月至壬申（17）年八月，內文記載頻伽到溧陽作客吟詠之詞，有〈同人集桑連理館試陽羨茶疊前韻〉：「我生口腹寡所營，尚有一二惟酒茗……生平往往誤盧名，一笑真成畫地餅，此閒紫筍本肩隨，王後盧前見楊炯。己令陶氏作時壺，更遣水符調唐井，月團拜賜獲我求，雨前得到徽天倖，細思一事真少恩，甕邊棄置酒瓢瘦。」

除「魁」字記號外，壺內底面，呈放射狀刮痕，由壺底中央向四周呈圓面弧狀幅射。與出土「香蘅」款乳鼎壺相同。壺嘴，採用捏嘴貼築於壺身，符合楊彭年，捏嘴不用模的特色。

（四）潤之甥款乳鼎壺_(5圖3-12A.B.C.D)

把印「彭年」底印「曼生」，壺腹銘「水味甘茶味苦，養生方勝鐘乳　曼翁為潤之甥銘」

此係彭年造壺，曼生刻銘，送給外甥潤之。

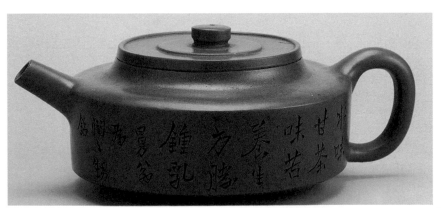

（5圖3-13B）　天津藝術博物館藏《潤之甥款乳鼎壺》拓片

（5圖3-13C）　底印

（5圖3-13A）　天津藝術博物館藏《潤之甥款乳鼎壺》

〔註5-13〕　《宜興陶器圖譜》

（5圖3-14） 《陳鴻壽の書法》

日本二玄社出版《陳鴻壽の書法》內亦有一壺，只署「曼生銘」。壺形、壺銘文均相同，但無「曼翁為潤之甥銘」句。曼生以水甘茶苦，對人體都有益，暗諭人生哲學，托壺銘於教諭，充滿長輩對晚輩的經驗談。諄諄告之，舉壺泡茶，宛如長者坐身邊，同品茗共清歡，相告誡。

潘曾瑩《墨緣小錄》：「吳辛生允楷吳縣人；得翟琴峰先生指授，又得名人真跡日事臨摹，畫學益進。仿甌香館沒骨法清豔絕倫，間作山水小幅，疏落有致。予官京師屢以所作花卉卷見寄，又為予作寒花瘦蝶便面，有筆外之趣。子潤之（廷璐）亦善畫」。《墨林今話》：「吳縣吳辛生允楷，工花卉蘭石兼善山水……子廷璐字潤之，韶年嗜學，從張君硯樵遊，工山水」，《墨林今話》成書於道光16年（乙未），曼生送壺給外甥潤之（吳廷璐）在嘉慶21年以後（曼生於嘉慶21年後才署曼公、曼翁），曼生曾於道光元年（辛巳）往吳門就醫。

《名人翰札墨蹟》陳嵩慶（曼生族兄）致曼生書牘：「……古雲氣誼甚篤，不忍卒然去之。且覓得一椽收拾端整，待家眷到再搬移，或先期挪出亦可。吳甥屢來索助，清貧京宦，豈能兼顧，雙親乘小筇歸，勉湊四金：煩吾弟著人喚之……」，此處所指吳甥，未明指吳廷璐，但吳、陳兩家甥舅關係確實存在。以人、時、地而論，均為吻合。潤之非曼生親外甥，不稱曼公改以曼翁較合宜。

底印「曼生」把印「彭年」（5圖3-13B.C.）均與漱崖款乳鼎壺相同。壺形造工，亦相同，可斷為同一人之作。兩把壺胎土相同，燒結溫度不同，「漱崖壺」燒結溫度較高，應非同一時間的產品。

《中國陶瓷全集23》＜宜興紫砂＞第27圖＜延年半瓦壺＞銘曰：「不求其全酒能延年飲之甘泉，曼翁為小珊銘」與本壺土胎近似，應為同時期作品。

壺銘「甥、為、生、銘」等字在＜孫夫人墓志銘＞（5圖3-11）中可判別為曼生筆跡，「之、養、翁、潤」二字在《陳鴻壽の書法》第187、190頁＜與瀟筠書札＞（5圖3-14）中均可比對。其筆跡相同。

為使讀者更易瞭解曼生刀法，將「曼生」印斜照（5圖3-8E），可看出曼生刻印的切刀紋理，再與「輔元私印」（5圖3-4A）原石、「兩浙輶軒錄補遺」（5圖3-2）書面，參照比對，從底印「香蘅」（5圖3-3）（5圖3-4B）到「曼生」（5圖3-8E）印刀法一致。正照、斜照相互參證，即知周三燮（南卿）所言：「…造化忌鐫劂，何苦工絕藝，鏤冰削至手，他日誰可替」（5-14）非溢美之詞。

從壺嘴造形觀之；天津博物館所藏乳鼎壺，壺嘴是直圓徑插入銜接壺身，與前四款圓弧反喇叭狀銜接壺身造形不同。

天津博物館所藏乳鼎壺（5圖3-13A.B.C）壺銘，字形較方，曼生書法偏扁。連筆不順。筆法和曼生筆法不同，所謂「臨其筆者忘其神，臨其神者忘其筆」。要兼仿曼生筆法、神韻並非易事。從兩壺壺銘「曼翁為潤之甥銘」相比，再參照本文所列舉的曼生書法，讀者自能瞭然。

〔註5-14〕 周三燮《種榆僊館印譜》題詞。

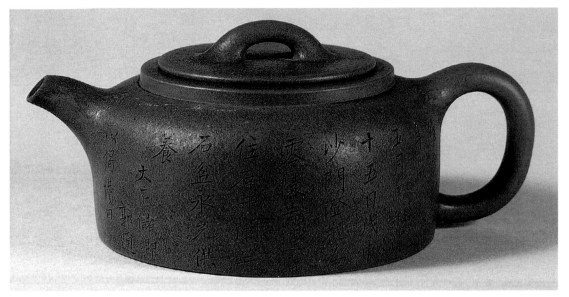

(5圖4-1)唐井欄壺

四、唐井欄壺^(5圖4-1) 合歡壺^(5圖4-2)

壺圍：高86mm　口徑79mm

印款：蓋印　彭年　底印　阿曼陀室

壺銘：維唐元和六年，歲次辛卯五月甲午朔
十五日戊申，沙門澄觀為零陵寺造常住石井蘭并
石盆，永充供養大匠儲卿．郭通以偈讚日：

此是南山石，將來作井欄。

留存千萬代，各結佛家緣。

盡意修功德，應無朽壞年。

同霑勝福者，超於彌勒前。

曼生撫零陵寺唐井文字為寄漚清貦

郭頻伽在《靈芬館詩話》：曼生為溧陽令，
余歲一訪之，下榻于其桑連理館署……邑多古跡
有零陵寺唐井闌銘——今名報恩寺其文曰：「維
唐元和六年歲次辛卯……同超於彌勒前，凡九十
二字，筆畫道勁，有顏柳家法，澄觀亦詩僧，昌
黎所謂道人澄觀名藉藉者也……」本壺銘在所有
曼生壺中（到目前為止）刻字最多且筆劃最工
整，應是撫碑的關係，較少隨意信筆之劃，可與
〈孫夫人墓誌銘〉相呼應。雖是撫碑仍不脫曼生
筆畫特性，由左下向右上傾斜。寄漚者為奚岡之

高弟趙錦；錢唐人工山水（《蜨隱園書畫雜
綴》）。《墨林今話》：趙寄鷗景，仁和人，少從
奚鐵生游，山水亦超妙（墨林今話作名景字寄鷗）
奚岡與黃易為總角之交，友誼甚篤且受黃易支
助，曼生受業於黃易，與奚岡論藝頗頻。《紅豆
樹館書畫記》：「自壬子（乾隆57年）後余與蒙
道士（奚岡）過從最密，頗聞六法緒錄，不以拙
劣相棄也……。庚申（嘉慶5年）三月陳鴻壽記
於武林節院」，嘉慶2年曼生題錢恬齋〈王元章萬
玉圖〉：「我昔蘊槎枒，畫理商老鐵（奚岡）…
…」⁽⁵⁻¹⁵⁾，瞿中溶云：「蒙道士為予友曼生至
交。」⁽⁵⁻¹⁶⁾曼生送壺給趙錦，屬合理的邏輯，何
況曼生與趙錦同為錢唐人。曼生為奚岡刻「崧庵
侍者」、「奚岡啟事」二印，亦證明彼此間之來
往，無論是底印、筆跡、贈受二者之關係均與事
實、環境吻合。

如果將壺口、嘴、把去之，壺面如同一塊碑
版，一筆一畫，均深烙壺面，此乃曼壺特色。底
印「阿曼陀室」，合乎曼生刻印的刀法、切刀生
辣，尤以曼字的「額頭紋」二道橫劃縐紋，最能
顯現曼生冶印的特色。

既是真品，則其印款、筆跡、土胎、壺形，
自當為典範，以為辨偽的依據。曼生於嘉慶18年
訂竣《溧陽縣志》，卷三「唐井東門外報思寺，

〔註5-15〕《種榆僊館詩鈔》

〔註5-16〕《紅豆樹館書畫記》

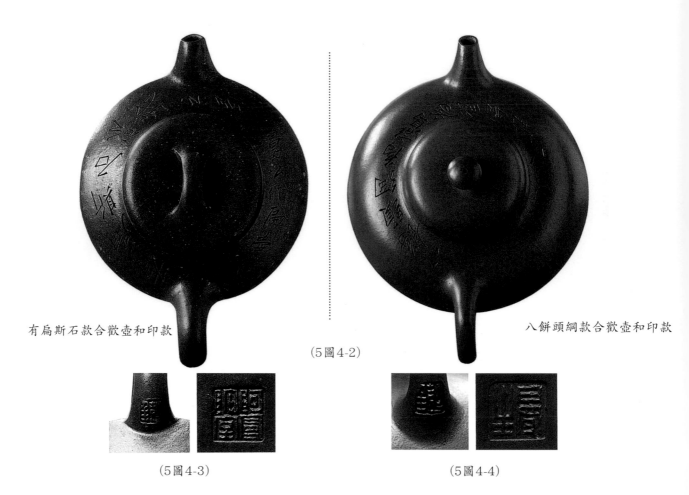

有扁斯石款合歡壺和印款

八餅頭綱款合歡壺和印款

(5圖4-2)

(5圖4-3)

(5圖4-4)

井欄刻云維唐元和……此乃守代事」，將古蹟溶於壺內。國山碑亦然。曼生題趙北嵐（曾）國山碑亭圖，圖為太蒼王子若作：「…自來瀨上恣蒐輯…湘簾著地初放衙，陶壺新試陽羨茶，為君作歌書卷尾，低頭古墨慚秋蛇。」

「陶壺新試陽羨茶」說明新製陶壺的事實，此壺作於曼生宰溧陽（嘉慶16年3月29日以後）時。嘉慶19年（甲戌，1814）秋天，頻伽訪溧陽作〈零陵寺唐井歌〉：「新秋訪古城東寺，有物磊磈留牆隅。苔皴蘚蝕風雨剝，尚睹文字存模糊。元和六年歲辛卯，…昔何鄭重今何蕪。我來班草偕客坐，久旱渴欲吞江湖。且分一杓供茗戰，已備石銚支甂爐。」（《靈芬館詩》〈四集卷七〉）此年大旱，曼生廣造井欄壺，有祈雨求水的用意，至今才有一款多壺的情形。

另二款合歡壺(5圖4-2)，一為「八餅頭綱，為鸞為翟，得雌者昌，曼生銘」，底印「曼生」把蓋「彭年」(5圖4-4)。一為「有扁斯石，砭我之渴，曼公作扁壺銘」，底蓋「阿曼陀室」，把蓋「彭年」(5圖4-3)，此二款壺銘雖無井欄壺筆劃之工整，仍顯現曼生筆跡的特色，書法風格與井欄壺最為接近，底印「曼生」亦符合曼生切刀法—「鏤冰削至手」。有扁斯石款「彭年」印與八餅頭綱款「彭年」印風格一致，卻是不同的二顆印。

合歡壺為曼生喜好的壺形之一，除上述二款外，尚有「是茶僊勝歡伯，君子以鐲忿養德」。《種榆僊館詩鈔》詠〈合歡蘭〉：「肯將鐲忿讓青棠，好夢徵成有國香，自結同心開笑靨，故教入室惹歡腸……」，另〈清明前一日集第一樓〉詩亦有「懊儂誰復歌，歡伯（酒）劇可聘」句。

曼壺中，壺面寫「曼公銘」、「曼翁銘」、「曼生銘」都曾蓋「阿曼陀室」、「曼生」印。可見二印並行蓋記於壺。

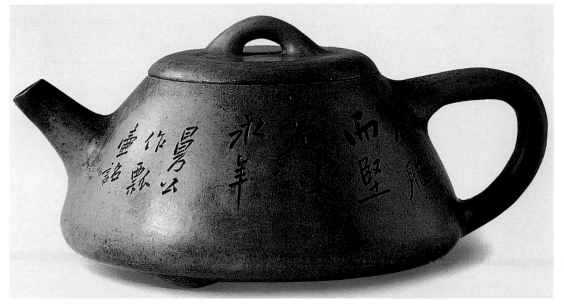

五、石瓢壺：

壺圍：高75mm　口徑68mm

印款：底印　阿曼陀室　把印　彭年

壺銘：不肥而堅是以永年，曼公作瓢壺銘

　　從孫夫人墓誌銘(5-17)中，均可看出「不、而、是以永年、作」(5圖5-1)，這些字的寫法與筆性均為一致，此為曼生壺標準格式之一。圖章「阿曼陀室」的風格亦符合曼生篆刻切刀法的特徵。整個壺面，看似一塊碑版，每一個字如同鑿刻，深深「烙」在壺面，經百世，依然英挺勁拔，無摩崖碑拓之功者，斷無此筆勁。

　　《名人翰札墨蹟》曼生致吉甫（陳逵）書：「......壽今歲兩番添丁（三子寶恆出世，兒子亦添丁）差可博笑.......世愚兄陳鴻壽，10月15日（嘉慶20年）......」

　　凡刻「曼公」銘的壺，可推斷為嘉慶21年（丙子）後的作品。「不肥而堅」象徵青松勁拔，棲石飲露，恆古不摧，為人亦要清淡寡欲，才能樂享天年。同時亦自喻，清癯的身體，不貪不求，如清松勁柏。不與俗流。

（5圖5-1）　孫夫人墓誌銘

〔註5-17〕見《中國墨跡經典大全》

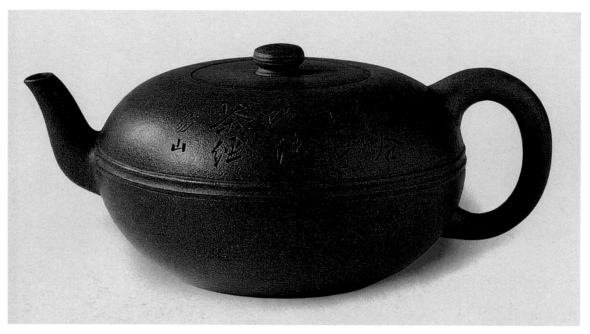

六、鈿合壺：

壺圍：高65mm　口徑52mm

印款：底印　　阿曼陀室

把印　彭年

壺銘：鈿合丁寧改注茶經　笤山

　　壺上字跡皆曼生筆法(5圖6-1.2.4.5)，笤山為訂
壺者，非笤山所創之銘。

　　清中期，字號笤山者有三人；申笤山
（甫），早歲久客浙江衢州西安縣，歿於乾隆59
年。汪蛟門的外甥程笤山文正。二者均見於《廣
陵詩事》，

　　《清儀閣所藏古器物文》：「新錢大布范，
嘉善閔笤山會禮，以大錢五百買於河南禹州，癸
末（道光3年，1823）歸于余，值銀六餅。大布
范昔見金硯耘所藏珍於球圖，今得之洵古緣也。
道光六年丙戌十一月九日叔未張廷濟。」

　　以時、地、人來論；閔笤山（會禮）最洽
合，是嘉善人，與癡壺的張廷濟，同具癡古之
癖，且均活躍於嘉道時期。張廷濟、吳騫與曼生
皆為金石交。

(5圖6-1)　取自
《陳鴻壽の書法》

(5圖6-3)閔笤山印

(5圖6-2)　取自
《中國墨跡經典大全》

閔笏山除了訂壺外，亦訂製紫砂茶葉罐，足見其對紫砂的愛好。唐人工藝出版黃健亮主編的《荊溪紫砂器》209頁上圖的紫砂茶葉罐，蓋頂有「閔」字圓章「笏山」方章(5圖6-3)即為其所訂製。

　　此壺誠如靜觀堂主人所言：「把『阿曼陀室』看成一個商號，而壺底鈐『阿曼陀室』印蓋內或把梢鈐『彭年』小章，就成了這個商號所出產品的正字標記。」(5-18)除閔笏山外，阿曼陀室尚代理他人訂製壺。

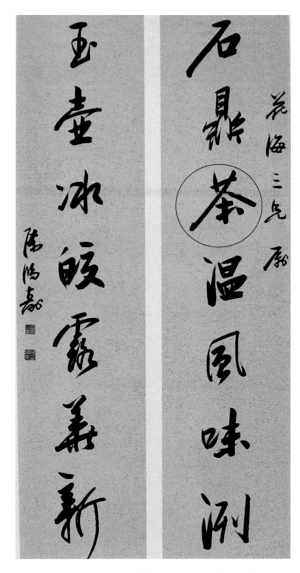

(5圖6-5)　取自《中國墨跡經典大全》

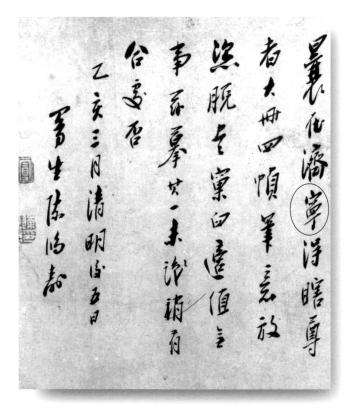

(5圖6-4)　取自《陳鴻壽の書法》

〔註5-18〕　《宜興古陶器鑑賞》—明清紫砂器真貌探微

七、半月瓦當壺

壺圍：高74mm　口徑：43mm

印款：把　彭年　底：阿曼陀室

壺銘：不求其全　逎能延年

　　　飲之甘泉　曼生銘

　　整篇文字均由左下向右上傾斜，從「不、其、年、泉、之、生、銘」^(5圖7-1A)與〈孫夫人墓誌銘〉^(4圖3-5)筆法相同。二玄社出版《陳鴻壽の書法》書箋^(5圖7-3)及臨張樗寮帖^(5圖7-4)中有：「不能、全、其、年、飲」等字，相互比較，可多一層的認識。

　　此為曼生銘、曼生刻的標準器。從壺銘文義上，不強求十全十美，壓力自然減少，看淡人間不如意事，縱使不把壺泡茶，亦足以延年益壽。本壺「延年」圖案取材，自西安漢城遺址的瓦當圖案^(5圖7-2)與飛鴻延年壺構思相同。

　　上海博物館所藏延年瓦當壺，正面刻板印「延年」圖案，背面刻「不求其全逎能延年飲之甘泉，春蘿清玩，曼生銘第二千六百十一壺」，春蘿為沈容的字號與曼生屬表兄弟關係，由此可

證曼生製壺甚多是事實。沈氏曾為頻伽畫靈芬館第二圖，為陳文述司刑席。此壺銘為曼生自銘自刻的典型代表，殊為難得。

（5圖7-2）　延年瓦當《中國古代瓦當圖典》

（5圖7-1A）　半月瓦當壺　取自《宜興紫砂珍賞》

（5圖7-1B）

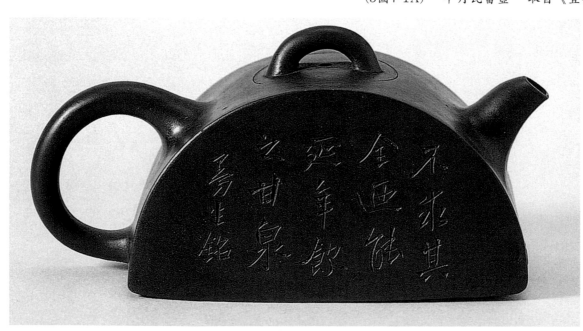

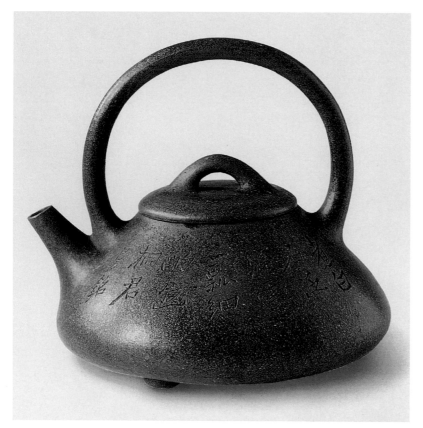

(5圖8-1)石瓢提樑壺

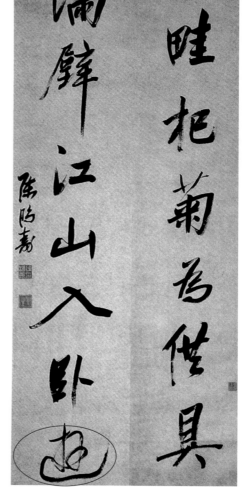

(5圖8-2) 曼生對聯(中國嘉德97'春拍)

八、石瓢提樑壺

壺圍：高110mm　口徑57mm

印款：底印　阿曼陀室　蓋印　彭年

壺銘：煮白石，泛綠雲，
　　　一瓢細酌邀桐君。曼銘(5圖8-1.6)

　　北京翰海拍賣七言行書對聯（立軸、水墨、紙本）(5圖8-2)鈐印：陳印鴻壽、曼生。聯句：「一畦杞菊為供具，滿壁江山入臥遊，其中「遊」字的寫法與壺銘「邀」的部首寫法完全一致，在《孫夫人墓誌銘》(4圖3-5)中：「白、君、石、雲、銘」等字，皆出現5次，雲字出現3次更可相互比較。蓋印「彭年」、底印「阿曼陀室」、曼銘，為一般品評是否為「曼壺」的基本條件，此

壺可為標準器代表之一。底印「阿曼陀室」印款，即為曼生篆刻風格，生辣不羈。此壺(5圖8-1)與三腳把石瓢提樑壺銘(5圖8-5)相同，字跡不同，是頻迦的筆跡(5圖8-3.7)，橫筆托長呈現屋漏痕，造成似斷非斷的感覺。曼生筆畫(5圖8-2.6)則無此現象，每一筆筆痕從頭到尾深度變化小，無斷筆。兩者，可從「邀」、「瓢」二字看出相異之處，曼生字左下往右上斜梯形，頻伽則無。

　　此壺經同光時期，提把由三叉上提把，經王東石改造成三叉懸於壺右側握把(5圖8-4)。壺嘴改為側彎。此為王東石攀仿曼生壺的佐證。

茶甘半日如新啜
墨訥移時不再磨

曉山一兄屬

後翁郘麐

(5圖8-3) 頻伽書法

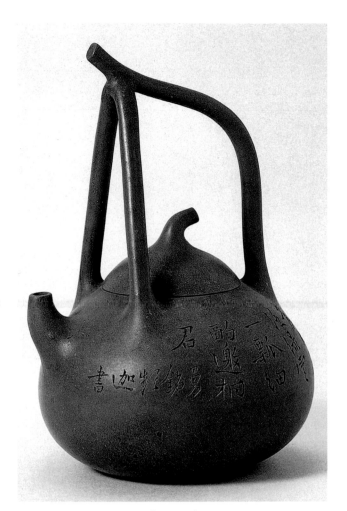

(5圖8-5)

(5圖8-6) 曼生銘刻的筆跡

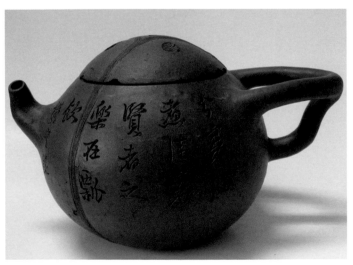

(5圖8-4) 王東石製橫雲款瓢瓜壺

(5圖8-7) 頻伽銘刻的筆跡

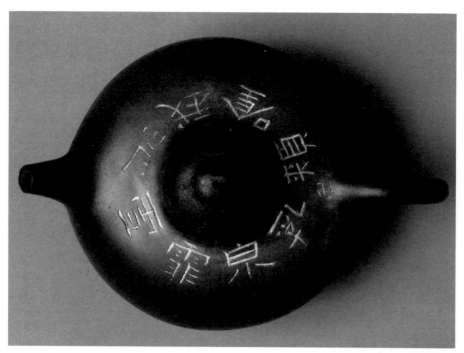

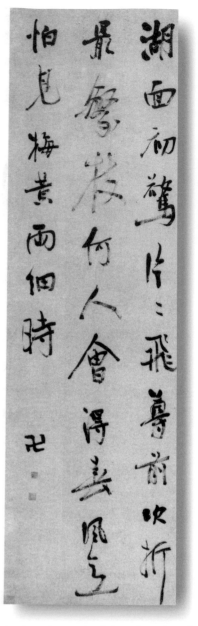

九、乳鼎壺

壺銘：乳泉飛雪沁我吟頰　　卍

底印：曼生　把印：彭年

《春在堂集》釋〈卍字出古錢〉：「元吾邱衍
學古篇云：泉志聞有泉文近千道者，可以廣見
卍，此字人謂萬字，乃出古錢，不見此書終不知
也。按所謂泉志者，惜不言何人所著，所謂古錢
者亦未言為何代錢也。」「法苑珠林敘：佛之初
生，云開卍字於胸前，躡千輪於足下。又占相部
云：如來常於胸前自然卍字，大人相者，乃往古
世蠲除穢濁不善行。故不知古來本有卍字，而佛
胸像之邪抑此字本出於佛胸也」

　曼壺中，不寫「曼生銘」，以「卍」字為代
表，目前僅此壺。從行書蘇軾詩幅，「湖面初驚
片片飛……」(5圖9-1)，上有「卍」字，蓋有「曼
公」「陳頌」二章，壺上「卍」與書軸上「卍」

(5圖9-1)　取自《陳鴻壽の書法》

字由左向右斜，斜度相同。

　壺銘「霏、雪」二字的「雨」部，寫法不
一，可見曼生書法的活潑性，雪字的「雨」部，
參考嘉慶7年（壬戌，1802）夏天曼生書「江上
誰家吹篷聲，月明霜白不堪聽，孤舟萬里瀟湘
客，一夜歸心滿洞庭」(5圖9-3)。另「泉、沁」二
字可與書軸的「白、心」相同，「沁」字也可與
書軸的「篷、庭」相較。

從陳鴻壽的「奇才絕學盧王並妙，清詞麗句顏謝齊名」(5圖9-2)軸中的「顏」與壺銘的「頰」，二字的「頁」寫法相同。

壺銘與三幅曼生書軸相比對，同為曼生字跡風格，此壺銘刻可作為曼生壺的隸書樣本之一。

壺底印「曼生」、把印「彭年」雖不甚清楚，仍可看出曼生篆刻風格。可與前面章節比對。

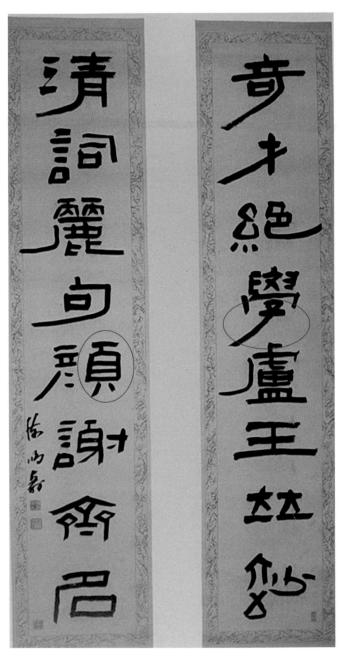

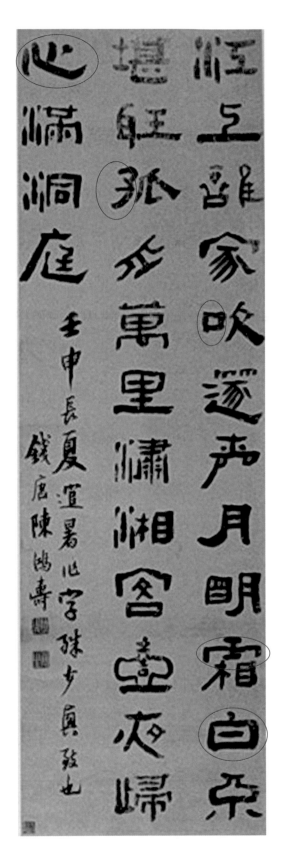

(5圖9-2)　取自《近代中國書畫》

(5圖9-3)　取自2002天津秋拍

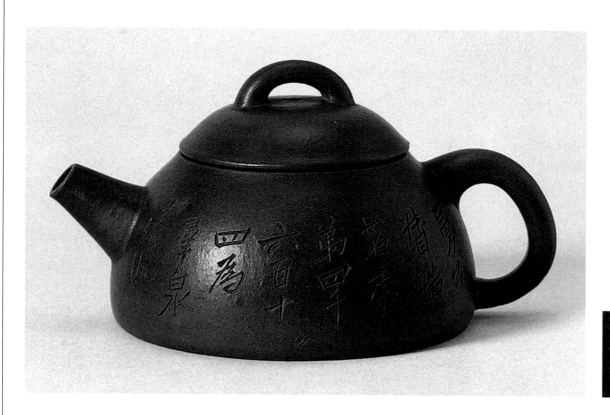

十、弟四千六百十四壺

高：86mm　口徑：79mm

壺銘：曼公督造茗壺第四千六百十四

　　　為犀泉清玩

底印：阿曼陀室　　把印：彭年

《陽羨砂壺考》：「鄧秋梅砂壺全形拓本刊紫砂大壺一具，腹鐫『曼公督造茗壺弟四千六百十四為犀泉清玩』共十八字，底有『阿曼陀室』章，把下有『彭年』小章。」(5圖10-1)砂壺考下卷又云「見神州國光社砂壺集拓」(5-19)。

曼生做多少壺？眾說紛紜，目前最早記載是曼生竹節壺，萬泉款，刻款鼎銘：單吳生作羊豆用享(5-20)。西元1986年，此壺於出土於湖北宜昌候補道王玷山墓，經考證推斷最晚為嘉慶8年（見本章第三單元）。

犀泉，高日濬的字號錢塘人，為陳曼生的小舅子。《I-Hsing Stone Ware》書裡「高犀泉Kao？-chuan probably kao shuang chuan」(5-21)，疑高犀泉為高爽泉。高爽泉；原名高塏，爽泉為字號，與曼生同為阮元幕賓，校訂金石文字、碑版。二人同是錢塘人，與犀泉屬同族關係。犀泉，14歲就住曼生家（石經樓）。二玄社出版《陳鴻壽の篆刻叢刊》有「日濬‧彥之氏」印邊款刻有「癸丑（乾隆58年）仿漢人法作面面印，曼生并記於石經樓中為壽弟作」，嘉慶七年（壬戌）曼生赴廣東任實習知縣才分開，嘉慶16年，曼生移任溧陽又同在一起。曼生贈壺予小舅子，毋庸置疑。

從書法筆跡的觀點上來看，與〈孫夫人的墓誌銘〉(5圖10-3)筆跡相同，尤其是「督」、「弟」、「四」、「六」、「十」、「為」等字寫法一致，確為曼生筆跡。「阿曼陀室」、「彭年」的章款與唐井欄壺相同，唯一讓人懷疑是不符合曼生個性，曼生是個「大事不胡塗，小事厭煩數」(5-22)的人，只有乙亥雙連理館壺、延年半瓦壺及本壺

〔註5-19〕　見宜興陶器圖譜，詹勳華編著
〔註5-20〕　見《紫玉金砂》53期：「紫砂古韻重見天日（上）」
〔註5-21〕　《I-Hsing Stone Ware》40頁
〔註5-22〕　《種榆仙館詩鈔》自題39歲小像詩

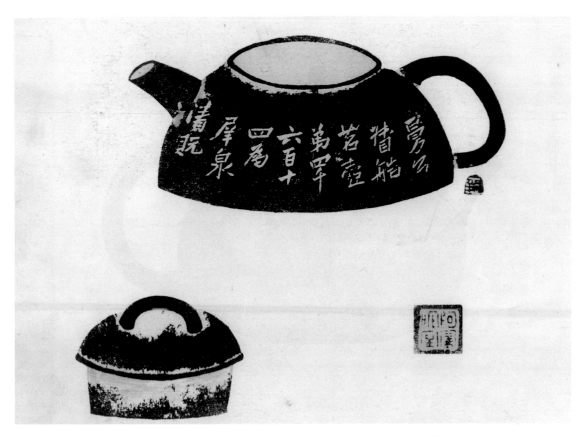

（5圖10-1）　取自砂壺圖考拓片《宜興陶器圖譜》

有編號（直至目前為止）。本壺筆跡為曼生所寫，乙亥桑連理館壺則非曼生筆跡，為何如此？合理的解釋是，嘉慶辛未（16）年到丙子（21）年，雖貴為縣令，由於荒歉，官府蠲免田賦，又辦賑災，私補三萬餘兩繳庫，需錢孔急(5-23)，只好拼命製壺賣壺，從書籍中可見同一壺銘有二、三把，如「水味甘，茶味苦，養生方勝鐘乳。」有贈外人，有僅刻銘，未刻贈者，表示同一壺款非僅一、二把而已。嘉慶22年後，改任河工向親友借貸的窘狀仍未改善。

在刻印、書畫方面，此期間均與他期相比，明顯增加（以現存有落年款者論），與其四處借貸，不如自力更生，以他的聲名，篆刻、銘壺、書畫均佳，勤勞些，不無小補。總比向人家舉債，還得致謝函：「破廨蒙煤米之貺，俾無啼饑矣。」來得舒服些(5-24)。

以此觀之；弟四千六百十四為犀泉清玩，或

許曼生有特別用意，表示那段期間，製壺太多太累了，有意讓小舅子知道他的苦處。至於真相「我佛無說」，唯曼生知矣。此壺為嘉慶21年以後的作品。

上海博物館藏所藏延年瓦當壺，正面刻板印「延年」，背面刻「不求其全迺能延年飲之甘泉，春蘿清玩，曼生銘第二千六百十一壺」，春蘿為沈容的字號與曼生屬表兄弟關係，曾為頻伽畫靈芬館第二圖。該壺是曼生親刻的筆跡，由此可證曼生製壺甚多是事實。

〈壺菊圖〉(5圖10-2)上題：「楊君彭年製茗壺得龔時遺法，而余又愛壺，余亦有製壺之癖，終未能如此壺之精妙者，圖之以俟同好之賞　西湖漁者陳鴻壽」。另一端書「茶已熟菊正開，賞秋人來不來，曼生」。圖中可看出曼生對此壺形特別偏愛，此〈壺菊圖〉無疑對本壺提供了最佳的「出生證明」。此壺的「阿曼陀室」、「彭年」印款和

〔註5-23〕　見《陳鴻壽の書法》書牘篇
〔註5-24〕　見《陳鴻壽の書法》書牘篇

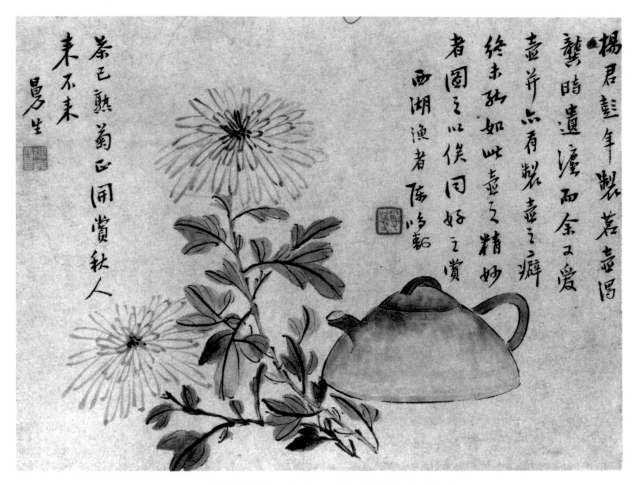

（5圖10-2）　取自二玄社《陳鴻壽の書法》

寄漚款井欄壺相同。如果此壺為仿壺，則寄
漚款的井欄壺亦是，若井欄為真壺，此壺何
以不真。不去研究曼生金石、書畫(5圖10-3.4)
和周遭生活關係，遽下判斷，恐將失真。數
字迷思，讓世人對本壺與1793號桑連理館壺
產生兩極評價。

(5圖10-3)　孫夫人墓誌銘

(5圖10-4)　取自二玄社《陳鴻壽の書法》

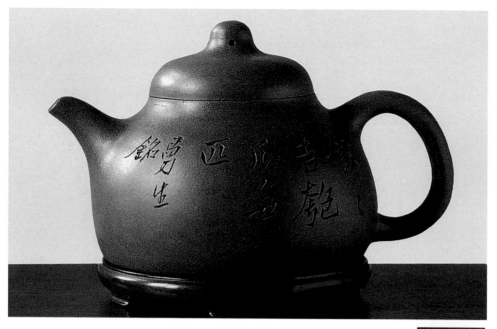

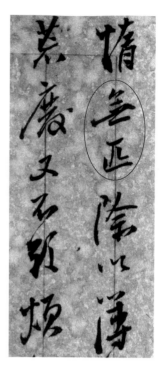

十一、匏瓜壺

壺圍：高90mm　口徑63mm

印款：底印　阿曼陀室　把印　彭年

壺銘：飲之吉匏瓜無匹　曼生銘

　　從「匏，飲」均見左大右小，使整個字如斜梯形之感，「匹」字（5圖11-1）與「吉」字均見《陳鴻壽の書法》（5圖11-3B.C），匏字與〈刺史大人信〉的瓟（5圖11-3A）字寫法，相互印證。「瓜」字見曼生的草書尺牘「公廨似在瓜州一江如衣帶」（5圖11-3D）。「無」（5圖11-1）字的寫法在〈〈雞冠花圖〉題跋「傍若無人」（5圖11-2），筆法相同。「飲、匏」的撇筆均見拖筆，但非一拖到底，見底後，再提筆，此為曼生筆法的特色。

　　匏瓜是一種庭院蔬果，隨手可得，非貴重的果菜。其隱喻「粗茶淡飯，菜根香」的意涵，應是本壺銘的正解。另為官久任一職為匏繫（5-25），曼生《一醉一陶然》印跋：「今一官匏繫，無復囊時豪興矣。」（5-26）《論語》〈陽貨〉：「吾豈匏

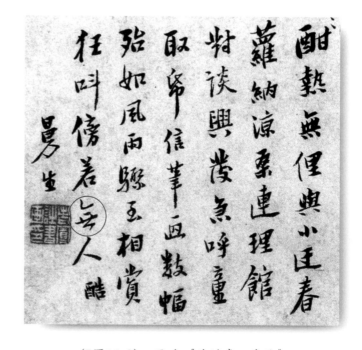

〔註5-25〕　《文選》曹植〈洛神賦〉：歎匏瓜之無匹，詠牽牛之獨處。

〔註5-26〕　見《七家印跋》

瓜也哉，焉能繫而不食」。王粲的〈登樓賦〉：
「懼匏瓜之徒懸兮，畏井渫之莫食」。曼生任溧陽
縣宰6年，蜚聲江南，捐升無錢，落寞的心情寄
託於壺銘，寧不感然。

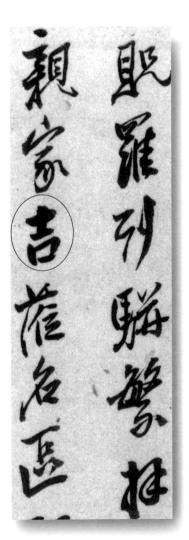

(5圖11-3A)
與刺史大人信 取自
《清代名人翰墨》

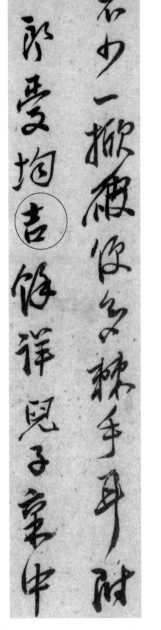

(5圖11-3B) 致許榕皋信
取自《陳鴻壽の書法》

(5圖11-3C) 致許榕皋信
取自《陳鴻壽の書法》

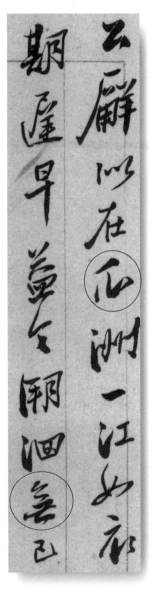

(5圖11-3D)
取自《陳鴻壽の書法》

89

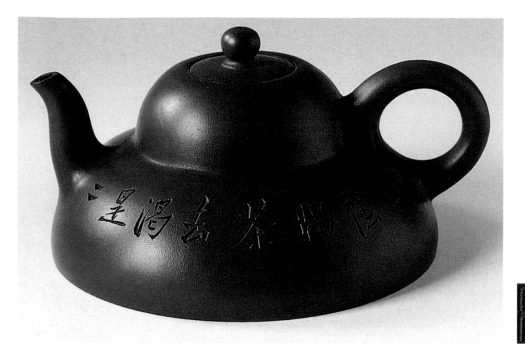

(5圖12-)若笠壺

十二、若笠壺(5圖12-1A.B)

高：78mm　口徑：32mm

印款：蓋印　彭年　底印　阿曼陀室

壺銘：笠蔭暍，茶去渴，是二是一，

　　　我佛無說　曼生銘

　　曼生銘中，「笠蔭暍，茶去渴，是二是一，我佛無說」最具禪意。笠在野日下擋烈陽，可以蔭暍，家中泡茶可以去渴，皆無異議，既是二者皆善，是二、是一何勞佛祖開釋。若場景互換，在烈日下泡茶，在家裡戴斗笠，多此一舉。那佛祖有說等於無說。有說、無說、是二、是一，佛祖不開釋，交由各自去體會。撇開神秀與慧能「菩提本無樹，明鏡亦非台」爭論，由每個人內在的感受，達到明心見性的境界。

　　曼生詩：「心中常繡佛，花下只吟詩」(5-27)，對佛學有深度信仰，從字號曼生、卍、種榆道人、曼陀羅館主，室齋名阿曼陀室，與方外交「釋嬾堂」（釋見初）來往，可見之。

　　將佛學，現實生活，壺形、壺銘，溶合為一，

(5圖12-3B)
取自二玄社
《陳鴻壽の書法》

(5圖12-2) 取自
〈孫夫人墓誌銘〉

(5圖12-3A)與孫古雲札
取自《中國墨跡經典大全》

〔註5-27〕　《種榆僊館詩鈔》

唯曼生有此才華。難怪吳大澂以未得曼壺，引為憾事(5-28)。

　　從〈孫夫人墓誌銘〉(5圖12-2)和二玄社出版《陳鴻壽の書法》(5圖12-3A.B)內書法字跡均可和壺銘相互對應，藉以瞭解曼生書跡的特色。

　　「說」字和孫古雲札(5圖12-3A)、「一、是」字與瀔筠書牘(5圖12-5A.C)筆跡相同。

　　此壺的「彭年」印蓋於壺腹底緣而非蓋於把下較為特殊。

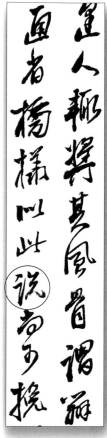

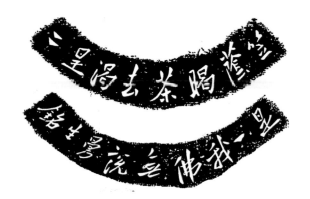

(5圖12-4A)　若笠壺銘拓

(5圖12-5A)取自《陳鴻壽の書法》

(5圖12-5B)取自《陳鴻壽の書法》

(5圖12-5C)取自《陳鴻壽の書法》

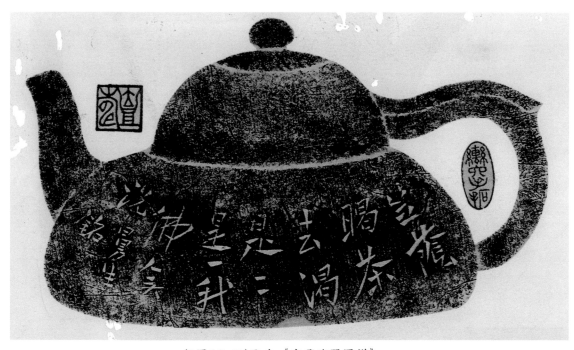

(5圖12-4B)取自《宜興陶器圖譜》

〔註5-28〕　《宜興陶器圖譜》P164頁

十三、方山子壺

把印： 彭年
底印： 阿曼陀室
壺銘：方山子玉川子君子
　　　之交淡如此曼生銘
反面銘：嘉慶丙子秋七月
　　　楊彭年造

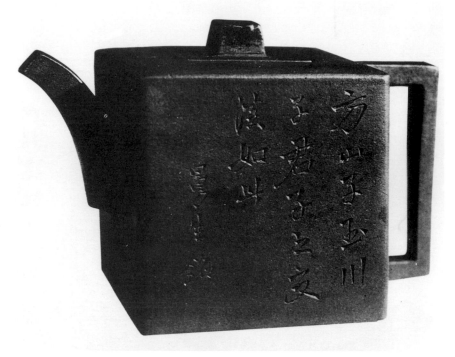

　　詹勳華編著《宜興陶器圖譜》
收有《砂壺圖考》：陳鴻壽白泥
方壺，碧山壺館藏。砂壺考云：
「碧山壺館藏牸砂方壺一具，左
鐫銘曰：方山子玉川子，君子之
交淡如此，曼生銘。右鐫款識
曰：嘉慶丙子秋七月楊彭年造」
_(5圖13-1)。丙子為嘉慶21（1816）
年，曼生尚在溧陽縣宰任內，此
壺印款與井欄壺同，銘文與曼生
書法風格一致，如與曼生書〈孫
夫人墓誌銘〉_(5圖13-3.4)，相較即
可辨別。

　　　此壺拓本，符合判斷曼生
壺造形、印款、書法_(5圖13-3～10)
風格一致，可為曼壺之範例。

　　壺拓背面刻字：「嘉慶丙子
秋七月楊彭年造」，為楊彭年的
筆跡，意味著曼生將離溧陽縣宰
前，楊彭年亦有自立品牌的打
算。判讀此拓版除確定其為曼生
壺外，間接地確立楊彭年的書法
風格，亦為此拓版最大的特色。
也為現代人批判「尊曼生卑陶工」
作事實的表白。

　　《宜興古陶器鑑賞》第190頁

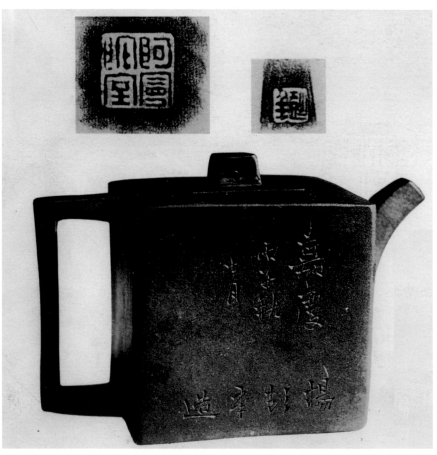

（5圖13-1）　方山子款方壺　取自《砂壺圖考》（《宜興陶器圖譜》）

（5圖13-2），刻的銘文相同，只差一字，此壺無
「銘」字，另一面無「楊彭年造」等字刻，壺底
的「阿曼陀室」印不同，兩者書法筆跡也不相
同，將兩者放在一起頗具研究價值，或許會帶給
讀者某些領悟。

　　宋朝，陳慥晚年隱於光黃間，不與世相
聞，人莫能識，見其所戴帽方聳而高，似古方山
冠，因稱之方山子。玉川子是研究茶經的唐朝詩
人盧全；嘗汲井泉煎煮，因以自號。曼生將二名
士結合在一起。以方壺來表達，處士雖隱，處世
有方，不隨俗阿諛。茶清於內，壺方於外，乃士
大夫潔身格言的隱喻。清香淡泊以明志，如此貼
壺佳句，無怪乎後世沿用不絕。

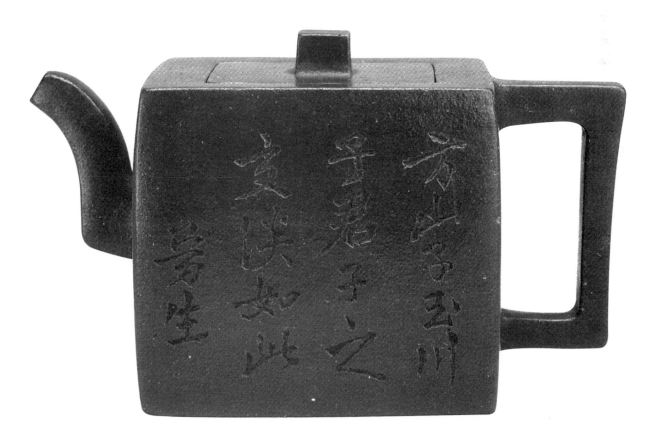

（5圖13-2）　方山子壺

德雅望不妄交際敬鄉知名之士如查伯
蔡陳勞生雲伯高弈泉至京師者皆主

靖公家孫評事府君長子也是時兩家皆貴
隆燕文靖以邊事駐節西川遣孫就婚京師

游龍羅雀異於崇朝此雖賢豪之士不
能無感慨游仰于其間而夫人始終
晬一節倚富貴於屏幛視車服如糞履
此其雅量高致有士君子之所致媿焉者

老禪方兀坐在大覺清淨中包匜
虛空生在心胸千古萬古皆屬前塵何晼
西作蒼蝴聲然晼之 耶 壽

(5圖13-3) 取自
〈孫夫人墓誌銘〉

(5圖13-4) 取自〈孫夫人墓志銘〉

(5圖13-5) 取自
上海工美99'秋拍

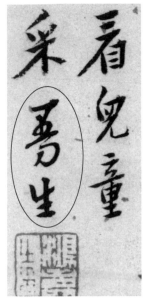

（5圖13-6取自
《陳鴻壽の書法》

（5圖13-7）取自
《中國真跡大觀》

（5圖13-9）　取自
《陳鴻壽の書法》

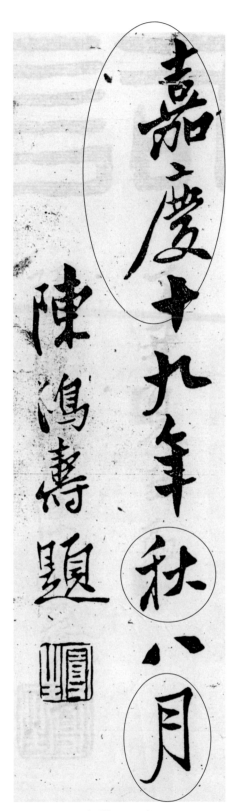

（5圖13-10）
《是程堂集》書面

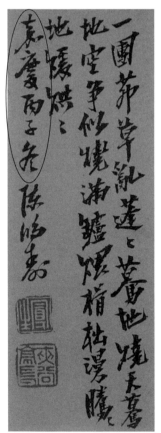

（5圖13-8）取自
《陳鴻壽花卉冊》Bo DA

95

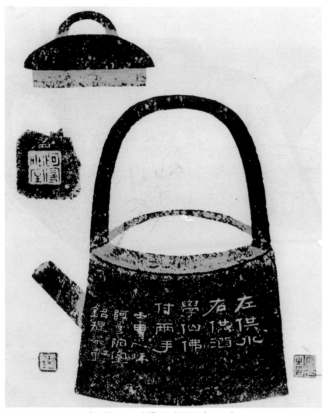

(5圖14-1)曼生提樑壺拓本

十四、曼生提樑壺

印款：把印　彭年　底印　阿曼陀室　眉
壺銘：左供水右供酒學仙學佛付兩手
　　　壬申之秋阿曼陀室銘提樑壺

《宜興陶器圖譜》收有〈鄧秋梅砂壺全形拓本〉，其銘：「左供水右供酒學仙學佛付兩手壬申（嘉慶17年，1812）之秋阿曼陀室銘提樑壺」(5圖14-1)，此壺製於曼生任溧陽縣宰的第二年，此年曼生作花卉圖冊十二開，楊君彭年製茗壺圖載於畫冊內，隔年（癸酉）4月20日汪小迂（鴻）為楊彭年作茗壺廿種畫圖作記。此壺可作為「阿曼陀室」壺初期之作。曼生身為縣宰不得營私，故以「阿曼陀室」為記號，以免遭人物議。

壺銘為曼壺隸書體(5圖14-2.3)的代表作，底印

(5圖14-2)許學范墓誌銘

96

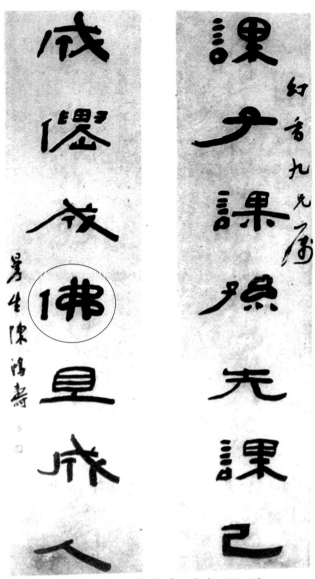

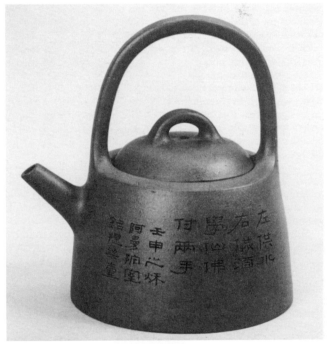

盧前見楊炯。已今陶氏作時壺，更遣水符調唐共，月團拜賜獲我求，雨前得到黴天倖，細思一事真少恩，甕邊棄置酒瓢瘦。」另一首〈贈沙壺者楊彭年〉：「其人有絕伎，於世必奇窮，物外崎崟意，手中搏捖工，茗柯皆實理，罷畫此遺風，能為坡公製，休將石銚同（周穜非端人東坡後嘗刻之）。」皆記於此年，可為此壺的時空作證，且頻伽較有記年的習慣，確為郭頻伽訂製。

當上縣宰不久的曼生，心境的開闊自然浮現於銘上，「左供水，右供酒，學仙學佛付兩手」，茶酒不歇，吟詠不綴，左右逢源。揮別了一件蔽裘穿30年的窮境(5-29)，也無「風雪滿驢背」(5-30)的辛酸。如其臨馬刑部書：「未到重陽落帽，已過七夕穿針，吳人一笑值千金，十里橫塘將近，水浸吳江塔影，風涼宋帝碑陰，醒時游賞醉時吟，不樂人生做甚。」(〈臨馬愈游石湖詞〉幅)

(5圖14-3)　對聯《明清書道圖說》

(5圖14-4)曼生提樑壺

「阿曼陀室」把印「彭年」，為嘉慶17年以後第一組紀年印款，可作後人辨偽的依據。

底印「阿曼陀室」上方蓋一「眉」字，是頻伽訂製之壺。郭頻伽，人稱郭白眉，其與曼生交早在嘉慶前。《靈芬館詩》四集卷五記載日期是辛未（16年，1811）11月至壬申（17年）8月，內文記載頻伽到溧陽作客吟詠之詞，有〈同人集桑連理館試陽羨茶疊前韻〉：「我生口腹寡所營，尚有一二惟酒茗……生平往往誤虛名，一笑真成畫地餅，此開紫筍本肩隨，王後

〔註5-29.30〕　《種榆僊館詩鈔》

97

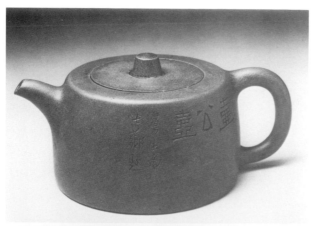

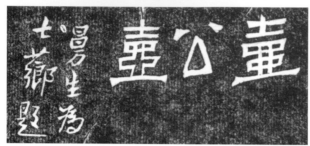

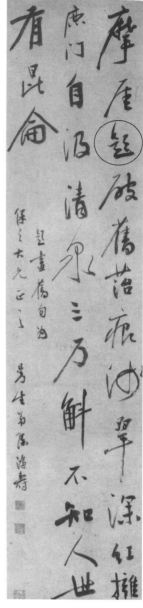

十五、壺公壺

高：85mm　寬：181mm

印：把印　彭年　　底印　阿曼陀室

銘：壺公壺　曼生為七薌題

　　改琦（1774－1829）〔伏廬書畫錄作（1774
－1828）〕字伯蘊，號香白，又號七薌，別號玉壺
外史，其先本西域人，家松江（今屬上海市）。幼
通敏，詩畫皆天授，工人物、佛像、士女，筆姿秀
逸，山水、花草，蘭竹小品，亦皆本之前人而運思
迥別。世以華嵒比之。嘗取蔣捷句繪少年聽雨圖，
題者甚眾。嘉慶21年（1816）作紅樓夢圖詠。著
玉壺山人集。卒年56，（一作55）。

　　嘉慶19年（甲戌，1814）6月後，七薌與錢叔
美造訪陳曼生於桑連理館。同為曼生完成〈桑連理
館主客圖〉，曼生題壺相送禮輕情意重。

　　壺公壺(5-31)，顧名思義是錢叔美（字壺公）
的壺，送的人是七薌，曼生只是題銘而已。事實

（5圖15-1）
曼生題老薑畫冊

（5圖15-2）
《陳鴻壽の書法》

上，不管題銘或製壺，均是曼生的「阿曼陀室」
作品。一把壺，將三人的感情溶在一起，如同
〈桑連理館主客圖〉，由多人完成的集體創作一
樣，此壺沒有華麗的詞句，卻包涵濃郁的友情。
壺上題銘可與曼生書法(5圖15-1.2)相較。

　　底印「阿曼陀室」把印「彭年」，字跡清
晰，刀法爽利，可為曼生壺印款標準範本之一。

[註5-31]　《頤道堂詩選》松壺子歌寄錢叔美：萬松飛翠香滿湖，碧雲四合壺公壺，壺中風景人間無，月華滿地濃陰鋪，松腴芳
潤松花細，松雲縹緲松霞麗，哦松蕭間飲松醉，撫松盤桓抱松睡，松間有樓亦有閣，松下有猿亦有鶴。前生應是費長房，不采華
芝採靈藥，三絕畫書詩一身，仙佛隱華陽客去，聽吹笙（君舊居陶谷）嵩嶽人來，譚貨畚（近客中州）水壺貯花，留遠馨玉壺買春，觴
酒星松壺祇傍，青山青中央明鏡環，蒼屏如花玉女嬌，媌婷飛來胡蜨花，冥冥他年我亦壺中住，來向松根斸茯苓。
　　庚信《庚子山集》：〈小園賦〉若夫一枝之中，巢父得安巢之所，一壺之中壺公有容身之地。故壺公壺即神仙之地。

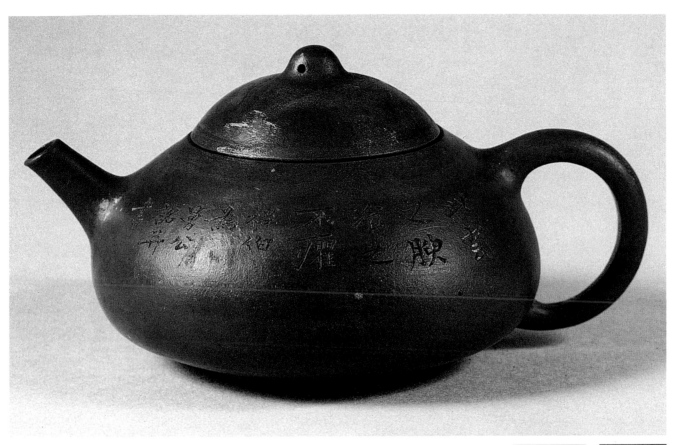

(5圖16-1A)

十六、橫雲壺^(5圖16-1A.)

壺圍：高78mm　口徑56mm

印款：底印　阿曼陀室

銘款：此雲之腴，飲之不癯

　　　祥伯為曼公諾并書^(5圖16-1B.)

　　從文義上解釋，壺像一團豐滿的雲朵，飲之不瘦。此銘為郭頻伽字體且為頻伽自創銘文，載於《靈芬館全集》內。銘由郭頻伽代撰代書。

　　嘉慶19年仲冬曼生寫信給兒親家榕皋信中「……小孫女聰穎可喜，明春夏間，當有抱孫之望……」⁽⁵⁻³²⁾，嘉慶20年5月25日：「令愛產後，體中亦時有不適。其意恐貽兩老憂，似有諱疾忌醫之意。然此正是喫緊關頭，調理為第一要

(5圖16-1B)

〔註5-32〕見《陳鴻壽の書法》與榕皋書。

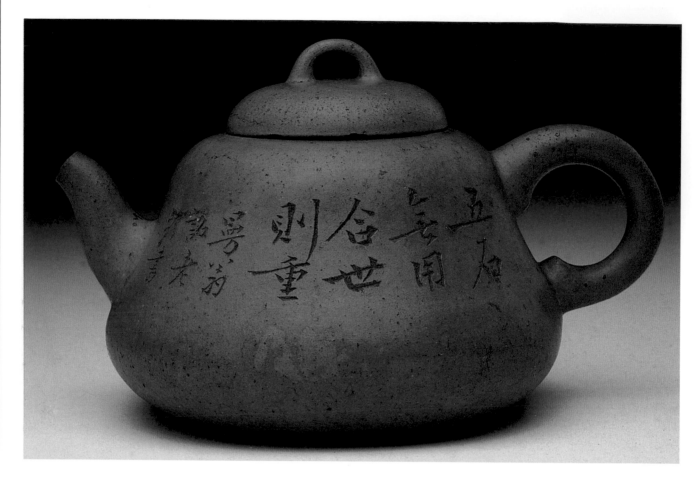

(5圖17)　瓜形壺

十七、瓜形壺 (5圖17)

壺銘：五石無用合世則重

曼翁詺老頻書

義。三索得男、正未為遲…得孫女之後十日，李妾獲舉一雄…」(5-33) 10月15日與吉圃信：「壽今歲兩番添丁差可博笑，餘不足云…」(5-34)。

　　嘉慶22年8月，頻伽來袁江會曼生賀五十壽。詩三首之一：「去年（嘉慶21）徂暑時，訪君於洮湖。樂飲過旬朔，…君少我一歲，八月縣桑弧。嘉藕眉亦齊，兒孫趨扶扶(5-35)。延年與益壽，金石羅荼鋪。我詩不足報，託意或眾殊。弦為房中曲，差勝吹齊竽。」(5-36) 曼生得孫後，21年始稱曼公，此壺係嘉慶21年以後作品。

　　頻伽自稱「老頻」，稱曼生為曼翁，壺銘部份採描邊刻法，迥異於前，應是嘉慶晚年，甚或曼生過世後的作品（頻伽於道光11年卒）。

　　《抱朴子》〈金丹〉：「五石者，丹砂、雄黃、白礬、曾青、慈石也。」《史記》〈扁鵲倉公傳〉論曰：「中熱不溲者，不可服五石」，壺為五石所塑成，不能治中熱不溲者，若加水泡茶飲之，自能解熱利溲，為世人所器重。頻伽文學素養深湛，甚得曼生倚重，其題壺銘脫俗無匹。

〔註5-33〕　見《陳鴻壽の書法》與榕皋書。另《靈芬館全集》記載為龍鳳胎一男一女。
〔註5-34〕　《名人翰札墨蹟》
〔註5-35〕　嘉慶21年5月25日大兒子寶善生第二個女孩，同年10月15日前獲孫。是否為寶善所生？抑或二兒子寶成所生？尚待考證。
〔註5-36〕　《靈芬館詩》〈四集卷十〉

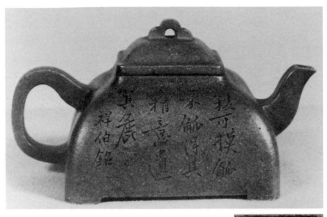

(5圖18)　頻伽銘觚稜壺

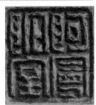

十八、觚稜壺^(5圖18)

銘曰：稜可摸觚不觚，得其精意遺其毷

　　　　　　祥伯銘

　　觚稜乃瓦脊成方角稜瓣之形，其稜成圓觚狀，不以尖角傷人。引用明朝王世貞撰《觚不觚錄》自序：稱孔子言觚不觚，觚哉！觚哉，傷觚之非復其舊。引申今非昔比，只要了解其精意所在，把好的留下來足矣。

　　以上三壺皆頻伽字跡可與其書法^(5圖18-1)對照。

　　此銘為頻伽壺銘字跡典型代表。

(5圖18-1)　　頻迦書法

101

十九、寒玉壺

壺銘：一枝兩枝翠蛟影，千點萬點春煙痕。
　　　忽憶西溪深雪裡，櫓聲伊軋到柴門。
　　　　　壺公戲題丙子二月 叔美為曇如作
把蓋：彭年

壺面一刻梅花，似半瓦延年壺。杭州門才之盛，有錢氏和許氏兩家。錢嶼沙（琦）與曼生岳祖父願圃（高瀛洲）為舊交，其子錢林、錢杜和曼生私交甚篤。許氏家族中；許青士（乃濟）、許乃普、許乃釗，尤以青士時相往來，且許家也是曼生的姻家（小曼妻許宜芳為許乃大之女）。

錢杜（1764-1845），初名榆字叔枚，更名杜，字叔美，號松壺小隱，亦號松壺、壺公，錢唐人。官主事，性閑曠瀟灑拔俗，好遊足跡遍天下，工詩宗岑韋。善書畫，書摹褚虞。

〈桑連理館主客圖後記〉：「主客圖始於甲戌（嘉慶19年，1814）六月，時方作粉本，先為述其略，越歲乙亥（嘉慶20年，1815）三月重過瀨上（溧陽），則煙墨菉鋪粲然大備。蓋余去後，適錢君叔美，改君伯韞（琦）同客桑連理館，與汪君小迂點筆其成……」。改七薌（琦）畫《紅樓夢圖詠》錢叔美參與題詠，錢氏以《紅樓夢》男主角賈寶玉之名改為寒玉壺，可見當時《紅樓夢》之盛行。

錢杜詠〈南湖秋思〉寄曼生：「疏柳長橋七里塘，紅衣搖落有微霜，不須更畫南湖水，烏臼林邊舊草堂」。[5-37]

乙亥深秋，曼生與錢叔美夜坐論畫，因擬梅壑老人意作山水一幅，上題李竹懶云：畫成未擬將人去，茶熟香溫且自看，適容齋仁弟（周爾墉）書來索畫，姑以持贈，不足發笑。丙子（嘉慶21年，1816）三月陳鴻壽又書（《中商盛佳拍賣》畫軸），此年秋天，錢氏在曼生齋中讀《鐵生自書詩冊》悵然題此（時丙子立秋日）：「黃鶴白雲飛已殘，松風宿草墓門寒，故人收得遺詩，風雨秋堂忍淚看」[5-38]。

從嘉慶19（甲戌，1914）年到21（丙子，1816）年，錢叔美在桑連理館走動頻繁，此壺製作時間在丙子二月，值錢氏客桑連理館時期，此年正是曼生在溧陽連任滿六年，必須離職他就製壺留念，特別紀年，錢氏也在此時製壺送其妹留念。壺未蓋「阿曼陀室」印，亦應以「阿曼陀室」壺視之。此壺出自於桑連理館，同時印證「阿曼陀室」為他人代製壺是事實。

寒玉壺不僅壺中有畫，話中亦有話，壺公「戲」而不「謔」，將西湖的美景溶於壺面。湖邊的梅花架構在空闊的湖面上，「叔美為曇如（錢杜之堂妹錢林的字號）[5-39]」橫寫，似成一條土坡，「作」字寫成像水坡邊的一葉小舟，構成一幅完整的畫面，確為砂壺中難得的佳作。

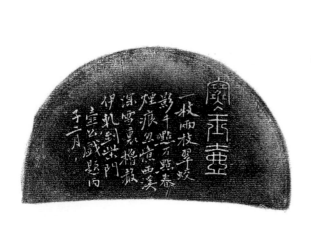 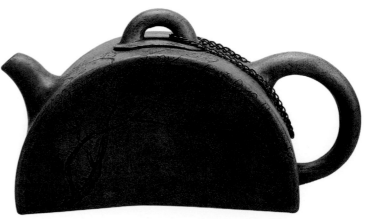

〔註5-37.38〕 《松壺畫贅》
〔註5-39〕 《清代閨閣詩人徵略》：錢林字曇如浙江錢塘人；福建布政使琦女，巡檢汪瑚室，曇如生時，家中夢有巖大將軍來及墜地，娟好妍靜，兆乃大奇《隨園詩話》。與諸兄謝菴金粟、松壺以文學相尚，金粟初名福林後改名林入翰林也《西泠閨詠》。《墨香居畫識》：閨秀錢林為湘純方伯少女，歸汪氏。從玉魚學為花卉，從松壺學為詩，頗得兩兄之雋美，嘗集武林諸閨秀為詩畫會，于西湖之寶石山莊。

陸

曼壺待徵錄

六、曼壺待徵錄

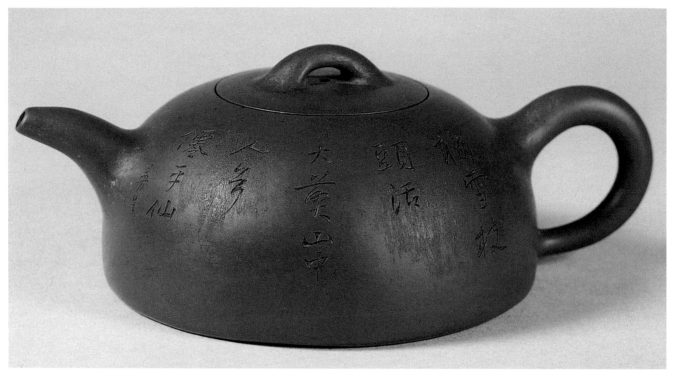

（6圖1-1）　半瓜壺

一、半瓜壺^(6圖1-1.3)

高：72mm　口徑：67mm

印款：底印　陳曼生製

蓋印：彭年壺

壺銘：梅雪枝頭活火煎，

　　　山中人兮儶乎？仙！ 曼生^(6圖1-3)

吳昌碩生於道光24年，卒於民國16年（1844-1927）初名俊、俊卿、字昌碩，出生前4年，中英鴉片戰爆發，道光30年（1850），太平天國興起，咸豐10年（1860），太平軍入浙，17歲的他四處避峰火，到21歲才回家鄉。光緒9年（1883）認識任伯年於上海，成為莫逆之交。光

緒13年（1887）與徐三庚同觀陳鴻壽為江文叔刻「江郎山館」印。光緒12年（1890）識金石家吳大澂，得觀吳大澂收藏，光緒20年（1894）中日甲午戰爭，參佐吳大澂戎幕。光緒23～24年（1897-1898），皆在宜興任職，光緒30年（1904）夏和篆刻家葉品三、丁輔之、吳石潛（隱）、王福厂等成立西冷印社，民國2年（1913）公推其為社長。為近代的篆刻書畫家。

吳昌碩書法^(6圖1-7.8.9.12)初學鍾太傅，繼臨石鼓文，用筆結體不拘成法，中鋒渾厚力透紙背。吳氏曾自題：「余學篆好臨《石鼓》，數十載從事於此，一日有一日之境界。」諸宗元於《吳昌碩小傳》中稱：「書則篆法《獵碣》而略參己

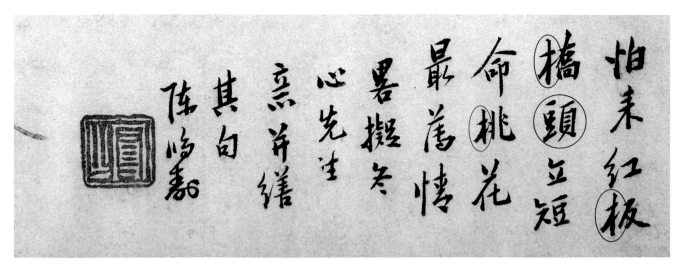

（6圖1-2）　陳曼生花卉冊

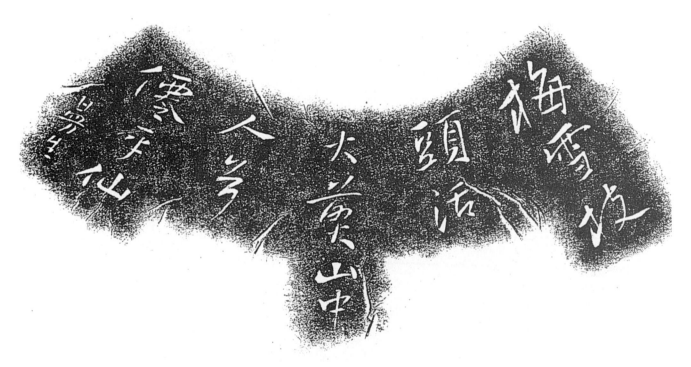

（6圖1-3）　半瓜壺銘

意；雖隸、真、狂草、卒以篆籀法出之。」在隸書方面，亦師《開通褒斜道》及秦漢碑石。陳曼生書法（6圖1-2.11.13.14）初臨《聖教座位帖》（6-1）再臨《開通褒斜道》，幾得其神駿。曼生贈舫齋老夫子的扇面書：「米海嶽書無垂不縮，無往不收，此八字真言無等之咒也，然須結字得勢，海嶽自謂集古字蓋於結字，最留意晚始自出新意

耳」（6-2），《愛日吟廬書畫續錄》：「曼生書懸腕，中鋒得力在空際盤旋，故著墨處如泰山壓卵、結體儘險，終歸穩妥，蓋由筆力勝也」，《甌缽羅室書畫過目考》：「筆意高古，書味盎然，曼生之於篆隸師古而不泥古，自為創格，宜其歷久而愈重之。」吳昌碩和曼生書法共同點皆有左下向右上傾斜，且效法自然曠達。二者因師法不同，其差異則

〔註6-1〕　郭麐著曼生存印記《靈芬館全集》
〔註6-2〕　《承訓堂藏扇面書畫》

可由二者書法中比較得知，曼生書法有重左輕右的現象(6圖1-2)，吳昌碩則無。吳氏書體偏向線條圓暢流利，曼生行書取法顏平原、黃山谷，筆致放蕩爽健、古雅精嚴，以姿肆的「天趣」取勝。為二者不同之處。

在篆刻方面，曼生用切刀法(6圖1-15A.B.C)，以刀鋒畫破石頭，呈現自然剝落的蒼紋，講究生辣、重神理意氣，吳昌碩初學浙派，繼探皖派鄧石如、吳讓之印法，即注重筆法，如同毛筆書於紙上的墨韻。將浙派切刀法融合吳讓之沖刀法，創鈍刀出鋒法，其風格已將浙皖合流，正如其在〈西冷印社醉後書贈樓村〉：「奇書飽讀鐵能窺，蝶扁精神古籀碑，活水源頭尋得到，派分浙、皖又何為？」，故其篆刻亦與曼生治印風格不同。

吳昌碩題壺在45歲後，認識吳大澂，同在西冷印社的吳隱（石泉）本名金培亦為吳大澂造三足鼎壺，壺蓋「金培」印，壺面由竹溪題「敲冰煮茗　蘭圃仁兄大人正」，底印「愙齋」。

吳昌碩題壺目前留存有：①光緒26年（庚子1900）黃玉麟製的弧稜壺(6圖1-4)，壺身題「誦秋水篇，試中冷泉，清山白雲吾周旋，吳昌碩書益齋持贈盷雲（溥德）刻」。②光緒29年（癸卯1903）題黃玉麟的掇球壺題銘：「梅梢春雪活火煎，山中人兮仙乎仙，癸卯夏昌碩銘玉麟製」(6圖1-5.6)。③韓其樓著《紫砂壺全書》吳昌碩壺銘：「茶茗久服，令人有力悅志」。

清末民初，曼生壺倖存者已寥寥可數，需求蒐藏者殷，連吳大澂都以無曼壺引為憾事(6-3)，仿壺再度風行。半瓜壺便是這時代需求下的產品。

陳曼生只寫銘刻銘，不做壺。如果曼生連壺也做，以乾隆晚年到道光二年間最起碼有25年，每月要做15支壺以上，才有辦法完成5000支壺（粗估）的量，曼生不用刻印，博覽群經訓詁、摩崖攀碑、更不用當官辦事，一天到晚做茶壺也做不完。

曼生已題銘在壺上，還須蓋上「陳曼生製」(6圖1-1)的章嗎？何不蓋「阿曼陀室」或「曼生」、「香蘅」。不無畫蛇添足之譏，如同陳鳴遠的壺，

（6圖1-4）　弧稜壺

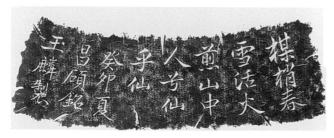

（6圖1-5）　掇球壺銘文

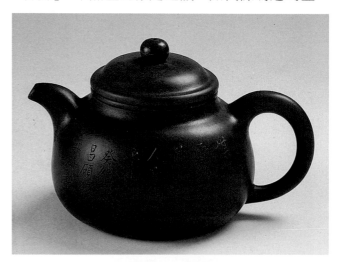

（6圖1-6）　掇球壺

〔註6-3〕　詹勳華《宜興陶器圖譜》P164頁

刻「陳鳴遠」下面再蓋「陳遠」章，蓋內再蓋「 麗。曼生書法直追秦漢，攀碑摩文，雕篆刻印，
崔邨」章，是壺呢？還是簡歷表？壺上不管蓋 自成一家。壺銘雖用雙刀法刻出，較曼壺工整，
章、刻名，只是表達其本人做此壺的記號，類似 且少餘土痕，可顯現字形之美，無法顯現攀碑的
標記而已，沒有要炫耀的本意，何況昔人講究謙 力道，怎會是「曼生銘」，曼生字跡不在於美而
沖而自牧，實有違常理。如果是現代，這種做法 在於豪邁自為創格，不能以書法寫得清麗瀟洒，
相當普遍。 就認定是曼生的字銘，否則失之偏矣！

本壺銘跡與曼生筆跡相差甚大，曼生筆跡由 曼生篆刻列西冷八家之林，且為八家之變
左下往右上偏，字的結構左大右縮（隸書除 者，其印款當不隨俗。以「陳曼生製」(6圖1-1)印
外），此字體則恰相反，壺面銘文書法瀟洒，秀 觀之，看不出「奇情鬱老蒼，古趣變姿媚」(6-4)

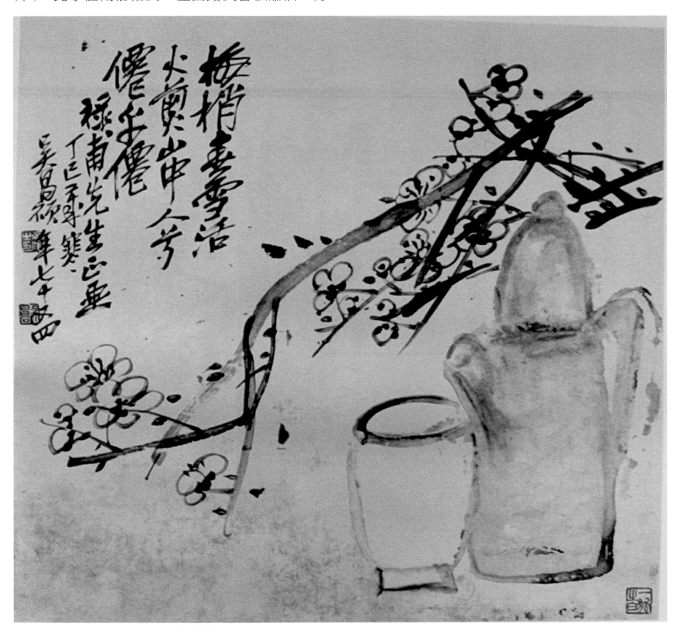

(6圖1-7)　　《吳昌碩畫集》

〔註6-4〕　周三變題曼生《種榆僊館印譜》
〔註6-5〕　《梁乃予印課》

的氣韻,西冷印派善刻青田石,切刀法為其特色,此印的「生」字用沖刀法刻的,切刀法無如此平滑。如此印為真跡,則趙之琛絕不會有「一夕之談,省卻十年參訪」(6-5)之贊語,壺蓋內「彭年」印(6圖1-1),以沖刀法刻之,彭字的「壴」刻法士大口小和七薌壺的「壴」口大士小;恰相反,年的「頭」為「弧」形,和曼生「方形」不同,此印為吳隱所刻,參閱「楊彭年摹古石泉品定」(6圖1-15D.E.F)印即可瞭然。

半瓜壺的曼字「額頭紋」(二橫筆)無曼生切

(6圖1-9)　吳昌碩書畫

(6圖1-8)　吳昌碩書畫

〔註6-5〕　《梁乃予印課》

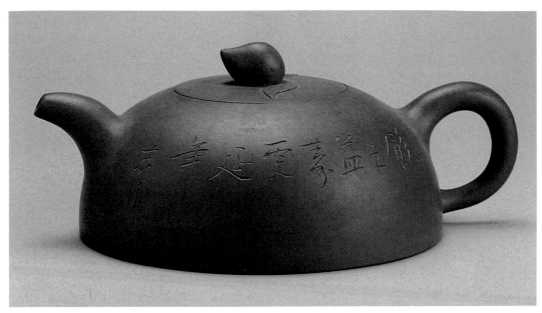

(6圖1-10) 程壽珍的壽桃壺

(6圖1-11) 摺扇《陳鴻壽の書法》

(6圖1-12) 《吳昌碩字典》

刀的特色。「陳」、「生」、「製」刀法皆以衝
刀法刻之，尤其是「製」的「衣」部更不合曼
生刻法的慣性。如與二玄社出版的曼生印集(6圖
1-15 A.B.C)相比，當可更加深入了解。

　　以壺形整體來看，曼壺的壺流均屬短頸半
朝天，呈仰姿有英氣蓬勃之概，此壺流長係上
下泥片合塑，已非彭年捏塑之法。壺口下垂
（類似清末民初的壺嘴），無昂然之器。與清末

民初的程壽珍的壽桃壺^(6圖1-10)相似。

韓其樓編著《紫砂壺全書》記載吳昌碩壺銘：「梅稍春雪活火煎，山中人兮僊乎仙」和本壺銘只差「梅雪枝頭」^(6圖1-5)不同而已。

吳昌碩於光緒33年（丁未1907）畫《煮茗圖》^(6圖1-8)題款：「阿曼陀室有此意屢撫不得其味，茲以武家林石畫參用，庶幾形似而已」，證明吳昌碩對曼生書畫、篆刻、製砂壺均有深入的研究。

《缶廬別存》：雪中拗寒梅一枝，煮苦茗賞之，茗以陶壺煮不變味，予舊藏一壺製甚古，無款識或謂金沙寺僧所作也，即景寫圖銷金帳中，淺斟低唱者見此必大笑。「折梅風雪灑衣裳，茶熟憑誰火候商。莫怪頻年詩孄作，冷清清地不勝忙」。另一幅74歲（民國6年，1917）作的《品茗圖》^(6圖1-7)題款：「梅稍春雪活煎，山中人兮僊乎僊」，不論「梅梢春雪」的掇球壺或「梅雪枝頭」款半瓜壺，銘詞創自吳昌碩，且為吳氏所書，毋庸置疑。在吳氏書畫作品^(6圖1-7.8.9)中，均可尋出與壺上相同筆跡的字，連「曼」字寫法，都與壺上刻銘神似^(6圖1-8)。「枝」字書寫的筆序，為吳氏的筆序^(6圖1-12)非曼生的筆序^(6圖1-11.13.14)。此壺可確定為吳昌碩仿的「曼生壺」，則壺蓋的彭年印^(6圖1-1)與雲峰壺的彭年印^(6圖1-15D.E.F)相同為吳隱所刻。

吳氏寄給沈石友的信函：「日昨復函已達。鑒否？弟奉委往宜荊辦理稅藥（洋藥土藥）牙事頗棘手，約有一個月耽擱（今日放舟）此後信請宜興縣署轉交可也，此行無他妙，可訪《國山碑》張公洞矣！……」⁽⁶⁻⁶⁾，「示悉壺銘拜讀，令人頃刻欲仙，真佩服大手筆也。鈍根如弟不能道隻字，天地間有何茶可以救之邪……」⁽⁶⁻⁷⁾，可為吳氏赴宜興造壺之依據。

吳昌碩造壺已是光緒朝，彭年在嘉慶18年（癸酉，1813）至少是20出頭的青年⁽⁶⁻⁸⁾，到光緒朝最少也有80～90歲，經過幾次戰亂，還能活著，真是奇蹟？吳氏在藝壇成名約50歲以後，也就是光緒中期以後。距曼生死後70年矣。

（6圖1-13）　行書《陳鴻壽の書法》

（6圖1-14）
陳鴻壽書札
《明清名人尺牘》

〔註6-6〕　出自《吳昌碩畫集》信札33篇之2
〔註6-7〕　出自《吳昌碩畫集》信札33篇之3
〔註6-8〕　《陶冶性靈》有「楊生彭年作茗壺廿種小迂為之圖…癸酉四月廿日記」

（6圖1-15A）
七繭壺「彭年」印

（6圖1-15B）
曼生刻
「高樹程」印

（6圖1-15C）
曼生刻
十年種木長風煙

（6圖1-15D）雲峰壺底吳隱印款

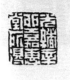
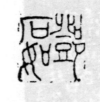

（6圖1-15F）
吳隱篆刻
《中國篆刻叢刊》

（6圖1-15E）
吳隱篆刻
《中國篆刻叢刊》

壺形（6圖1-1）、「陳曼生製」底印、把「彭年」印、壺面的銘刻四者皆非，竟歸類為曼生壺，是考大師、專家們的眼力呢？亦或另有其他因素？吾等不得而知。

《紫砂珍賞》所述：「底印為"愙齋"，蓋印是"玉麟"。正確的解讀，是吳大澂向黃玉麟訂製壺，落吳大澂的堂號。如同「阿曼陀室」蓋彭年款的意義相同。

蓋「陳曼生製」又蓋「彭年」，到底那一位製的？有似驢非馬之感，從書籍記載或出土物中，可發現把蓋「彭年」，底蓋「香蘅」（曼生的兒子陳寶善訂製）、「午莊」（曼生妻弟）、「曼生」（曼生訂製）。把蓋「彭年」，但無蓋「曼生製」或「香蘅製」、「午莊製」其理在此。

顧氏《宜興紫砂珍賞》中：「此壺的泥色和手法與彭年其他傳器珍品相一致、書法、鐫刻亦佳……」，壺的泥色和手法一致只能代表那一段時期（十年、二十年或三十年）的產物，現代人還在仿曼生壺，何況那時期的人焉有不仿之理，否則錢泳也不會在《履園叢話》：「……自製砂壺百枚、各題銘款，人稱曰『曼壺』，于是競相效法，幾遍海內，余謂曼生詩文、書畫、印章無所不精，不意竟傳于曼壺，亦奇事也。」《履園叢話》完成於道光6年。早在乾隆59年(1794)錢、陳已有交往，曼生以所和《象山八景》(6-9)詩寄錢泳，二人相交30年，錢氏對曼生的評斷深入中肯。曼生死於道光2年3月。可見，當時仿壺風氣之盛死而更旺。此壺是「後仿的產物」，不能因刻曼生，蓋「陳曼生製」印，就認為是曼壺，那未免「曼」無標準，直此而論，凡蓋顧景洲製之印者，皆為顧壺，想顧老在泉下亦不苟同。而此半瓜壺將永遠無法歸宗於「昌碩壺」之列。

此壺既非曼壺，「彭年」章自當懷疑，準此，蓋此款「彭年」章，可斷為非曼生「生前」的曼壺所使用章。（本文發表於2004年《歷史文物》第十四卷第一期：〈失落的昌碩壺〉略有增損）

〔註6-9〕《明清江蘇名人年表》、《種榆僊館詩鈔》

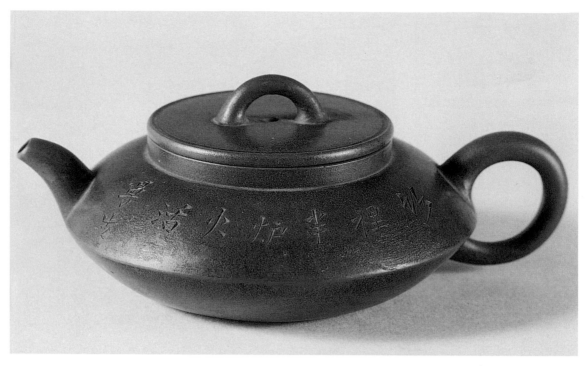

(6圖2-1) 合盤壺

二、 合盤壺

高：67mm　口徑：70mm

壺銘：竹裡半爐火活　曼生(6圖2-1)

曼生書法中，只有「裏」字(6圖2-7)，無「裡」字，此為時代及個人書寫習慣的特色，可為判斷的依據，「半」字直筆垂而不縮。「竹」字，曼生寫法(6圖2-8.9)左下右上，壺上寫法恰相反，「生」的最下一橫筆，曼生書法(6圖2-2.3)斜上而縮，壺上寫法是斜下而縮。與前一單元，吳昌碩的梅花壺爐圖：「阿曼陀室有此意…」(6圖1-7)內的書法字跡雷同。

《宜興陶器圖譜》P71頁子冶紫砂中壺，壺銘：「竹外一枝斜　子冶製」(6圖2-5)，把印「權寅」，底署「陽羨廷來氏製」，兩壺外形類似，雖署「子冶製」，從「冶」字可斷非子冶字跡，與吳昌碩筆跡(6圖2-4)類似。壺銘中；竹、一、枝、斜、製，從《吳昌碩字典》均可看出。

兩壺壺銘「竹」字寫法相同，「竹裡…」、

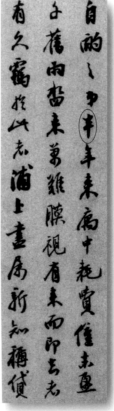

(6圖2-2)
書札《陳鴻壽の書法》

(6圖2-3)
〈孫夫人墓誌銘〉

112

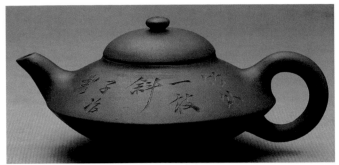

(6圖2-5)　子冶款合盤壺

「竹外…」分署曼生，子冶。縱使無法百分百確定吳昌碩筆跡，也可確定不是曼生、子冶的筆跡。

　　壺嘴和前一單元的半瓜壺相同，出口為圓弧狀，與壺嘴削平的曼生壺大相逕庭。

　　此壺無論從銘詞，銘刻均看不出曼生味，只能說符合曼生十八式壺形罷了，竹裡半爐火活，是茶詩茶詞裏的字句，無殊意，署名亦非曼生筆跡(5圖13-6.7)，宜以清朝晚期仿壺列之。

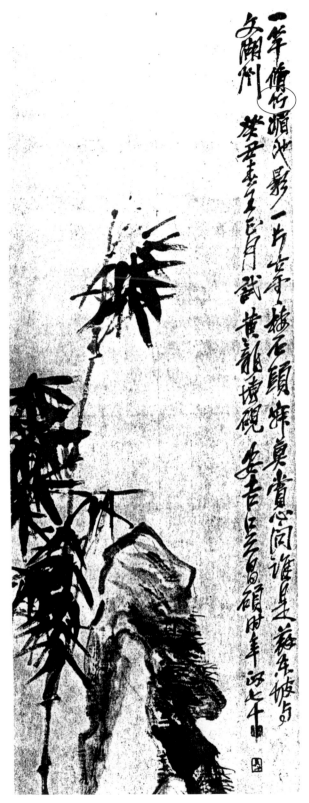

(6圖2-4)　吳昌碩竹石圖

(6圖2-6)　《吳昌碩書法字典》

壺面如同一張宣紙，以毛筆在紙上寫下「竹
裡半爐火活　曼生」幾個字，字雖刻在壺面，似飄
浮在上，沒有溶入的感覺，讀者不妨細細品賞其與
「不肥而堅」款石瓢壺之異同，便知攀碑的功力，
與一般臨帖寫法的區別。

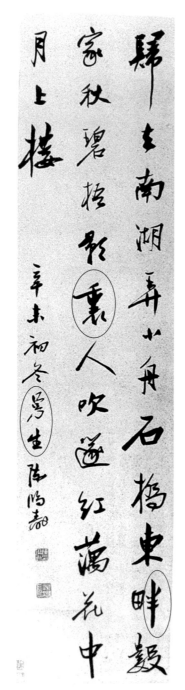

(6圖2-7)　行書《中國真蹟大觀》

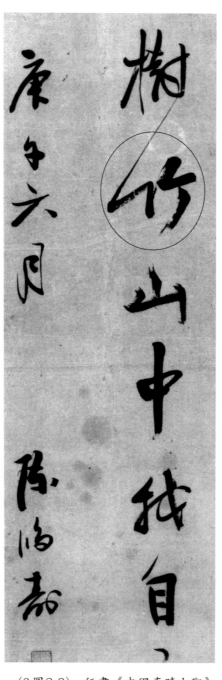

(6圖2-8)　行書《中國真蹟大觀》

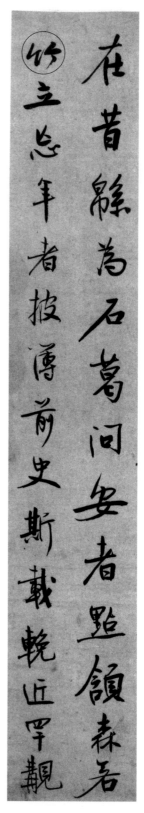

(6圖2-9)　行書
《陳鴻壽の書法》

雲峰壺

三、雲峰壺

高：80mm　寬：150mm

印款：蓋印　　彭年

　　　　底印　　楊彭年摹古石泉品定

壺面：「雲峰山題字　曼生鐫」，及碑版

　「雲峰山題字　曼生鐫」題字；提筆時，無拉回的筆勢，曼生筆法效米海嶽「無垂不縮，無往不收」，此壺題字與曼生書法[(6圖3-2.3.4)]之差異在此。

　另一面是採用易於顯現鐘鼎文特色的刻法，用描邊啄砂刻，如同壬午年（道光2年或光緒8年）元綱銘的阿曼陀室「柱礎壺」一樣，在清末民初最為盛行[(6圖3-1)]，曼生生前不曾採用此法。蓋此法能使字形原貌呈現，但無法看出筆法的力道。

　壺蓋的「彭年」印和壺底「楊彭年摹古石泉品定」印，共同的特徵是頭重腳輕不夠穩重，壺蓋的「年」和彭字「彭」均有頭重腳輕，向右傾斜的感覺，壺底印的「楊、彭、古、品」亦有此現象。尤以彭字「彭」邊與壺蓋印傾斜度相同，故此二印為同一人所刻。與楊彭年製的杜陵壺為同一刻法，曼壺中以曼生銘或曼生為主，不曾出現過鐫。「鐫」乃清末民初的刻法，吳隱於「先東坡游赤壁一季灤泉開六得五」印[(6圖3-6D)]有「鐫茲寸瓊」邊款，筆者收藏的民初茶碗亦刻有「跂陶氏鐫」[(6圖3-5)]。

　吳隱本名金培，字石泉、石潛，號潛泉，生於同治6年，死於民國11年（1867-1922），著有《遯齋印學叢書》、《遯齋古塼存》[(6圖3-7)]、《明

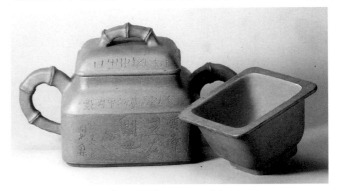

（6圖3-1）　民初暖杯

115

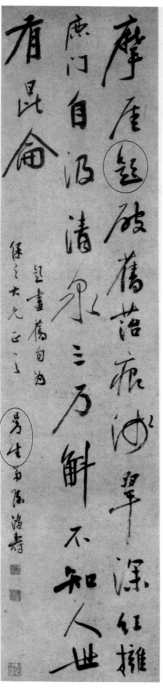

清名家楹聯書法集粹》。《種榆僊館詩鈔》於乙卯（民國4年，1915）由於吳氏以聚珍版重刊，並書跋：「有清一代，其書法能自成一家面目者殆無幾人，陳曼生先生超軼于漢晉六朝並與刻印為世所珍重……」。其篆刻^(6圖3-6C.D)宗西冷浙派，所刻「光緒辛卯嘉惠堂所得」印邊款刻有「石泉仿曼生刀法」^(6圖1-15E)，本壺的底印即有仿曼生刀法^(6圖3-6A.B)的特徵。

吳氏在《明清名家楹聯書法集粹》陳曼生有4幅之多（大部份是一、二幅），清末民初，仿浙派刻印者不多，吳隱算是少數之一。

《歷代紫砂瑰寶》第71頁收錄吳月亭

(6圖3-4) 《上海工美拍賣》

(6圖3-2) 《陳鴻壽の書法》 (6圖3-3)

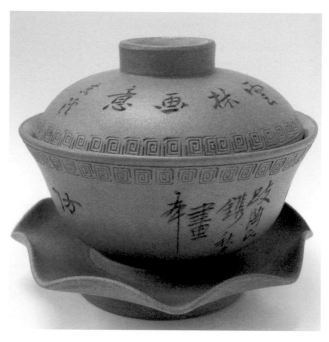

(6圖3-5) 民初碗杯

製憲齋印三足鼎壺，壺腹陰刻「蘭圃仁兄大人正，敲冰煮茗　竹溪」^(6圖7-2A)蓋內鈐陽文「金培」方印，證明吳隱造壺是事實，仿曼壺也是事實，至於此壺上的「蘭圃」與杜陵壺的「蘭浦」是同一人抑或二人，有待深入探討。

　　依壺面整體而言，可斷為清末民初的一般造形。壺嘴下垂，無清中期壺嘴朝天的仰勢。吳隱既蓋「石泉品定」之章，即代表其無欺人之意。底印解讀應是「石泉品定摹古楊彭年」的仿曼生壺。將《金石索》碑文「雲峰山」的題字，鐫於在壺上，較為合理。這種方式在清末民初屢見不鮮，如小松的方盆、雙耳溫酒盃^(6圖3-1)，讀者可以參考之。

（6圖3-6A）
寫經樓

（6圖3-6B）
繞屋梅華三十樹

《陳鴻壽篆刻》

（6圖3-6C）

（6圖3-6D）
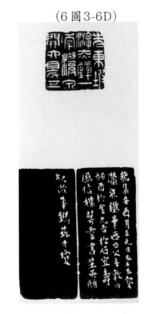

（6圖3-6）　吳隱篆刻《中國篆刻叢刊》

元鼎西漢孝武帝紀年也漢書武帝紀元鼎元年得鼎汾水上應劭曰得寶鼎故因是改元按自古帝王未有年號孝武即位號建元元年此為建年之始此磚文曰元鼎四年為武帝第五改元寶即在位之二十八年也西漢磚文傳世無多合弁諸各磚之首

（6圖3-7）　《遯齋古磚存》吳隱書法

117

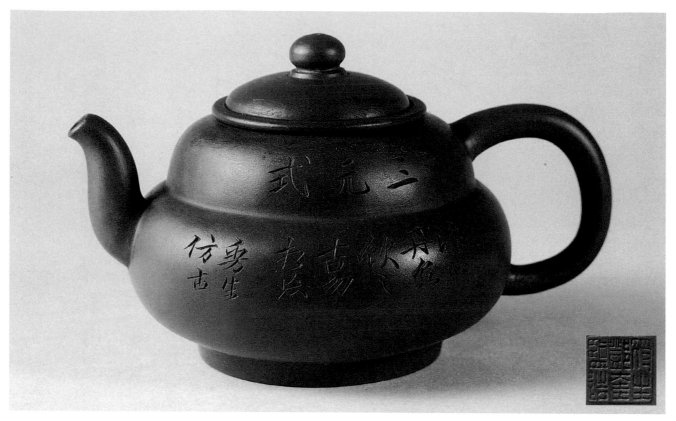

三元式壺

四、三元式壺

高：105mm　　口徑：60mm

蓋印：友蘭

底印：符生鄧奎監造

銘：注以丹泉，飲之吉，勿相忘　曼生仿古

曼生草寫「曼」(6圖4-1)字的筆劃順序，與此壺完全不同，銘可參曼生在書畫(6圖4-2.3.4.5.6)上的簽字，即能了解。

曼生寫字，在提筆時會往上拉筆的慣性，此壺壺銘在提筆時無上拉的筆跡。壺銘上大部分字，均可在陳鴻壽的書牘(6圖4-2)或書法(6圖4-3.4.5.6)中找出，相與比較即知非曼生字銘。

(6圖4-1)
《陳鴻壽の書法》

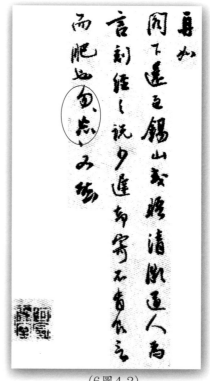

(6圖4-2)
《陳鴻壽の書法》

從印款上來看，蓋符生鄧奎監造，非「阿曼陀室」之作，亦無彭年之章，製壺、書銘、用印均與曼壺掛不上邊。僅憑「曼生仿古」，即與曼壺扯上關係似嫌牽強，正確解讀是「仿古曼生」。

本壺應以道光期「邵友蘭」壺視之較為妥切。嚴格的說，曼生題銘的壺沒到道光朝，頻伽題銘的壺才有（頻伽死於道光11年）。

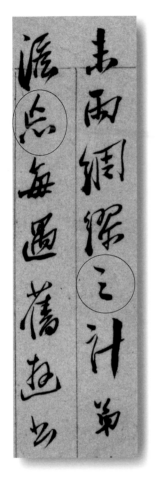
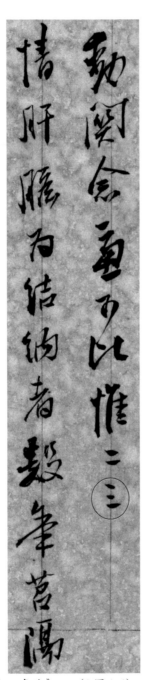
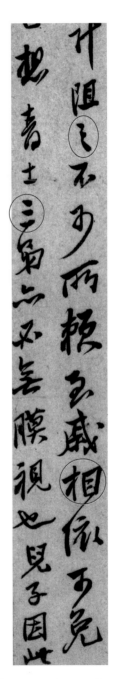

(6圖4-3)　書札《陳鴻壽の書法》　(6圖4-4)　　　(6圖4-5)　　《陳鴻壽の書法》　(6圖4-6)

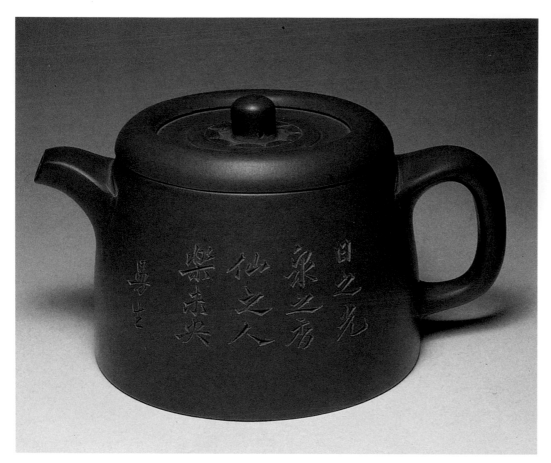

（6圖5-1） 日之光款曼生壺

五、彥和款曼生壺

　　本節將四把曼生壺統稱為彥和款曼生壺，因其壺形相近，尤以壺蓋造形幾乎一致，銘刻皆同一人所為，卻屬款不同的年代，值得研究。

(一)日之光款曼生壺（6圖5-1）

　　銘：日之光泉之香仙之人樂未央　　曼生

　　底鈐：阿曼陀室

　　壺銘字體勁秀高雅，唯單調少變化，三個「之」字筆法一致。以曼生筆法特性：短短12字，3個「之」字寫法絕不會同一造形，參考〈孫夫人墓誌銘〉（6圖5-2）即可瞭然。底印「阿曼陀室」與曼生切刀法扞格不入，與民初的仿曼壺底

印較為接近。如與「金玉不如瓦缶　壬午年七月彥和書」款的彥和壺（6圖5-3A,B）相較，壺形雷同，字體同為一人所書，可知兩壺同為彥和(6-10)所書，壬午七月，一為道光2年（1822）7月，曼生早在3月已死，一為光緒8年（1882），曼生已死60年，二者皆不可能曼生之銘，可見「日之光」款壺乃彥和所造。

(二)彥和款井欄壺（6圖5-4A,B）

　　銘：天茶星守東井，占之吉淂茗飲　　彥和

　　底鈐：飛鴻延年

　　此印和第五章的「飛鴻延年」印不同。其銘

〔註6-10〕 光緒12（1886）年長洲陳奐出版《師友淵源記》：「王念孫字懷祖，高郵人，一字石臞。子王引之，孫彥和，曾孫恩沛……」壺上刻「彥和」是否為王彥和，尚待考證。

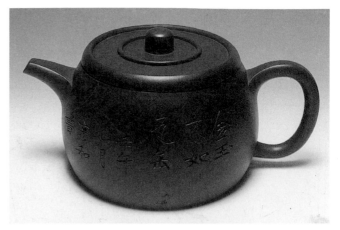

（6圖5-3A）　金玉不如瓦缶款彥和壺

（6圖5-3B）　金玉不如瓦缶款彥和壺壺銘

（6圖5-2）　《孫夫人墓誌銘》

（6圖5-4B）
天茶星守東井款
彥和壺底印

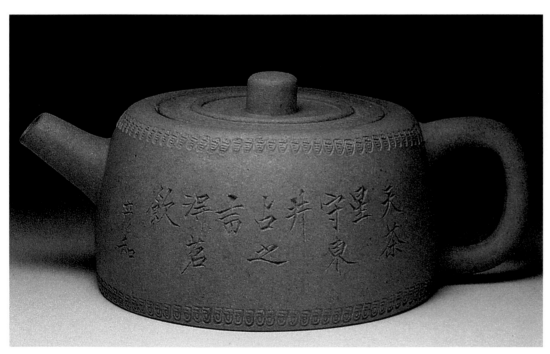

（6圖5-4A）天茶星守東井款彥和壺

刻字跡和「日之光」款曼生壺，同屬一人，圓形的
壺嘴已非曼生壺的特色。壺形、壺銘，均與曼壺特
色不符，則此款「飛鴻延年」印模，豈能視為曼生
時期的印模？

(三)止流水以怡心款曼生壺^(6圖5-5)

銘：止流水以怡心　曼生

底印：阿曼陀室　　把印：彭年

壺的外形和彥和款的飛鴻延年壺完全相同，壺
蓋亦然，僅壺腹少二層回紋。銘刻和前三把同屬一
人筆跡，如果此字跡屬曼生所銘，則彥和即曼生，
亦能成立。壺底的「阿曼陀室」印和「日之光」款
曼生壺同一印，均為清末民初的仿印。「彭年」印
亦與第五章所載彭年印不同，和吳隱仿的「彭年」
印風格相同，如此壺形、壺銘、壺印，皆不符曼壺
基本要件，如何能稱「曼生壺」？只因壺上有「曼
生」二字乎？

(四)雍正年款曼生壺^(6圖5-6)

銘：在水一方　曼生　　底印：大清雍正年製

壺形壺蓋與前面兩款均相同，為同一人所造。
曼生出生於乾隆33年（1768），如果20歲開始作
壺，也要到乾隆52年（1787），離雍正朝（1723-
1735）50年以上，那有未出生，就刻銘，奇哉！
也許是仿者為求其「更真」以取信於人，所以才蓋
「大清雍正年製」款，真是畫虎不成。

壺銘：「在水一方　曼生」，正好可以讓讀者
作為辨偽的依據，凡類似此書跡均非曼生所書，此

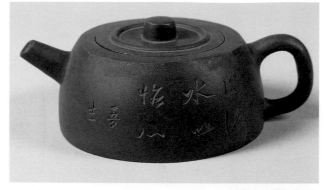

(6圖5-5)

又得感謝仿者的苦心。

壺面為藍白點彩，為道光後之作品，雍正
為全彩，此亦區別之處。

上述五把壺，給我們的啟示是「曼壺漫天
下」，而它們留下的銘刻、印款，卻豐富了吾等
辨別仿壺的視野，其功不可沒。

仿為求其真，真因難得而為仿，利之所
趨，江河而下，莫之禦也。真仿難辨，書畫皆
然，豈獨紫砂。前述壺形與《宜興陶器圖譜》
P104頁蔣貞祥造，銘：「甘泉吉祥　丙子仲冬
七十老人書」^(6圖5-7)，丙子為光緒2（1876）
年。造形類似，壺銘為同一人筆跡，確是光緒
前後的作品。

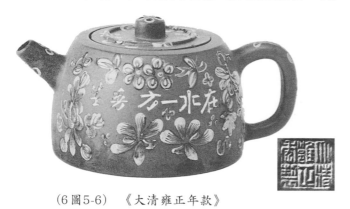

(6圖5-6)　《大清雍正年款》

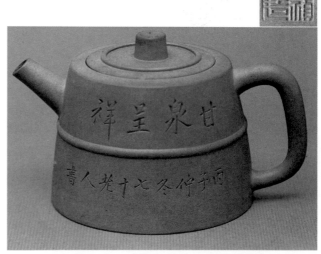

(6圖5-7)　《蔣貞祥造甘泉吉祥壺》

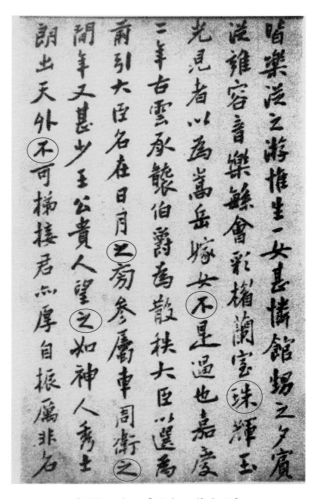

在，但漫漶的字劃，看不出鋒利的曼生刀痕，筆劃的夋線，趨於圓弧，無陡峭之姿，若非久用即為翻造之印。把蓋「彭年」印，彭字刻法與「陳曼生製」的半瓜壺相同，「壴」字頭重腳輕，一樣有向右傾斜。「彭年」印款已脫離浙派尚方的刻法，反而有皖派尚圓的風格。此壺應以光緒期製作之壺視之，較為妥切。

六、果元壺

高：75mm　口徑：62mm

壺銘：中有智珠，使人不枯，列仙之儒
　　　竹泉大兄先生雅玩，印泉監製

《陝南池館遺集》卷一；出關日雷竹泉比部文輝寄七古一章見懷，即次元韻奉答並寄李瀛門子喬：「男兒作達輕萍絮，浪跡頻年不歸去，東風吹人塞上來，長城立馬空低回……」

該集為咸豐元年二月徐渭仁為喬重禧收集的遺著，內容記載；大部分均是嘉慶道光年間，喬重禧的詩文。

此壺是否印泉（沈墀）送給雷竹泉（文輝）的砂壺，尚待考證。因嘉道以來，字號取竹泉，印泉，鏡泉……多如過江之鯽，欲以泉之清，喻己品德之高；字號無法確為何人，則壺形、印款和壺面的字跡，成為判斷的依據。

壺面的銘刻字跡與曼生的《孫夫人墓誌銘》(6圖6-1)比對，不相類屬，非曼生字跡，

壺嘴製作已非彭年捏塑之法，壺口趨圓弧，與曼生壺口削平作法不同，且嫌稍長與短頸為特色的曼壺相背。

壺底的「阿曼陀室」印，曼生篆刻風格猶

(6圖6-1)　《孫夫人墓誌銘》

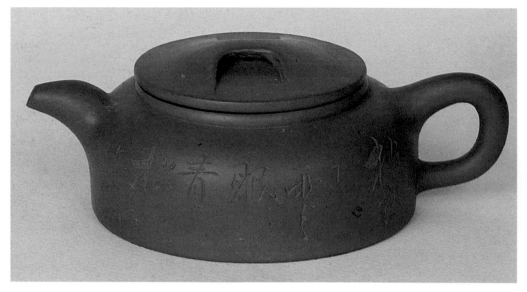

(6圖7-1A)　　竹溪款牛蓋壺　　(6圖7-1B)

七、竹溪款牛蓋壺

壺銘：招鶴下雲眠青松　竹溪刻(6圖7-1A.B)

　　刻字採用描邊刻法，為清末民初最為流行，和王東石製、橫雲銘、伯年書、香畦刻的已卯（光緒5年）石瓢的刻法相同，此一壺銘到民初利用公司一直沿用。筆者收藏一利用公司陶杯亦刻此銘。

　　歷史博物館出版《歷代紫砂瑰寶》第70頁的吳月亭曲角四方暖爐壺(6圖7-3A.B)，壺身一側署「飲液餐英竹溪刻」，另一側署「庚戌冬月竹溪發明並鐫」。此壺記元庚戌為宣統二年，非道光30年。民初胡耀庭亦做過直角四方型暖爐壺，由潛陶刻「紅石烹月」（見茶具文物館《羅桂祥藏品》第175頁），二者均茶壺鑲在有八卦孔的暖爐座上，所不同的前者曲角，後者直角。道光時期並無此款形式。

　　吳月亭字竹溪，為趙松亭（生於咸豐2年～民國23年1853～1934）的陶刻兼做壺師父，光緒7年（1881辛巳），有宜興松亭自造竹溪題字的壺。其做壺年齡應在咸豐後，若因蓋「阿曼陀室」即將竹溪歸為道光期的陶人，缺乏直接的證據。若從壺形、題款的特色(6圖7-2A)來看，竹溪應是活耀於同治、光緒的陶人。

　　此壺底蓋「阿曼陀室」(6圖7-1B)，風格與唐井欄壺的印款完全不同。僅可稱清末民初「阿曼陀室」

(6圖7-2A)　　竹溪款三足壺　　(6圖7-2B)底印憲齋

壺」，從印款的筆劃看出乃衝刀法刻之，非曼生擅長切刀法。此印風格與「日之光」壺相同。

八、壽珍款瓢瓜壺(6圖8-1)

壺蓋印：壽珍　　底印：阿曼陀室
壺側銘：山上守靜石，鐘鳴一瓢邀桐君

　程壽珍又名壽貞，號冰心道人，生於清同治4年，卒於民國28年（1865～1939），其作壺年齡以20歲學成出師，也應在光緒10年（1884）以後，那麼壺底的「阿曼陀室」印是何時期的產物，不用「佛說」或「人說」，讓事實直接說。

　此壺底蓋「阿曼陀室」，風格與唐井欄壺的印款完全不同。僅可稱同光時期的仿「阿曼陀室」壺，從印款的筆劃看出乃衝刀法刻之，筆劃勻整無缺。

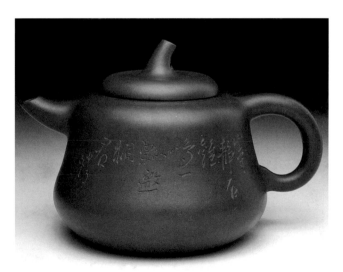

（6圖7-3B）
八卦孔暖爐壺壺銘

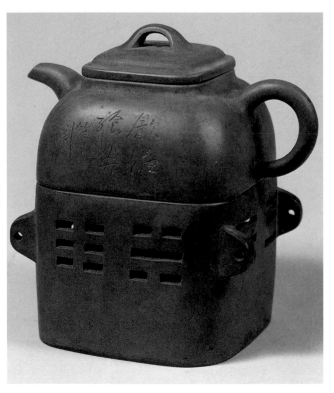

（6圖7-3A）　八卦孔暖爐壺

（6圖8-1）　壽珍款瓢瓜壺

125

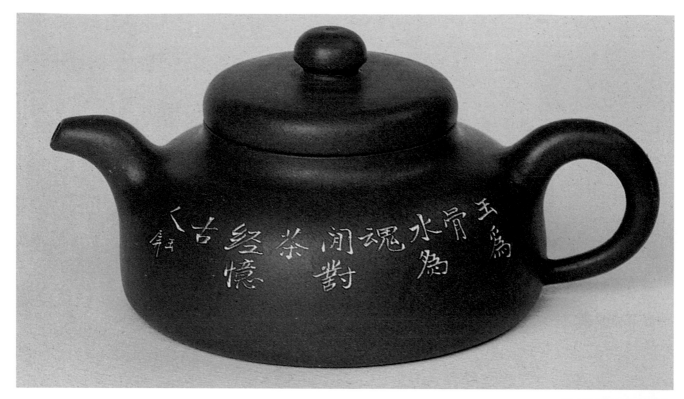

（6圖9）　玉屏款阿曼陀室壺

九、玉屏款阿曼陀室壺

印款：阿曼陀室（底）

壺身銘：玉為骨水為魂

　　　　閒對茶經憶古人　　　玉屏

　　清末民初，「曼生熱」，再度被掀起，不論書畫，金石篆刻、砂壺均有。吳隱（石泉）仿曼生刀法冶印，邊款刻記「石泉仿曼生刀法」。王東石仿曼生壺，刻「陽羨王東石攀曼生壺」九字篆印記之。書畫、金石方面，仿製者更多，《天衡印話》：「民國間名家印價等同黃金，若三十年代曼生印即可售百餘銀元，這就刺激作偽之風。」，紫砂中仿曼壺更夥。

　　玉屏款阿曼陀室壺（6圖9），題款者玉屏為鐵畫軒的主人戴國寶（1870-1927），清末民初刻陶、刻瓷高手，上海「鐵畫軒」陶器行創辦人。號玉屏，別號玉道人。南京人，長居上海。曾是刻瓷名手，以鋼針鑿刻花紋於瓷器，故名其陶器行為「鐵畫軒」。

　　二十世紀初，由刻瓷轉為刻製宜興紫砂陶器。以宜興買回素坯，在自己鐵畫軒工場加以書畫鐫刻裝飾，鈐有「鐵畫軒製」篆文圓章或方章。自署「玉屏」、「玉道人」款，或鈐「戴氏」方印。則此「阿曼陀室」印，應是二十世紀初的「阿曼陀室」，而非嘉慶時的「阿曼陀室」。印款用石印刻成，卻看不出曼生刀法的特色。

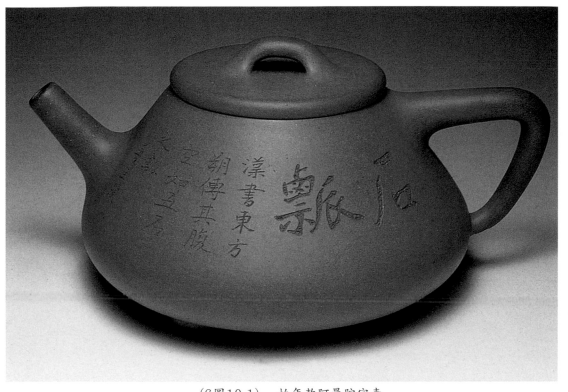

(6圖10-2)
柏年款底印

(6圖10-1)　柏年款阿曼陀室壺

十、柏年款阿曼陀室壺^(6圖10-1)

印款：阿曼陀室（底）柏年（蓋、把）

壺身銘：滌煩療渴　鴻壽

漢書東方朔傳

其腹空如玉石之瓢　曼生題

　　壺上書法與第四章曼生書法部分相比，即
知非曼生書法，「石瓢」二字採用描邊啄沙刻
法，曼生壺上不曾採用。此法流行於清末。

　　壺底「阿曼陀室」^(6圖10-2)印和本章前述單
元頗為雷同，均非曼生切刀法印刻^(6圖10-3)。曼
生所刻「輔元私印」^(6圖10-4)原石，「七薌詩畫」
^(6圖10-5)印拓，可明顯看出曼生刀刻的特色，若
與乳鼎壺的「香蘅」^(6圖10-6)、唐井欄壺^(6圖10-7)
的「阿曼陀室」印相比，截然不同。

　　陶工柏年在民初的紫砂壺上，均有留款，
非嘉道人物。

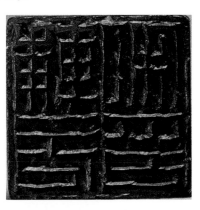

(6圖10-4)　曼生刻「輔元私印」

(6圖10-3) 曼生刻
「阿曼陀室」印

(6圖10-5) 曼生刻
「七薌詩畫」印

(6圖10-6) 乳鼎壺底印
「香蘅」

(6圖10-7)
唐井欄壺底印「阿曼陀室」

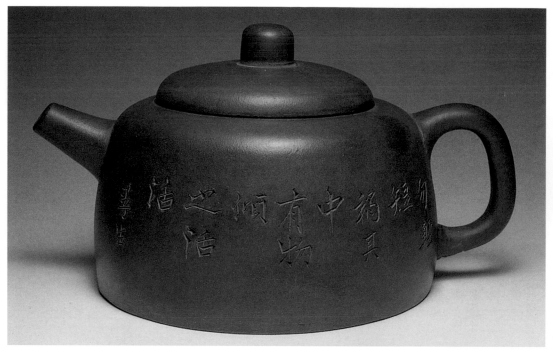

百衲壺

十一、百衲壺

銘：勿輕短褐，其中有物，傾之活活　曼生
底印：阿曼陀室　　　　把印：彭年

　　銘文出自頻伽的壺銘，雖署曼生，卻非曼生
或頻伽書跡。「有」字的筆序，不合曼生寫法先
撇後橫的順序，讀者可從〈孫夫人墓誌銘〉或陳
鴻壽の書法(6圖11-1A.B.C.D)(6圖11-3.4)相比較即可瞭
然。道光後的「曼生壺」，題名「曼生」，而不署
「曼生銘」，仿亦有道。

　　底印「阿曼陀室」非曼生之印。從印款中的
筆畫和曼生刀法，格格不入，就銘的書體和「阿

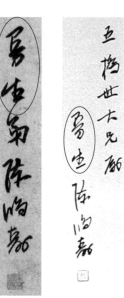
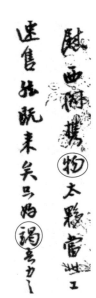
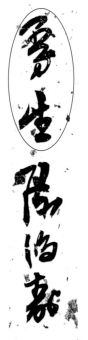

（6圖11-1A）（6圖11-1B）　（6圖11-1D）

（6圖11-1C）

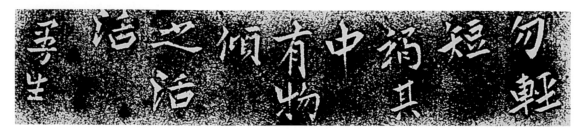

（6圖11-2）

（6圖11-3） 《中國嘉德2002秋拍》

（6圖11-4） 《陳鴻壽の書法》

曼陀室」印，二者均與曼壺的基本特徵掛不上鈎。把蓋的「彭年」印，也與《宜興紫砂珍賞》的唐井欄壺不同，和「石泉品定」的雲峰壺類似。

　　從本章開始至此，皆可看出清末民初仿曼壺的鑿痕，可見當時仿曼壺風之盛行。值得讀者可深入研究。

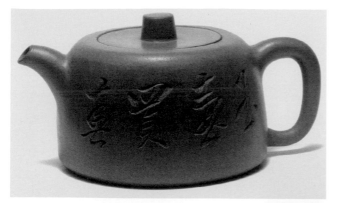

玉壺買春壺

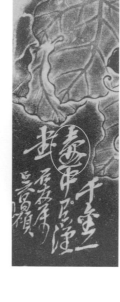

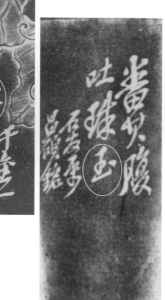

十二、玉壺買春壺

　　壺底「阿曼陀室」印，無曼生刀刻痕，尤以
「曼」字的二橫劃「額頭紋」平行無切刀紋，沒
有唐井欄壺那麼犀利明顯，和前一單元百衲壺印
款相同。

　　如與壺銘「不肥而堅是以永年」的字跡相
比，其深鑿的筆痕相類，但筆多偏鋒和曼生筆劃
(6圖12-1.2)不相屬，頗似吳昌碩筆法(6圖12-3)。

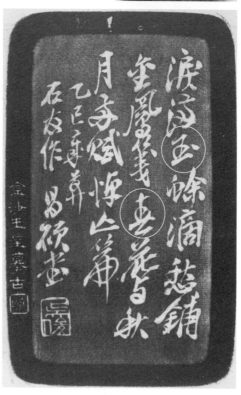

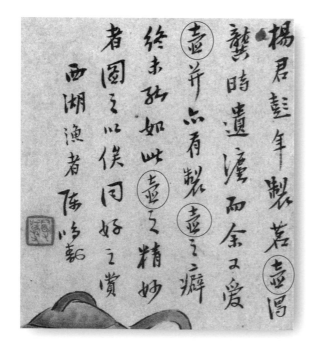

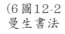

（6圖12-1）　曼生壺菊圖題詞

（6圖12-2）
曼生書法

（6圖12-3）吳昌碩硯銘

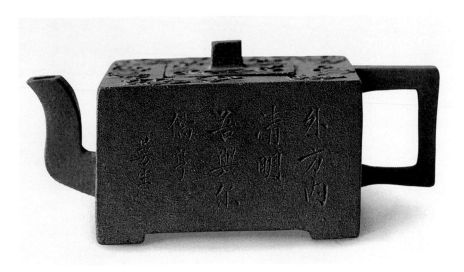

雲蝠方壺

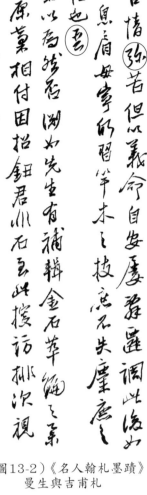

（6圖13-2）《名人翰札墨蹟》
曼生與吉甫札

（6圖13-1）
〈孫夫人墓志銘〉

十三、蝠方壺

高：70mm　口徑：66mm

壺銘：外方內清明，吾與爾偕亨　　曼生

《陶冶性靈》茗壺二十品，方壺銘：「內清明，外直方，吾與爾偕臧。」文為曼生書體。

本壺壺身銘：「外方內清明，吾與爾偕亨曼生」。壺面除刻銘外，餘皆泥繪，上面為雲蝠紋，側面為山水畫，顯出高雅氣派。壺底、把均無印款，意謂著此壺不是「阿曼陀室」出品的壺，也不是彭年所造。只能以壺銘判斷是否為曼生壺，若因上面刻有「曼生」二字即以曼生壺歸之，就像蓋個「大清雍正年製」，即據以為雍正時期的產物，將是以訛傳訛，失之大矣！

就壺形而論，與《宜興陶器圖譜》 244頁所載白泥方壺(5圖13-1)相較，不論從任何一個角度看，形式上有很大的差別，皆非彭年所做。

依外形而論，違背曼生壺面簡單光素的特色，此壺唯一可以判斷的準繩在於字，宜對這12字銘文加以研究，是曼生之筆(6圖13-1.2)？頻伽之筆？抑或以上皆非……。

〈孫夫人墓志銘〉(6圖13-1)中，曼生銘中除「明、吾、亨」三字外，其餘均可找到，其中「外、爾」寫法出現四次可相互比較。亦可從《名人翰札墨蹟》曼生與吉甫札(6圖13-2)尋得，如此壺銘、又無壺印、把印，宜以道光壺歸之。

（6圖14-1）　獅螭提樑壺

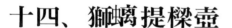

「陳口口堂」外邊框加回文，均非嘉慶時代印款特色，無論造形或底印充分顯示道光後的作品特徵。

曼生秉持清代「寧拙毋巧，寧醜毋媚，寧支離毋輕滑，寧直率毋安排」書法風格，奠定書家地位。兩壺壺面的銘文書法瀟灑有勁，確是難得的筆力，只是大頭小尾巴，重心不穩，

十四、獅螭提樑壺

曼壺以素面居多，本壺面^{(6圖14-}
¹⁾、壺蓋均圈以回文，加上獅鈕螭首嘴，壺面由素面走向華麗，已非曼壺風格，和《宜陶之旅》第165頁壺公冶父款的盤螭壺為同一時代的作品。曼壺有提樑壺，錫包砂壺，但無螭首提樑壺。

曼壺中不曾有加內膽造形，「所貯無多」款^(6圖14-2)有內膽壺，底印

（6圖14-2）　所貯無多款膽壺

「曼」字的連筆寫法，與曼生寫法^{(6圖14-}3.4.5.6)不同，參閱前一單元曼生簽名筆跡即可比對。「筆」^(6圖14-3.5.6)字的筆順也不同。「無、多」可參閱曼生書法^(6圖14-4)。

吾等不能以「曼生筆」、蓋有彭年章即曼壺。從「曼生筆」三字即可斷定非曼生字跡。

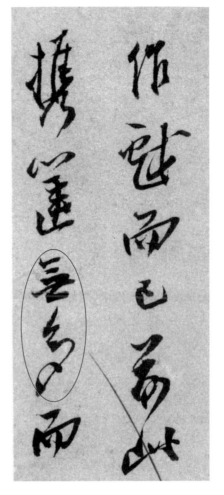

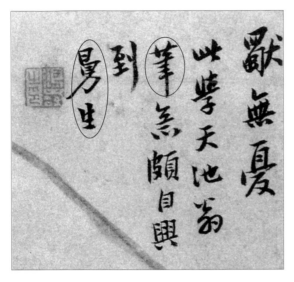

（6圖14-3）　〈萱花圖〉題詞

（6圖14-4）　致一齋書札

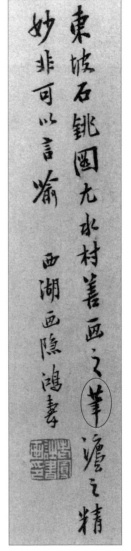

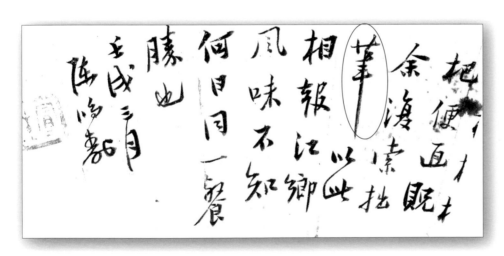

（6圖14-5）　扇面《陳鴻壽の書法》

（6圖14-6）石銚圖題詞

十五、瀛山款盤螭壺

曼生壺以素面壺居多，鮮少在壺面加飾，此壺(6圖15-1A.B.C)最大特色是手把、壺蓋及捏塑三隻螭，值得吾輩用心研究。

「陽羨楊彭年製」，此印非曼生所刻且無當時浙派所盛行的切刀法。楊彭年與曼生合作製壺，請曼生刻印，乃是理所當然。以曼生之名氣，當時江南一帶能得曼生一印，如獲寶物，珍惜之至。錢泳《履園叢話》：「近時模印者，輒效法曼生，余以為不然。司馬篆法未嘗不精，實是丁龍泓一派，偶一為之可也，若以為皆可法者，其在天都諸君乎？蓋天都人俱從穆倩入手，而上追秦、漢，無有元、明人惡習，所謂刻鵠不成，尚類鶩者也。他如江寧之張止原、蔡伯海、錫山之嵇道崑、吳鐘江、楊州之程漱泉、王古靈、長洲之吳介祉、張客庭、海鹽之張文魚、洰縣之胡海漁、仁和之陳秋堂、虞山之屈元安、華亭之徐漁村，武進之鄒牧村，皆有可觀，亦何必一定法曼生耶？」錢泳之不平，正反映當時仿曼生印風的流行，楊彭年何以捨近求遠。與貴為巡撫的胡果泉（克家），利用職權要曼生一印，大相逕庭。

曼生死後，彭年印不知何人所刻，無法從印款中判別此壺的歸屬，不無缺憾。

壺身兩面，一面刻「配珠槃渾渾耳，淮鬥茶執牛耳」，另一面刻「瀛山先生清玩　曼生銘」(6圖15-1A.C)。如與曼生的〈孫夫人墓志銘〉(6圖15-2.3)相較，墓志銘的筆鋒為中鋒，此壺文為偏鋒，曼生筆畫(6圖15-2.3.4.5)有重左輕右，由左下向右上升。此壺銘為重右輕左，剛好相反。

「清」(6圖15-5)、「銘」(6圖15-2)二字之筆劃更易判別，「清」字的筆序和曼生筆序不同，壺上「銘」(6圖15-2)字的「金」部首，於曼壺上不多見，最常見的寫法是「金」和「名」的撇筆拉長且成等距的斜平行線，此為曼生壺筆跡的特色。若與本書封面的「一枕清風」款書軸中「鈔」(6圖15-3)字比對，字跡非同一人。

曼生贈壺大部份是給要好的親朋，只刻人名很少加稱謂，在書畫上或有稱「先生」(6圖15-3)。在壺面上則尚未見，因壺面面積有限，字不宜多之故。

壺身造型，和權寅敕記的「三獸壺」（宜興紫125 P133頁）、壺公冶父款的「盤螭壺」（宜陶之旅 P165頁）雷同，此造型流行於道光時期，以非曼壺定之較為妥切。

此盤螭壺，無論印刻、書法、壺身均有可議之處，期待更多的考證，加以釐清。

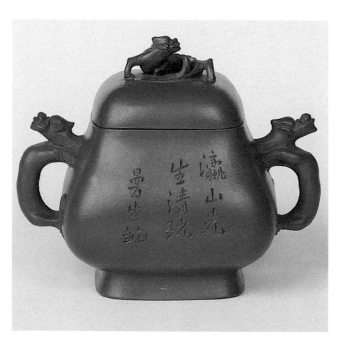

(6圖15-1A)　盤螭壺

(6圖15-1C)　盤螭壺銘文

(6圖15-1B)
盤螭壺底印

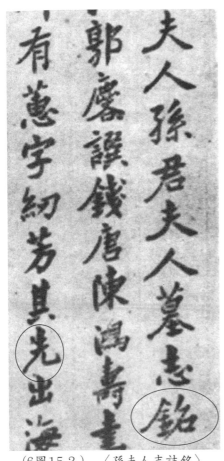

（6圖15-2） 〈孫夫人志誌銘〉

（6圖15-5） 《書法》1982第六期

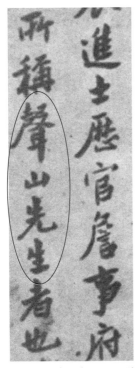

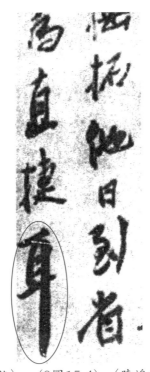

（6圖15-3） 〈孫夫人墓志銘〉 　（6圖15-4） 〈陳鴻壽與孫古雲札〉

(6圖16-1) 提樑壺正面　　　　　　　　(6圖16-2) 提樑壺反面

十六、曼生提樑壺

壺銘：提壺相呼　松風竹爐

　　　　筠亭表兄　清玩　靜波製

底印：阿曼陀室　把印：彭年(6圖16-1.2.3.4.6)

(6圖16-3)　　提樑壺底印、把印

「石銚」二字參照曼生畫〈東坡石銚圖〉(6圖
16-5)、「壺」字參照曼生書〈花海三兄〉對聯(5圖
6-5)、〈壺菊圖〉(6圖12-1)「石」字參照《名人翰
札墨蹟》曼生致頻伽書(6圖16-7)。

　　以上書畫字跡比對，均非曼生筆跡。乃靜
波題字贈送筠亭的壺銘。翻遍曼生周遭人物著作
書籍，尚找不到靜波、筠亭二人資料。無法以此
證明彼等與曼生有關。

　　底印「阿曼陀室」風格與唐井欄壺相同，惟
沒有井欄壺印款的清楚。其筆劃可能經久使用或

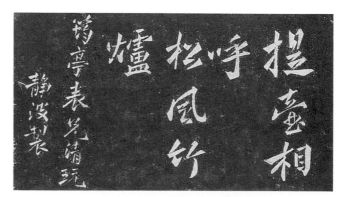

(6圖16-4)　　提樑壺正面拓片

（6圖16-5）
曼生畫〈石銚圖〉

其他因素，導致刀鑿削切痕跡不明顯。 把印「彭
年」乃維持嘉慶期特徵。

　　基於前述因素，可瞭解曼生死後，曼壺生產
如同雨後春筍。不論書法字跡，壺腹刻上數語加
曼生、曼生銘便是「曼生壺」。那管篆刻刀法，
有銘無銘，蓋上「阿曼陀室」即出名。

　　此壺應否歸入道光後的「阿曼陀室」壺，自
有公論，吾等期待更周詳考證。

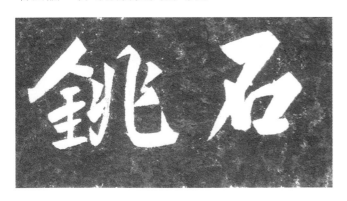

（6圖16-6）　　提樑壺拓文

（6圖16-7）　　《名人翰札墨蹟》曼生致頻伽書

137

十七、蘭為王者香壺

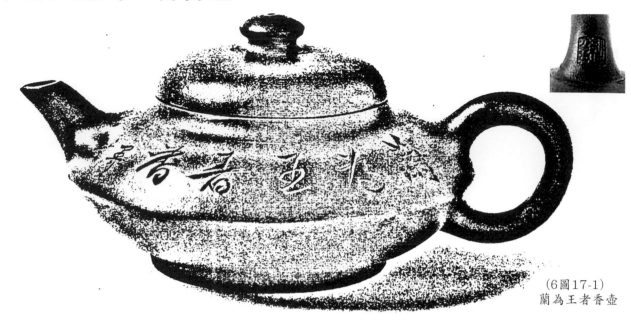

（6圖17-1）
蘭為王者香壺

（6圖17-2）　吳應奎對聯《陳鴻壽の書法》

（6圖17-3）　書法《中國真跡大觀》

銘款：蘭為王者香　曼生(6圖17-1)

蓋印：彭年

曼生「人比梅花瘦幾分」的印跋：「余性愛梅，以其質勁挺而不群，其花芬芳而可玩，信足供高人之品題。獨怪其涉嚴冬冒霜雪，體輕而骨瘦，有類山澤之癯，余好梅與梅相習，吟哦其側久之，亦自覺帶孔頻移。若東陽之瘦沈，昔之憐梅瘦者，今轉而自憐矣，爰取其詩作印，將與梅訂同心之侶也。」其身瘦清癯，與梅相似，畫品中與蘭為伍者有之，更愛家園籬落間的草木蔬果。

壺銘與曼生書法(6圖17-2.3.4)「香、為」與致萬灜筠書牘「為」(6圖17-6)，風格均不相同，尤其是「香」字，提按筆

的順序不同。「為」之撇筆只按筆無縮筆，最能顯現曼生的特色在於「曼」字下方的「方」字，向右斜高，整個曼字如打高爾夫球之姿，蓄勢待發，為一般人所忽略。本壺字體則無此現象，「生、蘭」字筆序寫法與曼生字跡(6圖17-2.3.4.5.6)亦不同。上述書法與銘刻比對，確非曼生字體。

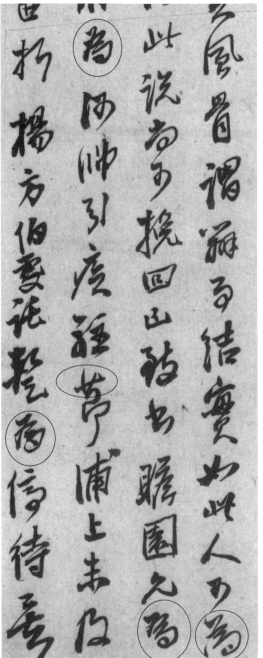

(6圖17-4) 致許榕樓書札　　　　(6圖17-5)古詩幅　　　　(6圖17-6)　致萬灜筠書札

十八、合斗壺

(6圖18-1A) 合斗壺

《陶冶性靈》茗壺二十品中有扁合斗壺，銘：「北斗高南斗下銀瀉闌干挂」，《紫砂壺藝傳承》亦有一壺，前有為素身面，只刻銘，後者壺蓋有盤踞的螭龍，壺側兩面，一刻浮雕山水圖，一刻銘：「北斗闌杆南斗斜，合為一點，露芽味則嘉　曼生」(6圖18-1A.B)。

以曼壺而言，款落「曼生」或「阿曼陀室」章均無所謂，但不能不蓋「彭年」章。以曼生對彭年的尊重，連《主客圖》都得為他列一席，焉有沒蓋「彭年」印之理，嘉慶初年的壺亦蓋有「萬泉」章。

汪小迀和江聽香皆工書，曼生在溧陽，二者皆隨之，曼生於嘉慶22年改任河工，小迀亦隨往袁浦，與之相終始，故其所學咸得力於曼生，亦工鐵筆，凡金、銅、磁石、竹木、磚瓦之屬無一不能奏刀，亦無一不精妙。其謂「鐫刻惟金器最難，必三四修改始能成一畫，其性過柔之故，宜興茗壺不能刻山水，雖摹古人畫本亦不佳」，故

曼壺中皆以素面刻銘為主，繁者以碑版模之，如半瓦延年壺，或蓋於壺底的飛鴻延年壺，以增添金石味。

嘉慶朝以瓢壺、爪形壺、井欄壺、素身壺，自然清淡為主，道光朝後，螭龍壺、回紋壺大為流行，如權寅敕記的三獸壺，結洪的盤螭回紋壺，陳綬馥的螭龍雲雷紋壺皆是。

對曼生而言，只有嘉慶壺，無道光壺，曼生於嘉慶25年養於河上，道光元年往吳門就醫，隔年3月病逝。就書法字體而論；亦非曼生字跡(6圖18-2.3.4)。讀者可與《陳鴻壽の書法》或〈孫夫人墓誌銘〉相較，即可確鑒。

(6圖18-1B)

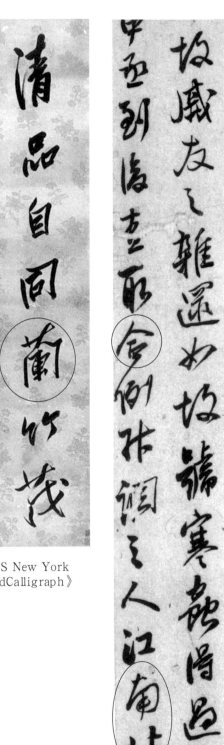

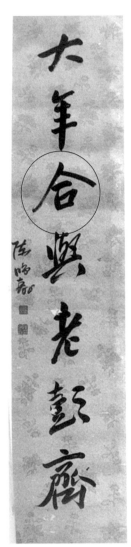

（6圖18-3）　《CHRISTIE`S New York
Fine Chinese Paintings andCalligraph》

（6圖18-4）
《陳鴻壽の書法》

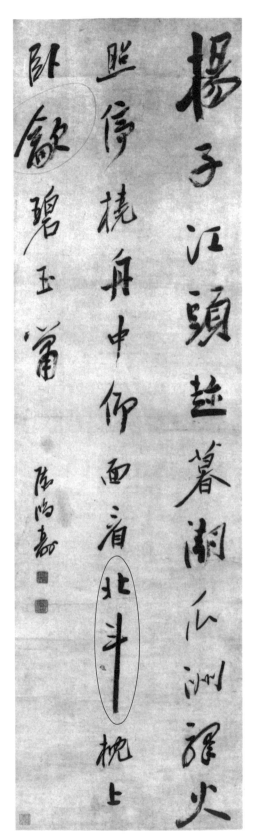

（6圖18-2）　七絕書幅

141

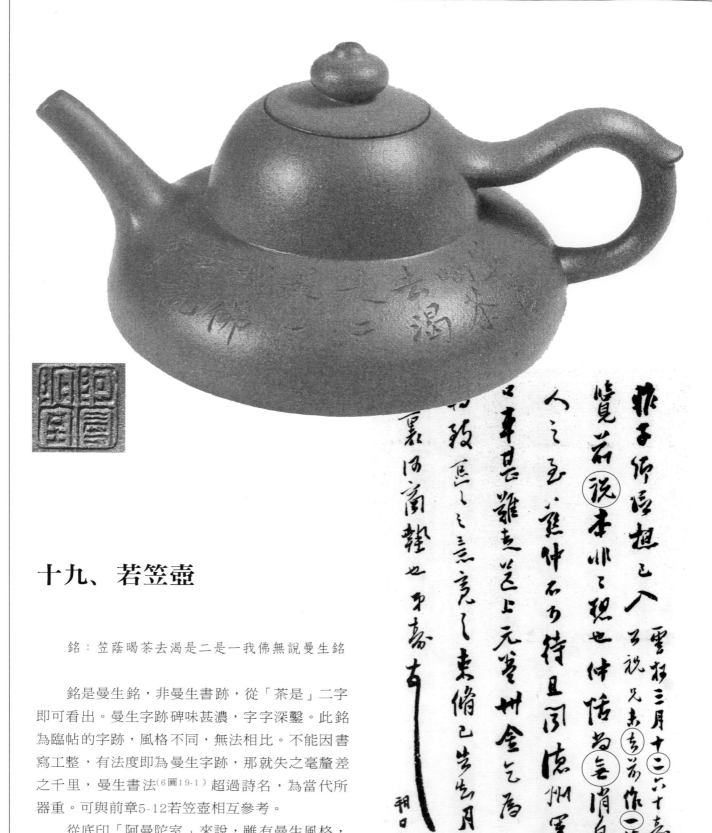

十九、若笠壺

銘：笠蔭暍茶去渴是二是一我佛無說曼生銘

銘是曼生銘，非曼生書跡，從「茶是」二字即可看出。曼生字跡碑味甚濃，字字深鑿。此銘為臨帖的字跡，風格不同，無法相比。不能因書寫工整，有法度即為曼生字跡，那就失之毫釐差之千里，曼生書法(6圖19-1)超過詩名，為當代所器重。可與前章5-12若笠壺相互參考。

從底印「阿曼陀室」來說，雖有曼生風格，其陰文是否為陽文的翻版？既然「我佛無說」，就看讀者怎麼說了。

（6圖19-1）《名人翰札墨蹟》陳鴻壽書札

二十、茶仙作字壺

（6圖20-1）
茶仙作字壺

口徑：55mm　　寬：145mm　　高：70mm

銘：茶仙作字　　曼生

底印：少峰　　把印：彭年

文字的刻法確實有金石味，一筆一劃，如同在刻印之邊款，作者以六仟元購於光華古董舖，購時已斷把，再花三千元請人修補之，補完喜出望外，平生夢寐以求的「曼生壺」，終得有幸購藏，已無吳大澂之憾矣。

早晚相廝相視，從相看兩不厭，到越看越不對勁，最後挑三揀四找毛病。少峰有二人，一是施少峰，《種榆僊館詩鈔》題橋李施少峰雜哀詩後：「漫將遺澤動哀音，千古孤鶯共此心，我隔春暉逾十載，蓼莪痛泣不能吟」，此詩約作於乾隆55年，其與曼生交已愈10年，此人與張廷濟亦有交往。曼生是否在此之前已做壺，還有問題？

把蓋「彭年」，若以年紀推算，癸酉（嘉慶18年），在《茗壺廿種》稱楊彭年為楊生彭年，則楊氏在乾隆55年，離癸酉尚有20年的歲月，也許猶是乳臭未乾的小孩，而曼生也不過是廿出頭而已，從上述觀點當非橋李施少峰。

另一是蔡錫恭字少峰，為吳門望族叔載樾、

載福、弟錫澂、堂弟錫琳，均邃於金石之學，飲譽藝林。少峰嗜茗壺，庋藏大彬為寶儉堂土人所作一具，張叔未嘗賦詩紀之。又倩楊彭年製，壺底鈐少峰二字篆文方印。嘗官震澤巡檢，著《醉經閣詩存》、《金石考》、《吳門宧游記》（康按）此條得諸蔡子寒瓊，但友輩中嘗見少峰壺，印有邵字者，或另有其人尚待考正。《宜興紫砂辭典》記載：出生於道光1年，卒於咸豐11年（1821～1861），不知出自何書？

《順安詩草》卷五；道光18年（1838），4月18日張叔未（廷濟）與兒子慶榮過石門，信宿蔡少峰醉經閣，大寧堂款時大彬壺與寶儉堂款時大彬壺，兩方收藏主人相會。張廷濟為蔡少峰作〈時少山砂壺〉賦，另〈題墨嫁山莊詩為蔡松如錫徵賦兼視少峰〉：「農家望有秋，耕畦不言病，懿哉志士心，勤比老農更，蔡侯年十九，幼學氣正盛，朝吟垂疏簾，夜讀剔短檠，勿使墨磨人，儼如農有政，曰余苟不稼，取和胡有慶，今年入芹宮，已見鷺旟映，明年戰棘闈，行聞笳鼓

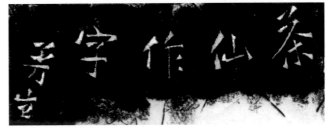

（6圖20-2）茶仙作字壺壺銘

競，如耕必有耦，定偕哲兄孟。」

71歲的叔未稱少峰為良友，沒稱兄道弟，表示兩人年紀相差懸殊。詩中所言蔡侯年十九，是指其弟錫徵，則道光1年，其弟才2歲，縱使少峰長其弟20年，不見得與已臥病曼生有往來。

南京博物院藏「清仿古井闌水盂」(6圖20-2)高48mm，口徑67mm楊彭年造，形似井闌，斂口，圓肩，直腹，平底內凹。器表刻楷書「仿古井闌」四字，署款「道光壬午（2年）雲樓為少峰書」，底鈐有篆書「楊彭年造」方印。是目前「少峰」最早出現於砂壺的記載。

雲樓是殷樹柏（1769－1847）的外號，又號嬾雲、西疇桑者，字曼卿。所居名一多廬，秀水（今浙江嘉興）貢生。書法遠師柳公權，近參汪士鋐。工花卉，兼宗陳道復、惲壽平法，而稍參己意。下筆恬靜，無煙火氣。尤擅小幅，其寫山房清供圖，作菖蒲、文石、瓶蘭、茗壺諸品，天真閒澹，蕭然有風人之致。晚喜作蔬果，尤覺天趣橫生。好刻竹，嘗作小楷數百言，書之扇邊，刻甚精妙。卒年七十九。有《一多廬詩鈔》。《墨林今話、蜨隱園書畫雜綴、紹興府誌、小蓬萊閣畫鑑、竹刻錄、藝林悼友錄》。

《七家印跋》〈一多廬〉：「天地一大廬也，人於其中特千萬分之一耳。顧乃窮宮室侈棟宇，轉相仿效，競尚奢華，不知四大皆空。一生如寄，安用此壯麗為也。雲樓結廬於郡之西偏，築一斗室僅可容膝，顏之曰一多廬。讀書賦詩之暇，焚香默坐，蕭然物外。屬余冶印以見志。予謂廣廈萬間寒士歡

(6圖20-2) 雲樓為少峰書仿古井闌水盂

(6圖20-3) 張廷濟書贈蔡少峰（取自《中國墨跡經典大全》）

顏。此是少陵之宏願。我輩窮而在下獨居一室，取足蔽風雨而已。以視世之營營於宮室者，雲樓之為人自此遠矣。故刻以報之 曼生」。另在〈西疇桑者〉印跋：「…余每過其居，訪之輒自嘆不如遠甚，雲樓屬余冶此印因刻以貽之，既美其高且以志予愧也 曼生製」曼生與雲樓交往由此可見，但不等同曼生與少峰。雲樓刻銘贈少峰是曼生死之年。底印「楊彭年造」，非「阿曼陀室」表示曼生死後，楊彭年除尚用「阿曼陀室」外，亦以「楊彭年造」自立砂壺品牌。則底印「少峰」、把印「彭年」、銘署「曼生」的砂壺，不宜與曼壺同列。應屬少峰壺歸之。

看胎土表面似渣，以放大鏡看之，是故作斑點的噴砂，終於大夢方醒。

為了解此壺「前世」或「今生」，開始窮書探源，觸類詳觀，辛苦五年，孕育此書誕生。為文記之，不忘前車之鑒也。是相非相，是空非空，尚留破壺擺櫃中。有心之過，無心之功，凡與同類，非曼歸宗。

柒

結論

柒、結論

第五章，曼壺舉例中例舉25把壺分別考證其來源，析其銘文意義，舉證製作年代，各具其代表性。讓讀者對曼生壺有多樣性的了解。第六章，曼壺待徵錄，針對目前出現於書籍或市場上「曼壺」，加以探討，以個人的觀點提出相關的資料和看法。學養有限，無法提出有利依據，期待和讀者對曼壺的思維有所交集或激勵。

與曼生合作最久的陶工屬楊彭年，也最受尊重，不僅在書畫裡讚揚，更在〈桑連理館主客圖記〉為其立傳。曼生最令人稱頌在於有容人之量，濟人之苦。郭頻伽〈曼生墓誌銘〉：「新橋室宇隘陋而四方之士，無不踵門納交。觴酒豆肉，座上恆滿，緩急叩門至，典質借貸以應。及仕為令，士益爭往歸之，至署舍不能容己，各滿其意以去……」(7-1)，〈祭文〉中更激憤：「嗚呼！曼生，天不可信，神不可恃。殘民者生，佑民者死。養人者窮或不能自存。自養者以遺孫子。……」(7-2)，絕無重名士而輕百工。吾等不能因其印章大小或位置不同，就認為屈煞彭年，那麼現代壺蓋「中國宜興」，陶工名則蓋於壺蓋內豈不更屈？須知「阿曼陀室」等同「中國宜興」店號。曼生於壺把蓋印，只要掀開壺底、壺把的「彭年」印和底下的「阿曼陀室」印同時出現。彭年在上，阿曼陀室在下，印大、印小，尊乎？卑乎？印把、印底何必在乎，郭頻伽《桑連理館主客圖後記》：「夫主客寧有定哉，謂我主者，我謂之客，曼生之官於斯土主焉，而官之去留，於此邑者不可數計，則官斯土者亦客也……」(7-3)吾等肯定彭年製壺的傑出，更不能否定曼生題銘的出眾。從嘉慶朝至今二百年矣，銘壺者有誰與之抗衡。再看「方山子壺」；一面刻：「方山子、玉川子，　君子之交淡如此」另一面刻：

「丙子秋七月楊彭年造」（見詹勳華著《宜興陶器圖譜》P244）兩面均沾，何來屈煞彭年？應以十八世紀產業革命理論－－產業分工化視之。

史料的缺乏，無法對彭年深入了解與描述，本書確有未竟之功，只能在曼生的資料中確立彭年的地位，未嘗不是失之東隅，拾之桑榆。

以古觀今，死人不語，以今觀古，立論弘議，時空已異。還原時空，加油無須，添醋何必。

一、 曼壺特色

從目前存在的資料中，得到的曼壺特色如下：

1.曼生壺除土胎 、壺形正確外，尚須具備銘文、印款皆無誤，銘文因個人書法不同，筆跡自不同，印款蓋於紙上只顯現印文的表面，蓋於壺泥上，可看出刻印的刀法和鑿印的印痕。此為紙上不容易看到現象，曼生為篆刻家其冶印風格自有一套，故印款的判定，不可或缺。

2.曼生銘或署曼生的壺銘，曼字寫法以「曼」（日日万）結構最多，有其特別用意，書畫亦然。以「曼」的結構最少，且偏於隸書時才有的寫法（仿壺不計）。

3.無蓋「彭年」或「阿曼陀室」印者，宜在銘文中，以書法特色判別。「彭年」印和「阿曼陀室」印正確，其壺銘和曼生書法風格亦相同，且可在其遺稿中比較相同之字或筆法。

4.「阿曼陀室」是曼生造壺的標記，不代表蓋「阿曼陀室」印皆為曼生壺，因曼生死後，乃被繼續沿用。

5.曼生銘的字跡正確，則印款亦正確，反之則不

〔註7-1〕 《靈芬館全集》
〔註7-2〕 《靈芬館全集》
〔註7-3〕 《靈芬館全集》

必然。

6. 道光後的壺銘署「曼生」佔多數，嘉慶朝以「曼生銘」為主。

7. 刻「曼公銘」或「曼翁銘」的壺銘為嘉慶21年以後的產品。「曼翁銘」有可能是持續到曼生死後的作品。

8. 曼生壺包括阿曼陀室壺，但阿曼陀室僅是嘉慶16年以後，曼生壺的一部分（尚有蓋人名如香蘅、曼生、午莊）。至於嘉慶16年以前的曼壺則非「阿曼陀室」所能歸納。例如，飛鴻延年壺、萬泉竹節壺等。

9. 曼壺碑味甚濃，其刀刻皆用雙刀法（半瓦延年壺除外），而不用描邊啄沙刻法。

10. 曼壺以素面居多。壺銘行楷兼之，篆隸參之，無一定形體，但以行楷居多，隸書次之。

11. 阿曼陀室不僅為曼生製壺，也有為當時朋友代製。如閔笏山的「鈿合壺」、錢杜的「寒玉壺」等。

12. 曼壺向無紀年習慣，僅於曼生初任縣宰不久（壬申）、乙亥桑連理館文會，及任滿將離職時（丙子），才留下紀元。

13. 壺底蓋「曼生」印，從早期到晚期都有。

14. 低腰寬腹、色澤溫潤、廣口多於窄口，以利茶葉之寬展與掏取。壺嘴短直，順暢無堵。

二、曼生壺對後世影響

曼生對砂壺的貢獻在「壺面碑版化」，以碑版內的文字反映當時江南文學思潮和社會生活面。曼生壺，在曼生過逝後，未隨之消寂，反因需求眾，市場供給少，價位節節上升，繼者發揚有之，作偽者亦不少。發揚者當屬喬重禧、瞿應紹、朱石梅三人。三者皆活躍於嘉慶晚期至道光朝，也隨著道光朝結束，相繼歸西。

曼生將壺面碑版化，以素身壺為主，利於足夠的空間揮灑。喬鷺洲為陳文述（雲伯）的門生，陳文述為曼生族弟，二者過從甚密，同為阮元的門下士。喬重禧（參附錄1-3-1）深受兩兄弟的影響頗深，其所題銘的壺，留世者不多。

道光6年，錢林〈題喬重禧吟卷後〉：「一壺雙笈費周旋，櫟塢茶山醉即眠，夢到竹西歌吹地，不禁腸斷杜樊川。百回口念君平句，弟子重逢綴韻諧，正是落花時節到，樓台金粉憶江南。」

瞿應紹（子冶）（參附錄1-3-2），把壺面當成一張宣紙、一幅畫，將詩、書、畫三絕融合在一壺，加上子冶刻印不俗；鈕匪石在〈瞿子冶印譜題辭〉：「昔余游吳門始與陳君遇（謂曼生）迄今將二紀，繾綣常依附，太邱雖道廣，最契唯金石，偏搜鐘鼎文，力摹篆籀跡，海內數名流，卓然為巨擘，瞿君臭味同，一往通幽遂，當其奏刀初，即已中肯綮，茲余來滬瀆，邂逅不我棄，盡出所著作，切磋商鈍利，嗟余少失學，中道成萍梗，幸多君子交，狂談任馳騁，至顯在積微，汲深藉脩緶，千秋有絕藝，兩美定合并。(7-4)」「篆刻精整入古，其刻茗壺規摹曼生，製極精雅，甚為滬人所重，寶之不啻拱璧，壺胎有粗細二種，粗沙者製特工緻，細砂者多畫竹，寥寥數筆製更古樸，字畫多有楊彭年鐫刻者……」(7-5)

子冶把壺面整體「宣紙化」，從包裝的美學角度來看，使砂壺達到「內外兼善，一體成型」，其功不可沒。就文學而論，砂壺面積不大，要以寥寥數語，來表達無盡的社會文化思潮，沒有深厚的文學功力，恐不易達成。以此和曼生相論，如同子繁題壺「盧橘微黃尚帶酸（坡公句）」，子冶亦有自知之明，在石瓢壺壺蓋刻「子冶畫壺」，既是畫壺，就不必有過多的聯想。而鈕匪石的「兩美定合并」不意竟在砂壺。

朱石梅仿曼生方法製壺，怕砂壺易砸破，創包錫後，再加以銘刻，以永流傳，陳文述在《畫林新咏》描述鐫錫畫：「山陰朱石梅，仿古以精錫製茗壺題字其上，余在江都水陸通衢，嘉賓薈

〔註7-4〕《匪石詩文集》
〔註7-5〕《瀛壖雜志》

止例餽看蒸，因惜其虛擲，受者未必屬饕徒，徒損物命，乃易製器，以訂永好，茗壺其一也。易字而畫花卉、人物，皆可奏刀。友人王善才、朱貞士、劉仁山并工此技，人比曼生砂壺曰雲壺。余不欲與寒士競名故仍歸之石梅舊製焉。」讚曰：「仿佛宣和博古圖，昆刀珍重切雲腴，盛名甘讓朱公叔，茶譜何勞比曼壺。」《畫林新咏》成書於道光丁亥（7年，1827），道光元年，陳文述為江都縣令，道光5年，改琦為朱石梅作錫壺圖譜，其記年壺傳世者最早為道光丙戌（6年）三月署款墊鶴的「松柏同春」錫壺，最晚道光己酉（29年）春「行有恆堂主人製，定郡清賞」款「傳世富貴」壺，此時石梅已年將70矣，「僑居袁浦，縱飲劇譚如少年，每有宴會，非得此翁不樂也。」(7-6)

石梅的題銘，自有境界，博雅齋造錫壺銘「社前雨前活火新泉，花南研北松風颯然。」盧葵生刻烹茶圖錫壺銘：「春芽細煎，東風一簾，今日何日，谷雨之前，竹汀居士書」，石瓢銘：「梅花一瓢，東閣招邀」，柿形壺銘：「範佳果，試槐火，不能七碗，興來唯我」。就銘詞而論，石梅的壺銘當有一席之地。而錫壺之創，則不多讓於曼生。

清末民初，文人壺再掀起高潮，製壺的水準，和銘文亦有佳作，唯數量不多，此時期代表人物有胡公壽、王東石、吳大澂、吳昌碩、吳隱等人。尤以吳大澂和吳昌碩、吳隱合作的仿壺，讓人難以分辨本尊或分身。

曼生壺經他們的發揚，再掀起仿曼壺的高潮，迄今歷久不衰。諷刺的是，從曼生、子冶、喬重禧到朱石梅，沒有一人因砂壺改革、創新獲利而樂享天年，均以貧苦告終，尤以喬重禧，死後無錢殮身最慘，倒是後世仿者獲利豐碩，又不必面對前賢質疑，導致曼壺「曼」天下，套上曼生詠孫翰香女史詩句：「眼界砂壺假似真，瓶瓶罐罐煞謎人，雖披曼銘增斯文，半是仿壺攀原尊。」(7-7)

歷經二百年後的現在，重吟曼生〈春草詩〉：「梅花夢後春纔到，燕子歸時客未還」(7-8)別是一番滋味在心頭。

三、壺依字貴‧字依壺傳

在紫砂世界裡，製壺與賞壺，同時存在的一個問題——壺依字貴呢？抑或字依壺傳？皆因曼壺而起。各有各的看法和喜好，殊難一致。茶壺主要用途在於泡茶，只要壺土質好，做工樣式好，即是好壺，多刻幾個字，不見得能泡出好味道，是物質層面的看法。有的認為刻字畫，看起來文雅，也可泡出「文學味」，此屬精神層面。如同泡茶的層次，在家中泡茶「近悅遠來，不亦樂乎」，在山中茶寮或風景優雅之地泡茶「雲靄繚繞，不亦神仙乎」，泡茶是茶與水的結合，茶與水的比率和火候，影響茶水的優劣，茶過多或水過多或火候不佳，均不能泡出一壺好茶。茶壺與文字亦然，茶壺做得好，文字有意義、有內容，必然相得益彰。光是茶壺做得很好，除了作者有「名氣」的，充其量是一隻「精美好用的紫砂壺」而已。如同一個只有美麗身軀，而沒有內涵的女子。反之，名家將高雅且有文學性或人生禪學內涵的字刻在庸俗的壺上，猶如一套精美的西裝穿在滿身污垢的浪漢身上，如何能字依壺傳？壺依字貴的先決條件，是：

1.寫刻字的人必須在某一方面有特殊的表現和聲譽，不論是文學、藝術或其他，例如陳曼生在清中期是個書法家、篆刻家，子冶是畫家，吳大澂、張之洞是金石家，任伯年、胡公壽、吳昌碩是畫家，具有相當的地位，且對社會有貢獻。

2.文字要高雅有意義，具時代性，不是無病呻吟或畫蛇添足。

曼生的「青山個個伸頭看，看我奄中吃苦茶」底鈐「桑連理館」（曼生在〈江頭送客〉亦有

〔註7-6〕 《墨林今話續》
〔註7-7〕 原文為：「眼界空花假復真，花花葉葉淨無塵，雖披滿紙原非畫，半是璚僊現化身。」
〔註7-8〕 見《定香亭筆談》卷二

「無數青山送客航，兩邊紅樹飽經霜……」（7-9句）。把外面的山頭擬人化，站在他身邊，看他吃苦茶的表情，曼生不講出來，把答案丟給讀者去體會，喝茶人的心情，只有喝過苦茶的人才能體會。表面意涵只是一句平淡無奇的字眼，其深層意義喝苦茶與當官是等號。

要當清官、好官，就得辛苦，理斷是非，勤政愛民，認真工作，累苦自己，窮苦一生。如同喝苦茶，唯一得到應是曼生詩「梅花香重不知寒」（7-10）——這便是清官的下場，也是苦茶回甘的「潤喉」吧。擬人化的青山「箇箇」伸頭看，其中「箇箇」二字泛化成無數人物，如同青山環繞周圍，有的鼓掌叫好，也不乏冷眼旁觀語帶嘲諷的人，等著看清官的「下場」，而喝茶人的滋味點滴在心頭。不然板橋也不會罷官賣畫。壺上短短刻幾個字，等於一部厚厚的《官場現形記》，壺不依字貴也難。

近年來，所做紫砂壺除李昌鴻的「漢簡壺」，刻字多，而不害其壺，蓋竹簡就是古書冊，每支竹簡均刻字，蘊含簡冊中，資料豐富，如果把文字褪掉，則比顧紹培的「高風亮節壺」還不如，但「漢簡壺」能融古鑄今的創意，則非「高風亮節壺」所能相提並論。

《宜興古陶器鑒賞》「何心舟圓提樑壺」銘：「花木裁取次教開，明朝事天自安排，知他富貴是幾時來好，且優遊、且隨分、且舒懷。蘇文忠辭枝山」在品茶時看此銘，能不達觀、舒懷者幾希矣。

現今的壺幾乎到無壺不刻字，無壺不刻畫的地步，不是落入前人的巢穴，就是不具時代意義，勉強沾一點文學邊緣為滿足。還不如一句「儂如茶來我為水」。雖然沒有壺公戲題的「一枝兩枝翠蛟影，千點萬點春煙痕，忽憶西溪深雪裡，櫓聲依札到柴門」的高雅，也來得肉麻兼有趣。

3.文字簡潔含人生哲理或禪思

曼生箬笠壺銘：「茶去渴笠蔭暍，是二是一我佛無說」。茶去渴與笠蔭暍，二者皆對，那應該「是二皆然」，怎會是二選一。何況佛祖講一句不就拍板定案。佛祖不定調，交由百姓去體會摸索。「茶去渴」是在家裡泡茶，所產生的享受。「笠蔭暍」是農夫在田野工作戴笠陰涼，二者場景完全相反，結果是一致——清爽，驗證「天下殊途而同歸」的道理。也就是茶可去渴，笠也可以蔭暍。如果把場景調換，在田野中烈日下泡茶，或家裡戴斗笠，豈不是多此一舉？這種簡單的思維那用得著佛祖來開示，明白告訴大家「佛由心生，頓悟隨己」。

再以鄭板橋的壺銘：「嘴尖肚大耳偏高，纔免飢寒便自豪，量小不堪容大物，兩三寸水起波濤」而言，與其說是嘲諷自己「才貌」不如人的悲哀，還不如說，是道盡世俗「浮面」的炎涼來得妥適。

至於字依壺傳的效果有三：

一、相互勾稽的作用

清初茶壺刻字，通常在壺底，如「秋水共長天一色」八字分二排列。看了壺的刻字，再和胎土、作工相比較，即可斷真偽。茲舉三例：

1.在南部購買一隻紫砂壺，從做工和胎土上都可說上乘之壺，欣然購下，回來查看壺上刻下的「道光××年」，竟然沒有（如嘉慶有丙辰年，雍正則無丙辰年），火速重返南部另換他壺，此乃刻字之可辨正也。

2.漢扁壺刻「滿載神州好風光，一路灑遍全世界」，流內為網狀球孔，底蓋「中國宜興」，明眼人一看就知是「早期壺」——現代壺。

3.《香港茶具文物館羅桂祥藏品》下冊，157頁。加彩刻銘銅權壺銘曰：「在水一方曼生」壺底蓋大清雍正年款，從刻款與印款相互勾稽，知此非真正的曼生壺，而是清末民初的仿壺。雍正年間，盛行滿彩。點彩是清末民初的流行款，曼生生於乾隆33年，兩者相差50年以上，怎可能有

〔註7-9〕《清詩紀事》
〔註7-10〕曼生陪阮元十里洲賞梅花詩

雍正年間的曼生壺，不亦奇哉。從此壺推斷類此壺之字跡，均非曼生真跡，可為公斷，那麼與此相同筆跡的曼生壺，便不難歸類。

二.砥勵人生的作用

曼生的「半月瓦當壺」，「不求其全遒能延年，飲之甘泉」意謂：人生盡力而為；一味追求完美，反而苦累自己，煩惱更多，折損自己。已經盡力了，無法達到十分圓滿的地步，還不如莫計較，將煩惱拋下，舉杯啜飲清香沁脾，有益健康！任何人在心情不好的情況下，舉壺泡茶，看到壺銘，焉有不敞開心胸，品茗消憂，如此茶可止渴，銘可舒懷，一舉兩得。

三.美好的飾面

室內掛書畫軸，可以裝飾室內高雅之氣息兼可補壁，壺面刻上精美的書畫，泡茶之餘兼可欣賞書畫之美，如同欣賞碑文，有何不宜。

「壺依字貴，字依壺傳」係依壺與銘的互動關係來決定，兩者皆善，相得益彰，兩者皆乏善可陳，或二者之一不理想，均非好壺。「以犬羊之質服虎豹之紋，無眾星之明假日月之光」，是壺與銘不相稱的註解。一支壺與銘相得益彰的茶壺，永遠受世人的珍愛。

商周彝鼎若無文字圖案，充其量也是古金屬器品而已，漢簡無文字，竹串一把，碑無文飾石版一塊，壺無銘飾陶器歸之，頻迦：「金石之壽，必藉文章以永之」(7-11) 此壺之託於銘者幸矣。

（節錄作者於國立台灣藝術大學造形研究所《塑形、塑藝2005，茶與藝國際學術研討會論文集》〈清末民初的文人紫砂茶器〉講稿）

〔註7-11〕 〈桑連理館主客圖後記〉

捌、附錄一

一、陳曼生墓誌銘并序、
　祭陳曼生祭文

（一）陳曼生墓誌銘并序—郭頻伽撰

自吾束髮，交天下之士，其經濟材術，文雅博贍，魁奇英偉，可以追蹤古人者，頗自不乏。而以扶植氣類，宏獎後進，使各成其材以備世用。又其量足以容受大小，無所不周，則惟吾曼生一人。惜乎其位與年皆不稱，其老而遽齎此入地也。曼生陳氏諱鴻壽字頌又字子恭，曼生其號，錢唐人。祖某舉鴻詞入翰林，官終瑞州太守，考京贈某官，妣某氏。以嘉慶辛酉選拔貢生，得縣令嶺南。丁憂服闋，奏留江南、署贛榆縣、補溧陽、陞河工、江防同知、遷海防。以風疾卒，年五十五。曼生家故貧，以書記遊幕府，諸公貴人皆重視之，不與常客均。所居新橋室宇隘陋，而四方知名之士，無不踵門納交。觴酒豆肉，座上恆滿，緩急叩門至，典質借貸以應。及仕為令，士益爭往歸之，至署舍不能容己，各滿其意以去。而君特持廉不妄取一錢，但自節嗇而已。然亦未嘗過為弊衣惡食，以徼名徇時好也。烏呼！曼生一縣令司馬耳，相識雖多，施予雖博，而其力之所及，固有所止，而不能如其意也。而卒之日不惟故交之痛惜，知與不知皆慘傷怛悼，以為世無復有此人。豈非所謂忠實心誠信於士大夫者耶。夫扶植氣類，宏獎後進，使成材以備世用，此非司馬縣令責也。顧今宜任此責者，既無其人，而為司馬縣令者，乃不量其力，而有志焉。此固宜為造物者之寔應且憎，而使其不得久於世也。君吏事精敏，溧陽歲飢振貧勸

分·民不莩死，治行為一時冠。以催科事忤上官，彊直不屈，卒紓民於艱，眾咸指目以為彊項[8-1]。吏生平於學多通解，自以為無過人者，遂恥自名。於篆隸行草書懸然天得，世爭藏弁之，君意不屑也。余嘗為君祭文，所以論君者備矣。其孤以幽宮之文為請，遂以此意序而誄之辭曰

惟天與人互相勝，偶有乖迕，非其定。斯言若讎敢不信，以汝後人卜後命。

（二）祭陳曼生文—郭頻伽撰

嗚呼曼生！天不可信，神不可恃，殘民者生，佑民者死。養人者窮或不能自存，自養者以遺孫子，此昔人所云云。嘗謂憤激之太過，而不知其實有至理，於君之亡更無疑矣。嗚呼！曼生瑰瑋俊邁之姿，伉爽高朗之氣，凌厲一世之才，擁有群雅之藝，孝友追配乎古人，才伎足了夫百輩。凡今之人，得其一節，已可以高睨大談而無愧。而吾獨以為皆不足為君貴也，君之所存志大難遂，欲舉世無失職之人，欲奇才無不遇之喟，欲吾黨皆相知，欲所知無窮士。新僑老屋賃於其鄰，客來常滿，孰為主賓。逮牽絲而入仕，自海阪而江濱，舊交之過從，新知之慕用，其趑若水，其來如雲，莫不傾襟以接，倒篋以賣游。談者藉其聲華，枯槁者資其膏潤，乃欿然而自歉意，以為款洽之不盡。嗚呼！士生今世較古愈窮，徵聘已絕於邦伯，羔雁不下於王公，雖閟門而欲賣，嗟蹙蹙其奚從。達官貴人高趾蹙頞，斥其棄餘召為我役。貧交素識，聊與薄設，體貌之恭，以為利益。亦有因謗謝客，假廉藏身，盧兒

〔註8-1〕 彊項：東漢董宣為洛陽令，殺湖陽公主蒼頭。光武帝大怒，令小黃門挾持董宣，使叩頭謝主。宣兩手據地，終不肯俯首，光武敕「彊項令出」。見《後漢書》七七〈董宣傳〉。曼生曾自刻「彊項」印蓋於書信上

蒼頭郜其屋，箭張酒趙盈其門。故人之來，脫粟草具，君應諒我寒士之素。而君以七品之官，百里之宰，遷秩河壖，群欺眾給，乃以博施而為懷，不自潤而不改宜乎？造物者實應且憎，而以為子罪既困之以末疾，而猶以為未足，遽使其齎志而入地也。嗚呼！君則已矣，恐為善者，因此而益怠也。天與神其終不悔也耶！

二、桑連理館主客圖記

一、桑連理館主客圖記—郭頻伽撰

種榆主人門本道素，游多長者。爰自束脩之年，已接雋勝。撫塵之舊，不乏稡呂槖筆，有適繫輇出門，老輩折節而肅謁，俊侶奉手以景從，同業同方之士，一材一藝之長，莫不傾衿雅佇虛中。訂交如是，迄今垂三十稔。牽絲江淮，出宰山水，游展畢至，賓館攸啟。於是感念雲蘋，俛仰今昔，思前賢同晏一室之言，苟不有紀錄。曷識苔岑，乃合同人託之絹素，按圖即事，可得而記焉。

年最長者為鈕非石；精研六書，妙識八音，坐榻上，一童攜簫侍右，若分刊度曲然也。據石作畫者為王子若，獨坐畫便面者為周松泉，兩君皆工六法，王以疏雋勝，周以縝密勝，同參畫禪者也。坐一室以怪石作供者汪小迂也，茸草階碧，疏華庭羅，梧鐍鑿落，披襟雜坐，持巨觥將就吻者史恆齋也。酒盈觴不飲，而縱譚者樂蓮裳、戴金谿也。拈花者郭頻迦也。坦腹持梧坐少遠者查伯葵也。側坐剝果核者陳仲恬也。褰衣欲八坐者朱杏江也。雖游于酒人，不僅以酒名也，長几鉅研和墨申紙，作擘窠書者，圖之主人陳曼生也。旁立而觀者高飲江、徐石林，高徐亦工於書。手一卷侍立者，主人之子呂卿也。攜卷而前

欲乞書者吳庚生、馬棣園也。兩人對坐，展古碑版，相忻賞者趙北嵐、屠琴隖，瘦者屠、肥而黔者趙。剡剡起屨，童捧卷隨後，張晴厓也。倚檻與語者施辛羅也。群雅既集，吟事斯起，分題賦韻，積有卷軸，倚樹而吟者為趙雩門。弄水而嬉者為何夢華。挾一冊並坐而觀者為高犀泉、朱子調。褱手其旁者為張子貞。昂首循廊行者為孫蔚堂。此數君時時以詩文相娛樂者也。立中庭觀調鶴者為釋嬾堂。坐庭中軸簾而對奕者為郭鏡我、金雲槎。立而觀者為江聽香、孫雨村。鋪坐具膜拜者為陳石琴。四君好手談陳耽禪悅者也。竹外茶煙，寸寸秋色，司茗具者搏埴之工，曰楊彭年，其製茗壺得龔時遺法，亦無使其無傳也。

圖凡記姓氏者三十四人；為主者一，主人之眷屬戚婣七，為客者二十六，雜童僕如客之數而少，其五客之中有久與居，及暫至時往來者，皆不覼縷。夫西園玉山去今邈矣，風美所扇，猶有沈吟慨慕，因而想見其人者，詎非文字之力，與元章之書、廉夫之筆，以古況今，無能為役。不鄙謂余授簡座末，序次群賢不飾不溢，作者為誰？酒人是列。

嘉慶甲戌夏六月十五日　吳江郭䨲記

二、桑連理館主客圖後記—郭頻伽撰

主客圖經始於甲戌六月，時方作粉本，先為述其略。越歲三月重過瀨上，則煙墨葇鋪，粲然大備。蓋余去後，適錢君叔美、改君伯韞同客桑連理館，與汪君小迂點筆其成之。選樹帖石，調鉛殺粉，牽拂掩染，如穆羽之和，而圖於是斷手焉。主人念聚散之多，感離合之不常也。為補前記所未及者若干人。而以其地之奇石有名稱者，凡九并圖其上，屬余為後記。

夫主客寧有定哉？謂我主者，我謂之客。曼

生之官於斯土主焉？可也。諸君之來於斯土也客
焉？可也。自有此邑，即有此官，而官之去留於
此邑者，不可以數記，則官斯土者亦客也。官斯
土者，不可以數計，則凡親戚私暱友朋賓從之適
來適往，於斯土者更不可以數計，則客之中又有
客焉者也。依是以言；則凡一花、一木、一石、
一草、一亭榭、一園林、一雲煙、一鳥獸、一觴
一壺、一吟一詠，當合其焉而處群焉。而遊鏘
鏘，而于喁憧憧，而進退神禪，其詞瓏璁，其聲
往還也、交際也，不知其孰主而孰客也？且主人
既圖其地之奇石以為客矣，而主人之為之主者，
曾不知其能幾時也。或移、或遷，則石之主於斯
也久，而主人之於石也客也。而石又不能自主
也，或移也、或遷也，不幸而毀於牧豎，殘於野
火，厄於徵求，幸而為有力者所攫而取，好事者
所據而有，則石之主與客未敢自決也。而金石之
壽，必藉文章以永之。此石之託於圖幸矣。

　　而圖中之人，曾不一稔，已為異物，如孫君
蔚堂者。然則人世又何可把玩，而所謂聚散離合
之無常，而可以感概歎息者，寧獨此圖為然哉？
主人韙是言也，使并書于後，以志無忘，以永久
要，前記所未及者；錢叔美、改七薌、高邁菴、
汪審菴、（汪）儼亭、陳春浦、許榕皋、（許）
青士、徐西澗、李四香、萬澣筠、范小湖、高爽
泉、沈春蘿、孫補年、馮放山、汪均之、高午
莊、盧小鳧凡十有九人，具書於後，仿古題名
云．

　　　　乙亥三月穀雨　　祥伯又記。

三、瞿應紹、喬重禧列傳

一、喬重禧列傳──瀛壖雜誌

　　喬重禧學博，為光烈後人，滬之賞鑒家也，
周鼎漢磚，法書名畫，入其目真偽立辨，深沉淵
博，學有根柢。往游京師，名公巨卿，折節與
交，一時有才子之目。當塗尚書、新安太傅，先
後延寫御製集六十萬字。嘗佐學使校文，兩出關
門。往來燕代，經古戰場，弔郅支單于之舊跡，
於關塞阨要，搜剔講論，著有灤水說，及宣鎮二
長城說，前人未有也。斐懷輦下十餘年，不能博
一第，久之無聊，念老母春秋高，脫然南歸，養
親衡門。家居日所與投縞紵者，多海內名流。黃
霽青太守，每至海上必與唱和。精書法，從顏入
手，尤得平原風骨，霽翁求其書來仙閣文會記，
以詩索之云：衰齡腕弱怯書丹，片石磨礱尚待
刊，為愛平原風骨好，要留名跡鎮仙壇。其書法
見重於前輩如此，鷺洲既精別金石，凡經其品題
者，爭相寶貴，然卒以不遇，憔悴死。死之日，
室停九喪，徐君紫珊為釀金埋之，生平著述，隻
文片紙，盡在他人篋笥。徐君為之多方購覓，獲
其叢殘十數冊，刪煩去複，僅得二卷。急付手民
刊之，曰：陔南池館遺集，鷺洲身後所存賴有此
耳。徐君可謂不負死友矣。（按鷺洲著述，載諸
邑志者，有夢紅仙館集，而陔南池館集，吟詩月
滿樓集惜皆不可得見。）鷺洲詞章之學，具有深
造，少為陳雲伯詩弟子，故其詩驚才絕豔，俯視
凡流。及入都後，得山川友朋之助，發其鬱勃奇
瑰之氣，一變而詩近少陵，文近昌陵。邑中自趙
損之少卿後，可謂僅見。毘陵李申耆謂鷺洲詩
文，合昌黎少陵香山眉山為一手。頤園侍郎初見
其詩即曰：時賢中多一作家。老夫讓出一頭地
矣。其為通人所許如此。鷺洲沒後，其字頗為滬
人所重，得其寸嫌尺素，必付裝池，珍同珙璧，

仁和錢學士東林贈以詩云：一壺雙笈費周旋，櫟
塢茶山醉即眠，夢到竹西歌吹地，不禁腸斷杜樊
川，百回口念君平句，弟子重逢綴韻諧，正是落
花時節到，樓臺金粉憶江南。頤道居士著有碧城
仙館集，故詩中及之耳。

二、瞿應紹列傳 —— 瀛壖雜誌

瞿應紹明經，字子冶，初號月壺，晚年自號
瞿甫，又號老冶，循例為司馬。少年即與郡中賢
士大夫游，名噪吳淞。善鑒別金石文字，能畫
竹，疏密濃淡，錯落偃仰，無不有致，可為板橋
別派。其畫蘭柳，雖極工媚，然弗逮竹也。詩亦
直入南宋之室，家藏骨董甚夥，所居有香雪山
倉，二十六花品廬、玉鑪三澗雪詞館，皆貯尊彝
圖史及古今人妙墨。酷嗜菖蒲，羅列瓶盆，位置
精嚴。雲間馮少眉印識，謂其室中商彝周鼎，湘
簾棐几，入者幾忘塵世。余於己酉（道光29年，
1849）杪秋至滬，子冶於是年冬歸道山，未及一
面，殊為恨事。子冶尤好篆刻，精整入古，其刻
茗壺規摹曼生，製極精雅，甚為滬人所重，寶之
不啻拱璧，著有月壺草。其壺有粗細二種，粗沙
者製特工緻，細砂者多畫竹，寥寥數筆，製更古
樸，字畫多有楊彭年鐫刻者，底有彭年手製圖
章，郭祥伯謂宋時有周穜者，亦工此技擅名一
時，但穜非端人耳，子冶所藏書畫古玩，死後零
落過半，雲煙過眼真達者之言哉。

子冶故以寫生擅名，尤好為墨戲，而於畫竹
工力最深，肆筆所至，縱逸自如，論者咸謂時下
第一手。然常心折鐵舟、七薌兩家，蓋不忘所
自。平生構思甚捷，然旋即棄捐，並無存稿。所
錄版者，僅月壺題畫詩而已。劉鴻甫為之序云，
壬寅避亂，遺稿散佚，想或然歟，昭文蔣寶齡
《墨林今話》，錄其題畫蘭一絕云：春寒惻惻殢羅
屏，小有風來夢未醒，喚起湘人看湘月，一聲流
水隔琴聽。遺貌取神，殊有言外風致，子兆鈺字

玉如、孫林字牧蓀並能畫。

四、曼生題法梧門（式善）〈移竹圖〉全文

種竹勝種花，花謝竹尚香，種竹勝種樹，樹
短竹已長，江南好湮水，土潤宜蒼篠。自踏東華
塵，秋夢遲南塘，殘暑未全退，茶瓜開虛堂，展
此秋一幅，未雨心先涼。似聞西涯西，古寺頹斜
陽。茶陵栽竹地，至今盛篔簹。主人抱仙骨，詩
筆如修篁。愛竹等愛詩，微波吟瀟湘。移此碧鸞
尾，玉立森成行。瀟灑杜陵僕，不厭奮鍤忙。澆
以玉泉水，枝枝搖青蒼。新籜迸蘚碱，細雨鋪苓
床。暮影上雪壁，晨清氣風廊。映帶萬芙蓉，瘦
骨立奇礓。不羨綠天綠，無復黃塵黃。有時詩心
閒，幽韻敲琳瑯。頗似輞川館，清吟和裴王。佳
兒與快婿，一一青鳳皇。竿頭勵直節，雲路騁翱
翔。題詩刻蒼玉，寸心誌不忘。畫手古石田，先
生今東陽。

五、茗壺二十品

陶冶性靈 影伽 本 承召世鈞朱石某摹

飛鴻延年壺

鴻漸于磐飲食衎衎是為
棄苫翁之罷亞名不刊
祥伯

飛鴻延年壺

合斗壺

北斗高南斗下銀
鴻團于挂

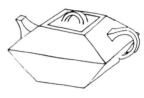

合斗壺

石銚
鈕之制摶之工自我作非
周種

石銚壺

古春
春何供之茶事誰云者
兩丫鬌
浮眉樓主銘

古春壺

卻月
月盈則虧 置之座隅
以為我規

卻月壺

橫雲
此雲之腴 餐之不癯
列仙之儒

橫雲壺

員珠
如珠如鎮 以滌煩襟

圓珠壺

合歡
蠲忿去渴 省壽無害 郎聲

合歡壺

汲直
苦而旨直其體公孫丞
相甘如醴　慶

汲直壺

歙虹
光熊熊氣若虹朝閶
闔乘清風　頻迦

飲虹壺

匏壺
飲之吉匏瓜無匹

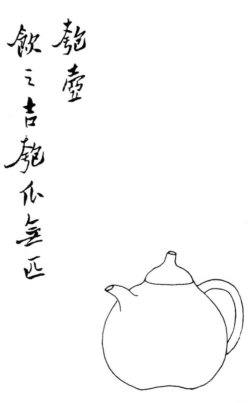

匏壺

百衲
勿輕裋褐其中
有物傾之浭浭
老頻

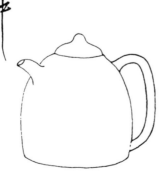

百衲壺

158

春勝

宜春日彊飲吉

乳鼎壺

乳泉霏雪沁我吟頰

乳鼎壺

春勝壺

天雞壺

天鷄鳴寶露盈

鏡瓦

鑑取於瓦水澤泉源

潤无垠

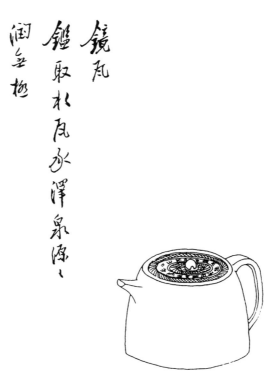

天雞壺

鏡瓦壺

方壺
內清明外直方吾与尔
偕臧

方壺

胡盧
作胡盧畫況親戚之
情话
楊生彭年作若壺廿種心逸有
之圖頻迴夢生壽之著銘如若
癸酉四月廿日記

葫蘆壺

乳鼎
泗尊玉女餐石乳顏色
如象必嬰兒

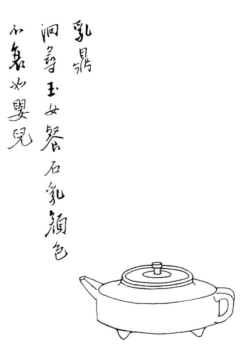

乳鼎壺

碁奩
蘆深月迴敲碁閒茗甌
無羹芋

碁奩壺

六、謝瑞華繪曼生十八式

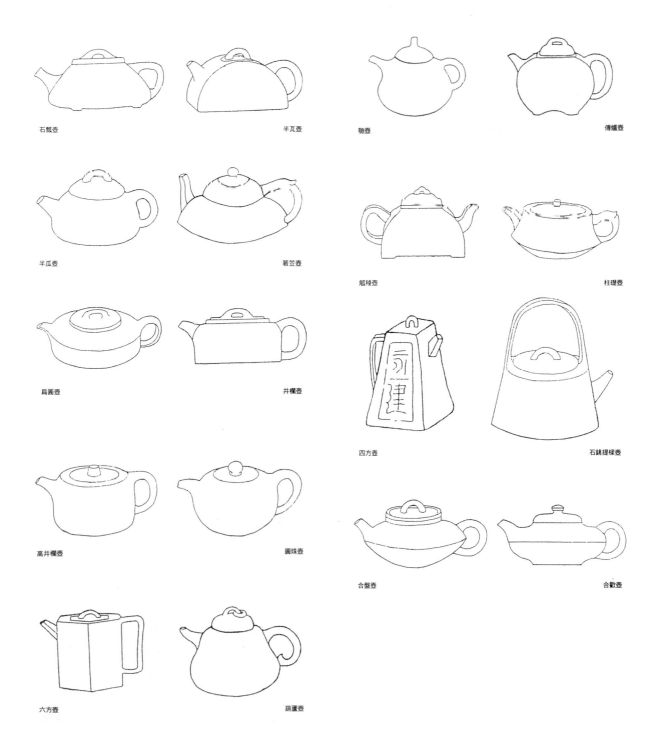

石瓢壺　　　　　　半瓦壺　　　　　　匏壺　　　　　　傳爐壺

半瓜壺　　　　　　箬笠壺　　　　　　瓠稜壺　　　　　　柱礎壺

扁圓壺　　　　　　井欄壺

高井欄壺　　　　　　圓珠壺　　　　　　四方壺　　　　　　石銚提樑壺

合盤壺　　　　　　合歡壺

六方壺　　　　　　葫蘆壺

七、陳鴻壽（曼生）世系親友錄：

（一）、譜系

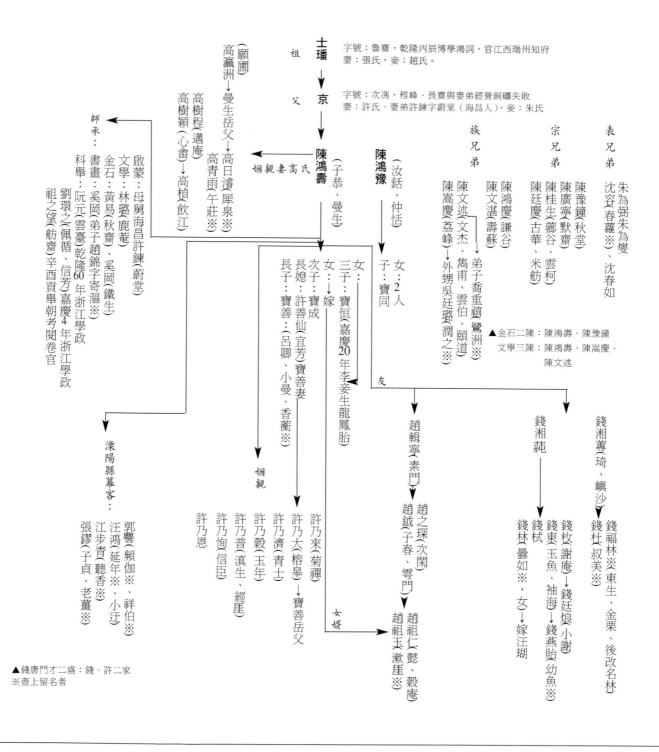

（二）、《種榆仙館詩鈔》

沈廷焰、高瀛洲（願圃）（曼生岳祖父）、錢琦（嶼沙）、袁枚（簡齋）、劉方璿（芸莊）、李方湛（白樓）、吳嶔（兼山）、陳桂生（蘚谷）、陳傳經（晴巖）、施嵩（少峰）、曹鞠庵、呂彭山、徐蘭韜、程邦憲（六堯）、高士奇（瓶盧）、吳嗣騤、許端木、董个亭、陳雲柯、陳豫鐘（秋堂）、陸鍾輝（晴峰）、方維翰（藕堂）、陳昶（春嘘）、余藕村、張懷愚、吟陔、吳文溥（澹川）、何元錫（夢華）、高樹程（邁菴）、周彥國（補林）、錢泳（梅溪）、鹿菴夫子（林璐）、闕雯山、蠡湖、朱小米、李秋厓、小顛、方村之、余鍔（慈柏）、奚岡（蒙泉、鐵生）、湯燧（古巢）、宋蓉裳、徐秋山、陳廷慶（古華）、周瓚（采巖）、閻其淵（鑑波）、吳鼒（雲裳）、華瑞璜（秋槎）陳桂堂、龔笋（印湄）、徐步瀛（方壺）、王崇本（驪泉）、丁子復（小鶴）、錢昌齡（恬齋）、李富孫（香子）、李遇孫（金瀾）、錢善揚（順圃）、吳應和（榕園）、李沁碧、劉熙（春橋）、繼昌（蓮龕）、周封（于邰）、謝樗仙、阮元（雲臺）、吳蘭雪（嵩梁）、金素中、桂馥（未谷）、朱鶴年（埜雲）、何道生（蘭士）、伊靜亭、黃丕烈（蕘圃）、邵騤（旡咎）、魏標（霞城）、萬承紀（廉山）、可韻（鐵舟上人）、瞿中溶（木夫）、袁廷檮（壽階、又愷）、紐樹玉（匪石）、阮亨、蔣山、曾燠（賓谷）、趙文楷（介山）、李鼎元（墨莊）、陳文杰（雲伯）、王學浩（椒畦）、江墨君、張若采（子白）、孫韶（蓮水）、孫淵如（伯淵）、徐薜塘、小石上人、張綠飲（舸齋）、鐵保（梅庵）、彭芝音、汪汝瑮（均之）、李蘭卿、趙曾（北嵐）、張吉人、王應綬（子若）、嚴小秋、吳石帆、汪奐之、袁桐（琴南）、褚葉邨

（三）、《陳鴻壽の書法》：

陳瑜（春泉）、賈啟彪（少虎）、徐韞山、王壽康（保之）、那彥成（繹翁、心齋）、陳善（瓜庭）、吳蘅皋（應奎）、國良、陸一鈞（一齋）、裕庵、灘生、沈春如、研谿、小野、莊詵男（厚庵）、孫三錫（桂山）、楊昌緒（補凡）、張源長（秋圃）、王士鍾（性餘）、許乃大（榕皋）、萬瀚筠、萬臺（浣筠）、桐邨、鰲滄耒、孫延（蔚堂）、劉石麒（曉園）、裘安邦、泉翁、潤泉、林季脩（小溪）、汪武曾（思泉）、吳璈

（菘翁）、金霞舉、月樵、婁朱、馬閑林（孿齋）、梁章鉅（茝鄰、退庵）、張騏（伯冶）

（四）、杭州詁經精舍題名碑

①講學之士九十二人

汪家禧、陳鴻壽、陳文述、湯錫蕃、王仁、范景福、朱壬、方觀旭、童人傑、諸嘉樂、殳文耀、錢林、胡敬、孫同元、金廷棟、陸堯春、趙春沂、趙坦、王述曾、宋咸熙、吳成勳、李方湛、陳嵩慶、吳文健、嚴杰、蔣炯、吳克勤、周雲燨、周誥、吳引年、馮廷華、馮學敏、姜遂登、姜寧、查揆、鍾大源、朱軾之、倪綬、謝江、謝淮、金衍緒、胡金題、丁子復、李富孫、李遇孫、孫鳳起、沈爾振、吳東發、崔應榴、王純、吳曾貫、方廷瑚、朱為弼、邵保初、周中孚、張鑑、胡緝、沈宸、周聯奎、施國祁、孫曾美、丁授經、丁傳經、楊鳳苞、楊知新、邵保和、姚樟、嚴元照、徐養原、徐養灝、徐熊飛、張慧、陶定山、紀珩、何蘭汀、童璜、顧廷綸、何起瀛、王衍梅、周師濂、汪繼培、王端履、徐鯤、傅學灝、周治平、洪頤煊、洪震煊、金鶚、沈河斗、施彬、張立本、吳傑

②薦舉孝廉方正及古學識拔之士六十三人

邵志純、葉之純、黃超、聞人經、翁名濂、陳甫、龔凝祚、張迎煦、李章典、湯禮祥、許乃濟、許乃賡、趙魏、湯燧、屠倬、林成棟、方懋嗣、方懋朝、梁祖恩、陳豫鍾、陳文湛、陳鱣、楊秉初、沈毓蓀、查一飛、王丹墀、陳傳經、俞寶華、李殼、戴光曾、張廷濟、楊蟠、吳文溥、金以報、張燕昌、溫純、凌鳴喈、孫東暘、郎遂鋒、施應心、吳傑、童槐、柯孝達、孫事倫、袁鈞、鄭勳、李巽占、王樹實、王文潮、車雲龍、胡開益、邵騤、劉九華、言九經、吳大本、盧炳濤、徐大酉、童珖起、潘國詔、張汝房、鄭灝、毛鳳五、端木國瑚

③纂述經詁之友五人

王瑜、臧鏞堂、臧禮堂、方起謙、何元錫

④己未會試總裁中式進士二十二人

姚文田、湯金釗、汪如淵、程同文、戴聰、蘇琳、莫南采、毛謨、張師泌、余本敦、朱淥、孟晟、陸言、錢昌齡、何蘭馥、許宗彥、萬雲、錢枚、張鱗、蔡鑾揚、王家景、陳斌

捌、「大富千萬」紫砂壺考

紫砂文物，不如其他文物具千年以上的悠久歷史，較不為學者所注意。因雍正、乾隆兩帝的喜歡，逐漸躍上臺面。時下文人也跟著喜好流行。文人的喜好，帶動清中後紫砂壺蓬勃發展；尤以印人；陳鴻壽、屠倬、孫古雲、瞿應紹、高犀泉、項炳森、王雲、以迄清末的吳大澂、吳昌碩、吳隱等。有考者如；陳曼生、改琦、錢杜，眾所皆知。尚有至今未考者，甚至以訛傳訛，百年如一。本文針對北京博物院藏楊彭年造的「大富千萬」壺上題銘人物考證，兼對《茗壺圖錄》中「臥龍先生」壺

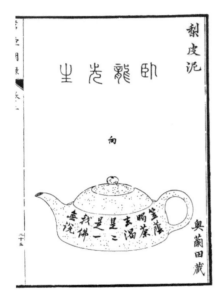

（圖1A）臥龍先生壺壺型

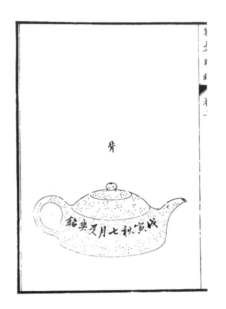

（圖1B）臥龍先生壺註文

項炳森 〔清〕字友蘭，浙江嘉興人。元汴後人，與祝二如（升恆）爲中表。道光咸豐（一八二一—一八六一）時官沭陽知縣。書用趙孟頫法，篆刻神似陳鴻壽。又善弈。
〔廣印人傳〕

（圖2）

中國美術家人名辭典，項炳森的記載

人物誤載更正，以利將來紫砂人物歷史定位。

「我佛無說」款若笠壺，即載於光緒丙子（2，1876）年，日人奧玄寶所著《茗壺圖錄》裡的「臥龍先生」壺（圖1A），其圖文：

右通蓋高二寸五分，口徑一寸五分強，腹徑三寸八分四厘，深一寸四分強，重六拾二錢弱，容一合二勺強。流不曲不直，鋬環、口弇腹胖，口內設堰圈而容蓋唇。自口下至肩腹上，漸下漸豐，腹上鋟為一畫界，底如截毬，平圜純素。腹之前後鑴行書二十二字，曰：「笠蔭暍，茶去渴，是二是一，我佛無說。戊寅秋七月 友幾銘。」刀法遒勁有精神，妙優於毛中書。按茲壺製作工夫一變，更極精巧，的與流鋬裡面，削刪痕存，所謂捏製者也。泥色梨皮，通體深沉而雄偉，如坐如臥，如潛如蟄，有呼欲起之意，故號曰：「臥龍先生」。

《三國志》曰：徐庶謂先主曰：「諸葛孔明臥龍也，將軍宜枉駕顧之」（圖1B）

《茗壺圖錄》稱臥龍先生壺，國人因其形似斗笠，稱之若笠壺。頗有唐詩「孤舟簑笠翁，獨釣塞江雪」的意境，又稱「簑翁壺」。此一壺形，首創於嘉慶朝，乾隆前無此規制。

《寒松閣談藝瑣錄》卷1：「項桐隱鳳書秀水人，諸生，天籟閣後人也。其尊甫官沭陽知縣，君少孤，能讀父書，貧甚。奉母居采芝山人丙舍，在天帶橋南與予隔溪相對，暇輒過從，君喜飲酒，工八分，能篆刻兼通畫學，作仕女有費子苕先生遺意，庚申劫後，囊筆客吳門、金陵、武林十餘年，未能展其素抱，卒憔悴而歿。桐隱父友華大令，名炳森（圖2），書用鷗波法（圖3），兼精分篆鐵筆。其子金宣字少峰濡染家風，惜不永年，則桐隱之兄也。受福附識。」

項炳森祖輩項元汴、字子京、藏晉孫登天籟琴，故名其所居曰「天籟閣」。蔣伯芎所製壺相傳為子京

所定，底鈐「天籟閣」印，呼為天籟閣壺，富蒐藏。項炳森追隨祖輩，製壺送人興趣不減前人。

《皇清書史》卷23：「項炳森，字友華。由諸生官山陽縣丞，歷署安東、鹽城諸縣。八法由吳興上契歐虞，兼精分隸鐵筆，嘗從陳鴻壽、孫均游。所詣益遒古，有《友華印娛》，錢宗伯載序以行世。」

壺題銘於嘉慶戊寅（23年，1818）秋七月，此年夏仲；包世臣小住陽羨，良工褚生為作九壺並題銘。隔年，曼生贈壺錢林、屠倬，彼等題詩吟誦曼生壺，顯見砂壺題銘，是當時文人流行趨勢。

壺把，壺底無印款，壺腹是友華所題銘，為目前發現最早記載；項炳森（註1）委託陶人製作的砂壺。《茗壺圖錄》將「友華」，誤作「友幾」（圖1B），遂令「友華」沉睡近二百年。器雖不存，圖錄猶在，今後砂壺史上，宜將印人項炳森歸位。項氏題壺除載於圖錄外；存世一把楊彭年造「大富千萬」壺（註2）。

楊彭年造「大富千萬」壺，高12公分、口徑4.5公分，北京故宮博物院藏品。壺呈方體、斂口、鼓腹、凹足、弧柄、短流、嵌蓋。壺身一側貼塑陽文篆字「大富千萬」四字，另側陰刻楷書銘「漢泉范背文，富人大萬，予以大布當千證之，人字中應有一點，作千字迴環讀之，文曰：大富千萬，於義亦順，或久而剝蝕以致沿訛。孫氏古雲曾以縮本

（圖3）
項炳森書法

〔註1〕：《中國美術家名人辭典》記載項炳森：〔清〕字友華，浙江嘉興人。元汴後人，與祝二如（升恆）為中表。道光咸豐（1821～1861）時官沭陽知縣。書用趙孟頫法，篆刻神似陳鴻壽，又善奕，《廣印人傳》。從臥龍先生壺圖錄推知，此項記載道咸（1821～1861）應更正為嘉道咸（1796～1861）較為正確。
〔註2〕：見《歷代紫砂瑰寶》P49頁，國立歷史博物館出版。

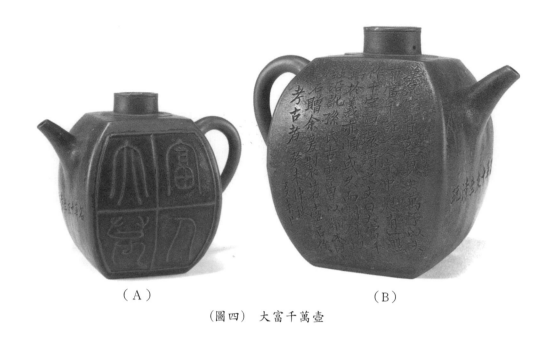

（Ａ）　　　　　　　　　　　　（Ｂ）

（圖四）　大富千萬壺

法勒石贈余，爰製茗壺以俟考古者。癸未仲秋　友華作」壺流下方陰刻「名華十友齋清玩」（圖4）。蓋鈕頂貼塑陽文銅鈸，上字篆書「大泉五十」。底有一圓形凹面，上鈐陽文篆書「楊彭年造」（圖6）方印。

《百一山房詩集》書跋：均輯先祖文靖公詩為百一山房集十二卷；先祖好奇石，自微時遊釣山侶澤客所貽，與出入中外，所由衡湘、巴巫、昆明、越巂、遠至單外，搜剔所得。前後凡聚水石百有一，晚以顏其居，誌微尚也。家臨平湖，在皋亭黃鶴東巖，谷窈窕，泉甘而土厚。少日讀書其間，與嘗所游處者十人，為十友圖，圖僑畫札晏如也。顧以單門又體尫瘠善病，出應鄉里選，久不得志于有司，詫憭鬱紆，作為詩歌以自遣……

孫均祖父孫士毅，諡號文靖，卒於乾隆甲寅（59，1794）年，嘉慶丙辰（1，1796）年歸葬杭州。杭人以阮元續娶孔氏和孫氏歸葬，列為當年二大盛事。壺銘歲紀癸未（道光3，1823）年，離孫氏卒約30年，所繪「十友圖」，不代表「名華十友齋」

即孫士毅本人的齋號，當無活人送壺給死後30年的人「清玩」。孫士毅晚年，以《百一山房》顏其居，則「名華十友齋」，可確定其孫孫古雲，感念先人自署的齋名。

孫均字詒孫，一字古雲，浙江仁和人。四川總督孫士毅之孫，建威將軍小山公子。嘉慶丁巳（2，1797）年，入京襲封三等伯爵，官散秩大臣。嘉慶4年，因年稚未能諳習，回旗當差。在京時，兩浙文士；陳鴻壽（曼生）、陳文述、查伯揆等往來其家，皆投宿其雲繪園唱和。曼生缺錢質借，古雲亦為金主之一。

嘉慶丙寅（11，1806）年，因墜馬傷足，不良於行，南歸居武林。嘉慶辛未（16，1806）年，卜居吳門畢秋帆尚書舊宅。郭頻伽、彭甘亭等東南名宿，皆延之別館。自製畫舫、悠游於湖山，所樂惟金石圖籍。嘉慶甲戌（19，1814）年秋，其妻過世，郭頻伽撰孫夫人墓志銘，陳鴻壽書，道光丙戌（6，1826）年2月25日卒，陳文述為其立傳（《頤道堂文鈔》卷13）。

孫氏篆刻學曼生印法，詩學錢劉，近小長蘆鈞師。書學米董，近梁山舟學士，工篆隸善寫生，師新羅山人。范金刻竹藝事甚多，慮與寒士爭名而自晦也。與陳文述（雲伯）姻婭關係，其《碧城仙館詩鈔》、郭頻伽《靈芬館集》皆古雲出資助刊。陳文述撰《頤道堂文鈔》〈印譜記〉：「……『芯蘭書記』以在京師為楊蕊淵、李晨蘭兩女史任校錄之役也，項友華作…」，另一段：「……曰『花海扁舟』、曰『花源艸堂』古雲作，花源、花海皆西溪也。曰『萼

綠華齋』友華作，亦花源、花海意也……」文中俱見陳文述與孫古雲、項炳森之關係密切。

《中國篆刻全集》卷四（清代·孫均）大富千萬印跋：「漢泉范之陰，有大富千萬四字篆法古勁，余曾摹作小研，友華仁兄見而愛之，屬為此印，亦書家縮本意也，嘉慶乙亥九月朔古雲并記。此范沿為富人大瀘，以布貨一品，大布當千證之，當作大富千萬無疑，次之文記。」（圖5）

（圖5） 孫古雲刻贈友華「大富千萬」印及印跋

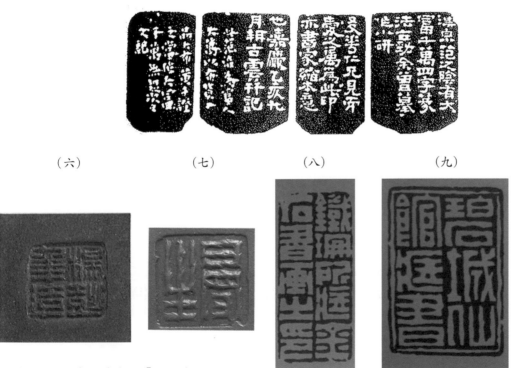

（六）　　　（七）　　　（八）　　　（九）

（圖6） 大富千萬壺底「楊彭年造」印
（圖7） 「玉乳泉宜延年」款曼生壺底印「曼生」
（圖8） 孫古雲為鐵珊（方廷瑚）刻「鐵珊所藏金石書畫之印」印
（圖9） 孫古雲為陳文述刻「碧城仙館藏書」印

乾嘉諸儒尤好古錢，以其文字、年號，足與經史相證。著錢志、摹其范、詳源流、樂此不疲。《清稗類鈔》〈杭州有錢社〉：「乾嘉時，杭州多癖嗜古泉者，創錢社。社友；為吳逸庵、馬閑林、周養浩、童佛庵、陳秋堂、黃小松、金秬盂、周爾昌、錢同人、倪米樓、瞿木夫、王檢叔、翁宜泉、張叔未諸人。數日一集，各出新得，互相投贈。平時則窮街僻弄，循視無遺。」

另〈孫古云藏中泉〉云：「小泉、么泉、幼泉、中泉、壯泉，與大泉為新莽貨泉六品。嘉、道間，杭州周爾昌曾藏中泉一枚，未幾而歸方鐵珊。周戀之，顏其齋曰古泉小筑，以志不忘。後為吳門孫古雲所得。孫亦古泉巨室也。」

嘉慶乙亥（20，1815）年9月初，孫古雲刻「大富千萬」古泉印，送項炳森。道光癸未（3，1823）年，項氏深知古雲好古錢，特商楊彭年范為壺型，回贈晚年的孫古雲，具見彼此深篤的情誼。

項氏印款無冊可尋，僅能從孫古雲印款中（圖8,9），揣摩項氏印風。此印拓（圖5）與「大富千萬」楊彭年壺壺腹的印拓（圖4A）相同。印跋（圖5）也與壺腹背面壺銘（圖4B）敘述同一對象是漢泉范─「大

富千萬」。

道光時的古雲，已非嘉慶前期家財萬貫，樂善好施的古雲，財務入不敷出的窘境已浮現。「大富千萬」壺，取漢泉之制，范為壺形，寓錢財滿貫，取用不竭，不圓不方，剛柔相濟，穩重而含蓄，大肚能容四方匯聚，口大流小，入多出少，貯財蓄積，生生不息。項氏贈壺，期待古雲財源廣進，節流有度，寓意甚深。

陶工楊彭年創意造壺，倍受當時文人推崇，爭相委作。嘉慶己卯（24，1819）年，宜興縣尉謝元淮《養默山房詩稿》卷十〈贈楊彭年工製茗壺〉：「陽羨有楊生，家貧技最精。世人皆逐利，愛爾獨能名。倣古尊彝鼎，摶沙具性情。蜀山三百戶，列艇載缾罌。」已下了註腳，足供後人追尋。

壺底「楊彭年造」印（圖6），方折燕尾的切刀特色，是浙派印風。也是曼生死後，楊彭年的紀年印。多了工整，少了蒼邁，非曼生刻印（圖7），有孫氏印影（圖8、9）。此印對道光後的楊彭年印，提供不可或缺的印跡，可為後人印證。也是楊彭年製作曼生壺（圖7、10）（註3）外，尚替其它文人代製砂壺的例證。

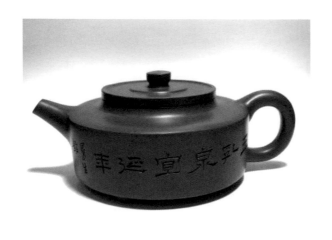

（圖10） 底印曼生把印彭年曼生壺

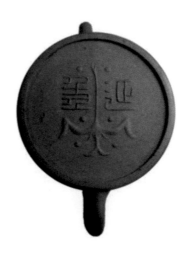

（圖11） 飛鴻延年壺底印拓

〔註3〕：見《曼生與曼生壺》P68、69頁

《茗壺圖錄》記載「我佛無說」款若笠壺，作於嘉慶戊寅（23，1818）年。「大富千萬」款楊彭年壺，作於道光癸未（3，1823）年。兩壺相距6年，項氏製壺應非僅二把，亦不代表此期間無製他壺。歲月摧殘下，僅存一把實體「大富千萬」款楊彭年壺，至為珍貴。

清中文人，將印拓蓋於壺底始於陳曼生的飛鴻延年壺(圖11)（註4），項炳森委託陶人把古泉范溶入壺型。彼等開啟壺、印、古泉相容於壺的先例，也讓壺型活潑多樣化，影響至今，未為消退。「大富千萬」款楊彭年壺，不論造型、土胎、印款，對研究道光期的楊彭年壺而言；是一把難能可貴的存世紀年壺。

參考書籍：

百一山房詩集　孫均輯

皇清書史（二）　李放纂輯

寒松閣談藝璅錄　張鳴珂撰

小倦遊閣集　包世臣

養默山房詩稿　謝元准

茗壺圖錄　奧玄寶

頤道堂文鈔　陳文述

清稗類鈔　徐珂　民國6年　商務印書館印行

全石家珍藏書畫集　民國66年　大通書局印行

歷代紫砂瑰寶　國立歷史博物館

中國美術家人名辭典　文史哲出版社

中國篆刻全集（卷四）　沈沉主編　黑龍江出
　　　　　　　　　　　　　　　　版社

宜興陶器圖譜　詹勳華編著　民國82年　南天
　　　　　　　　　　　　　　　書局印行

曼生與曼生壺　民國95年　藝術家出版社

紫砂收藏入門百科　2007吉林出版集團

〔註4〕：見《紫砂收藏入門百科》P258頁，吉林出版集團

玖、得一知己他何論—清中後文人紫砂情

　　時代的變化，間接影響器物的使用與造形的改變。明朝古樸簡潔的紫砂大壺，清後貼花、泥繪的流行，康熙的琺瑯彩壺，雍正的宜均、葵瓣壺，乾隆除製壺外，壺面加題詩，嘉慶前往熱河行宮帶紫砂壺隨行。

　　上有所好，下更甚焉，士大夫階級競相效法。孟臣壺、若琛杯、供春壺、時大瓶，得者寶貴同商瑚。齊召南《寶綸堂詩鈔》記載：「余甲辰（雍正2年，1724）貢入成均，舟過陽羨買一茗壺，歷今二十五年矣，丙寅（乾隆11年，1746）歲服闋，仍挈入都。雖提柄稍缺，竹以續之，鐵以絡之，客來輒置席上，石帆（法式善）學士一見歎為古物，摩挲不忍釋手。」這比尤蔭的東坡石銚被乾隆拿走，只能畫圖懷思，相較之下幸運多了。

　　陸繼輅《合肥學舍札記》卷六〈記毀茶器〉：「嘉慶乙丑（10年，1805），保緒（汪均之）寄一宜興磁壺，銘其蓋云：『惠山之泉蜀山茗，與君飲之永無病』，予甚珍之。出門嘗以自隨至今，道光壬午（2年，1822）十有八年矣，以八月七日碎于合肥學舍，為之悵然。至移時不能自遣，因思古人作器能銘，往有『子孫寶用』之語，何其寄意之深長，而用情之肫摯耶。玩歲愒日之徒，一切苟且，自謂達觀君子弗尚也。」

　　一把紫砂壺，非金非玉、非美女，卻教士大夫，懷恩銜愛長相許，且為文記之，這便是文人壺魅力之處。無怪乎此一風氣，從清朝延續至今，不因朝代更迭而降溫，實有以致之。

　　乾隆丁未（52，1787）年，吳騫的《陽羨名陶錄》問世，55年陳曼生為吳騫刻「吳氏兔床書畫印」，自此；兩人結金石交。該書提倡「壺宜小不宜大，宜淺不宜深，壺蓋宜盎不宜砥」、李漁《雜說》「凡製砂壺，其嘴務直，購者亦然，一曲便可憂，再曲則稱棄物矣。」深深影響曼壺「大腹、素身、闊底、短流」的造型趨向。

　　乾隆56-57（1791-1792）年，《種榆僊館詩鈔》記載；陳曼生二度客訪瓶盧（高士奇宅），此時高氏（1645-1704）已物故，應是高家後人聘為西席（原文：五車原待讀，一字蚤堪師），得睹當年陳維崧（其年）所贈二具時大彬壺。屠倬《是程堂集》二集卷一：「陳曼生同年新製陶壺數事……規模自足撰壺史，肯訪襲春時大彬……」，《履園叢話》：「陳鴻壽用時大彬法，自製砂壺百枚……」皆本於此。

　　曼生壺立論頗多，本文僅就曼生壺數量問題作考證；曼壺記載，編號的壺（1）民國8年（己未，1919），鄒安的《廣倉硯錄》內有一桑連理館壺，壺拓「嘉慶乙亥秋桑連理館製，茗商弟一千三百七十九　頻迦識」，壺底尚有江聽香等15人同品定，（2）上海博物館藏半月延年瓦當壺，壺銘「不求其全乃能延年，飲之甘泉　春蘿清玩　曼生銘弟二千六百十一壺」，（3）《陽羨砂壺圖考》：「曼公督造茗壺弟四千六百十四為犀泉清玩」。

　　《頤道堂詩選》卷十四〈輓沈春蘿〉：「袁浦留殘臘，虞山別早秋，戟門珠履散，畫舫玉琴收。落落名場驥，茫茫宦海鷗，不堪中歲事，逝者感應劉。」確認嘉慶丙子早秋卒（21年7月13日以後），則春蘿清玩的半瓦延年壺，最晚製作日期，不晚於嘉慶丙子（21，1816）年7月，也不早於乙亥9月。桑連理館壺製作於嘉慶乙亥（20，1815）年9月，不到一年的時間，從1379號跳到2611號共多出1,232號，而曼公督造第4611壺應晚於嘉慶21年以後所製。

　　嘉慶丁丑（22，1817）年，年初曼生離溧陽縣宰，赴邗江就任河工，這三把壺數碼已明白告知曼壺產量之多，及離任後仍續作壺的依據。

　　嘉慶己卯（24，1819）年，錢林、屠倬均詠詩讚賞曼生壺。此年，宜興縣尉謝元淮《養默山房詩稿》卷十〈贈楊彭年工製茗壺〉：「陽羨有楊生，家貧技最精，世人皆逐利，愛爾獨能名。倣古尊彝

鼎，搏沙具性情，蜀山三百戶，列艇載餅罌。」點出楊彭年製壺之精，數量之多。蜀山窯場及船戶，等著燒製及運送他的砂壺，顯見曼壺數量多是事實。

嘉慶年間，題壺者非僅曼生，尚有張廷濟、唐仲冕、包世臣。《清儀閣雜詠》〈壺文拓本〉：「春風是處勸提壺，黃錫紅泥盡入圖，同具鑪錘分巧拙，共持刀筆判精麤。銅腥鐵踀知何取，酒伴茶寮勢欲呼，搨到全形翻一笑，真成依樣畫胡蘆。」張氏的拓本今未存，無緣見寶儉堂與大寧堂墨拓。只有一錫壺銘：「宜烹茶泛輕華，宜飲酒旨且有，宜行樂身長樂，非土非壁，有如此，錫，君子寶之，永用无極。道光庚寅(10年，1830)二月八日 叔未張廷濟」，錄於《廣昌硯錄》。唐仲冕壺銘未錄，僅見吳騫的頌詩，後人將唐氏的壺銘「一甌春露一床書」改成「半甌春露一床書 曼生」，變成曼生銘（曼生詩：一林黃葉讀書床）。

道光戊戌（18，1838）年，張廷濟與兒子慶榮攜大寧堂時大彬壺，訪寶儉堂款時大彬壺的主人蔡錫恭（少峰）於石門，逗留三天才走，蔡、張二氏的古壺聯歡互賞，誠為藏壺界的佳話。

嘉慶戊寅（23，1818）年包士臣撰《小倦遊閣集》卷一〈九壺銘九首，戊寅夏仲，小住陽羨。良工褚生為作九壺，爰為之銘〉；方壺：「方而能容，實由虛中」、鼎壺：「有鼎有鼎趾，且鉉无否可，出不利顛」、橢壺：「高毌大大，矜爾色下，挴不賴，覆其實」、扁壺：「卑毌陷、履方守正，酌之不竭飲水，何病」、直壺：「平直而淺，澤不及遠，是用戒褊」、鏡壺：「其用壺、其體鏡，不別妍媸，樂清淨」、餅壺：「毌恃守口，損下則漏，毌恃炙手，熱中非久」、白壺：「爾資爾色，易污易缺。濯之磨之，寧缺其體，毌損其潔」、常壺：「古稱庸容後多福，實地錯躬乃不覆」。包氏的壺銘，戒人以謙虛為懷，可與曼壺並駕。尤以常壺銘最令筆者激賞，唯至今無一壺留存，徒留壺銘空緬懷。

道光辛巳（1，1821）年，寶山沈學淵（萬塘）《桂留山房詩集》卷六：〈陽羨茗壺歌寄蕭子瀞以需〉；壺為子瀞所贈如二升相合，鑴分書合升二字，於壺腹銘曰：「傾不損、受不溢，用二缶則吉」。

原文約千字，僅擇其中要點（1）「量沙運甓戒遊惰，後先賢宰飛雙鳧。（壺製昉於荊谿令陳曼生，子瀞尊人曾令此邑）。（2）「其製古樸不可摹，其色斑駁不可拘，其形厚脣弇口大胸，燿後八到而四隅，其量不能容受二觚及五穀，其質滑澤頗似凝脂膚。其名題曰合升，合則符其字，細書深刻直偪唐漢儒。其銘兼取比卦坎，卦語其意；如繪撲滿欹器圖。文章有神交有道，納約无咎盈有孚。」文中對當時曼壺特色細膩的描述，提供吾輩判斷的參考依據。

道光丙戌（6，1826）年，壽陽祁寯藻（叔穎）著《䜱 訒亭集》卷十〈謝季高惠宜興茶具〉：「風露越窯質，月團天上輪。嘉名襲陳壽（近日茶器多昉陳曼生式製），雅製奪龔春。香入篆煙久，雨催詩味新。與君破孤悶，同是素心人。」祁氏的看法和《履園叢話》：「……人稱曼壺，于是競相效法，幾遍海內……」一致。從嘉慶晚年到道光朝，曼壺受歡迎，乃不爭的事實。批評者亦有之；

道光庚寅（10，1821）年，陸繼輅《崇百藥齋三集》〈卷七〉；「餉紋庭（潘曾綬）宜興磁壺勝之以詩：義興茶器推專門，龔（春）徐（有泉）兩家今罕存。前朝健者時大彬，蜀山一昔摧嶙峋。洪鑪熾炭焰不溫，熒熒化碧驚秋憐。寶劍淬水丹成銀，團雪為魄霜為魂。盛暑置座不可捫，涼飆習習消餘醺。私淑弟子王（南林）與陳（若水），風格亦足魁其群。力趨瘦硬懲輪囷，未若彬也含清醇。後來俗手何紛紛，險怪庸陋旗鼓分，蛟橋夾道明朝曛。太邱（曼生郡丞）銘辭雖雅馴，古意亦已乖先民，一真百偽淆清渾。我初求汝經冬春，我既得汝忘朝昏。客來啜茗無所云，客去使我感歎頻。規圓方竹漆斷紋，矧爾骨相虞翻屯。東西汍水波粼粼，誰從洗耳曲聽真。昨者攜之游帝閽。潘郎雙矑月出雲，一見歡賞稱絕倫。我聞大喜持贈君，得一知己他何論。朝恩莫怨如轉輪，秋風棄扇君所聞。」

此年，曼生長子香蘅（小曼、陳寶善）過世，陸氏批評曼壺「古意亦已乖先民」，乃持平之論。依

曼生的個性，不可能完全遵照古法，無自己的創意。如其書法，「師古不泥於古」相通。「一真百偽淆清渾」，亦見當時仿曼壺多不可數。

汪鴻（小迂）的「宜興銘壺不能刻山水，雖攀古人畫本亦不佳」理論，深深影響曼壺壺面走向，錫壺的出現可彌補此一缺點。道光元年，曼生族弟陳文述，鑒於砂壺易破，大力提倡錫包壺，號稱「雲壺」和曼壺相競。《頤道堂文鈔》卷五〈汾川府君行狀〉「……自來邠上（道光元年，1821）……間飭錫工精製茗壺、茗舫，自為銘詞，命斐之（陳小雲，文述的兒子）或徐仲文書之，或命鴻慶（文述弟）寫梅竹於上，屬幕中王仲瞿子（王）雲潭、朱貞士、劉仁山分刊之，香溫茶熟，聊以自娛。……」此段文字《畫林新咏》亦有記載。其壺銘載於《頤道堂文鈔》卷四：合歡茗壺迴文「沁芳漱玉飲香縐綠」、「潤露凝珠蘊素澄腴」。存世錫包壺鐫「片月居」（其妻羽卿在西湖住處稱「片石居」），是否其以妻妾室名製壺，尚待考證。

乾嘉朝善製錫者有盧棟（葵生），曾和文學家錢大昕（竹汀）合作刻烹茶圖漢方錫壺，腹部署書：「春牙細煎，東風一簾，今日何日，谷雨之前」，壺形大方，刻劃亦佳。嘉慶晚期至道光朝，陳文述以「不與寒士爭名」，推朱石梅最善。其摹曼壺《陶冶性靈》茗壺二十品尚留傳。另著《壺史》及道光乙酉（5，1825）年，改琦為其繪《錫壺圖譜》，不曾再見。石梅除精製錫壺，亦不忘情於砂壺，其瓢壺銘：「梅花一瓢東閣招邀」，招賢起士，清白勁節為尚，寒士相聚清湯一瓢，確是佳銘。

道光晚期錫壺流行漸至退潮，然紅豆山房與篆刻家王雲（石香）合作的錫壺製作及壺面書畫均不讓於石梅。

瞿應紹、喬重禧繼曼壺後，最為亮麗，《瀛壖雜誌》「其壺有粗細二種，粗沙者特工緻，細砂者多畫竹，字畫多有楊彭年鑴刻者，底有楊彭年圖章」。子冶以書畫包裝壺體，壺蓋壺面合而為一，足以超越曼生壺，然無佳銘讓人回味，以此和曼壺相較，

如其自題壺句「盧橘微黃尚帶酸」，如果子冶壺能加入雋永的壺銘，將如陸繼輅所說：「得一知己他何論」。

道光庚子（20，1844）年，王慶勳《詒安堂詩初稿》卷七〈瞿子冶丈招同張春水、沈少由、喬鷺洲、金梅岑、朱春坪、郁泰峰諸丈暨仁伯眾子小集〉，記載王氏和喬重禧、子冶，三人互相唱酬，子冶壺中內蓋「宜園」（黃正雄的《紫砂名品》P77頁子冶款石瓢壺）章，亦表明喬重禧和子冶合作制壺是事實。

咸同時期，內亂外患接踵而來，文人受外來的影響，崇洋心態難免，對紫砂的熱愛，因生活的困苦而遞減，然亦不乏具時代性的代表作品，李佐賢瓶銘：「質類的瓦缶，用侔尊卣，問伊誰智，效掣瓶，吾但效瓶之守口。」梅調鼎（赧翁）的博浪椎「鐵為之，沙搏之，彼一時，此一時」勉大丈夫能屈能伸，卻不甘於懷才不遇，只好「春茗載船桃源賣，自有人家帶秤來。」現實的世界那有桃花源，還是回家「一甌茶罷尋書讀，開卷秦吞六國時」，麻醉在已遠離的國度裡，三把壺銘記載著當時士大夫心情的起落，迥異於嘉道。而陶工王東石、何心舟在壺形或技藝上，均有創新手法，擺脫前人的巢穴。

這種心情，普遍存於文人階層，胡公壽（橫雲）也因多年科考不第，流寓上海。「公寒溜煮佳茗，賢者之樂在瓢飲」的壺銘，是顏回簞食瓢飲居陋巷的寫照。寒冬雪夜裡，能有三、五知己泡茶談天，已算難能可貴了。

梅、胡二氏的壺銘，無疑是歷史的反照，也是咸同時期的特色。光緒朝後，以吳大澂為首，吳昌碩、吳隱（石泉、潛泉）任伯年，陶工吳月亭、黃玉麟、趙松亭、程壽珍、俞國良等，結合文人、畫家、陶工精製砂壺。傳世壺面有金石構圖或造型，部分取自《匋齋集古錄》。

彼等除自創壺型壺銘外，仿古壺製作精良，至今猶被視為館藏之寶。如桑連理館壺；不能臆斷是

依鄒安拓本製作。早在光緒年間，即有拓本流傳；《嶺雲海日樓詩鈔》〈題陳曼生砂壺銘拓本為虞生伯虞作〉：「絕代人才陳曼生，官閒檢點到茶經，流傳江上清風印，妙配砂壺手勒銘。」吾等無緣目睹兩拓本是否相同，但可確認該壺是清末民初的產品。

吳大澂從「湘江水洞庭春，松火新煎瑟瑟塵」意氣風發的壺銘到「山外淡雲無墨畫，林間風雨有聲書」點出吳氏人生的轉折，聊以「步武曼生誰得似，模夌坡公我何如」自我定位。

吳昌碩的亂世悲銘「梅雪枝頭活火煎，山中人兮，儻乎？仙！」今人看成嘉慶年間太平盛世的天籟。和吳氏合作的吳隱，不知摹了多少楊彭年的古，品定了多少壺（壺印「楊彭年摹古 石泉品定」），至今猶霧鎖藏家。然他們製作精美，且自創壺銘，應留一席地位。尤其是任伯年的題刻，清新、和祥，沒有亂世的悲情，頗為可貴。他們的存在，相對淡忘一位遠赴東瀛的墨壺主人金世恆，光緒年間將文人壺風格傳入日本，帶動日本文人壺風潮，亦值珍視。

清中文人處太平盛世，紫砂品味趨向個人自由享受與表達，清末動盪的社會從敦品勵節，轉為憂國憂民與社會的觀懷。對壺銘而言；是進步且貼近歷史，讓清末昏沉的夕陽，抹上一絲亮麗的彩霞。

本文採拾穗式的寫法，將古籍中的記載，增補敘述於文中，期許更多史料的出現，有益讀者週延的思考，一般書中常列的史料，讀者已耳熟能詳，不再贅述。

（發表於《紫泥藏珍》2008唐人工藝出版）

參考文獻：

小倦遊閣集　包士臣
養默山房詩稿　謝元淮
桂留山房詩集　沈學淵
饅飢亭集　祁寯藻
合肥學舍札記　陸繼輅
崇百藥齋三集　陸繼輅
種榆僊館詩鈔　陳鴻壽
頤道堂集　陳文述
西冷閨詠　陳文述
重刊編纂宜荊縣志
清儀閣雜詠　張廷濟
順安詩草　張廷濟
嶺雲海日樓詩鈔　丘逢甲
愙齋集古錄　吳大澂
紫砂名品　國立歷史博物館
東瀛遺朱　黃怡嘉
茶遍天下－2005茶與藝國際學術研討會論文集
國立台灣藝術大學
曼生與曼生壺　黃振輝

拾、陽羨茗壺歌寄蕭子滂^{以霈}江陰

壺為子滂所贈，形如二升相合。鐫分書合升二字於壺腹，銘曰：傾不損受不溢用二缶則吉。義興山水天下無，厥土黃壤下土壚。埴埴之工十萬戶，有時躍入壺公壺。匠心能以不解解，妙手偶得如塗塗。量沙運甓戒遊惰，後先賢宰飛雙鳧^{壺製昉於荊谿令陳曼生，子滂尊人亦曾令此邑}。吾聞唐朝貢茶重陽羨，春池紫筍稱名殊。松聲響後點團餅，檀葉香染兼瓜蘆。古人茶具廿三四，瓢碾夾鍑筯筥鑪。就中茗椀特工絕，青黃紫褐紺碧朱。惜無天際真人大，遊戲手搏黃土為。型模如環如玦觷，復觷可規可萬觚。不觚短尾可以棲鸕鷀，長頸可以畫胡盧。謂之為鼎又無足，謂之為觥又無角。但見牛腰豕腹膨脝軀。壺稱居士茗作奴，琉璃碧眼新點酥。烹茶待客客不至，落葉自埽山中廚。蘭陵公子今菰姑，苦吟聞說成詩臞。飲茶往往多於酒，大者為甌小者盂。吐論時生妙蓮鉢，著書不作覆醬瓿（平）。夜航船來四百里，開函勝獲雙珣玗。其製古樸不可摹，其色斑駁不可拘，其形厚脣弇口大胸，燿後八到而四隅。其量不能容受二鬴及五轂，其質滑澤頗似凝脂膚，其名題曰合升。合則符其字，細書深刻，直偪唐漢儒。其銘兼取比卦坎，卦語其意如繪撲滿敬器圖。文章有神交有道，納約无咎盈有孚。使我一日摩挲三百徧。黃鐘瓦釜，何必長嗟吁。玉壺易碎不掩瑜，金壺雖貴不足娛，銅壺滌之有銅臭，改煎金錫忽變渝。何如損去二簋用二缶，色香兼味清而腴。龔春時彬所製百中不存一。安得有此殷罍夏洗追唐虞，得非陸羽為神蛻仙骨，化作黃土罍罍填街衢。不然；相如渴死變為萬億百千鬼，當鑪滌器愁煞傾城姝。我且擊缶不鼓缶，拔劍斫地學作歌，烏烏詩才恨無八斗大，酒量又無一石龘。

喫茶又復七椀喫不得，那敢一斛二斗畀子稱。區區平生文戰不有捷，茗戰又易輸與齒。去角本如此與釜，請庾胡為乎。不願竭澤如鵜鴣，但願飲河如鼮鼺。我欲贈君以天孫所織之雲錦裳，我欲報君以美人所贈之貂襜褕，又恐瑤京玉女厭凡骨。遭此水厄歸而逋，酒吻易燥詩腸先枯，仗君灌我春醍醐，從此筆牀茶竈興不孤。且須悅茶話莫惱催茶租，挈壺官作氏，提壺鳥相呼。訪君於大江之濱，君山頂壺中，九華襄中三吳。翩然復櫂六尺艀，一鬵罨畫春縈紆。采茶䄻女麗且都，提筐絕似秦羅敷。迦陵不作筆硯蕪，填詞恨少花枝扶。不如銅琶鐵板唱大蘇，仰天咳唾浮雲徂。清酒百壺代以茗，新詩百篇豔如茶，咄咄怪事奇丈夫，夸父病喝日未晡。其他，黃山丹邱或可以斗石計，但令，吸盡三萬六千頃，周圍五百里之太湖。（《桂留山房詩集》卷六·沈學淵（萬塘）著，此詩作於道光辛巳（元）年）

拾壹、陽羨陶器歌

一追懷陳丈曼生

兼示陶工楊彭年並邀姚雪堂同作

蜀山岧嶤荊溪澄，巧鑿石骨搏峻嶒。定州花甖那足
數，春彬徐李殊聲稱。淘沙和土本秘授，肌理細膩
埏埴疑。勾芒合范式羅列，祝融持節光上騰。天青
石黃赭梨墨，幻化五色雲霞蒸。或如銀沙間珠粒，
或皺如穀平如綾。商周彝器漢巵爵，方圓弈侈兼觚
稜。陸離斑駁競奇古，雕琢篆籀遵師承。越埏劈呴
不入市，惟妙惟肖從準繩。流傳好事四百載，一具
價值論千繒。坡公遺跡蝕苔蘚，長溪罨畫波層層。
錢唐曼叟今老宿，好古不屑相因仍。一勺之瓢祇盈
握，五石之瓠縲容升。宣和博罏倣齊製，定陶古鼎
摹甘陵。殘字瓦當贈傑士，生花盂鉢貽高僧。風流
寂寞逾十載，筐篚遺韻追李憑。陶人在邑窯在野，
晚有規矩傳高曾。髯翁匠心獨擅美，不脛而走驥尾
蠅。揭來瓦缶等金玉，知於此事三折肱。我遊斯地
已近臘，湖蟹落簖魚空罾。吳江高士雅同調，有款
可識銘可徵。<small>時新製壺銚銘
皆雪堂摹寫</small> 碧蘿黃芽辨香味，清泉白石
分淄澠。明年新茶採陽羨，攜壺相約烹春冰

（《蔗根集》卷九，道光12年作）

175

皇清誥授中憲大夫順天
府治中加二級錢唐許君
墓誌銘
賜同進士出身真兵部車駕
司主事候選郎中族弟德

清許宗彥撰

江南淮安府海防河務局

知圭嫻姪同邑陳鴻壽書

祥蓻藍

嘉廳二十一年七月刑部

員外郎族兄芋園君以五

世一堂雄於　　朝先是君

繼妣馬燕人當以是愛雄

泊君淩如之時君巳者者

越一月而卒間者莫不大

惠名君及見元殊為備福
君諸才茲以宿學有間於
時祭曾十數人胖　競　
則君出遺澤其未有涯也
君得天純固善事其親親

任廣東揭陽令君莅在署
親以事人省邑中少丰聚
黨矩營弁捕執洶洶君密
選史率禽其為倡者黨與
驚椒所保全愚眾奉馬恭

人假繼榮間有姊香卒埴
伍君居五十餘年其户
係御家倫叭嚴口無譚言
真無譚妙諸子左數千里
外動靜必間家事亦各報

使知南著左一室肱於咸
舊寒暑若一揾園厄帷恐
不渝以故仍世為令牧未
嘗有恆產尤樂戍人之美
有圬者夫媛益峰子十餘

齡妙讀書州卧廬業國器
出君間名使覓學遂入顯
學為諸生君之從政也明
練治術長於邸人以乾隆
王展科進士援川運倒選

雲南雲龍州知州之有並
能預言耳休咎君誡州之示眾
日安人寧不足慈耶民鹽計井
六竈戶釐恆不及額君民計
口食鹽輸課有公正者君為

均剩得其宜咸以不困丁
外艱起遄選貴州以黔西
起州人再充鄉試方州校官共
盡其人才銅仁苗叛大兵
討之巡撫檄君總軍需局

君倉平區畫糧料寇辦兼
攝大以定府事旋擢守天府
治中六以善聽訟屢讞順要南
嘉慶六年卒告軍嘗獻竊竊南
苑廛鹿犯十餘人獲奏交

府鞫治皋旦至乃君廉起
鹿臥水發淹斃澳唐外寬起
良乘起取食比偷竊圍場
堅雞兼罷械比牒請杖圍輝
是皋京察一俅其寒轉

形郡見直隸司員外郎未引
鄉貌故丁內艱屢里君既人耴
仕可報舊國之樂又以後遂
遠出妻遇風日佳美輄實
服關後遂不

酒會故人壺矢觴行陶肤
永日君舉乾隆戊子科鄉
試同羊生左者六人乇
筥鏜姦崇二巳會君所
脩禊事君為圖孔紀出君

諱學字范宇希六又字小范
別字宇芋園浙江錢唐人生
乾隆二十一年六月壬子平嘉
廬二十一年九月丙辰
軍七十有二孝諱錢乾隆

戊午科舉人仕至廣東理
猺同趣赴贈中憲大夫妣顧
繼妣馬贈封太恭人祖
堯堂祖妣張曾祖諱烮曾
祖妣汪皆貤贈如傤先世

能贊君之德先君七華華
遵室王氏姚氏王番卒隸
北人刀来舉人條補直隸
州知州刀大舉人大竹縣
知縣刀渝嘉慶己巳科進

姚山女三俱戴山長女娟
仁蘇諸生張祐次女壻雲
南鹽法道潘恭厥壻壻人
卒陰縣知縣汪連孫孫人
長敬頁頴上縣知縣曾孫

本富陽沈氏前明時名臣
者膏於表姑承其娃再德
名繼祉宦佐洪文襄公幕
臥軍功宦大理府同知者
也君配戴恭人徐布慈仁

士翰林院編修刀戌殤刀
轂仁奉君諸生君之有兄刀番替卒
刀人奉君命為君之後刀替
舉人刑部七品宦戴恭人
山刀恂國學生王山刀恩

183

來等奉君窆焉君牲覺博
綜其真未嘗戚三與人務
莊其厚蓋有足故致福之
理宜其蕃術昌爐門材堇
出榮兼於時銘曰

三人元孫一人君豫營兆
青龍山麓大其竁麗使十他曰北
諸子皆可祔葬嘉廡殘者
率葬戴恭人子婦先殁
從之二十二率十二月乃

不三載而南采千畝而豐
惟德之屋冶以蕃其生而
葉語於乗窩

陳曼生許君墓誌　求古齋印

附錄二

陳鴻壽（曼生）年譜

戊子　乾隆33年（1768）
曼生出生，父陳京，字次馮、稚峰，母早死。《西冷八家生卒年表》
張廷濟（叔未）生《清儀閣雜咏》
郭麐（頻伽）二歲《退庵書畫跋》

辛卯　乾隆36年（1771）
陳文述（雲伯）生《明清江蘇文人年表》

甲午　乾隆39年（1774）
改琦（七薌）生《明清江蘇文人年表》

乙未　乾隆40年（1775）
包世臣（慎伯），徐同柏（籀莊）生《明清江蘇文人年表》

己亥　乾隆44年（1779）
瞿應紹（子冶）生。《明清江蘇文人年表》

辛丑　乾隆46年（1781）
屠倬（琴隖）生（阮元門生）、趙之琛（次閑）生《明清江蘇文人年表》

壬寅　乾隆47年（1782）15歲
母卒《種榆僊館詩鈔》〈39歲畫像詩〉

乙巳　乾隆50年（1785）18歲
錢大昕主婁東書院《明清江蘇文人年表》
讀願圃先生和錢嶼沙袁存齋兩前輩重游泮宮詩依韻二首《小倉山房詩文集》《種榆僊館詩鈔》

丙午　乾隆51年（1786）19歲
陳豫鐘與陳鴻壽訂交《中國篆刻叢刊》
做蛙鼓七律詩二首。《種榆僊館詩鈔》
吳騫著《陽羨名陶錄》問世。《陽羨名陶錄》

丁未　乾隆52年（1787）20歲
夏為偉二刻「紅豆山房」自謂得前人三昧，用筆在畦逕之外《中國篆刻叢刊·陳鴻壽》

戊申　乾隆53年（1788）21歲
尤陰所藏宋蘇軾煎茶器被弘曆（乾隆）指索去，此年追憶作〈石銚圖〉。《明清江蘇文人年表》
詠秋蝶，題芸莊先生〈清秋漁泛圖〉，自題〈樹護圖〉。《種榆僊館詩鈔》

己酉　乾隆54年（1789）22歲

阮元（鐵保門生）進士及第《惟清齋全集》
刻「紅豆山房」印、「陳豫鐘」印。《中國篆刻叢刊·陳鴻壽》
春與友人分詠煙波畫船四字各一首，送白樓（李方湛）武原之行。《種榆僊館詩鈔》
秋登平山堂過倚虹園，尋曲江草堂遺址。訪秋雪庵。《種榆僊館詩鈔》
詠白鴨和謙山先生《種榆僊館詩鈔》
長至日與同人集俞氏讀易草堂夢池賦詩。畫〈九九銷寒圖〉。《種榆僊館詩鈔》

庚戌　乾隆55年（1790）23歲
赴石屋嶺尋方思道齋樹樓遺址《種榆僊館詩鈔》
為吳騫刻「吳氏兔床書畫印」。《中國篆刻叢刊·陳鴻壽》
賦龍井寺觀米海嶽方圓庵記碑詩《種榆僊館詩鈔》
詠老將、老農、老僧、老伎詩《種榆僊館詩鈔》
夏於冷泉亭納涼《種榆僊館詩鈔》
7月13日晚登吳山同李大白樓、陳晴巖（傳經）《種榆僊館詩鈔》
題檇李施少峰雜哀詩。題曹鞠庵松壑清吟圖。《種榆僊館詩鈔》

辛亥　乾隆56年（1791）24歲
詠晚春即事、曉行、偶成、山中新霽、瓶廬書懷、秋蝶《種榆僊館詩鈔》
詩贈別呂彭山二首《種榆僊館詩鈔》
題李白樓湖灣覓句圖《種榆僊館詩鈔》
題女史徐蘭韞詩草後復作長歌貽之。《種榆僊館詩鈔》《小倉山房詩文集》
入夏後苦雨不止漫書二首。《明清江蘇文人年表》《種榆僊館詩鈔》
作客瓶廬（高士奇宅）。《種榆僊館詩鈔》
12月為光甫刻「紅杏詞人」印。《中國篆刻叢刊·陳鴻壽》
詠王烈婦詩，題吳御驂畫梅冊《種榆僊館詩鈔》
出生未滿三月的嬰兒夭折，除夕前一日曼生賦「哀枝兒」詩《種榆僊館詩鈔》

〔註〕年譜紀事，有些非單本書籍記載，須數本合判，才能確定，如嘉慶2年到嘉慶7年紀事由《種榆僊館詩鈔》、《詁經精舍文集》、《揅經室詩錄》、《雷塘庵主弟子記》、相互勾稽而得。有些是與《靈芬館集》或《是程堂集》、《頤道堂集》，互相印證而得。

壬子　乾隆57年（1792）25歲
訪陳豫鍾問途不得《種榆僊館詩鈔》
正月13日曼生於郭頻伽的靈芬館見奚岡奏刀「三十三本梅花屋」印。《七家印跋》
立春前一日隨個亭、易亭二叔邀許端木、陳雲柯遊湖，次日與蘭汀遊湖《種榆僊館詩鈔》
訪吳澹川（文溥）於東津溪舍，歸舟阻風登煙雨樓。《種榆僊館詩鈔》、《南野堂筆記》
題桑閑居士傳，並題陸晴峰五松圖《種榆僊館詩鈔》
方溝堂（維翰）參軍、陳春噓（昶）明府訪曼生《種榆僊館詩鈔》
自禾中歸過訪瓶廬《種榆僊館詩鈔》
題吟陔先生齋壁及陔蘭圖卷《種榆僊館詩鈔》
為木盦刻「無塵書舍」印，為辛農刻「四如室」印。《篆刻年歷》
與奚鐵生聚集古召賢寺，從此年起與之過從最密。《紅豆樹館書畫記》、《西冷後四家印譜》、《種榆僊館詩鈔》
禾中訪王湘草鍊師不值歸，過訪瓶廬《種榆僊館詩鈔》
陸雪廬招同余藕村，張懷愚湖上紀遊曼生和之，再詠張氏得新姬詩《種榆僊館詩鈔》
詠＜雜興＞嘆人生如候蟲，自鳴亦自止《種榆僊館詩鈔》
重午與何元錫（夢華）集葛林園吟詠。《種榆僊館詩鈔》《西冷後四家印譜》
訪何元錫（夢華）於得樹軒贈詩、寄詩高爽泉（邁庵）、寄詩弟仲恬時讀書海昌《種榆僊館詩鈔》
10月2日夜夢周丈補林（彥國）哭之以詩《種榆僊館詩鈔》
陳豫鍾（秋堂）就婚於武康學舍曼生賦詩慶賀。《種榆僊館詩鈔》
詠栗、菊屏、蘇堤偶步、聞笛口占、白秋海棠詩《種榆僊館詩鈔》

癸丑　乾隆58年（1793）26歲
元旦作試筆詩《種榆僊館詩鈔》
寄懷吳三芳村王大澧曋武原官舍。《種榆僊館》、《篆刻年歷》
雲柯丈（陳桂生）見示修褉日與曼生集瑪瑙寺看牡丹，復冒雨過葛林園觀梁太史所書蘭亭卷紀遊《種榆僊館詩鈔》
阮元官山東學政。《雷塘庵弟子記》

刻「德和私印」、「德嶷之印」、「王有壬印」、「日濬」、「彥之氏」、「小蓬萊山人」、「鴻牛」印。《中國篆刻叢刊‧陳鴻壽》《篆刻年歷》
賦春晚湖上、西湖秋柳詞、次韻石田翁自題〈墨菊圖〉。《種榆僊館詩鈔》
遊惠山，試人間第二泉《種榆僊館詩鈔》
喬重禧生。《印人年譜》
禾中訪王湘草鍊師不值《種榆僊館詩鈔》
10月3日同順之表弟奉叔母歸自禾中《種榆僊館詩鈔》

甲寅　乾隆59年（1794）27歲
以所和《象山八景》詩寄金匱錢泳。《明清江蘇文人年表》《種榆僊館詩鈔》
賦惠山春遊詞。《種榆僊館詩鈔》
2月刻「邁沙彌」送高樹程。《七家印跋》
詩呈袁簡齋（袁枚）。鹿菴（林璐）夫子命作〈江上草堂圖〉並詩四首。《種榆僊館詩鈔》
9月7日同郎丈蠡湖朱大小米過城曲茆堂留飲止宿、吟詠。《種榆僊館詩鈔》
10月14日與溝堂（方維翰）丈至鎮海寺觀潮《種榆僊館詩鈔》
往虎跑寺試茗《種榆僊館詩鈔》
刻「天門一長嘯」、「不可一日無君」、「青山江上樓」印。《中國篆刻叢刊‧陳鴻壽》《篆刻年歷》《七家印跋》
題吳雲棠〈秋林覓句圖〉、擬〈韋蘇州園林宴起〉、〈乞食圖傳奇〉。《種榆僊館詩鈔》
作甲寅除夕述懷詩。《種榆僊館詩鈔》
郭頻伽與其弟丹叔合貌一幀曰風雨對床圖。《靈芬館集》

乙卯　乾隆60年（1795）28歲
記元旦述懷詩。《種榆僊館詩鈔》
何元錫（夢華）陳鴻壽（曼生）遊歷下識山東學政阮元《小滄浪筆談》序
3月28日留宿萬峰山房詩贈小顚（張道浚）。《種榆僊館詩鈔》題方村之〈紅豆集〉及〈木蘭從軍圖〉。《種榆僊館詩鈔》
刻「王崇本印」、「識芝」印、「碧坡」印，為秋盦刻「蓮宗弟子」印。《中國篆刻叢刊‧陳鴻壽》《篆刻年歷》
郭頻伽入京，應京兆試落弟，為金蘭畦幕客。《靈芬館集》
哭吳三芳村《種榆僊館詩鈔》

重九與同人登峴山《種榆僊館詩鈔》
10月10日刻「秉衡啓事」於鏡煙堂。賦〈菰城雜興〉詩。《篆刻年歷》《種榆僊館詩鈔》
11月6日阮元督學浙江。《雷塘庵主弟子記》
賦責鼠詩一首。《種榆僊館詩鈔》
蔣仁（山堂）卒。《西泠八家生卒年表》

丙辰　嘉慶1年（1796）29歲
張燕昌舉孝廉，奚岡遲不就《雷塘庵弟子記》
遊道場山。《種榆僊館詩鈔》
接晤桃先生畫詩以志謝，即次藕堂（方維翰）丈懷元韻《種榆僊館詩鈔》
九日同蒙泉（奚岡）古巢、余慈柏、陳秋堂訪淨慈寺。《種榆僊館詩鈔》〈蕉林學詩圖〉
和慈柏遊虎跑寺《種榆僊館詩鈔》
賦「蠱詞」一篇。此時已與阮元往來《種榆僊館詩鈔》《揅經室四集詩目錄》
刻「徐�私印」、「石甀山樵」、「余鍔私印」、「雪蓮道人」屬（何元錫）、「梁寶繩印」、「江說巖氏」、為奚岡刻「蕭然對此君」，「苕園外史」、「錢唐金氏誦清秘玩」。《中國篆刻叢刊・陳鴻壽》《篆刻年歷》
霜降日集古招賢寺賦詩《種榆僊館詩鈔》
9月16日夜集宋大蓉裳湖上寓樓吟詠。《種榆僊館詩鈔》
9月29日與陳華南(廷慶)先生集會於梅廳與會者43人。《種榆僊館詩鈔》
10月朔日同周采巖（瓚）閣鑑波（其淵）、吳雲裳（�）何夢華（元錫），奉陪華秋槎、陳桂堂兩先生登寶石山吟詠。《種榆僊館詩鈔》
10月7日陳桂堂太守招集湖樓餞秋。《種榆僊館詩鈔》
重往吳興送龔印湄歸武林並賦〈歸鴈〉一首贈徐方壺（步瀛）《種榆僊館詩鈔》
屢過楊大拙園夜話《種榆僊館詩鈔》
朱堅（石梅）生《廣印人傳》

丁巳　嘉慶2年（1797）30歲
湖州郡齋壁閱管夫人畫鵠《種榆僊館詩鈔》
1月，阮元選兩浙經古之士，分修經籍纂詁，至是集諸生於崇文書院分俸與之是日至者共二十餘人，曼生應在此時之前即入幕。《雷塘庵主弟子記》
1月19日刻「余鍔私印」。《七家印跋》
二月題陳秋堂〈蕉林學書圖〉於吳興鏡煙堂〈蕉林學詩圖〉

賦春遊吟五言絕句《種榆僊館詩鈔》
禾中喜晤王驪泉（崇本）丁小鶴（子復）錢恬齋（昌齡）李香子（富孫）金瀾（遇孫）會聚吟詠。《種榆僊館詩鈔》
題錢昌齡所藏〈王元璋萬玉圖〉。《種榆僊館詩鈔》
詠＜紅豆＞四首，贈陳古華（廷慶）、酒帘贈汪秀峰（啓椒）、題錢順甫畫竹《種榆僊館詩鈔》
重九曼生、王驪泉、吳榕園、錢昌齡集秋涇草堂吟詠。《種榆僊館詩鈔》
賦小游仙詩、賦＜秋桑＞贈族弟雲伯《種榆僊館詩鈔》
與繼蓮龕（昌）、吳澹川、周于邰（封）、小鶴、恬齋、劉春橋（熙）遊南湖。《種榆僊館詩鈔》
隨阮元遊天台山。《揅經室詩錄》《種榆僊館詩鈔》
記南宋德壽宮子孫保之牙印歌及擬坡公鐵拄杖詩《揅經室詩錄》《種榆僊館詩鈔》
題謝樗仙＜蘇堤春色圖＞《種榆僊館詩鈔》
夏刻「鬧紅一舸」贈雲樓（殷樹柏）。《七家印跋》
「汪瑜」、「自然好學」、「蕭元私印」、「秋亭汪氏珍藏」、「苕華館印」。《中國篆刻叢刊・陳鴻壽》《篆刻年歷》
船山（張問陶）攜友餞曼生於虎阜。《七家印跋》
歲末詠＜敝裘＞：「土窮愁晚歲，金盡滯歸程」《種榆僊館詩鈔》

戊午　嘉慶3年（1798）31歲
題阮雲臺（元）閣學師重摹石鼓歌《揅經室詩錄》《種榆僊館詩鈔》
湖上餞春同吳蘭雪、郭頻伽、何夢華、西泠舟中遇雨留宿葛林園，曼生賦「一雨失春紅，眾山如夢中……」詩。《靈芬館集》《種榆僊館詩鈔》
題朱埜雲（鶴年）〈舫齋燕集圖〉、金素中太守〈海上歸帆圖〉。《種榆僊館詩鈔》
6月7日為吳文徵刻「南薌詩畫」。《中國篆刻叢刊・陳鴻壽》
郭頻伽送曼生入都詠詩三首記之《靈芬館集》
9月12日隨阮元督浙任滿回京，並為阮元校

録小滄浪筆談。《小滄浪筆談》《雷塘庵弟子記》
訪桂未谷（馥）於潭西精舍吟詩題壁《種榆僊館詩鈔》、〈潭西客夜圖〉
仲秋，張問陶（船山）題陳曼生珠泉讀書圖《船山詩草》
初入都門詠詩寄蓮龕《種榆僊館詩鈔》
張芑堂、趙次閑、陳秋堂同觀黃易「宜身至前迫事無閒願君發印信封完」印，曼生題跋。《七家印跋》
刻「萬卷藏書宜子弟」、「十年種木長風煙」、「葉以照印」、「汪彤雲印」「十村散人」。《中國篆刻叢刊·陳鴻壽》《篆刻年歷》
賦〈酬何水部（蘭士）〉、〈答伊靜亭中丞〉詩 《種榆僊館詩鈔》
除夕接家書示玉蓀《種榆僊館詩鈔》

己未　嘉慶4年（1799）32歲
南歸後留吳門，晤王麗泉，丁小鶴《種榆僊館詩鈔》
和邵無咎（騄）魏霞城（標），英石筆架聯句。《種榆僊館詩鈔》
曼生消寒八詠之四〈次胡西庚祭酒〉詠湯瓶（茶壺），將茶壺題銘，首載於詩上。《種榆僊館詩鈔》
9月13日於「讀未見書齋」題所作賞雨圖，送黃鉞圖。《黃鉞圖年譜》《種榆僊館詩鈔》
招壽階（袁廷檮）、非石（鈕匪石）、木夫（瞿中溶）於文橋小園。《種榆僊館詩鈔》《湖海詩傳》
春於京城刻「西疇桑者」贈雲樓（殷樹柏），刻「傳語平安」贈蓉坪。《七家印跋》
秋仲，隸書「語摘友人」軸《中華書道》2008，春季號
9月仿李流芳山水圖贈嚶田《筆墨精華》
訪鐵舟上人留飲平遠山。《種榆僊館詩鈔》
刻「團扇詩人」、「魯儂詩畫」。《篆刻年歷》
爲萬廉山（承紀）作〈雪夢圖〉《種榆僊館詩鈔》
與阮元在杭州過年。《種榆僊館詩鈔》《揅經室詩錄》
在阮元幕府中處理海防事務《阮元金石書法年表》

庚申　嘉慶5年（1800）33歲
春正，侍中丞師（阮元）於台州《雷塘庵主弟子記》《種榆僊館詩鈔》

上元後7日郭頻伽題山陰歸棹圖。《靈芬館集》
2月，陪阮元與錢大昕、梁山舟等遊西湖唱詠。《錢辛楣先生年譜續編》
3月，題《奚鐵生、黃小松、吳竹虛畫扇合裝軸》《紅豆樹館書畫記》
阮元官浙江巡撫，爲阮元校錄《定香亭筆談》。《定香亭筆談》《雷塘庵主弟子記》
5月，嚴四香於骨董舖中得頻伽遺失鴝鵒硯歸還主人，頻伽屬蔣芝生作還研圖。《靈芬館集》
7月刻「宗伯學士」。《篆刻年歷》
張鏐（老薑）爲曼生刻「鴻壽」。《篆刻年歷》
隨阮元二次往返天台山。《種榆僊館詩鈔》《揅經室詩錄》
題雲伯弟（陳文述）憶花圖《種榆僊館詩鈔》
8月郭頻伽與錢叔美相見隨園，叔美寫圖，頻伽題二絕。《靈芬館集》
爲江墨君題載詠樓圖。題雲伯弟（陳文述）憶花圖《靈芬館集》《種榆僊館詩鈔》
向王椒畦（學浩）討畫。《種榆僊館詩鈔》
仲冬，曼生、孫蓮水（韶）、吳山尊（鼎）、汪芝亭（恩）、李四香（銳）、陳雲伯（文述）、林庚泉（道源）、焦里堂（循），陪阮元過靈隱蔬飯冒雪登西湖第一樓，詠詩記之。《種榆僊館詩鈔》《揅經室詩錄》
詠〈綠葉〉遙和曾賓谷都轉《種榆僊館詩鈔》
送趙介山（文楷）李墨莊（鼎元）奉使冊封琉球詩八首《種榆僊館詩鈔》《琉球使記》《揅經室詩錄》
題〈話雨圖〉，送吳澹川往揚州、四香、蔣山回吳門。《揅經室詩錄》《種榆僊館詩鈔》
詠〈秋艇狎鷗圖〉爲徐薛塘司馬作。題江墨君載詠樓圖《種榆僊館詩鈔》
秋日自刻「松柏有本性」印於無所名齋。《七家印跋》
隨阮元至桐廬九里洲看梅花，吟詩奉和。《種榆僊館詩鈔》《揅經室詩錄》

辛酉　嘉慶6年（1801）34歲
1月17日阮元立詁經精舍《雷塘庵主弟子記》
送張子白（若采）之官鎮番《種榆僊館詩鈔》《小謨觴館詩文集》卷九
詁經精舍生曼生拔貢《揅經室詩錄》
曼生客蘇州，與錢大昕、段玉裁、顧純等會黃丕烈於紅椒山館。《黃鉞圖年譜》
黃鉞圖以曼生有紅椒絕凡艷句，因名其室曰：

「紅椒山館」《黃莬圃年譜》
題陳雲伯〈憶花圖〉、〈碧城仙夢圖〉。賦〈江行雜詩〉《種榆僊館詩鈔》
秋日自刻「松柏有本性」《七家印跋》
賦〈江行雜詩〉《種榆僊館詩鈔》
書「多病故人疏」詩一軸。《天津國拍》
頻伽請張墨池孝廉如芝畫〈僧廬聽雨圖〉。《靈芬館集》
6月15日書「每願回心侶怡然」軸乙幅《中商盛佳2000春拍》
夏六月，和朱朗齋為阮元刊刻《兩浙輶軒錄》。《阮元金石書法年表》
秋題林小桐（報曾）天際歸舟圖《玉筍山房要集》
11月刻「繞屋梅華三十樹」贈小溪、「西澗」贈徐�鈇、「魯儂外史」贈閔澄波。《篆刻年歷》《中國篆刻叢刊・陳鴻壽》

壬戌　嘉慶7年（1802）35歲
詠〈秋艇狎鷗圖〉為徐薛塘司馬作。《種榆僊館詩鈔》
春日題黃易、奚岡，高樹程三人合作〈枯木竹石圖〉陳鴻壽題款志慨。《金石家書畫集》
2月望日，頻伽曼生集飲腴碧樓，頻伽屬曼生刻「吳江郭麟祥伯氏印」。《中國篆刻叢刊・陳鴻壽》
2月題孫翰香女史〈花卉草蟲〉十二幀拔、為木夫（瞿中溶）畫扇面〈燕支圖〉，寫〈垂絲海棠圖〉、〈秋草圖〉、〈古柏圖〉。《朵雲軒99'秋拍》《陳鴻壽の書法》
入都廷試，分發廣東知縣，出京時友人繪江亭錄別圖為贈，頻伽為之後序。《靈芬館集》
分詠秦漢六朝十印，得後漢李忠印。《種榆僊館詩鈔》《挈經室詩錄》
分詠西漢黃龍甄於八甎吟館。《種榆僊館詩鈔》《挈經室詩錄》
分題瑯嬛僊館所藏畫扇得10絕句《種榆僊館詩鈔》《八甎吟館刻燭集》
書「詁經精舍題名碑記」。《挈經室詩錄》
夏作〈花卉設色紙本〉（冊頁10開）《94'中國嘉德拍賣》
曼生客邗上（楊州），作〈古柯蘭石卷〉。刻「襟上杭州舊酒痕」。《七家印跋》
3月刻「癖印書生」贈汪琴南。《七家印跋》
陳豫鐘刻「陳鴻壽印」贈曼生。《七家印跋》

曼生刻「犀泉」、「長相思」、「壽華主人印信」、「孫均」、「古雲」、「聲仲父」、「江郎山館」、「江郎」、「陳景謨」、「越國世家」、「陳希濂印」（在都門）、「湯文光印」、「久安室印」、「戴延介印」、「齊心草堂」、「阿紅吟館」、「祝德芬印」。《中國篆刻叢刊・陳鴻壽》《篆刻年歷》《西冷四家印選》
10月出都南歸。《中國篆刻叢刊・陳鴻壽》
張船山（問陶）、樂鈞（蓮裳）詠詩陳曼生之官粵東。《船山詩草》）、《青芝山館集》
曼生父京（次馮）卒。留杭州武林節署守喪三年《靈芬館集》、《頤道堂文鈔》
11月送孫淵如廉訪補官入都有作。《種榆僊館詩鈔》《孫星衍年譜》
黃易卒。《西冷八家生卒年表》

癸亥　嘉慶8年（1803）36歲
二月，曼生分詠十三酒器為湘圃封翁（阮元父親）介壽詠商子執戈觚。《種榆僊館詩鈔》《挈經室詩錄》《八甎吟館刻燭集》
刻「濃華野館」、「石蘿庵主」、「暫游萬里」、「青士手校」、「魯儂書畫」、「江都林報曾佩琚信印」、「嶕峴山人」、「張青選印」、「崧庵侍者」印。《中國篆刻叢刊・陳鴻壽》《篆刻年歷》
徐西澗(鈇)，朱閑泉(壬)於西湖作靈芬館第一，二圖。《靈芬館集》
曼生為頻伽江行唱和圖作跋。《靈芬館集》
8月張廷濟（叔末）得時大彬(少山)方壺於隱泉王氏。《清儀閣雜詠》
曼生題章次白先生《西谿山莊梅竹圖》並詠詩記之《西溪梅竹山莊圖題詠》
8月張問陶、陳鴻壽、鄭祖琛、楊鑄，訪焦山借庵僧，刻石巨公崖。〈鎮江古代石刻及焦山碑林書法研究〉
11月郭頻伽自武林歸訪琴隖。《靈芬館集》
冬日與阮亨相偕皋亭探梅《皋亭唱和集》
冬刻「安樂窩」。《七家印跋》
頻伽題陳仲恬（鴻豫）手線縫衣圖《靈芬館詩集》
冬至前澹凝精舍開坐，與朱為弼等分賦「飼魚」一首「游鯈懼失水，得水或苦飢」句，描述得官後，因守父喪，在節署當閒官的心境。《八甎吟館刻燭集》

189

甲子　嘉慶9年（1804）37歲
阮元題詩曼生種榆僊館。《揅經室詩錄》
春日刻「幾生修到」、「靈芬僊館」印。《中
國篆刻叢刊・陳鴻壽》
遠春將往豫中刻「靈芬僊館」贈頻伽《中國
篆刻叢刊・陳鴻壽》
四月書中堂一對：「散此湘編、遲還芳札、
偶有嘉酒、爰撫素琴」。《明清書道圖說》
8月元和顧廣圻與袁廷檮遊焦山拓無專鼎歸，
陳鴻壽作《無專鼎圖》。《明清江蘇文人年表》
曼生之官嶺南、青士（許乃濟）、梅史、琴隖
、蘭漁諸君入都，重九曼生招集吳山道院。
《靈芬館集》
8月中秋，曼生表弟朱爲弼爲阮元編《積古齋
鐘鼎彝器款識》告成，載有陳鴻壽摹仲駒父
敦銘手搨本。《積古齋鐘鼎彝器款識》
10月9日陳豫鐘過種榆仙館，曼生出示四子
印譜。《西泠後四家印譜》
張老薑（鏐）於揚州康山爲頻伽作靈芬館第
三圖。《靈芬館集》

乙丑　嘉慶10年（1805）38歲
鐵保任兩江總督《清代總督年表》
正月26日爲雲槎刻「松宇秋琴」。《中國篆刻
叢刊・陳鴻壽》
正月爲錢廷烺（小謝）刻「憶秋室」。《中國
篆刻叢刊・陳鴻壽》
陳古華太守於半畝居僧舍邀集屠倬、陳曼
生、何夢華、高犀泉、許青士、孫小蘭七人
聚和於邗江。《是程堂集》
曼生8月抵達廣州。行前爲屠倬刻「小檀欒室」
印。《中國篆刻叢刊・陳鴻壽》《篆刻年歷》
郭頻伽會趙雩門於京。《靈芬館集》
刻「倚松庵子」、「臼研齋」、「濃華澹柳錢
唐」、「夢華盦」屬聽香、「王恕私印」、
「心如」、「種桃山館」、「問梅消息」、「買
絲繡作平原君」遣興。《中國篆刻叢刊・陳
鴻壽》《篆刻年歷》
刻「書畫禪」於廣州寓次。《七家印跋》

丙寅　嘉慶11年（1806）39歲
吳縠人邀同趙味辛丈，胡梁園枚學使、陳曼
生鴻壽明府、金手山學蓮茂才集安定書院
《琴隱園詩集》
清明前一日集第一樓吟詠。《種榆僊館詩鈔》
入兩江總督府佐河工，題梅菴（鐵保）吳淞

籌海圖。《種榆僊館詩鈔》《頤道堂文鈔》
春天頻伽皖行與雲伯，作煙江疊嶂第二圖賡和
之篇。《靈芬館集》
春月題屠倬爲名醫王九峰，所畫藝蘭種圖長
卷，曼生題詞《是程堂集》《壯陶閣書畫錄》
4月20日同袁二人憇、郭蘭池鏡我，小石上人
訪張舸齋飲綠山房，並題〈舸齋遊黃山圖〉。
《種榆僊館詩鈔》〈舸齋遊黃山圖〉
7月華冠爲其作39歲畫像詠詩自況。《種榆僊
館詩鈔》
刻「屠倬之印」、爲選樓（汪家禧）刻「學以
韶氏七略爲宗」、「丙塘」、刻書農（胡敬）
「南宮第一」印《中國篆刻叢刊・陳鴻壽》
10月15日，屠倬題郭頻伽「萬梅花擁一柴門
圖」。《是程堂集》
12月3日夜夢奚九（奚岡）紀詩一首。《種榆
僊館詩鈔》

丁卯　嘉慶12年（1807）40歲
安東道中寄雲伯弟詩《種榆僊館詩鈔》《頤道
堂詩選》卷八
曼生隨兩江總督鐵保閱兵揚州與瞿中溶相晤。
《瞿木夫年譜》
屠倬於袁浦留別曼生聽香《是程堂集》。
題屠倬「舊廬說詩圖」於清江講舍《中國歷代
書法家名人墨跡》
阮元在揚州。《明清江蘇文人年表》
郭頻伽在吳門《靈芬館集》
入京於十三峰草堂，行書「論宋石經禮記檀弓
篇」。《Hong Kong SOTHERBY'S Fine
classical chinese paintings 1999》
4月刻「只寄得相思一點」印贈金壽門（金
農）。《七家印跋》
5月作〈蘭蟹圖〉。《Hong Kong CHRISTIE's
Fine 19th and 20th century chinese paintings》
刻「求志齋」印於袁江。《七家印跋》
刻「願華長好人長壽月長圓」、「趙之琛印」、
「次閑」、「西泠釣徒」印。《中國篆刻叢刊・
陳鴻壽》
郭頻伽遊江西，徐斗恆司馬爲其作靈芬館第五
圖。《靈芬館集》
伊墨卿（秉綬）太守招同陶山（唐仲冕）、曼
生集春水舍（袁江）。《頤道堂詩外集》
題蒲快亭出塞圖《種榆僊館詩鈔》《頤道堂詩
選卷八》

題蘭眞小影，大雲寺藏貫休畫16羅漢像《種榆僊館詩鈔》

戊辰　嘉慶13年（1808）41歲
阮元任浙江巡撫《雷塘庵主弟子記》
8月14日蕉園（慶保）方伯，招同曼生、雲伯箋白堂公讌《頤道堂集》
屠倬進士及第。《清儀閣雜咏》
萬臺（浣筠）代苞昆山。《蘇州府誌》
汪家禧至邗江陳鴻壽幕《清代士人遊幕表》

己巳　嘉慶14年（1809）42歲
元日書「奉橘三百枚……」書軸《榮寶齋2000'秋拍》
阮元在杭州，往訪袁廷檮府中，曼生亦於府中作畫。《陳鴻壽の書法》
春2月，代理贛榆縣宰。《陳鴻壽の書法》《頤道堂集》
6月跋袁棠《倉山月話圖》《聚墨留香：攻玉山房藏中國古代書畫》
7月行書〈孫退谷庚子銷夏記〉《中國古代書畫圖目》（8）
畫「歲朝清供圖」。《陳鴻壽の書法》
阮元因浙科場案革職，復入京被命在文穎館任事。《清仁宗實錄》
7月，鐵保解職，陳雲伯、曼生於袁浦送別。《頤道堂集》

庚午　嘉慶15年（1810）43歲
春正隸書〈世業、天心〉對聯《中國古代書畫圖目》（17）
2月曼生襟臨宋元名家花卉彙成〈花卉卷〉。《別下齋書畫錄》
屠倬以翰林改宰儀徵。《續纂揚州府誌》
春正月隸書十一言聯，端午前4日作〈枇杷圖〉。《宋元明清書畫家作品年表》
5月書〈徐四世同堂序十屏〉。《陳鴻壽の書法》
6月卸任代理贛榆縣宰、由進士譚鵬霄接任。《贛榆縣志》
6月書〈萬重寒翠盪空明〉七絕詩一幅。《陳鴻壽の書法》
8月頻伽與淥卿（張詡）相會吳門。《靈芬館集》
8月爲黃鉞圖題〈元機詩思圖冊〉。《黃鉞圖年譜》
九秋題識〈指畫蓮因第二圖〉《中國古代書畫圖目》13
10月畫〈百事如意圖〉擬古12幀於袁氏（廷檮）

五研樓。《陳鴻壽の書法》
10月郭頻伽同查伯葵會曼生、犀泉、聽香於邗江行館，訪屠倬於眞州。《靈芬館集》《簀谷詩鈔》
除夕，曼生試吏金陵，眷屬留寓邗上《頤道堂詩外集》卷三

辛未　嘉慶16年（1811）44歲
3月29日任溧陽縣宰。《溧陽縣志》
曼生令嗣寶善（呂卿）結婚《靈芬館集》
中春22日，與族弟雲伯往訪黃蕘圃先生，黃氏出示元本樂府《陽春白雪》。《黃蕘圃年譜》
曼生屬周松泉圖瀨陽奇石，頻伽題詠。《靈芬館集》
王學浩（椒畦）爲陳鴻壽作〈種榆僊館第一圖卷〉。（蘇州博物館藏）
詩詠〈李蘭卿（彥章）歸娶圖〉。《種榆僊館詩鈔》、《石雲山人詩集》卷八。
立夏，於種榆仙館擬樓白陽綠天菴圖大意，畫〈秋菊圖〉《New York SOTHEBY'S 1989》
頻伽同聽香、小迂、松泉、晴厓、犀泉、午莊游棻山。《靈芬館集》
史炳作《桑連理館圖記》《明清江蘇文人年表》
送袁玉堂（潔）之山東，詠詩紀之。《種榆僊館詩鈔》
郭頻迦遊瀨上與曼生、江聽香、張晴厓　等詠詩玉玲瓏。《靈芬館集》
曼生歸還頻伽〈僧廬聽雨圖〉。《靈芬館集》
初冬書「歸去南湖弄小舟……」掛軸一幅《中國真蹟大觀》
錢叔美卜宅金陵陶谷《靈芬館集》

壬申　嘉慶17年（1812）45歲
郭頻伽訂製阿曼陀室提梁壺問世，銘曰「左供水，右供酒，學仙學佛付兩手」，下有「彭年」小章。《陽羨砂壺圖考》《靈芬館集》
孫延、江聽香、郭頻伽、張鏐、高日濬題種榆僊館第二圖聯句詩。《靈芬館集》
此年溧陽嘉禾瑞生，頻伽爲連理桑歌并及此瑞兆。《靈芬館集》
與沈春蘿、汪小迂，對談於桑連理館《陳鴻壽の書法》

作〈花卉圖冊〉十二開，楊君彭年製茗壺載於畫冊《陳鴻壽の書法》《宋元明清書畫家作品年表》

春仲為蔡綺香女史〈墨蘭靈芝〉題句。《Chinese Painting, sale 6570 SOTHEBY'S, 1994》

移玉玲瓏舊刻和蒼雲石、高靜石三石於平陵書院之西齋。《溧陽縣志》

重書無倦、無愧，正本堂扁額懸於廳事內。《溧陽縣志》

書「子容四月往義興茅山……」軸，擬李復堂意畫〈花卉圖〉、〈辛夷圖〉。《陳鴻壽の書法》

長夏遣暑書「江上誰家吹篆聲…」七律一首《天津2002秋拍》

曼生作〈霜葉紅於二月花圖〉。《明清江蘇文人年表》

9月，張叔未為黃易刻「竹里館摩詰句」題識曼生為此印刻邊款。《七家印跋》

10月於山蕸亭上畫〈牡丹雙蝶圖〉《Chinese Painting, sale 6570 SOTHEBY'S, 1994》

郭頻伽為曼生題黃小松墨竹《靈芬館集》

郭頻伽詠詩贈為沙壺者楊彭年《靈芬館集》

郭頻伽集同人聚桑連理館試陽羨茶賦詩。《靈芬館集》

秋刻「十六橡竹館」送竹岩。《七家印跋》

錢杜所著《松壺畫贅》成書，「香蘅」二字載於此書。《松壺畫贅》

徐鈲（鹿崖）為陳鴻壽作〈種榆僊館圖卷〉（蘇州博物館藏）

12月仿白陽山人與白石翁寫意法作作〈芭蕉壺鼎圖〉《嘉興博物館館藏精品集》。

樂鈞（元淑）題陳曼生〈瀨上石民圖冊〉並序。《青芝山館詩集》

樂鈞為曼生題吳中三君子畫卷及陳仲恬（曼生弟）〈手線縫衣圖〉《青芝山館詩集》

秋，汪己山（敬）訪曼生於桑連理館，查梅史偕聽香、小曼（香蘅）同遊龍池，曼生作圖紀之。《籥谷詩鈔》

癸酉　**嘉慶18年（1813）46歲**
刻「管領羅浮四百峰」贈接山（梁寶繩）哲嗣星子於桑連理館。《七家印跋》

4月20日楊生彭年作茗壺廿種，小迂（汪鴻）為之圖，頻伽曼生壽之著銘。《宜興紫砂辭典》

繼前任縣宰李景嶧竣纂溧陽縣志，並於6月8日為之序。《溧陽縣志》

重九為百齡（菊谿）作《海風碧雲夜渚月明圖》《西冷印社藏品集》

9月於檀欒吟館作〈古梅圖〉贈鏡塘。《北京榮寶2000'秋拍》

阮元題郭頻伽〈神廬圖卷〉。《靈芬館集》

11月鈕樹玉（匪石），訪曼生宿溧陽官舍。《匪石詩文集》

11月書「必定花間開妙畫，每於竹下試新泉」軸《中國真蹟大觀》

甲戌　**嘉慶19年（1814）47歲**
清仁宗聖駕駐蹕熱河行宮，宜興壺60把備用。《那文毅公奏議》

頻伽題曼生〈學書圖〉《靈芬館集》

1月21日行書　〈枯樹賦〉卷。《宋元明清書畫家作品年表》

夏旱不雨，災傷偏吳會。《溧陽續志》

頻伽詠〈水車謠〉記旱相，詠零陵寺唐井歌。《靈芬館集》

阮元官江西，以鎮壓會黨邀寵加宮銜。《明清江蘇文人年表》

郭頻伽自清江回吳門。《靈芬館集》

頻伽題曼生為趙北嵐（曾）畫善權洞扇子，並詠詩二首題〈桑連理館圖〉。《靈芬館集》

5月為春海（程恩澤）畫扇面、7月刻「七薌詩畫」贈玉壺山人（改琦）、10月書友樵（莊漁）「新得園林」中堂一幅《甄藏2000拍賣》

6月15日，完成〈桑連理館主客圖〉粉本、頻伽撰〈桑連理館主客圖記〉，凡姓者34人，為客者26人，陶工楊彭年入傳於內。《靈芬館集》

致書親家許榕皋訴窮《陳鴻壽の書法》

書「孫（均）夫人墓誌銘」。《中國墨跡經典大全》

秋8月題屠倬《是程堂集》書面《是程堂集》

屠倬往溧陽訪曼生作連理桑歌《是程堂集》

題趙北嵐國山碑亭圖圖為太倉王子若作《種榆僊館詩鈔》

哭蔚堂孫衡卒〈桑連理館主客圖後記〉

乙亥　**嘉慶20年（1815）48歲**
桑連理館壺問世。《歸安硯譜》

〈桑連理館主客圖〉，由錢叔美、改琦（七薌）、汪小迂點筆完成。3月郭頻伽撰〈主客圖

後記》。《靈芬館集》

鈕樹玉（匪石）題〈桑連理館主客圖〉《匪石詩文集》

陽湖畢簡，客陳曼生溧陽縣幕，與改琦、錢杜等共聚桑連理館。《墨林今話》

2月爲頻伽畫「溪山積翠圖」，3月摹「石濤山水圖」。《上海工美》

3月清明後5日，摹石濤畫冊繪山水圖。《陳鴻壽の書法》

郭頻伽詠曼生夢飼千八百鶴草堂圖。並題張晴厓桑連理館錄別圖。《靈芬館集》

10月12日江都張鏐（子貞）、吳江郭頻伽等以宜興陳經召，遊善權洞，作《舟中聯句》《明清江蘇文人年表》《靈芬館集》

重九后二日，學揚昇沒骨法畫山水一幅送許榕皋《海外藏中國歷代名畫》

於京師書中堂一對「相與觀所尙、時還讀我書」。《中國近代書畫》

李妾生一子，兒媳再生一女，並致書親家許榕皋。《陳鴻壽の書法》

寫信給孫古雲說明〈孫夫人墓誌銘〉，不適合刪改，以免拙滯，並訴窮借錢。《中國墨跡經典大全》

10月爲郭頻伽著《國誌蒙拾》作序。《國誌拾蒙》

跋蟬翼拓本神龍蘭亭，於江寧承恩寺中《書、畫、印、壺陳鴻壽的藝術》。

丙子　嘉慶21年（1816）49歲

小春，書「雨餘畫竹琴書俱潤」聯軸一幅，署名曼公陳鴻壽，「曼公」二字見於書面。《'97翰海秋拍》

2月楊彭年製錢杜（叔美）題銘的寒玉壺問世。《紫玉金砂30期》

3月題茶熟香溫山水一幅贈容齋（周爾墉）。《中國嘉德2000春拍》

6月高犀泉送朱理堂一座，楊彭年製阿曼陀室印仿井欄水丞《敬華2003春拍》

郭頻伽過瀨陽太白樓《靈芬館集》

6月瞿應紹（子冶）閱改琦《紅樓夢圖》題詩。《紅樓夢詠》

6月作〈白蓮開盡蓼花紅〉畫軸。《99'中國嘉德春拍》

7月，楊彭年造、阿曼陀室印。曼生銘：「方山子玉川子，君子之交淡如此」白泥方壺問世。

《陽羨砂壺圖考》

7月沈春蘿（容）、趙北嵐（曾）卒《頤道堂集》

錢杜爲陳鴻壽作《山水圖冊》。（上海博物館藏）

作山水扇頁署名曼生，並爲金農梅林覓問圖卷題跋。

立秋錢叔美（杜）於曼生齋中讀「鐵生自書詩冊」。《種榆僊館詩鈔》

9月23日，爲張問陶（船山）〈戴酒前緣圖卷〉題識《中國繪畫總合圖錄》3

題汪鴻（延年小迂）〈霞滿圖〉《藝苑清賞》

畫「一團茆草亂蓬蓬」書畫冊頁十開。《BODA sales》

冬書「畫就煙雲連泰岱」書法對聯一軸，亦署名「曼公」行書聯方軸，蓋〈夢飼千八百鶴草堂章〉。《上海工美拍賣》

郭頻伽著《靈芬館詩話》成書《靈芬館集》

阮元爲湖廣總督《篆刻年歷》

冬，李遇孫晤曼生，知陳鴻壽與鈕匪石同輯《續金石萃編》八卷，其書未劇存世。《金石學錄》卷四。

丁丑　嘉慶22年（1817）50歲

阮元調湖廣總督冬天復調粵《清代總督年表》

卸任溧陽縣令轉任揚州江防同知，由王含章接任。《溧陽縣志》《續志》《軍機處檔案》

曼生作設色山水《宋元明清畫家作品年表》

夏爲屠倬題《耶谿漁隱詞》書面《耶谿漁隱》

6月作〈蘭花圖〉《陳曼生花卉冊》

7月作〈蛓松圖〉，10月作〈芭蕉圖〉——茶熟香溫鳥自呼。《陳鴻壽の書法》

8月26日頻伽來袁江會曼生《靈芬館集》

頻伽詠詩三首爲曼生五十壽。《靈芬館集》

10月5日與王養度對調爲海防同知（軍機處檔案）

書〈得魚、賣畫〉四言聯一幅《西泠印社藏品集》

隸書許學苑墓誌《陳曼生許君墓誌》

戊寅　嘉慶23年（1818）51歲

3月頻伽自袁浦還魏唐，輯成《靈芬館詩話續》卷。《靈芬館集》

曼生任海防同知。《靈芬館集》

郭頻伽52歲題曼生畫牡丹窠石、歲朝圖《靈芬館集》

曼生病，弟仲恬自北闈會試報罷迅歸省視。
《靈芬館集》
4月11日題筠厓〈洞庭山館圖〉《詩酒茶情》
陳鴻壽輯自刻印成《種榆仙館印譜》八冊郭
頻伽、高楨（飲江）爲序。《篆刻年歷》《印
人年譜》
畫〈桃實千秋〉爲高爽泉（塏）五旬之壽。
《上海國際商品2000秋拍》
屠倬赴邗（揚州）。《是程堂集》
仲夏，包士臣小住陽羨，良工褚生爲作九壺
爰爲之銘《小倦游閣集》
歲末錢林詠詩懷曼生。《玉山草堂續集》

己卯 嘉慶24年（1819）52歲
曼生贈屠倬新製陶壺數事各系以銘，刻劃精
好，攜置行篋中，終日瀹茗相對，屠倬賦詩
卻謝。《是程堂二集》
4月曼生贈壺錢林，錢林詠詩紀之。《玉山草
堂續集》
初夏自白雲峰歸爲玉君書扇面〈未語春歸去〉
《書、畫、印、壺：陳鴻壽的藝術》
宜興縣尉謝元准〈贈楊彭年〉：陽羨有楊生
家貧技最精世人皆逐利、愛爾獨能名，倣古
尊彝鼎，摶沙具性情，蜀山三百戶，列艇載
缾罌」《養默山房詩稿》
「兩峰居士羅聘畫蕉雪子墓」款楊彭年造書畫
筒形壺問世《宜興紫砂》
小暑後3日屠倬以曼生所贈石銚壺瀹龍井。
〈屠倬題周南卿茶具圖〉《SOTHEBY'S New
York Sales 6570 Fine Chinese Paintings》
10月清仁宗六旬大壽，並下詔不得於治河工
次搭蓋館舍開廛列肆以杜工員財賄、揮霍。
《清仁宗實錄》
在浦上（袁浦）督辦河工。《陳鴻壽的書法》
年底寫信向萬臺（浣筠）及張騏（伯冶）借
錢過年，信中留有「阿曼陀室」章。《陳鴻
壽的書法》
爲高樹程刻「雙魚圖像」《篆刻年歷》

庚辰 嘉慶25年（1820）53歲
曼生乞病，萬承紀補海防丞，居淮陰。《明
清江蘇文人年表》、《頤道堂文鈔》
秋天刻「阿曼陀室主人」印。《篆刻年歷》
10月19日曼生內弟高犀泉（日濬），寫《種榆
仙館詩鈔》書後序。《種榆僊館詩鈔》
屠倬詠詩寄懷頻伽曼生袁浦梅史皖江。《是

程堂二集》
曼生養病於河上，賣古董貼補費用。《陳鴻壽
的書法》
朱堅製《嘉慶庚辰竹林居士》款錫茶壺問世
《紫玉金砂雜誌》
徐稼庭（寶善）卒《靈芬館集》

辛巳 道光1年（1821）54歲
郭友梅輯陳鴻壽印成《種榆仙館印正》八冊余
鍔（慈柏）書序，周三變題詞，歷8年始成。
《篆刻年歷》
往吳門就醫。《種榆僊館詩鈔》
秋白、屠倬招同頻伽、小湖、積堂、玉年小集
湖舫酒閣追憶舊游。《靈芬館集》
張鏐（老薑）卒。《明清江蘇文人年表》
陳文述任江都令，其父飭錫工精製茗壺茗舫，
自爲銘詞，命裴之（陳小雲）或徐仲文書之，
或命鴻慶寫梅竹於上，屬幕中王仲瞿、朱貞
士、劉仁山分刊之「香溫茶熟」聊以自娛，陳
氏因以自創「雲壺」，有別於「曼壺」。《頤道
堂文鈔》、《畫林新咏》
寶山沈學淵（萬塘）寫陽羨茗壺歌寄江陰蕭子
滂（以需）對曼壺特色詳加描述。《桂留山房
詩集》
嘉平（12月）望日，喬重禧校寫《養正書屋全
書》送御覽，並在京都考京兆試落弟後歸鄉娛
親。《陔南池館遺集》《鐙軏亭集》卷14

壬午 道光2年（1822）55歲
《種榆仙館印譜》初稿完成，3月曼生未見裝釘
成書即病逝《種榆僊館詩鈔》《靈芬館集》
頻伽爲曼生寫祭文及墓誌銘《靈芬館集》
12月23日郭頻伽寓樓失火，高襲甫示出所藏爨
餘詞。《靈芬館集》
頻伽冬夜懷曼生：「今年太息故人亡，無復縱
橫翰墨場……」《靈芬館集》
楊彭年造，雲樓（殷樹柏）爲少峰書「井欄水
盂」問世《宜興紫砂》

癸未 道光3年（1823）
項炳森（友華）贈孫均（古雲）請楊彭年造
「名華十友齋清玩」大泉五十款壺問世《歷代紫
砂瑰寶》
春天，其弟仲恬，入都應試染流行病，3月13日
逝於京師。《靈芬館集》
小曼（寶善、呂卿）自杭州迎仲恬靈柩，是夜
頻伽夢曼生仲恬感而有作。《靈芬館集》

	胡公壽（橫雲）生《明清江蘇文人年表》
乙酉	道光5年（1825）
	楊彭年造孫吳國山碑筆筒問世《宜興紫砂》
	改琦爲浙中擅製錫壺妙手朱石梅作圖譜。《明清江蘇文人年表》
	頻伽題曼生畫鞠。《靈芬館集》
丙戌	道光6年（1826）
	錢林題喬重禧吟後卷。《玉山草堂續集》
	朱石梅製蓋「紅珊館製」印包錫玉把砂壺問世。《陽羨砂壺圖考》
	〈謝季高惠宜興茶具〉詩註：「近日茶器多昉陳曼生式製」。《饅飢亭集》〈卷十〉
	萬承紀（廉山）卒《靈芬館集》
丁亥	道光7年（1827）
	鈕樹玉（匪石）卒。《廣印人傳》
	陳文述著《畫林新咏》成書《畫林新咏》
戊子	道光8年（1828）
	屠倬卒。《中國美術家人名辭典》
已丑	道光9年（1829）
	楊彭年製，石梅銘刻「微潤欲沾雨前吐尖」錫包壺問世。《紫玉金砂53期》
	改琦卒。《明清江蘇文人年表》
庚寅	道光10年（1830）
	曼生長子陳寶善（小曼、呂卿、香蘅）卒。《頤道堂文集》
	曼生第三子寶恆以貽研圖請郭頻伽、陳文述題賦《靈芬館詩續集》《頤道堂詩選》
	陸繼輅餉紱庭（潘曾綬）宜興磁壺賦詩記之曼壺有「一眞百僞淆清渾」句。《崇百藥齋三集》
辛卯	道光11年（1831）
	吳江郭頻伽卒。《二玄社‧印人年表》
壬辰	道光12年（1832）
	江都吳慶恩（蓋山）作《陽羨陶器歌》，記宜興楊彭年《蔗根集》。《明清江蘇文人年表》
癸巳	道光13年（1833）
	陳文述以曼生女婿趙漱厓（祖玉）提供的版本校正，並爲《種榆仙館書鈔》作序。《種榆僊館詩鈔》
甲午	道光14年（1834）
	楊彭年製白砂河洛圖文具盤於陽羨之友石山房《故宮藏紫砂器》
	邵大亨三歲《故宮藏紫砂器》
戊戌	道光18年（1838）
	大寧堂款時大彬壺主人張廷濟訪寶儉堂款時大

	彬壺主人蔡錫恭（少峰）信宿醉經閣。《順安詩草》
壬寅	道光22年（1842）
	除夕日，吳清鵬爲《種榆仙館詩鈔》作序。《種榆僊館詩鈔》
甲辰	道光24年（1844）
	陳延恩爲《種榆仙館詩鈔》作序。《種榆僊館詩鈔》
庚戌	道光30年（1850）
	2月，子冶死《瀛月壺題畫詩》
	喬重禧已卒《陔南池館遺集序》

參考書目

一、文史筆記類

種楡僊館詩鈔	（陳鴻壽）
惟清齋全集	（鐵保）
靈芬館全集	（郭麐）
是程堂集	（屠倬）
耶溪漁隱	（屠倬）
擘經室詩錄	（阮元）
定香亭筆談	（阮元）
廣陵詩事	（阮元）
兩浙輶軒錄、補遺	（阮元）
頤道堂集	（陳文述）
匪石詩文集	（鈕匪石）
吳門畫舫錄	（箇中生）
船山詩草	（張問陶）
南野堂筆記	（吳文溥）
宦遊筆記	（納蘭常安）
浪蹟筆談	（梁章鉅）
履園叢話	（錢泳）
前塵夢影錄	（徐康）
瀛壖雜志	（王韜）
清儀閣雜咏	（張廷濟）
順安詩草	（張廷濟）
十駕齋養新錄	（錢大昕）
初月樓聞見錄	（吳德旋）
清詩紀事	（江蘇古籍出版社）
那文毅公初仕直隸總督奏議（那彥成）	
玉山草堂續集	（錢林）
夜雨秋燈錄	（宣瘦梅）
國朝書人輯略	（震鈞）
碑傳集補	（閔爾昌）
清代學者像傳	（番禺葉氏）
乾嘉詩壇點將錄	（舒位）
賞雨茅屋詩集	（曾燠）
淵雅堂全集文續稿	
續四庫全書	
寶綸堂文鈔	（齊召南）
梧門詩話	（法式善）
春在堂集	（俞樾）
缶廬詩、缶廬文存	（吳昌碩）
近古文學思潮	（王忠閣、孫宏典）
清代考選制度	（考選部）
阮元傳	（黃山書社）

二、書法國畫類

陳鴻壽の書法	（二玄社）
明清書道圖說	（二玄社）
畫林新咏	（陳文述）
國朝書畫家筆錄	（竇鎮）
松壺畫贅	（錢杜）
桐陰論畫	（秦祖永）
墨林今話（續）	（蔣寶齡）
浙江圖書館館藏名人手札選	（浙江人民出版社）
2002年中國書法藝術學術研討會論文集	（華梵大學）
中國墨跡經典大全	（京華出版社）
中國真蹟大觀	（同朋舍出版）
中國書畫鑒賞辭典	（中國青年出版社）
明清畫家印鑑	（商務印書館）
中國美術家人名辭典	（九洲圖書出版社）
中國書法大成	（中國書店）
中華歷代名家手札墨跡大觀	
中國歷代法書墨跡大觀	（上海書店出版社）
中國歷代書法家名人墨跡	（中國展望出版社）
國泰美術館珍藏明清帖百聯	（國泰美術館）
明清名家楹聯書法集粹	（吳石潛　縮攀）
明清名人尺牘	（文海出版社）
壯陶閣書畫錄	（中華書局聚珍版）
海外藏中國歷代名畫	（湖南美術出版社）
廣州市文物總店，中國書面	
小蒼蒼齋藏清代學者法書選集	（文物出版社）
金石家珍藏書畫集	（大通書局）
別下齋書畫錄	（彭蘊璨）
明清書畫家尺牘	（上海書店出版）
清代名人翰墨	（董氏憶江南館藏）
名人翰札墨跡〈第四冊〉	（藝文印書館）
甌鉢羅室書畫過目考	（李玉棻）
1982書法第6期封底	（上海書畫出版社）
紅豆樹館書畫記	（陶樑）
愛日吟廬書畫續錄	（葛金烺）
朵雲軒珍藏書法篆刻選	（朵雲軒）
筆墨精華	（上海書畫出版社）
故宮文物月刊第一卷第六期	（故宮博物館）
吳昌碩書法字典	（松清秀仙）
吳昌碩書作品集	（上海人民美術出版社）
中國名畫家全集吳昌碩部	（藝術家出版）

三、金石類

承訓堂藏扇面書畫	（香港中文大學文物館）
書法通論	（文友書局）

三、金石類

陳鴻壽印譜	（博雅齋）
鈐印源流	（北京出版社）
七家印跋	（秦祖永）
西泠後四家印譜	（西泠印社）
歷代印學論文選	（西泠印社）
梁乃予印存	（梁乃予）
天衡印話	（韓天衡）
中國篆刻叢刊	（二玄社）
篆刻史話	（郭若愚）
清儀閣所藏古器物文	（涵芬樓）
沈氏硯林	（上海書店出版社）

四、紫砂類

歷代紫砂瑰寶	（歷史博物館）
宜興紫砂辭典	（唐人工藝出版社）
宜興紫砂陶藝	（姚遷）
宜興古陶器鑑賞	（靜觀堂）
宜興陶器圖譜	（詹勳華）
宜興紫砂珍賞	（顧景舟）
宜興紫砂藝術	（吳山）
紫泥	（王度）
I-HSING WARE	（China House Gallery）
YIXING, Teapots for Europe	（Patrice Valere'）
羅桂祥藏品	（香港茶具文物館）
名壺郵票特展專輯	（壺中天地雜誌社）
宜陶之旅	（茶與藝術雜誌社）
靜嘉堂煎茶具名品展	（靜嘉堂文庫美術館）
陽羨名陶錄	（吳騫）
陽羨砂壺圖考	（李景康、張虹）
中國古陶瓷研究	（紫禁城出版社）
中國砂壺鑑定簡述	（壺中天地雜誌社）
壺中天地雜誌	（壺中天地雜誌社）
紫玉金砂雜誌	（紫玉金砂雜誌社）
紫砂苑學步	（唐人工藝出版社）
故宮藏紫砂器	（紫禁城出版社）

五、地誌類

贛榆縣誌	（成文出版社）
溧陽縣誌	（成文出版社）
蘇州府誌	（成文出版社）
揚州府誌	（成文出版社）
揚州叢刻	（成文出版社）
宜興縣誌	（成文出版社）
平湖縣誌	（成文出版社）
石門縣誌	（成文出版社）
淮安府誌	（成文出版社）
江都府誌	（成文出版社）

六、年譜：

明清江蘇名人年表	（上海古籍出版社）
錢大昕（竹汀）年譜	
清仁宗實錄	（台灣華文書局）
退菴自訂年譜	
瞿木夫（中溶）年譜	
黃蕘圃年譜	
雷塘菴主弟子記	
篆刻年歷	（黃嘗銘著，真微書屋）
段玉裁年譜	（文海出版社）
印人年譜	（新文豐出版社）
中國歷史大事編年	（黎明文化出版）
阮元金石書法年表	（金丹）

七、鑑定類：

文書證據	（警察百科）
印鑑、票據、簽字鑑定學	（陶鳴義）

八、經濟類：

皇朝政典類纂	（文海出版社）
中國貨幣史	（文津出版社）

九、茶藝類：

製茶新譜	（明、錢椿年）
大觀茶論	（宋、徽宗）

十、拍賣類：

甄藏
上海工美
上海崇源
中商盛佳
朵雲軒
榮寶齋
雅協
天津國拍
中國佳德
CHRISTIE'S New York
上海敬華